標示解說設施

VACATION GETAWAYS

中寮鄉

← 紅菜坪、清水湖
　樟湖、九份二山
　食飯燕　大坑
　龍鳳瀑布
　無心山修道院

棋盤石、大古林 ↑
有機文化村

澎湖民俗小吃

敬告

一、本海域嚴禁游泳戲水、潛水、垂釣等活動
二、請遵守各項環境安全措施

Warning
1. No Lifeguard.Swim
 Be careful when pla
2. It is our responsibilit
 Thanks for your coo

高雄
ART GO GO
2005 歡樂衛武營

茂林 國家風景區
Maolin National Scenic Area

DIY活動

血桐.　　　構樹

創意產品

茶禮

椰子醋 250

歇　　相思樹

風味餐飲

VACATION GETAWAYS

香酥肉排

烏龍茶油雞

綠茶蟹肉焿

茶油
鮑飯

葡萄風味便當

金萱烏龍

茶

抹茶壽司

綠沙拉筍

白玉

黃金綠茶酥

三杯烏龍

Leisure Farming

解說活動

Leisure Farming Management

休閒農業
經營管理

陳墀吉・李奇樺◎著

自　序

　　台灣的休閒農業發展，最能表現出地方產業「在地化」的獨特風格，但放眼二十一世紀的今日，休閒農業的發展應朝向「全球化」的腳步邁進，而休閒農業的經營管理，農民不再只是個務農工作者，從事單純的初級生產與二級加工產業，而應是以農企業家自許，更要以企業化的經營觀念、多元化的休閒體驗、精緻化的服務品質，來經營屬於三級產業的休閒農業，方能搭上與國際接軌的列車。

　　本書總共分為十五章，涵蓋範圍從休閒農業經營管理的基本概念、發展，休閒農業資源、環境、組織、人力、住宿、餐飲、活動、服務、行銷、財務、創新與研發管理等不同層面進行探討，最終達到永續經營管理之目標，以系統性、理論與實務並重的方式，將休閒農業經營管理作一番闡述。

　　國內有關休閒農業經營管理的專書並不多，本書試以觀光實務領域的角度來撰寫，使主題能更符合實際市場所需，本書主要的寫作對象是針對休閒農場、休閒民宿的經營者，與專科到大學的莘莘學子們，期望藉由本書有助於讀者瞭解休閒農業經營管理的各個面向，與在實務案例上的運用情形。

　　本書從開始寫作到完成，盡力求得完整與正確性，然而作者才疏學淺，恐有不周延與疏漏之處，望前輩先進們不吝指正為感。

<div style="text-align: right">陳墀吉・李奇樺　謹識</div>

目　錄

第一章

緒論——休閒農業經營管理基本概論

台灣這塊稱作爲「福爾摩沙」的寶島，有美麗的山林孕育著寶貴的資源，高山原野不同的景觀和氣候造就了包含高冷、溫帶、熱帶不同季節特色的產物。台灣四周環海，住著不同族群而衍生出不同的歷史和文化，它有著春、夏、秋、冬四季不同的風情與豐厚的人情味。從高山到海洋，每個鄉鎮、地區有著不同的產業、不同的生態和不同的族群文化，當你深入鄉野中將會發現台灣是塊美麗的玉石，居民的純樸熱情將使你流連忘返。

隨著時代潮流的演變，今日的台灣不但國民所得提高，國民教育水準也不斷提升，進而帶來產業的快速升級和經濟的繁榮。這些繁榮進步使得城市過度都市化的結果出現：人口快速成長、都市生活品質逐漸惡化、每人平均可獲得的綠地空間不足等。未來農村鄉野度假儼然已成爲觀光發展趨勢，遊玩順便住宿在當地的農場或民宿，到訪者有更充裕的時間去認識風土民情，不但可以親近自然和鄉土，更可以舒解生活與工作上的壓力。

現今鄉村農業已邁入多角化、企業化經營，傳統農業開始轉型，原本荒廢休耕的田地與人口移往都市後多餘的空房間，開始利用作爲農場或民宿的經營，結合農村文化與田園景觀等資源，在「生產」、「生活」、「生態」的環境經營下，休閒農業正如雨後春筍般的興盛起來，休閒農業的經營與管理已成爲業者首重學習之課題。

第一節　休閒農業經營管理定義

根據行政院農委會二〇〇三年二月七日修正發布的「農業發展條例」中第三條第五款對休閒農業的解釋定義爲：「利用田園景觀、自然生態及環境資源，結合農林漁牧生產、農業經營活動、農村文化及農家生活，提供國民休閒，增進國民對農業及農村之體驗

為目的之農業經營。」

由此定義可知，休閒農業是由農村產業自然形成之傳統特色，結合當地人文生活、生產活動及生態景觀等要素所構成的「三生一體」資源系統；在經營上更是結合了農業產銷、農產加工及遊憩服務等三級產業於一體的農企業。

換言之，休閒農業的特色在於滿足人們對自然田野生活的嚮往性、對自然環境和保育認知的教育性，以及對動態生物體驗活動和靜態農村人文活動的娛樂性，其目的則在提供經濟、社會、文化、教育、生態、休閒、美學等功能，對於增進國民生活品質、增加農民收入及維護自然景觀，均有相當大的助益。

一、何謂休閒農業

國內各界對於休閒農業（leisure farming）其意義之解釋，現在並無一致性的看法和名稱，對於休閒農業此種具有複合式意義之名詞，有眾多不同之名稱，在名詞界定上，可屬於開放式之分布區域層面，涵蓋不同類型及不同規模之休閒農場、觀光果園、觀光茶園、休閒牧場、休閒林場、休閒漁場、教育農園等經營個體，是以充分利用農業及農村資源，供遊客休閒遊憩之用。

產業、官方、學術界甚至於消費者對於休閒農業，多有不同認知或意見紛歧，再加上休閒農業為一種新興的熱門產業，有不少人趨之若鶩且一窩風的跟進，紛紛投入農場經營的行列，導致休閒農業產生有名不副實、甚至偏向遊樂型態、過度人工化規劃與經營的不正常發展現象，因而使休閒農業形象塑造推廣困難。因此，農場經營者需先瞭解休閒農業的本質，用正確、專業的態度去經營，並真正瞭解消費者的需求與認知價值為何，而使消費者能享受和體驗休閒農業所帶來的樂趣，並留下深刻的印象和美好的經驗，如此經營者與消費者雙方互動交流之下，才能為休閒農業形象宣傳與推

廣，奠定良好的基礎。

二、休閒農業經營管理的定義

以下就分別以政府公部門、農場經營管理者、消費者及專家學者等四方面的立場和觀點，來探討休閒農業經營管理的定義：

（一）從政府公部門的觀點

根據行政院農委會二〇〇〇年二月七日修正發布的「農業發展條例」中第三條第五款對休閒農業的解釋定義為：「利用田園景觀、自然生態及環境資源，結合農林漁牧生產、農業經營活動、農村文化及農家生活，提供國民休閒，增進國民對農業及農村之體驗為目的之農業經營。」此定義是從產業屬性與產品來界定休閒農業三生一體之觀光性質。

（二）從農場經營管理者的觀點

休閒農業是農場經營管理業務的擴大和延伸，凡是為觀光或休閒體驗而經營的農場，就是觀光或休閒農場，探討這種農業的經營管理就是休閒農業，在以往農場的經營範圍較小，只重視生產面而已，或是經營者較少，沒有受到注意。事實上，這只是農場經營的目的不同，一般傳統農產品的經營目的只是為了生產農產品出售販賣，但如果是休閒農場的經營目的，則是為了休閒遊憩體驗。而從服務業的觀點來看，是將「休閒農業」定義在農業生產或農村生活環境中所從事的一種休閒服務業，所以與休閒旅遊屬同一產業範疇。

（三）從消費者的觀點

生產和交易的最後一個環節是消費者的購買行為。因此以消費

者立場來看,則爲消費者利用假日或空閒時間,以及工作所獲得之所得,去參與和體驗一系列農業環境資源所提供的遊憩體驗活動,如農園的農產品採摘活動、農業生產過程的參觀、休憩景觀欣賞、鄉土民俗文化活動、戶外環境生態教育、度假住宿等,在休閒遊憩體驗後能滿足其身心的需求。從另一個角度而言,休閒農業包含了第三級服務業的範圍(如餐飲、住宿、休閒娛樂活動、導覽解說等),因此其供應的休閒產品、活動和服務也具備了觀光服務業產品的特性:無形性(intangibility)、不可分割性(inseparability)、異質性(heterogeneity)和易滅性(perishability)。亦即消費者必須親身到達當地,始能體驗、感受和獲得產品所帶來的效用。因此對產品的重視程度產生於遊客的主觀認定,也是誘發其旅遊行爲產生的主要關鍵。

(四) 從專家學者的觀點

國內較常被引用的學者專家觀點,主要有下列幾位:

1. 徐明章(1995)認爲,所謂的休閒農業在發展之初並無具體內涵及定義,凡是在農業初級生產過程中,帶入一些非農業活動,不論其屬商業、教育或其他性質,只要提供休閒活動者,皆屬之。

2. 鄭健雄與陳昭郎(1996)則提出所謂的休閒農業主要是結合農業和農村等有形資源及其背後隱含的休閒觀光、教育體驗與經營管理能力等無形資源所形成的一種新興休閒服務產業。

3. 林梓聯(1998)將休閒農業定義爲:係利用農村自然環境、景觀、生態、農村設備、農村空間、農特產品及文化資源等,經過規劃設計,以發揮農業與農村觀光休閒旅遊功能,增進國人對於農業與農村田園生活的體驗。

4.江榮吉（1999）亦提及休閒農業是結合生產、生活、生態三生一體的農業，在經營上更是結合了農業生產、農產加工及遊憩服務的「六級產業」，其形式是相加的，但其效果卻是相乘的。

5.鄭智鴻（2001）綜合法規與研究學者的見解，休閒農業可以說是「一種運用農村自然生態、人文環境爲資源，經過特殊的設計規劃與經營管理，提供一般大眾充滿農業特色的休閒活動機會與場所的農業經營方式」。

第二節　休閒農業經營管理範疇

　　休閒農業之經營管理，依經營型態的不同以及範圍的大小而有所差異，基本上休閒農業經營管理類型，可分爲農業體驗型、農村旅遊型、度假農莊型、生態體驗型等四種不同經營型態，營運範圍可分爲「休閒農業區」與「休閒農場」兩類。

一、休閒農業經營管理類型

　　休閒農業經營管理的範疇，依其經營類型來看，從鄭健雄、陳昭郎（1996）資源理論作爲基礎出發，以休閒農業核心產品，自然或人文資源基礎作爲主要區隔變項，將可分爲自然資源及人文資源此兩大構面，以此營造出不同資源所具有之吸引力，接著再以資源利用或生態保育導向作爲區隔依據，將台灣之休閒農業劃分爲農業體驗型、農村旅遊型、度假農莊型、生態體驗型等四種不同經營型態，分別比較其核心產品之訴求與目標市場之遊客差異，如**表1-1**所示。

表1-1　台灣地區休閒農業經營管理分類

休閒農業 經營分類	核心產品之訴求 （以自然或人文資源基礎）	目標市場之遊客 （以資源利用或生態保育導向）
農業體驗型	以農業知識的增進與農業生產活動的體驗為訴求重點。	可吸引對農業體驗與有興趣探求農業知性之旅的遊客。
農村旅遊型	以豐富的農村人文、生活資源為主要訴求。	可吸引喜好農村深度文化之旅的遊客。
度假農莊型	以體驗農莊或田園生活訴求為主體。	可吸引嚮往享受悠閒度假生活的遊客。
生態體驗型	以瞭解生態保育與自然體驗為主題訴求。	可吸引熱愛大自然與生態旅遊活動的遊客。

資料來源：鄭健雄、陳昭郎（1996）。〈休閒農場經營策略思考方向之研究〉。《農業經營管理年刊》，2，126。

二、「休閒農業區」與「休閒農場」的經營方式

依據行政院農業委員會「休閒農業輔導管理辦法」，休閒農業用地之劃設與申請可分為「休閒農業區」與「休閒農場」兩種。

（一）休閒農業區

依據「休閒農業輔導管理辦法」之規定，發展休閒農業可以用休閒農業區及休閒農場兩種不同的模式進行。在具在地農業特色、豐富景觀資源、特殊生態及保存價值之文化資產的地區，倘若當地農民具有意願，可由縣（市）政府將整個區域加以規劃，經農委會審查通過後成立「休閒農業區」。

劃設為「休閒農業區」較有利之處是可獲得主管機關的公共建設協助及輔導（「休閒農業輔導管理辦法」第八條）；而「休閒農場」可規劃「遊客休憩分區」，作為住宿、餐飲、自產農產品加工（釀造）廠或農產品與農村文物展示（售）及教育解說中心等相關休閒農業設施之用。相對於農地興建農舍的5％建蔽率的限制，這

些使用項目與設施面積相當於放寬農地使用之限制。如此區內的所有居民可不受土地面積或財力因素之限制，將區內的自然資源、人文條件與觀光農園、教育農園、民宿等相互結合，以發展休閒農業。

　　而政府對於休閒農業區的協助與輔導，著重在公共建設的加強，經由當地居民無償提供土地後，以興建安全防護設施、平面停車場、涼亭設施、眺望設施、標示解說設施、公廁設施、登山及健行步道、水土保持設施、環境保護設施及農路等項目為限。此外，縣（市）政府將輔導該休閒農業區的居民成立休閒農業區推動管理委員會，以協助休閒農業區各項休閒農業、農村產業文化之推動，並負責公共建設之管理與維護。

　　以宜蘭縣為例，因宜蘭縣長期以觀光立縣為基礎，致力於綠美化環境與山坡地的保護措施，並以農業生產為主，典型的農村生活型態、純樸的鄉村景色，是最適合居住及休閒活動的理想場所，再加上鄰近台北都會的地理優勢，因此在縣政府及各鄉鎮市公所、地區農會的全力配合輔導下，發展休閒農業區與農場已成為該縣極重要的年度規劃項目之一。目前宜蘭地區已有三處休閒農業區獲得農委會審查通過，包括宜蘭縣員山鄉枕頭山休閒農業區、大同鄉玉蘭休閒農業區及冬山鄉中山休閒農業區，並已依照規劃內容逐步發展成型。

(二) 休閒農場

　　如果個別農民想在自有的農場內開辦休閒農業，只要農場面積完整並達到0.5公頃以上，在檢附相關證明文件後，方可單獨向縣（市）政府提出申請籌設休閒農場。而對於經核准設置及登記之農場，政府會在貸款或經營管理方面，予以輔導。

　　依據農委會二○○四年二月二十七日修正「休閒農業輔導管理辦法」中指出，休閒農場場內園區的規劃可分為「農業經營體驗分

區」及「遊客休憩分區」。農業經營體驗分區之土地，可作為農業經營與體驗、自然景觀、生態維護、生態教育之用；遊客休憩分區之土地，可作為住宿、餐飲、自產農產品加工（釀造）廠、農產品與農村文物展示（售）及教育解說中心等相關休閒農業設施之用。

　　因此休閒農場係利用農村自然環境及環境資源、田園景觀、自然生態、農村設備、農村空間、農特產品及文化資源，結合農林漁牧生產、農業經營活動、農村文化及農家生活，經過規劃設計，以發揮農業與農村觀光休閒旅遊功能，提供國民休閒、增進國人對農業與農村田園生活體驗之農業經營方式，是結合農業和農村等有形資源及其背後隱含的休閒觀光、教育體驗與經營管理能力等無形資源而形成的一種新興休閒服務產業，吸引潛在的觀光市場頗為可觀。

　　休閒農業區與休閒農場的經營方式，依空間型態、設置面積、經營主體、輔導策略之差異，分別比較如**表1-2**。

<p align="center">表1-2　休閒農業區與休閒農場的經營方式</p>

經營模式	休閒農業區	休閒農場
空間型態	開放式大區域	封閉式單一據點
設置面積（公頃）	非都市土地（50-300公頃） 非都市＋都市土地（25-200公頃） 都市土地（10-100公頃）	無休閒農業設施（0.5公頃以上） 若提供遊客休憩分區使用面積之規定： 非山坡地土地（3公頃以上） 山坡地之都市土地（3公頃以上） 山坡地之非都市土地（10公頃以上）
經營主體	由縣（市）政府規劃結合社區居民共同參與	個別農民、農民團體、農企業機構
輔導策略	以公共建設協助區內發展	協助貸款或經營管理輔導

資料來源：整理自「休閒農業輔導管理辦法」（2004）。

以下進一步以目前休閒農業發展最發達的宜蘭縣爲案例，以香格里拉休閒農場、頭城休閒農場、北關休閒農場、三富花園農場爲四大具代表性之休閒農場，更能明顯瞭解經營管理內涵之差異（**表1-3**）。

表1-3 宜蘭縣四大休閒農場經營概況表

項目名稱	香格里拉休閒農場	頭城休閒農場	北關休閒農場	三富花園農場
地址	宜蘭縣冬山鄉大進村梅山路168號	宜蘭縣頭城鎮更新路125號	宜蘭縣頭城鎮更新路205號	宜蘭縣冬山鄉中山村中山路108-3號
休閒農業區	中山休閒農業區	梗枋休閒農業區	梗枋休閒農業區	中山休閒農業區
據點型態	封閉式單一據點			
訴求重點	農村休閒遊憩（生活）	農業經營（生產）	生態體驗（生態）	園藝造景（生活）
所有權	私人經營			
農場設施	1.住宿 2.餐廳－鄉土風味餐、歐式庭園晚宴 3.教育農園 4.螢火蟲生態區 5.森林步道 6.品茗區 7.會議室	1.住宿 2.餐廳－鄉土風味餐 3.觀光果園 4.可愛動物園區 5.傳統小吃及鄉土點心攤	1.住宿 2.餐廳－蘭陽鄉土風味餐 3.觀光果園 4.賞蝶生態步道 5.兒童遊戲區 6.螃蟹博物館 7.戲水池、釣魚池 8.自助小吃攤 9.咖啡廳 10.烤肉品茗區 11.會議室	1.住宿 2.餐廳 3.觀光果園 4.林蔭步道 5.環山生態教學園 6.水池生態區 7.教室會議研習室 8.室內活動場 9.露營烤肉區 10.室內品茗區 11.農特產品販賣部 12.卡拉OK

(續) 表1-3 宜蘭縣四大休閒農場經營概況表

項目名稱	香格里拉休閒農場	頭城休閒農場	北關休閒農場	三富花園農場
體驗活動	彩繪／放天燈祈福、搓湯圓、夏夜觀賞螢火蟲、野外採果、森林浴、山訓活動、夜遊觀星、傳統農村民俗活動、童玩DIY（阿媽ㄟ菜籃、陀螺彩繪、葉膜書籤、T恤彩繪、木烙拓印、獨角仙、竹頭號）	焢窯、釣魚、烤肉、彩繪／放天燈、竹工藝創作、葉拓T恤、野外採果	解說螃蟹博物館、彩繪／放天燈祈福、燒窯、森林浴、製作琥珀蠟燭、螃蟹彩繪T恤印製、烤肉、夏夜觀賞螢火蟲、草仔粿DIY	創意T恤DIY、彩繪木屐DIY、製作天燈、登山健行、手拉坏、露營烤肉、傳統麻糬製作、彩繪／放天燈祈福、生態賞景、益智童玩、壓花書卡製作

資料來源：宜蘭縣農會（2000）。「宜蘭縣休閒農業導覽手冊」。宜蘭：宜蘭縣農會。

第三節 休閒農業經營管理意涵

　　休閒農業之經營管理從資源與資金的投入，經過組織作業、管理運作及行銷技術等轉換過程，製造出觀光遊憩設施及遊憩機會，再經由廣告推廣、促銷、遊程活動的設計及交通運輸等轉換工具，將遊客吸引至休閒農業區或休閒農場內親身參與和體驗。

　　當休閒農場營運一段時期後，將對遊憩設施與遊憩機會、行銷手法進行短期回饋檢討與改進，以確保能滿足遊客求新求變的想法，若長期營運後發現該休閒農場已缺乏吸引與競爭力，則必須全面重新回饋與檢討該休閒農場，並重新投入資金及尋求資源，作為休閒農場的再開發與經營，亦即休閒農場之經營與管理作業是一個連續且不斷回饋之系統，它含括一連串「投入」、「轉換過程」、「製造產出」、「轉換」與「成果收穫」等經營管理過程。

　　經營管理本身具有一定程序性，可能因休閒農業之區位環境、

投資主體及發展階段之不同而有差異，如何發揮資源使用的效率，必須透過政府相關部門與休閒農業開發投資者不斷溝通與協調，並建立起共識，而此共識亦需透過周延的考慮與評估。

就政府相關主管機關的立場來看，必須自計畫、組織、開發、領導與控制，負起輔導監督責任，如此才能使休閒農業資源的開發利用得以落實。而就休閒農業投資開發者的立場來看，則其利用資金、土地及勞務必須透過完善及健全的經營管理決策，以發揮休閒農業觀光遊憩資源利用之效率，達成計畫發展之目標。

休閒農業的經營管理包含了消費者的主體行為層面（遊客的遊程特性與行為）；休閒農業本身所具備的資源客體層面（生態景觀、遊憩體驗、鄉土民俗、休閒度假）；與經營管理者層面（政府公部門機構、休閒農業經營者、民間企業團組織），來解釋整體休閒農業之各層面關聯性，如**圖1-1**所示。在快速變遷的時代當中，

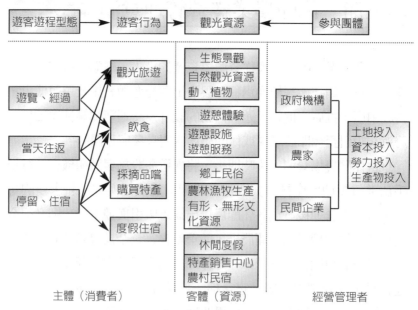

圖1-1　整體休閒農業各層面的關聯
資料來源：本書作者整理。

將可在舊有的農業發展基礎下為休閒農業開創另一個嶄新的方向。

　　綜合上述，由於休閒農業之經營與管理包含層面相當廣泛，欲尋求完善及健全的經營管理模式，必有其困難性，惟為便於爾後經營管理組織體系之運作及經營管理行動之推展，實有必要先建立經營管理之內容，並予以系統化。

第四節　休閒農業經營管理功能

　　對於管理功能之區分，學者之間並不一致，但一般而言，可分為規劃、組織、用人、領導與控制五方面（許士軍，1991；唐學斌，1991；龔平邦，1980），其功能分別說明如下：

一、規劃（planning）

　　休閒農業規劃主要工作包括目標之策定、規則與步驟的設計、研究與開發計畫、預測與估計未來的情況。一方面需考慮本身所要達成的基本任務，另一方面，基於未來面臨的環境狀況與內在資源條件，比較各方案成本與效益之關係，進而選擇最佳的規劃方案。

二、組織（organization）

　　休閒農業經營者將已決定之任務，分派給各部屬，主要工作為劃分部門、授權給部屬、建立部屬溝通並協調員工間的分工合作。使工作、人員及權責之間能有效分擔，並進行各種業務和管理工作。

三、用人（staffing）

　　當決定用何種專業人才時，即開始甄選人才，應設計選用標準及訓練員工之方法，使其能適得其所，並在人力配置上能有效完成企業訂定之工作目標。

四、領導（leading）

　　領導代表管理中一種影響力的發揮及運用，其目的為激發工作人員之努力意願，引導其努力的方向，以增加員工所能發揮的生產力和對組織所產生的貢獻。領導有賴雙向的良好溝通並提高士氣，使員工完成目標。

五、控制（controlling）

　　控制代表一種監督、比較和改正的程序。即在每個人皆瞭解特定目標與實際工作時，應隨時比較並評估成效。希望能保持企業所採取之行動及實際發展，不至於與原有的目標及計畫背道而馳。而是在採取行動之前或當時，就能發生引導或匡正的作用。

本章習題

1. 從政府公部門、農場經營管理者、消費者及專家學者等四方面，定義休閒農業經營管理的立場和觀點分別為何。
2. 台灣地區休閒農業經營管理的分類型態有哪些？
3. 「休閒農業區」與「休閒農場」的經營方式有何不同？

第二章
休閒農業經營管理現況與發展

爲因應加入WTO，行政院農委會積極推動農業轉型，觀光局亦將休閒農業觀光旅遊做爲發展策略，務使農業衝擊減至最低，因其能增加就業機會、讓農村外移人口回流、帶動地方與社區發展、活絡農村經濟。休閒農業經營管理的發展從早期單一據點的發展模式，如：觀光果園、觀光茶園，已經逐漸演變爲休閒農業與社區總體營造之結合，讓居住在這塊土地的居民，能細細品味並重新認識自己生長的地方，而將自己的根留在這個家園。

第一節　國內休閒農業經營管理發展

　　台灣所謂的「農家」大多數將農業當作一種生產方式在經營，過去人們對於農業的認識都在於提供食糧與飲食的貢獻，只重視農業的生產功能環節。從農業經營或農場管理的立場，其實農業也是一種最好的生活方式，更是環境保護的最大功臣。換言之，經營農場的目的並非在賺取金錢，而是作爲一種生活及休閒方式。

　　而當環境品質惡化後，人們才會想到環境保育及淨化的可貴，而農業正可發揮這種淨化及保育環境的功能，因此，當國民所得以及休閒需求提高之後，將極爲有限的農業資源，轉換成爲生活方式的維持及自然環境的保育，發展休閒農業因此可以創造產業、生態及休閒三贏的利基。又從生產者的立場而言，發展休閒農業是擴大農場經營的既有規模與範圍，原有農業經營只限於一級產業，加工製造屬二級產業，而服務業則屬於三級產業。發展休閒農業則涵蓋農業生產、加工及服務業的領域，具有三者相加的表現，更有相乘之效果，因此資源可獲得更有效的利用。

　　再從市場的需求而言，休閒農業可以提供人們觀光遊憩、修身養性及知識教育的機能，此外，休閒活動可以創造新的文化，以休閒農業引領發掘及利用豐富的地方民俗與文化資源，則不僅維護地

方文化資產的目標可以達成，並且能充實休閒農業的深層內涵。

近年來由於週休二日實施，與人們生活型態、價值觀的改變，國人對於生態、生活型態合一的休閒活動需求日趨殷切，再加上目前兩岸交流漸多，大陸人士來台比率漸增，潛在的觀光市場頗為可觀；又政府為因應加入WTO之衝擊，極力促使農業經營多元化，休閒農業即是其中的一個重點工作，於是「休閒農業區設置管理辦法」在一九九二年十二月正式發布施行（一九九六年修正發布名稱為「休閒農業輔導辦法」；二○○○年修正發布名稱為「休閒農業輔導管理辦法」）。而二○○一年行政院結合產官學界成立觀光推動小組，並配合農業部門大力推行創建縣市農業特色、建立鄉鎮特產帶動產業結合文化等措施，促使農業結合休閒遊憩，朝向多元化休閒農業旅遊方向發展。

二○○一年十二月所訂定之「民宿管理辦法」使得經農業主管機關核發經營許可登記證之休閒農場，或其劃定之休閒農業區、住宿設備能夠合法化，上述政府單位訂定的法規推動，與法令限制的開放等基礎階段性配套措施，都可作為產業營運之動力，與產業永續經營之基礎，使農業獲得有效轉型，對提高農家所得有所助益。

一、發展歷程

台灣休閒農業最早發展可推算回一九七○年陸續出現的觀光果園開始，時至今日所辦理之茶葉展示推廣服務、市民農園、假日花市及休閒農場等與農業有關之各類型休閒活動等等，農民將自己的果園、農場於農閒或例假日開放給一般大眾遊覽。縱觀而言，台灣地區休閒農業的發展大致可分為下列四個主要時期：

（一）自發時期

在一九七○年以前，苗栗大湖及彰化田尾等地區，休閒農業經

營模式主要為各個農民以自有農場為單位開放民眾採摘、品嚐水果及購買農特產品,遊客參與此種活動在短時間內能夠滿足遊客農產採收與農業生產的體驗樂趣。此種經營方式除可增加經營項目,亦藉由農場的直銷管道,讓消費者購買最新鮮的農特產品,對農民與消費者而言,為一種達到供需互利的情形。

(二) 合作時期

一九七○年後,台北市農會、政府主管單位、學者共同協助休閒式之農業催生,例如示範茶區及觀光果園,此種經營方式主要由社團法人參與規劃及整體促銷。此一時期的觀光果園如雨後春筍般成長,並經由個別農場而逐漸形成地域性的觀光環狀區帶,如台北市木柵貓空茶區、豐原老公坪觀光果園等。

(三) 社會團體經營時期

一九八六年開始出現所謂森林農場、休閒農場、自助耕種農園等,其經營都頗具規模,如彰化縣農會所經營之東勢林場、台南縣農會所經營之走馬瀨農場、行政院退輔會所經營之清境、武陵農場,惟此一類型之農場並無共同發展特徵,發展內容尚未呈現具體化,因此各具有自身特色。

(四) 政策推動時期

一九八九年由行政院農委會及國立台灣大學農業推廣學系合作,針對國外休閒農業發展經驗及國內休閒形式之農業經營進行研究,並採農民於農閒時將農場提供一般大眾體驗之農業活動,確立為休閒農業經營方式並以政策輔導及推動,除研擬休閒農業區設置輔導及管理辦法之外,正式將休閒農業列入國家農業發展政策之中,吸引更多農民及企業參與休閒農業之經營。

二、發展現況案例

以下為國內宜蘭縣與南投縣休閒農業經營發展現況之案例：

(一) 案例一：宜蘭縣休閒農業發展現況

根據宜蘭縣農會於二〇〇二年宜蘭地區休閒農業資源調查報告指出，農場設立時間最早約為一九六四年，原為傳統生產後轉型為休閒農業或一開始即為休閒農場者，最早者為一九八〇年，目前為經營中並同時進行規劃者亦不在少數。各農場面積最小者為100坪（約330平方公尺），最大者為200萬平方公尺。

宜蘭縣土地面積為214,362公頃，耕地面積27,742公頃，占土地總面積之12.95％；全區農戶數為27,148戶，占總戶數20.88％，農業人口數為142,466人，約占總人口數之30.64％。宜蘭縣耕地土壤多為粘板岩沖積土，部分地區排水不良。屬亞熱帶氣候，年平均氣溫為22.3℃，年雨量為2,828公釐，集中在九至十一月。主要栽培作物有水稻、甘藍、桶柑、文旦、茶、青蔥、蓮霧、柳橙及青蒜等。

宜蘭縣重點發展農業依據：(1)產值、產量大；(2)近年有成長；(3)生產力水平不低於台灣省的平均；(4)生產成本不大於進口產品到岸價格；(5)形成有活力的農民組織（例如：產銷班）；以及(6)WTO入會衝擊下的精緻農業、有機農業、休閒農業的趨勢，篩選出宜蘭縣的重點農業及其發展方向如下：

1. 就整體作物結構而言，鑑於短期經濟作物在國內市場較具競爭力，且有機耕作技術瓶頸較易克服，宜蘭縣的作物發展前景蔬菜優於果類，而花卉以盆花與中部花卉市場形成生產網絡。

2. 宜蘭縣在稻米、蔬菜方面已具備有機耕作的技術能力，惟目

前僅以宜蘭本地為其市場，需進一步拓展台北都會區市場乃至國內市場，方具有推廣栽種與技術研發的基礎，以能增加附加價值。

3. 不易有機栽培的果類，則以品質提升、健康食品加工、一鄉一特產、產業文化化等方式，以精緻化的形象與聲譽打開市場。

4. 除作物外，養殖漁業也是宜蘭重要的一級產業。一九九七年宜蘭縣的養殖漁業產量約7,000公噸，產值約七億五千六百萬元，占宜蘭縣一級產業總產值的6.5％、台灣省養殖漁業產量與產值的3％左右。

5. 休閒農業作為農業升級的一種方式，對於缺乏競爭力的農作類別有助益，在以觀光立縣的宜蘭，已然以觀光產業視之，而與全縣觀光產業整合規劃與發展。

宜蘭縣擁有得天獨厚的自然地理環境，蘊涵著豐富的地質、地形與水文變化，加上動植物生態的多樣性，孕育出樸實豐碩的農業資源；在人文環境上由於眾多族群先民的墾殖，地方上沿襲著懷念農業社會、祈求豐年的地方民俗節慶，而建醮、牽罟、搶孤及傳統廟會布袋戲、歌仔戲，更是代表著傳統農業開墾篳路藍縷之精神。宜蘭縣不論在自然景觀環境或人文歷史環境上，均有著濃厚的農業色彩，在觀光立縣的政策推行下，目前已預計劃設八大休閒農業區（**表2-1**），現已有三處休閒農業區獲得農委會審查通過（包括宜蘭縣員山鄉枕頭山休閒農業區、大同鄉玉蘭休閒農業區及冬山鄉中山休閒農業區），未來休閒農業發展若能配合傳統的地方文化產業、豐富的民俗文化活動，以及獨特的生態資源環境，用「生產」、「生活」、「生態」來包裝休閒農業，不但有利於休閒農業的發展，更能達到以三生為一體之發展主軸。

表2-1 宜蘭縣休閒農業區與休閒農業遊憩資源分布

所屬鄉鎮	休閒農業區／農業特色	休閒農業遊憩資源	人文特色與觀光景點
頭城鎮	「梗枋休閒農業區」桶柑、蓮霧、中山月芭樂、休閒漁港	頭城農場、北關農場福成農場、北宜農場海洋生態賞鯨豚	搶孤、傀儡戲、牽罟
礁溪鄉	「大塭休閒漁業區」金棗、溫泉蔬菜、溫泉米、民豐有機米栽培區、五峰茶園、養鴨人家	大塭觀光休閒養殖區林美、鮑崙金棗加工中心二結觀光果園礁溪溫泉農業	協天廟、跑馬古道、五峰旗瀑布、二龍村龍舟競渡、玉田弄獅、宜蘭縣旅遊服務中心、龍潭湖
員山鄉	「枕頭山休閒農業區」楊桃、鳳梨、彩色甜椒、樂山梨、翠玉蓮霧、白菝、甜桃、員山花卉、麻竹筍、韭菜、觀葉植物、八甲錦鯉、李仔糕、金棗糕	庄腳所在、枕山春海古憶庄、古舍古鄉橙堡、橘之鄉錦普觀光梨園崩山湖楊桃觀光果園樹木紀念農場	員山公園、大湖風景區、軟埤、雙連埤生態教室、頭份路老茄苳樹、水尾防空洞
壯圍鄉	「新南休閒農業區」哈蜜瓜、青蔥、大蒜、百合、蝴蝶蘭	壯圍蔬菜專業區新南哈密瓜休閒專業區百合栽培區景鵬蘭園	粿仔寮王公廟、海濱公園、蘭陽溪口自然生態保護區
羅東鎮	「北成休閒農業區」有機蔬菜、有機米、蓮花休閒體驗區、蝴蝶蘭、吉園圃番茄、仙蜜果、養生奶、養生皮蛋	廣興農場北成庄有機體驗農場宜農牧場旺柏有機體驗農園客人城茶棧	森林博物館、北成圳河堤公園、羅東運動公園
五結鄉	「新水休閒漁業區」蘭陽五農米、西瓜、花生、鴨賞、膽肝	冬山河度假農莊衿日林鄉村別墅新水養殖專業區養鴨中心溫室蔬菜栽培區	利澤簡走尪、二結王公廟、溼地生態公園、冬山河親水公園、噶瑪蘭流流社
大同鄉三星地區	「玉蘭休閒農業區」青蔥、白蒜、銀柳、上將梨、玉蘭茶、上將茶、高冷蔬菜、玉蘭茶餐、茶凍、茶焗蛋	玉蘭休閒茶區好望角休閒農莊茶之鄉茶園度假農莊山本農場逢春園度假別墅清水觀農園	三星分洪堰、長埤湖、太平山森林遊樂區、棲蘭苗圃、採茶、自助製茶體驗
冬山鄉	「中山休閒農業區」素馨茶、文旦柚、綠竹筍、山水梨、文心蘭、山藥	香格里拉農場三富花園農場宜蘭厝綠野仙蹤度假山莊松霖茶園農莊	梅花湖風景遊樂區、小埤湖、仁山苗圃、武荖坑風景區、新寮瀑布、三清宮、丸山遺址、冬山風箏節

資料來源：整理自宜蘭縣休閒農業發展協會網站。

(二) 案例二：南投縣中寮鄉龍眼林社區休閒農業發展現況

　　位於南投縣中寮鄉北邊的村落，古時被稱為龍眼林地區。從清朝年間，先民入山來開墾，當時因遍布龍眼樹，因此稱之為「龍眼林」。其「龍眼林」顧名思義就是龍眼樹密集的地方，是龍眼的故鄉，區域包含了以南投縣中寮鄉樟平溪流域為主的七個村落。位居七村入口的永和與永芳村，是中寮鄉內有名的龍眼生產區，龍眼露與龍眼蜜相當出名。而龍岩和爽文村，則是主要的行政與商業街區。過了爽文村之後就進入龍安村，此地向來是北邊七村中最注重文史傳承及富含社區營造經驗的村落。再往山進去，海拔較高的內城和清水村，生態資源豐富，南投著名的龍鳳瀑布與百年肖楠森林就位於此地，而這兩村也是水保局輔導的重點休閒農業區，不但有許多農場，近十年也栽種許多藥用植物，目前社區也正在發展當地的解說牌和系統的建立，未來將在當地設立完整的生態解說系統，預備迎接新的產業時代。

　　龍眼林的人們皆以務農為生，其中又以山蕉和龍眼特別出名；這裡的居民因為世居山間，仍照傳統農曆作息，雖然物質生活有限，卻保有古早鄉間的人情味與清幽的環境。

　　龍眼是中寮鄉最具代表性的農作物，也是團圓的象徵，因為龍眼烘焙季是在每年的中秋前後，家家戶戶忙著烘龍眼乾，就連出外工作的家人也會返鄉幫忙。自二〇〇二年中秋節前後開始推出龍眼平安季活動之後，將當地盛產的龍眼產業成功地打出知名度，如龍眼乾的古法烘焙技術、龍眼料理等。因此，龍眼烘焙季就成了中寮鄉民的團圓季，由於活動成功地踏出重生的第一步，因此未來每年都將規劃舉辦龍眼節，使其成為地方人文產業與休閒農業結合的特色文化之一。

　　社區居民對植物擁有豐富的知識，尤其在十年前地方人士籌組

了南投縣藥用植物協會，透過上課和推廣，在北七村中到處可見藥用植物，不論巷道或路邊，常可見到阿公阿媽們隨處摘取藥用植物回去作藥膳，而清水內城更有不少農場利用生態工法大面積的開闢藥用植物園區，希望將來能取代檳榔成為中寮鄉最有特色的休閒農業。

(三) 案例三：南投縣埔里鎮桃米社區休閒農業發展現況

史料記載，道光年間原居草屯鎮北投里的紅雅族北投社族人，最早到桃米坑溪兩側屯墾，咸豐後，又有閩、粵漢人陸續進入拓荒，漸成聚落。從前魚池五城一帶缺乏米糧，當地居民常翻山越嶺到桃米坑來購買米糧，而當時由於交通不便，往返兩地山間，皆得靠人工挑運，所以便稱之為「挑米坑仔」。日治時代稱做挑米坑庄，光復後改稱為桃米里。

目前桃米里的產業，基本上以農產為主，而產業項目繁多，最主要以竹類、菇類、筊白筍、茶、花卉及金線蓮為主。桃米里的竹類有麻竹、桂竹、孟宗竹及綠竹，其中以麻竹為大宗，是桃米里產量最多的農產品，其主要農產加工品為：筍乾、筍絲、角筍、筍片、筍排、醬筍等。

麻竹的種植，是桃米社區最主要的農業經濟，五、六年前，桃米地區主產業呈現大幅沒落，九二一地震後，損失慘重，讓原本困頓的經濟問題更加窘迫。現另有青蛙木雕、青蛙陶藝與彩繪青蛙等手工藝品，讓遊客親自鑑賞與體驗。

地震過後桃米里長黃金俊率領里重建委員會幹部尋求新故鄉文教基金會的協助，形塑出「桃米生態休閒農村」的願景，為了達成此願景，世新大學觀光系陳墀吉教授等所組成的團隊、農委會特有生物保育中心，一起協助整體規劃並著手相關的教育訓練課程，作為經濟轉型和永續經營的專業協助，透過教育，培養在地專才，讓原本的產業達到經濟升級、技術生根，迎向未來的挑戰。

　　根據桃米里生態資源調查的研究顯示，全台灣29種蛙類，在桃米里就可以看到19種；全台灣143種蜻蜓，在桃米里就發現45種，全台灣150種鳥類，在桃米里就有58種。所以桃米生態資源的豐富，是兩、三個鄉鎮也抵不上的。為配合定點深度旅遊的發展，民宿成了桃米生態旅遊重要的一環，經過專業課程的洗禮，民宿班成員對未來營運都有一個清楚的輪廓，信心與經驗日漸累積，對這些原本大多務農的成員來說，民宿這個嶄新的產業，讓他們單純的生活多了趣味，在這過程中更改變了社區民眾的價值觀，連居家習慣、觀念想法都改變了。

　　桃米當地的民宿極具特色，住屋附近往往就是生態解說點或苗圃園區，主人即是最親切的解說員，人文與生態融為一體，值得遊客深入體驗，這一群純樸親切的民宿業者，讓桃米生態與休閒農業更有魅力了，這份人情之美，絕對可以讓遊客回味再三。

第二節　國外休閒農業經營管理趨勢

　　國外休閒農業經營管理趨勢，以休閒農業發展較成功的日本與德國為案例，分別分析如下：

一、日本休閒農業經營管理趨勢

(一) 發展起源

　　日本休閒農業原本是以觀光農業的名稱開始推動。最早觀光果園的經營方式是藉由農特產品的直銷，給予都市人能直接與農村交流的機會，尤其是廣受消費者喜愛的新鮮蔬果、無農藥之有機農特產品，透過直銷促進產品銷售量。這項工作由「生活協同組合」與

「農業協同組合」共同推動，其中，生活協同組合訂定農產品之農藥使用規定，再透過農業協同組合交由農民生產符合標準的農特產品，產生了所謂的町（村）民制度；由負責生產的農民在特定期間種植特定之作物供應給消費市場，由農業生產者透過運輸公司或採郵寄的方式將農產品送到顧客家中，郵局內則有參與此一制度之農產品目錄可供參考，這種由郵政部門發展出來與直銷結合的方式，就稱為「宅配制度」。

　　在日本，最初的民宿約略在昭和三十四至三十五年（西元1959-1960年）之間出現，因當時社會經濟的高度成長，海水浴場（夏季）與滑雪活動（冬季）人潮洶湧，飯店與旅館的住宿空間嚴重不足，因此洋式民宿（pension）開始興起，並盛行於昭和四十五年（西元1970年）前後，最鼎盛時期曾多達二萬多家。到了平成年代（西元1989年），北海道的農場因為農業收入的不足，必須藉由提供遊客住宿的空間來增加副業收入，因而有了「農場旅舍」（farm inn）的住宿型態產生（林秋雄，2001）。

　　隨著觀光客的增加，又因為「營利主義」掛帥及業者水準參差不齊，導致人潮減少。不過，近幾年受景氣衰退的影響，日本旅遊飯店業務有逐漸減少的趨勢，造就了「低消費、便利舒適、實而不華」的休閒趨勢又再度興起。近幾年來，除傳統民宿及傳統禮儀外，北海道和少數具有特色的地方，多改良為歐洲建築並具有西洋文化及禮儀的度假小館，使得民宿再度備受重視。

（二）發展現況

　　為持續發展休閒農業，日本於一九八七年六月頒訂「總合保養地域整備法」，休閒農業之規劃因時因地而發展不同的型態，例如：觀光農業、觀光果園、觀光菜園、觀光牧場、觀光漁業、體驗農園、銀髮族農園、市民農園、假日農園、自然休養村、自然教育村、農村公園、自然教室、花卉公園及民宿農莊等，都是以發展休

閒農業，促進鄉村活性化的具體事業。

　　根據日本農林水產省（日本農業部）在二○○○年時所做的調查統計，全日本現有5,054間農家民宿，共有46,497個房間，可容納192,557人，平均每一間民宿有9.2個房間，可容納38人。但目前民宿的年平均住宿率僅有12.4％，平均每間民宿一年接待了1,729人次，算一算其利用率並不高。另外在一九九九年調查，全年日本的觀光總住宿人次為三億四千五百萬人次，其中住在農家民宿的僅有873萬人次，約占了2.5％（林秋雄，2001）；由此數字可見日本的民宿住宿率還有成長的空間，值得繼續發展。

　　而日本的民宿從建築的外觀上，可很清楚的區分成「洋式民宿」與「農家民宿」二種建築形式：

1. **洋式民宿**：洋式民宿是由日本的觀光部門主管，其建築型態是以西洋式造型為特色，房間數在10間以內，屬於家庭式的經營，經營者大多是白領階級轉業投資，屬專業經營（非副業），且大部分是民宿經營者與其家族成員共同經營，分別擔任住宿的食、住、樂、體驗活動與四周環境、房務、行政事務等工作；日本的pension是取仿自於英國的B&B（bed & breakfast），與英國不同的是，通常pension為一宿兩餐（早、晚餐）的收費單位，因此若不需準備晚餐則要事先告知主人。

2. **農家民宿**：農家民宿則由日本農業部門主管，它的發展背景是由於農收本身收入不足開銷，必須藉由提供觀光住宿的副業收入來補足而因應產生，主要提供遊客體驗當地的農村活動與介紹當地地方特色；農家民宿的經營權有公營、農民經營、農協（農會）經營、準公營與第三部門（公、民營單位合資）經營等五種形式，有一般專職經營，也有副業兼職經營。

休閒農業經營管理

　　農家民宿多是位在農村或農莊中，因此在發展上受到地理限制，且很少是以專職經營的方式；而洋式民宿多位於溫泉、櫻花、賞雪等風景區或市郊附近，交通上較方便，業者大多是屬專職經營，因此遊客還是比較偏好洋式民宿。

（三）經營特色

　　伴隨著休閒農業的興起，日本民宿以「住宿費較飯店低廉、家庭式親切的款待、品嚐到主人親手製作的特色料理」作為最大的號召。日本以傳統古宅日式建築直接作為住宿使用的民宿，別具有魅力，其傳統鄉土民情，更為喜愛休閒的人士所追求。值得一提的是，從民宿主人親切的笑容與殷勤的招呼，可感受到主人暢談家族過去奮鬥努力開墾這片家園歷史時，嘴角泛起的自信、美麗的笑容，是城市人所沒有的，而正是日本傳統民宿的風格。

　　日本民宿在經營上無論是洋式民宿，或是農家民宿，都具有兩大特色：

1. 許可制：日本與歐美先進開發國家都非常重視法律、安全與環境衛生，對於「民宿」，政府並立法訂定條款來規範。因此所有的民宿在經營前均先通過政府的檢驗，取得合法營業執照，禁止非法經營。
2. 體驗型：為了吸引更多的遊客，日本的民宿均會設計體驗活動，將當地特殊的農業、地方生活技術或珍貴資源等項目供遊客參與，例如體驗農、林、牧業的生產活動，享受大自然、運動的體驗，參與食品加工、民俗工藝課程的體驗等。

二、德國休閒農業經營管理趨勢

(一) 發展起源

德國民宿之源起與休閒農業旅遊有密切關係。所謂休閒農業旅遊，事實上就是以田園景觀、地方風味及農業、歷史文化或生態為主之體驗活動，與一般商業化的觀光方式截然不同，是以促進農村活化、利用農場民宿、小木屋出租、農村體驗設施等，於農村地區長期停留，促進農村的長期性休閒、休養型態發展。

一九五〇年代德國與其他許多國家都面臨農村人口外流、勞動力不足，農民為彌補農業收入，而以農舍等既有設施提供觀光客住宿，增加農場收入。其後歷經一九七〇年代，歐洲共同體統合，並實施歐洲共同農業政策，及至一九九〇年歐盟形成，農業生產供給大過於需求，農業面臨結構性調整問題，而必須採取如度假農場或民宿等農業轉型方式。具體來看，德國民宿是在下列社會環境改變下，所產生的新產業：

1.農場所得減少，農民尋求替代的所得來源。
2.遊客對休閒遊憩之偏好趨勢，促使民宿的發展。
3.經濟不景氣，農場度假方式及較低廉的消費支出受到社會大眾歡迎。

(二) 發展現況

德國民宿的風貌會因各地的住宅形式而有所不同，但都會有一個共通點——符合住宿旅客的需求。因此要將德國民宿分類，應該先瞭解哪些人會去投宿。

歐洲人喜歡度假，而度假有別於一般觀光旅行，到「農村度假」

是歐洲風行已久的休閒方式之一,一般以夫婦或家庭消費爲主,因此民宿的空間規劃也多朝此方向設計。在德國,以單房式民宿、套房式民宿、公寓式民宿及別墅型民宿四種爲主流(**表2-2**),主要是依據不同的族群以及停留時間,提供不同的產品予以選擇,若依等級評鑑可分爲五個等級(**表2-3**)。

在管理體制上,德國農部爲農場的主管單位,但農部在休閒農場發展過程中大多扮演協助的角色,多於監督或管制。德國農部所提供之輔導重點在於教育、諮詢、支援及爭取稅賦減讓事項,並促進高齡及殘障團體利用農場民宿,或淡季促銷活動提高使用率,及配合歐盟、聯邦及州政府持續辦理「富麗農村景觀競賽」,藉以提升鄉村農場民宿的品味。

因德國並無一套單行法規來規範管理休閒農場,反而是藉由民間團體的自律管理及推廣,使農場發展穩定成長,透過民間團體的

表2-2 德國民宿類型

類型	定義
單房式民宿 (Ferien-Zimmner)	類似一般旅館住宿空間,僅有臥室一間及衛浴、電視等設備,一晚的住宿費用約爲30馬克。
套房式民宿 (Ferien-Appartment) 含客廳、廚房、餐廳	與衛浴,其客廳亦兼做臥室使用,面積一般約在15坪左右,一晚的平均住宿費用約爲45馬克/人,若住兩人,則收90馬克。
公寓式民宿 (Ferien-Wohnung)	此類民宿大多由古老的大穀倉或農莊改建而成。每個樓層有幾戶家庭式民宿,室內設備幾乎與一般家庭相同。此類集合式民宿多附設有餐廳供應鄉村式飲食,也對外開放營業。所以住宿者可在自己準備餐點與外食間做選擇。民宿一間價格每晚約在60馬克/人。
別墅型民宿 (Ferien-Haus)	即將整棟花園別墅出租,包括庭院中所有休憩設施,如游泳池、鞦韆、沙坑等,此類民宿房間數目多,加上庭院寬敞,多出租給人數眾多的家庭,依據住房大小及庭院設備的多寡收費,約爲70馬克/人。

資料來源:整理自謝旻成、韓選棠(1999)。〈貝根太太怎樣經營民宿〉。《鄉間小路月刊》,25(5),70-71。

表2-3　德國民宿分級制度

等級	標準說明	類型
一星	1.提供能滿足使用機能的簡單設備，生活的必需設備要能發揮使用功能。 2.老舊設備若能使用，也是被允許的。	單房式民宿類 公寓式民宿類 休閒別墅民宿
二星	1.提供能滿足使用機能的簡單設備，生活的必需設備要能發揮使用功能。 2.達到基本生活需求的舒適度，所有設備在使用狀態下都能達到平均的品質。	單房式民宿類 公寓式民宿類 休閒別墅民宿
三星	1.提供良好的室內設備，具有中度的舒適感。 2.裝修品質不錯，能滿足視覺感受上的愉悅。	公寓式民宿類 休閒別墅民宿
四星	1.具有高品質的室內裝修，室內裝修之造型與質感均佳。 2.室內空間與公共設施品質優良。	單房式民宿類 公寓式民宿類
五星	1.除了民宿室內裝修外，其服務品質能滿足客人的額外要求，公共設施也須十分良好。 2.室內設備除了符合使用性外，需給人有寬敞大方之感受。 3.房屋各類水電機械都能發揮正常功能。 4.周圍環境良好，管理維護品質很高。	休閒別墅民宿 公寓式民宿類

資料來源：整理自謝旻成（1998）。〈由德國民宿空間居住體驗探討台灣農村傳統三合院住宅發展民宿空間調整之研究〉。國立台灣大學農業工程學研究所碩士論文。

自我管理制度，可以有效激勵休閒農場經營者間的交流切磋及相互扶持，經營者隨時可以依據評鑑項目，參考相關法規，來進行初步的自我評估，作為投入農場民宿經營之決策參考。與德國民宿農場發展相關的民間團體，包含了德國農民社（Deutscher Landwirtschafts-Gesellschaft, DLG）、德國農民聯合會（Deutcher Bauernverband, DBV）及鄉村青年訓練所（Landjugendakademie, LJA）。其中，德國農民社是促進德國農場發展的主要機構，農民社除訓練推廣人員外，並針對休閒農場經營者的需求，提供會計收支、價格訂定、問題處理及報稅等諮詢與服務。

　　此外，農民社最主要的工作包含了辦理「農場民宿評鑑」及

「標章認證工作評鑑」，程序如下：

✿農場民宿評鑑程序

德國的觀光資訊標準（TIN）爲了提升民宿的住宿品質、舒適性以及服務，訂定了全德國統一的評估表格，其中包括了150項的計分項目，而是否願意參加分等（類）的評比，可由民宿經營者自行決定。

分等（類）評比的項目共有：民宿的位置、民宿的種類、民宿的景觀、民宿的周邊環境、民宿的入口區、民宿的花園設施、民宿的公共服務設施、民宿的空間品質、民宿的陽台、民宿的室內設施與空間使用彈性、民宿的服務品質等。

評鑑小組成員由十個不同部門組成，包括農業專家、鄉村地方顧問、鄉村度假與休閒研究者、鄉村合作團體、當地社區、支持鄉村開發者、觀光協會、財務金融機構、旅館及餐飲業協會、消費者組織等。評鑑之評分方式是以上述各類別經營管理項目優劣程度給分，每項目之得分由0至5分。每一個別項目的平均在4分以上方可頒發認證標章。

農場民宿提出評鑑申請，每年以五月爲申請截止時間，評鑑工作隨即於六月至七月辦理，並於七月公布審查通過之農場名單，通過審查之農場民宿可獲得農民社之證書及認證標章，並且編列於下年度農場民宿目錄中。

評鑑小組除依德國農民社所訂定之項目進行評鑑，並有責任針對使用其認證標章之農場進行契約決議、檢查及企業診斷建議，並得以酌收費用。

✿評鑑項目

評鑑小組成員進行評鑑時，將根據德國農民社，針對度假農場所制定的經營管理項目進行評估，評估項目的重點除了農場整體經

營管理部分外，也特別注重住宿經營管理的部分。不同類型的度假農場其住宿服務的內容亦因類別不同而有所差異，所要求的評估重點也有所不同，大致上可分為農場的整體形象、安全性、農場主人、生態方面、服務與休閒等項目。

農場向農民社提出評鑑申請，農民社所訂定之評鑑範圍係先將農場畫分為四個類型，包括簡單民宿型、假日住家型、露營型、兒童體驗型。

所有類型之農場評鑑項目中有農場安全性、農場總體形象、農場成員友善程度、農場設備可供遊憩使用、公共設施、環境與氣氛等六個共同項目（**表2-4**）。除此之外，對於各類型農場民宿另有四個特定評鑑項目，所評鑑之項目與內容則依農場類型而有不同，每項評分需達4分以上方可核發認證標章（**表2-5**）。

表2-4　德國農民社對休閒農場之共同評鑑項目

共同評鑑項目	評鑑內容	核發標章最低標準
1.農家或農場之安全性	住宿及設備之安全性	4分
2.農場總體形象	是否具備有休閒農場之特質	4分
3.農場成員友善程度	包括農場主人、家庭成員及服務人員	4分
4.農場設備可供遊憩使用	遊憩場地是否有可提供日光浴的設施、農場中是否有設置家具可供遊憩用途使用	2.1分
5.公共設施	周圍景觀、步道、游泳池、水上運動、垂釣、騎馬設施、冬季運動設施、交誼場所、聯外道路	2.1分
6.環境及氣氛	清新的空氣、安靜的環境、豐富景觀變化、友善的氣氛、地方特色	2.1分

註：項目評分範圍為0＝不足（not enough）、1＝簡陋（poor）、2＝足夠（sufficient）、3＝滿意（satisfactory）、4＝好（good）、5＝很好（very good）。

資料來源：整理自鄭蕙燕、劉欽泉（1995）。〈台灣與德國休閒農業之比較〉。《台灣土地金融季刊》，32（2），186-187。

表2-5　德國農民社對各類型休閒農場的特定評鑑項目

休閒農場	定義	特定評鑑項目	評鑑內容	核發標章最低標準
1.簡單民宿型	農家只提供客房及衛浴設備	客房設備	床架、完好的床墊、床頭櫃、衣櫃、儲藏間、熨斗、行李放置處、桌、椅沙發或會客桌、寫字桌、房間照明、暖氣、電話	4分
		活動空間	照明、暖氣、空間大小、房間舒適度、格局、樓梯、走廊、氣氛	4分
		膳食供給場所	廚房衛生、儲存空間	4分
		衛生狀況	家禽家畜、動物、通風	4分
2.假日住家型	提供廚房、客廳、浴廁、臥室等設備,可分為獨立式或聯合式	臥房範圍	床架、床墊等	4分
		客廳、飯廳	照明、桌、椅等	4分
		廚房	炊煮設備	4分
		衛浴	浴室、廁所設備	4分
3.露營型	提供露營場地、浴廁設施及簡單之野炊營地	營地	至少120平方公尺、電源、土壤之堅固性、垃圾箱	4分
		活動空間	照明、空間大小	4分
		洗濯台、曬衣場	洗衣、曬衣場所	4分
		衛浴	浴室、廁所設備	4分
4.兒童體驗型	提供兒童參與農家生活及活動,父母不需陪同	客房設備	床架、完好的床墊、床頭櫃、衣櫃、儲藏間、熨斗、行李放置處、寫字桌、桌椅沙發或會客桌、房間照明、暖氣、電話	4分
		活動空間	照明、暖氣、空間大小、房間舒適度、格局、樓梯、走廊、氣氛	4分
		膳食供給場所	廚房衛生、儲存空間	4分
		衛生狀況	家禽家畜、動物、通風	4分

註：項目評分範圍為0＝不足（not enough）、1＝簡陋（poor）、2＝足夠（sufficient）、3＝滿意（satisfactory）、4＝好（good）、5＝很好（very good）。

資料來源：整理自鄭蕙燕、劉欽泉（1995）。〈台灣與德國休閒農業之比較〉。《台灣土地金融季刊》,32（2）,186-187。

☼ 標章制度

　　若評鑑項目之評定結果達到特定水準以上，可以取得農民社所發給之休閒農場標章。標章之有效期限一次三年，期滿後必須重新申請評鑑，並於通過檢查後再獲得使用標章的認可。對於農場民宿的第一次申請，檢查小組由三人組成，若通過審查，則其後之申請檢驗由檢查小組成員中一人複查即可，在有標章有效期內應確實遵守契約規定，評鑑小組或指定專家均可事先不通知，執行臨時複檢並作成記錄。

　　申請農家應結合其農場特性及地區特性，提供遊客休閒遊憩服務，即使是兼業農家，其農場仍應明顯具有農業特性，若是農場內提供不同種類之休閒服務，則應依各類別分開申請評鑑，而各類別之標章，皆需張貼示於相關休閒服務之地點及設備明顯之處，供遊客方便辨識，且在大眾媒體，如：旅遊目錄、手冊、廣告等之內容上，據實陳述農場現有之設備及服務，若是在標章之二年有效期限內更動農場之設備與服務項目，則必須以書面正式通知德國農民社，以決定是否重新評鑑。

　　通過農民社評鑑標準之農場民宿必須繳交年費180馬克，並可以成為農場民宿家族的成員，享受的權益如下：

1. 在特定篇幅內，免費由農民社印製度假農場廣告目錄。
2. 參與農民社主辦之專題研討會，吸收交流相關民宿經營之專業知識。
3. 獲得證書及農民社度假農場標章，因經由農民社評鑑標準認可，能深獲遊客的信任。
4. 農民社每年定期刊登四次旅遊資料、度假農場管理資料及資金融通資訊。
5. 農民社加強媒體之文宣廣告，促銷農場民宿，加深民眾及遊客之印象。

6.透過舉辦定期及不定期之活動，如：攝影競賽，協助促銷。

（三）經營特色

德國民宿是由農民與旅遊業者發展及推廣之農業觀光方式。在德國度假農場中，農家利用剩餘的空房間，整理成可以提供遊客住宿及餐飲的民宿。由此可知，德國民宿大多屬於自發性發展（self-developed）而成，其形成的動力來自於農民與一般社會大眾。以德國Bayern州為例，約有2萬戶的農場民宿，其中以酪農業經營的農場居多，基本上以自然、餐飲、品酒、文化親善之接觸為主，體驗活動除親近動物、騎馬、林間河川散步外，更包括麵包製作、種植樹木、農產收割、果園採果及農業機具駕駛操作等，這些活動目的在營造出地方的整體感，讓民宿成為鄉村魅力的主要重點，並且力求以網絡串連（network）來提供多樣化的農村度假體驗。

第三節　休閒農業經營管理相關法規

國內休閒農業經營管理相關法規既多且雜，而且為了適合實際應用，不斷地在修改與變更之中，因此業者需隨時注意法規之變動，尤其是下列主要法規條文：

一、行政院農業委員會九十一年度休閒農漁園區計畫研提要點

· 中華民國九十一年一月二十三日農輔字第0910050071號函

（一）行政院農業委員會（以下簡稱本會）為動員農村社區農漁產業資源，辦理在地產業行動計畫（以下簡稱本計畫），協助農民轉型經營休閒農業，促進農村經濟活絡，其主要原則如下：

　1.各縣（市）政府經由資源調查，整合轄內各鄉（鎮、市、區）（含原住民鄉

鎮及已劃定公告之休閒農業區）農漁產業、自然景觀、休閒設施、藝文活動、大型體育活動、古蹟景點等既有資源，以策略聯盟方式構成帶狀休閒農漁園區，採自力發展及創造在地就業的模式。

2.有效利用既有閒置或未有效經營之公營設施（學校、公園、市場、倉庫、農民活動中心等）改變成為可以增加在地就業機會及產業振興的事業（如自然休養村、農村公園、展售中心、分級包裝或物流配送中心等）。

3.本會補助園區內公共軟硬體建設，以總經費之80％為上限；縣（市）政府、鄉（鎮、市、地區）農會、鄉（鎮、市、區）公所或民間公益法人團體配合其餘20％之經費，並由各鄉鎮分別籌組「在地產業行動委員會」，自籌營運周轉資金，且負責營運管理事項。

4.各縣（市）轄下之鄉（鎮、市、區）可由農會、公所或民間公益法人團體擇一代表該鄉（鎮、市、區）承辦子計畫，並以農會為優先考量。

5.縣（市）政府邀請公私部門、大專院校及學術團體共同參與規劃及設計，並辦理招商活動投入在地產業行動計畫。

（二）本計畫係以縣（市）政府為研提單位及執行單位，由縣（市）政府先行整合轄區內鄉鎮農會或公所所提之休閒園區計畫，並召開初審會議，排出優先順序後，再送本會複審。

（三）各縣（市）政府所提送之全縣發展休閒農漁園區整合性計畫除視九十年度執行本計畫之成效外，並以下列原則核定補助額度：

1.縣（市）政府自行籌組休閒農業諮詢服務團，會同當地農業改良場，協助轄下農民團體、農民或社團法人推展休閒農業。

2.本計畫不同意新建任何二層以上大樓、會館或中心等大型建築物，農會公所或民間公益法人團體於自有土地整修或整建設施之經費不得超過補助該鄉鎮經費三分之一，其餘三分之二以上經費應普遍運用於共同經營區內各景點之當地農民身上（一鄉鎮至少規劃有10個具特色之景點為原則），以充實園區之內容及魅力，俾協助農民加速順利轉型經營休閒農業或其他產業。

3.本計畫為實質建設計畫，不同意編列先期規劃費用，亦不得另行編列測設、委託測設及監工等項費用。

4.各公共工程之工程預算書編列原則及工料分析，請依行政院農業委員會水土保持局編印之「水土保持工程預算書編列原則及工料分析」規定辦理。工程預算超過100萬元者工程預算書應送縣（市）政府審核後依政府採購法辦理。

5.鼓勵將各園區各景點共同規劃遊客交通服務系統（例如人力車、動物拉

車、巡迴巴士等）。至於本計畫鼓勵以租賃民間交通工具或和當地交通旅運公司策略聯盟方式辦理，不同意補助購置遊園巴士。

6.對九十年度已開始辦理休閒農漁園區計畫之鄉鎮，是否依據年度考評結果，就軟硬體方面，妥予持續輔導。

7.有關廣告宣導工作，將由本會另案統籌辦理，除於細部執行計畫編列導覽資料外，本計畫不同意編列媒體廣告費用。

（四）計畫書內容務必涵蓋以下各要項：

1.詳實規劃並明列本計畫內各參與單位所應負責之工作內容、執行機構及負責人。

2.是否針對遊客建立地方導遊志工及生態解說教育人員訓練及服務體系工作，並開辦遊客服務中心，以期提升服務品質，贏得消費者的滿意。

3.如何以策略聯盟方式結合農林漁牧產業資源，建構鄉鎮休閒旅遊網狀體系，並規劃套裝旅遊行程，以吸引龐大人潮，帶動農漁產品在地直銷，提升農漁民收入，創造在地就業機會及商機。

4.是否依照由下而上的原則，由各地士農工商居民代表及地方社團代表分別組成「在地產業行動委員會」，並詳列該委員會組織架構、經營公約、主要成員名冊、營運周轉金籌措方式，並說明爾後具體招商計畫及營運管理方式。

5.是否利用區內既有資源或設施，並將各鄉鎮已有成果之社區總體營造及農村建設資源整合，且與年度農業產業文化活動或當地藝文活動整合辦理。

6.如何以區內所產原料為素材，開發可資創造商機之創意點子或產品，結合園區內其他特色資源，創造出組合性行銷商品，以彰顯園區特色來吸引遊客購買，開創實質業績。

7.如何利用區內合適之廳舍或場所以供藝文活動表演（含藝文景點、藝文活動及能夠配合園區活動提供表演之藝文團體等）。

8.區內如何大量種植具有代表當地特色之樹木花卉或圖騰，並以自然工法建設園區公共設施。

9.本計畫如利用既有閒置或未有效經營之公營設施，應敘明是否先依建築法第七十三條執行要點之規定辦理申請變更使用執照。

10.本計畫申請建設之預定用地應檢附土地登記簿謄本以及土地使用同意書（如利用既有閒置或經營不善之公營設施請檢附同意使用文件）。

11.本計畫每年能創造多少商機，以及增加多少在地就業機會，並列出其計算基礎。

12.全縣各休閒農漁園區套裝旅遊行程之營運及行銷方案。

（五）本年度計畫請各縣（市）政府於九十一年三月三十一日前完成初審並送達本會複審，逾期不予受理。本會將籌組專案審查會議複審，必要時將赴現場勘查通過後，修正細部執行計畫送核。

（六）請依本會農業發展計畫九十一年計畫說明書格式研提，計畫預算科目分類及代號請用九十年度開始適用之版本。

二、休閒農場經營計畫審查作業要點

· 中華民國八十八年六月四日行政院農業委員會（88）農輔字第88050256號
· 中華民國九十三年十月二十九日行政院農業委員會農輔字第0930051040號令修正

（一）本要點依據休閒農業輔導管理辦法（以下簡稱本辦法）第十三條第二項規定訂定之。

（二）申設休閒農場之經營計畫，其興辦之休閒農業設施，應以本辦法第十八條所列之休閒農業設施為限。

（三）農場申請人應檢附下列文件一式五份向土地所在地之直轄市或縣（市）政府（農業單位）提出申請：

　1.休閒農場籌設申請書（如**附件一**）。

　2.休閒農場經營計畫書（如**附件二**）。

　申請設置休閒農場面積在10公頃以上者，依前項規定檢附之文件應為20份。

（四）直轄市或縣（市）政府受理申請後，應審查申請文件與內容是否符合規定，並會同有關單位於二個月內依休閒農場申請籌設審查表（如**附件三**）審核完畢，並依下列程序辦理：

　1.休閒農場申請面積未滿10公頃者，由直轄市或縣（市）政府審查核定准予籌設，核發休閒農場籌設同意文件，並檢附休閒農場經營計畫書2份報請行政院農業委員會（以下簡稱農委會）備查。

　2.休閒農場申請面積10公頃（含）以上者，經直轄市或縣（市）政府審核，並報請農委會審查核定後，由直轄市或縣（市）政府核發休閒農場籌設同意文件。

　直轄市、縣（市）政府得依作業需要，自行調整前項審查表，並將調整後之審查表報農委會備查。

　直轄市或縣（市）政府為審查需要，得邀集相關單位實地會勘，並做成會勘紀錄表（如**附件四**）。

（五）經營計畫書經直轄市或縣（市）政府審核結果需補正者，應通知申請人於二個月內補正，逾期未補正者，駁回其申請。

前項申請人如有正當理由未於期限內補正者，得敘明理由申請展延；但展延期限不得超過二個月。

（六）休閒農場籌設同意文件發文之日起四年內，申請人未依限完成休閒農場許可登記者，中央或直轄市、縣（市）政府主管機關應依本辦法第十六條第二項規定，廢止其籌設同意文件。

申請人於前項許可籌設期限內，其有正當理由者，得敘明並檢附相關證明文件或資料申請展延，展延以一次為限，展延期限為二年。

（七）經營計畫書內容變更，涉及主要經營方向變更或擴大範圍者，申請人應依本要點第三點規定申請核准；其未涉及主要經營方向變更或擴大範圍者，應向原受理單位提出申請，報請原核定機關同意備查。

前項變更作業均應檢附申請變更事項之修正對照表。

（八）申請籌設之休閒農場至少應有一條通往鄉級以上聯外道路之聯絡道路，其路寬不得小於6公尺；但經直轄市、縣（市）政府認定情況特殊且足供需求，並無影響安全之虞者，不在此限。

三、休閒農業區劃定審查作業要點

- 中華民國八十八年十月二十六日行政院農業委員會農輔字88050510號函公告
- 中華民國九十一年九月十三日行政院農業委員會農輔字第0910050855號
- 中華民國九十三年十二月十五日行政院農業委員會農輔字第0930051137號令修正

（一）行政院農業委員會（以下簡稱農委會）為執行休閒農業輔導管理辦法（以下簡稱本辦法）第四條至第八條規定，審查劃定休閒農業區，特訂定本要點。

（二）依本辦法第六條第一項之規定，休閒農業區位於森林區、重要水庫集水區、自然保留區、特定水土保持區、野生動物保護區、野生動物重要棲息環境、沿海自然保護區、國家公園等區域，其開發利用應依各該法令規定辦理。

（三）依本辦法第六條第二項之規定，休閒農業區位於山坡地者，不得有土地超限利用情形。

（四）休閒農業區之劃定申請，由直轄市或縣（市）政府依本辦法第四條規定及地方區域發展之需要，擬具休閒農業區規劃書20份（格式如**附件五**），並另檢附下列圖籍資料5份，報請農委會審查：

1.五千分之一最新像片基本圖並繪出休閒農業區範圍。

2.休閒農業區五千分之一以下之地籍藍晒縮圖，並依劃定休閒農業區周邊範圍製作「休閒農業區地籍範圍圖」。

3.與休閒農業區地籍範圍圖相符之休閒農業區地籍清冊。

前項規劃書，得由直轄市、縣（市）政府委由鄉（鎮、市、區）公所、農民團體代為辦理，並經各該府審查通過後，由各該府向農委會申請劃定。

當地居民、休閒農場業者、農民團體或鄉（鎮、市、區）公所，亦可擬具規劃建議書10份（格式同規劃書），由鄉（鎮、市、區）公所提供含是否符合相關法令之初審意見後，報請直轄市、縣（市）政府規劃。

農企業經營者依促進民間參與公共建設之規定，規劃休閒農業區者，應比照前項規定辦理。

（五）農委會依實際需要聘請有關機關及專家學者組成專案審查小組，就各直轄市或縣（市）政府所送之休閒農業區規劃書加以審核，必要時得實地勘查。

（六）休閒農業區審查配分標準如下表：

1.休閒農業核心資源（農特產品、景觀資源、生態資源、文化資源等）（配分20分）

2.整體發展規劃（配分30分）

3.營運模式及推動組織（配分20分）

4.交通及導覽系統（配分5分）

5.既有設施利用情形（配分5分）

6.該區域是否辦理類似休閒農業相關的規劃或建設（配分10分）

7.預期效益（配分10分）

（七）依第（六）點審查結果滿70分者，得劃定為休閒農業區。

（八）休閒農業區之公共建設，包括安全防護設施、平面停車場、涼亭設施、眺望設施、標示解說設施、公廁設施、登山及健行步道、水土保持設施、環境保護設施及其他經直轄市或縣（市）主管機關核准之休閒農業設施等項目，並由鄉（鎮、市、區）公所負責協調辦理容許使用。

（九）公共建設所需用地，由鄉（鎮、市、區）公所負責協議取得土地所有權人之土地使用同意書。

（十）直轄市、縣（市）政府應輔導鄉（鎮、市、區）公所、當地農會或相關團體辦理與休閒農業發展相結合之名勝古蹟、農村產業文化及鄉土旅遊行銷推廣活動與教育訓練，以促進休閒農業區之休閒農業、農村產業文化及農業產業之發展。

（十一）公共建設完工驗收後，除需辦理產權登記部分，依相關規定辦理外，應依

核定之規劃書所列公共設施管理及維護內容，妥善管理與維護。

（十二）直轄市、縣（市）政府或鄉（鎮、市、區）公所應輔導該休閒農業區成立休閒農業區推動管理委員會，以管理休閒農業區各項休閒農業、農村產業文化活動，並負責公共建設之管理維護；委員會之組織及運作應層報農委會備查。

（十三）證明土地位於休閒農業區範圍內之文件由所在鄉（鎮、市、區）公所負責核發，其申請書與證明書格式如**附件六**。

四、休閒農業相關規定

休閒農業係指利用田園景觀、自然生態及環境資源，結合農林漁牧生產、農業經營活動、農村文化及農家生活，提供國民休閒，增進國民對農業及農村之體驗為目的之農業經營。其主要內容如下：

（一）休閒農業區

具有下列條件之地區，得規劃為休閒農業區：(1)具在地農業特色；(2)具豐富景觀資源；(3)具特殊生態及保存價值之文化資產。

1.規劃區位：土地全部屬非都市土地者，面積應在50公頃以上，300公頃以下；全部屬都市土地者，面積應在10公頃以上，100公頃以下；部分屬都市土地，部分屬非都市土地者，面積應在25公頃以上，200公頃以下。

2.規劃單位及程序：

(1)由當地直轄市或縣（市）主管機關擬具規劃書，報請中央主管機關劃定；跨越直轄市或二縣（市）以上區域者，得協議由其中一主管機關依程序辦理。

(2)由當地居民、休閒農場業者、農民團體或鄉（鎮、市、區）

公所擬具規劃建議書，報請當地主管機關規劃。

（二）休閒農場

休閒農場內之土地得分為農業經營體驗分區及遊客休憩分區。設置休閒農場之土地應完整，其土地面積不得小於0.5公頃。

1. 農業經營體驗分區：農業經營體驗分區之土地，作為農業經營與體驗、自然景觀、生態維護、生態教育之用。
2. 遊客休憩分區：遊客休憩分區之土地，作為住宿、餐飲、自產農產品加工（釀造）廠、農產品與農村文物展示（售）及教育解說中心等相關休閒農業設施之用。

設置休閒農場土地，除依法得容許使用者外，以作為農業經營體驗分區之使用為限。但其面積符合下列規定者，得為遊客休憩分區之使用：

1. 位於非山坡地土地面積在3公頃以上者。
2. 位於山坡地之都市土地在3公頃以上或非都市土地面積達10公頃以上者。

前項申請設置休閒農場土地範圍包括山坡地與非山坡地時，其設置面積依山坡地標準計算；土地範圍包括都市土地與非都市土地時，其設置面積依非都市土地標準計算。土地範圍部分包括國家公園土地者，依國家公園計畫管制之。

（三）休閒農業設施

指在休閒農業區或休閒農場內，經主管機關核准為供經營休閒農業之設施。

1. 位於都市土地之休閒農場得設置項目：
 (1)住宿設施。

(2)餐飲設施。

(3)自產農產品加工（釀造）廠。

(4)農產品與農村文物展示（售）及教育解說中心。

(5)門票收費設施。

(6)警衛設施。

(7)涼亭設施。

(8)眺望設施。

(9)公廁設施。

(10)農業及生態體驗設施。

(11)安全防護設施。

(12)平面停車場。

(13)標示解說設施。

(14)露營設施。

(15)登山及健行步道。

(16)水土保持設施。

(17)環境保護設施。

(18)農路。

(19)休閒廣場。

(20)其他經直轄市或縣（市）主管機關自行訂定且符合土地
　　使用管制規定或非都市土地使用管制規則之設施。

前述(1)至(4)之休閒農業設施應設置於遊客休憩分區，除現況
土地使用編定依法得容許使用者外，其總面積不得超過休閒
農場面積10%，並以2公頃為限，休閒農場總面積超過200公
頃者，得以5公頃為限。位於非都市土地者，得依相關規定
辦理非都市土地變更編定。

(5)至(20)之休閒農業設施，位於非都市土地者，應依相關規
定辦理非都市土地容許使用，除農路外，其總面積不得超過
休閒農場面積10%。

休閒農場位於都市土地者，其申請以都市計畫法相關法令規定得從事農業（作）經營者為限。有關申請非都市土地變更編定及容許使用之審查事項，由中央主管機關另定之。

2. 休閒農場建築物設計規範

(1) 屋頂層：

A. 建築物屋頂層及屋頂突出物應設置斜屋頂，以形成本土鄉村建築風格。

B. 建築物屋頂應按各棟建築物之建築面積至少50％設置斜屋頂。

C. 建築設計宜結合建築、自然地形與景觀，且與環境相呼應。

D. 若採前項建築物斜屋頂斜率，其坡度以不小於一比四為原則。

(2) 休閒農場之建築與景觀材料宜採用能配合當地特色、自然景觀、人文環境之材質，建築物之色彩宜考量環境調和之原則。

(3) 建築基地之法定空地，其空地綠覆率，應超過50％，且不應設置有礙使用之障礙物，並配合作景觀設計。

3. 其他限制：

(1) 休閒農場內各項設施均應以符合休閒農業經營目的，無礙自然文化景觀為原則。

(2) 前條設施涉及建築物高度者，應符合現行法令規定，現行法令未規定者，不得超過10.5公尺。

五、民宿經營相關規定

(一) 民宿

指利用自用住宅空閒房間，結合當地人文、自然景觀、生態、環境資源及農林漁牧生產活動，以家庭副業方式經營，提供旅客鄉野生活之住宿處所。

(二) 經營規模

1.客房數5間以下，且客房總樓地板面積150平方公尺以下為原則。

2.但位於原住民保留地、經農業主管機關核發經營許可登記證之休閒農場、經農業主管機關劃定之休閒農業區、觀光地區、偏遠地區及離島地區之特色民宿，得以客房數15間以下，且客房總樓地板面積200平方公尺以下之規模經營之。

(三) 設施規定

1.內部牆面及天花板之裝修材料應使用不燃材料、耐火板或耐燃材料。但有下列各款規定之一者，不在此限：

(1)以其樓地板面積每100平方公尺以防煙壁區劃者。

(2)以其樓地板面積每300平方公尺範圍以通達樓板或屋頂之防火牆及防火門窗區劃分隔者。

2.分間牆之構造未達規定之防火時效者，得以不燃材料或耐火板裝修其牆面替代之。

3.走廊構造及淨寬規定：

(1)利用原有走廊修改，一側為外牆時，其寬度不得小於75公分。

(2)新增設之走廊淨寬不得小於90公分。

(3)走廊內部以不燃材料裝修。

4.地面層以上每層之居室樓地板面積超過200平方公尺或地下層面積超過200平方公尺者,其樓梯及平台淨寬為1.2公尺以上;該樓層之樓地板面積超過240平方公尺者,應自各該層設置二座以上之直通樓梯。未符合上開規定者,依下列規定改善:

(1)建築物屬防火構造者,其直通樓梯應為防火構造,內部並以不燃材料裝修。

(2)增設之直通樓梯除淨寬度為90公分以上外,依下列規定辦理增建:

A.應為安全梯。

B.不計入建築面積及各層樓地板面積。但增加之面積不得大於原有建築面積十分之一或30平方公尺。

C.不受鄰棟間隔、前院、後院及開口距離有關規定之限制。

D.高度不得超過原有建築物高度加3公尺,亦不受容積率之限制。

5.特色民宿建築物之設施基準,依建築技術規則有關住宅之規定檢討。

六、酒類製造相關規定

二○○四年六月二十九日訂立「農民或原住民製酒管理辦法」,針對農民或原住民製酒有以下規定:

(一) 申請設立

農民或原住民申請酒製造業者之設立,應檢附下列文件,向當

地直轄市或縣（市）主管機關申請，經核轉中央主管機關許可並領得許可執照者，始得產製及營業；其於領得許可執照後並應辦妥商業登記：

1. 農民或原住民從事酒製造業許可設立申請書。
2. 直轄市或縣（市）政府或其授權之單位核發之農業用地容許作農業設施使用（供釀酒用途）同意書。申請人為原住民者應另檢附原住民戶籍謄本或戶口名簿影本。
3. 建築物或農業設施使用執照影本或實施建築管理前合法證明文件。
4. 建物登記簿謄本或其他足資證明合法權源之文件；該建物非屬自有者，並應檢附租賃合約書影本或使用同意書。
5. 製酒場所所在地環境保護主管機關審查符合環境保護法律及法規命令規定之證明文件。但非屬環境保護法律及法規命令列管者，應檢附非列管之證明文件。
6. 衛生主管機關審查符合菸酒管理法第二十八條第一項所定良好衛生標準之證明文件。
7. 申請人或負責人未有菸酒管理法第十二條第一款至第五款所稱情形之聲明書。
8. 其他經中央主管機關規定應行檢附之文件。

農民或原住民於都市計畫農業區、非都市土地農牧用地生產可供釀酒農產原料者，得於同一用地申請酒製造業者之設立；其製酒場所應符合環境保護、衛生及土地使用管制規定，且以一處為限；其年產量並不得超過中央主管機關訂定之一定數量，亦不得從事酒類之受託產製及分裝銷售。

（二）農民或原住民酒類製造業者之年產量限制

所謂年產量限制，因酒類之不同而有不同規定，農民或原住民

依菸酒管理法第十一條規定申請酒製造業者之設立，應使用其生產之農產原料，並以該農產原料所能產製之酒類為限，惟若生產二種以上之酒類，各種酒類生產量須依比例減少，即各該酒類占其年產量上限之比例總合不得超過100%。

酒類年產量限制內容，依財政部中華民國九十三年七月一日台財庫第09303509790號公告如下：

1.啤酒類：60,000公升。

2.水果釀造酒類：40,000公升。

3.穀類釀造酒類：20,000公升。

4.其他釀造酒類：20,000公升。

5.蒸餾酒類：6,000公升。

6.再製酒類：6,000公升。

7.米酒類：20,000公升。

8.料理酒類：30,000公升。

9.其他酒類：6,000公升。

10.酒精類：不得產製。

本章習題

1.台灣地區休閒農業的發展可分為哪四個主要時期？

2.試探討「中寮鄉龍眼林社區」與「埔里鎮桃米社區」休閒農業經營管理的成功經驗？

3.從德國休閒農業經營管理趨勢來看，如何做為國內休閒農業發展之借鏡？

4.民宿經營相關規定中，其經營規模與設施規定為何？

附件一

休閒農場籌設申請書

農場名稱		場址： 縣（市） 鄉（鎮、 市、區） 村（里） 土地： 地段 地號	總面積（平方公尺）	
申請人	名稱（姓名）：	地址（戶籍住址）：		
	身分證統一編號： （附證件或身分證影本）	聯絡電話：		
	負責人姓名及身分證統一編號：（附證件或身分證影本）		連絡人姓名及電話：	
經營主體	□自然人農場 □法人農場（□公司農場，□合作農場）（附農場證明文件影本） □農民團體（□農會、□漁會、□農業合作社、□農田水利會）（請附法人登記證明文件影本） □農企業機構（請註明股份有限公司名稱）（請附公司營利事業登記證影本） □其他			
檢附文件	□1．休閒農場經營計畫書。 □2．土地登記簿謄本。（休閒農場經營計畫書附錄一） □3．地籍圖謄本。（休閒農場經營計畫書附錄二） □4．已取得土地使用同意之切結書。（休閒農場經營計畫書附錄三，土地如屬自有者免附） □5．相關證明文件			

　　茲依據休閒農業輔導管理辦法及休閒農場經營計畫審查作業要點規定，檢附相關證明文件，請准予核發休閒農場籌設同意文件。此致

　　　　　直轄市
　　　　　縣（市）政府　　　　　或核轉

行政院農業委員會

　　　　　　申請人：　　　　　　　　　　　　（簽章）

　　　　　　　　中華民國　　　　年　　　　月　　　　日

附件二

休閒農場經營計畫書

標題	項目	內容說明	附表、附圖及附錄
一、基本資料	(一)農場名稱 (二)申請人 (三)經營主體類別 (四)主要經營方向 (五)土地座落 (六)農場土地清冊 (七)已取得土地使用 同意切結書	1.應敘明主要經營方向為花卉園藝、果園、牧野、養畜、森林或其他主要休閒農業經營之行為。 2.如非自有土地者，應切結已取得土地使用同意書或同意申請籌設休閒農場併用土地證明文件。	附表一：土地清冊表 附錄一：土地登記簿 謄本 附錄二：地籍圖謄本 附錄三：已取得土地 使用同意之 切結書
二、現況分析	(一)計畫位置與範圍 1.地理位置	基地與鄰近相關計畫、重要地形、地物、重要地標、聚落、公共服務設施及主要幹道等之關係。	附圖一：地理位置圖
	2.基地範圍、權屬、土地使用分區及編定	以列表方式表達	附圖二：基地範圍圖 附表二：土地權屬表 附表三：土地使用分 區及編定表
	(二)實質環境 1.地形地勢	基地及周邊環境之地形、地勢。	附圖三：基地現況示 意圖
	2.交通運輸系統	1.基地目前主要聯外道路及通往鄉級以上聯外道路之聯絡道路系統其寬度及服務狀況。 2.鄰近大眾運輸系統服務狀況。	
三、休閒農業 發展資源	(一)農場資源特色	說明農場或當地所具有之資源特色，例如： 1.在地的農業特色：種類、數量及面積、位置及特色。 2.景觀資源：田園自然景觀、當地或農場特有農村景觀之位置、特色等。	(輔以照片說明)

		3.特殊生態及保存價值之文化資產：其資源特色及應予保護或發展之範圍、種類。 4.經營方式特色：當地或目前農場經營方式特色。	
	(二)農業設施現況	現有農業、畜牧、養殖、林業等設施及其利用情形（應含數量、面積等量化資料，並敘明是否符合土地使用相關規定）。	（輔以照片說明） 附錄四：現有設施之容許使用同意書
	(三)相關計畫 　1.休閒農業區	1.是否位於休閒農業區範圍內。 2.鄰近之休閒農業區。 3.該等休閒農業區之名稱、特色。	附圖四：相關計畫位置示意圖
	2.鄰近遊憩資源	鄰近之遊憩資源或設施之區位、種類及交通聯繫關係。	
	3.其他重大相關計畫	鄰近其他重大相關計畫之位置及性質	
	(四)其他	其他休閒農業發展資源現況	
四、發展目標及策略	(一)發展目標 (二)發展策略	 達成目標之策略	
五、土地使用規劃構想	(一)農業經營體驗分區位置及設施項目、數量。	農業經營體驗分區位置、擬申請容許使用設施之項目及數量。	附表四：各項容許使用設施所在分區及數量計畫表
	(二)遊客休憩分區位置及示意圖說明	1.遊客休憩分區位置及擬申請變更編定之面積。 2.遊客休憩分區內擬申請容許使用設施之項目及數量。	附圖五：分區構想示意圖
六、營運管理方向	(一)自然及生態環境維護構想	開發後自然及生態環境之改變及維護作法	
	(二)營運及管理構想	農業經營特色推動及管理作法（如環保、交通、安全等）	

		附表一	土地清冊表
附表、附圖、附錄之目錄及格式說明	附表	附表二	土地權屬表
		附表三	土地使用分區及編定表
		附表四	各項容許使用設施所在分區及數量計畫表
	附圖	附圖一	地理位置圖（以比例尺1/25000的地形圖縮圖繪製；申請面積未達二公頃者免附）
		附圖二	基地範圍圖（以比例尺1/5000或1/10000的像片基本圖或地籍圖縮圖繪製）
		附圖三	基地現況示意圖（以比例尺1/5000或1/10000的像片基本圖縮圖或地籍圖縮圖繪製）
		附圖四	相關計畫位置示意圖（以比例尺1/25000的地形圖縮圖繪製，申請面積未達二公頃者免附）
		附圖五	分區構想示意圖（在1/5000或1/10000之像片基本圖上，標明農業經營體驗分區及遊客休憩分區之範圍）
	附錄	附錄一	土地登記簿謄本（最近三個月內核發，但能申請電子謄本替代者免附；正本乙份，其餘影本）
		附錄二	地籍圖謄本（著色標明申請範圍；比例尺不得小於1/1200；正本乙份，其餘影本）
		附錄三	已取得土地使用同意之切結書
		附錄四	現有設施之容許使用同意書

附表一 ＿＿＿＿＿＿＿＿＿＿＿＿＿＿＿＿ 休閒農場土地清冊表

編號	都市土地或非都市土地	土地標示			面積（平方公尺）	編定使用種類		所有權人	持分比例與面積（平方公尺）
		鄉鎮區別	地段	地號		使用分區	使用地類別		

農場面積總計：　　　　　　　　　　　　（平方公尺）

附表二 ＿＿＿＿＿＿＿＿＿＿＿＿＿＿ 休閒農場土地權屬表

土地權屬	面積（平方公尺）	百分比（％）	備註
私有			
公有			
總計			

附表三 ＿＿＿＿＿＿＿＿＿＿＿＿休閒農場土地使用分區及編定表

土地使用分區	使用地類別	地目	面積（平方公尺）	百分比（％）
分區小計				
總計				

附表四 ＿＿＿＿＿＿＿＿＿＿休閒農場各項容許使用設施所在分區及數量
計畫表

（填表範例）

休閒農場土地規劃分區	休閒農業設施		數量
	項目	名稱	
農業經營體驗分區	眺望設施	眺望台	2座
	警衛設施	警衛亭	1座
	水土保持設施	沉沙池	1座
	門票收費設施	收費亭	1座
遊客休憩分區	公廁設施	公廁	1間
	眺望設施	眺望台	2座
	涼亭設施	涼亭	1座

附件三

休閒農場申請籌設審查表

審核單位：_____直轄市政府_____縣（市）政府

審核單位	審核內容	審核意見	備註
農業單位	1.申請主體：農民共同經營、農民個人經營、法人農場、農民團體、農企業機構。		
	2.土地是否完整。		
	3.面積大小是否符合休閒農業輔導管理辦法第十條之規定。		
	4.山坡地範圍內是否有超限利用。		
	5.土地使用規劃構想。		
	6.休閒農業發展資源、發展目標及策略。		
	7.已取得土地使用同意文件之切結書。（土地為自有者免附）		
地政單位	1.涉及變更編定之土地面積大小是否符合休閒農業輔導管理辦法第十條之規定。（不涉及土地變更編定者免填）		
	2.申請範圍內已有之設施及經營計畫書中擬興建之設施是否符合非都市土地使用管制規則相關規定。（未位於非都市土地者免填）		
	3.農場土地清冊、土地登記簿謄本（最近三個月內核發，能申請電子謄本者免附）、地籍圖謄本（著色標明申請範圍）。		
都計單位	1.申請範圍內已有之設施及經營計畫書中擬興建之設施是否符合都市計畫法相關規定。（未位於都市計畫區者免填）		
	2.土地使用分區證明（未位於都市計畫區者免填）		
工務（建設）單位	休閒農場聯絡道路寬度是否符合最小寬度6公尺之規定。（但經直轄市、縣（市）政府認定情況特殊且足供需求，並無影響安全之虞者，不在此限）		
其他			
綜合意見			

審核單位會章	審核單位	局（科）長	課（股）長	承辦人
	農業單位			
	地政單位			
	都計單位			
	工務（建設）單位			
	其他			

註：直轄市或縣（市）政府得依作業需要，得就本表所列審核機關、審核內容項目自行調整之，並報農委會備查。

附件四

<u> </u>休閒農場申請籌設會勘紀錄表

一、農場申請人：

二、農場土地座落：

三、會勘時間：中華民國　　　年　　　月　　　日

四、會勘單位、人員及會勘意見：

會勘單位	會勘意見	會勘人員

五、會勘結論：

附件五

休閒農業區規劃（規劃建議）書格式

一、休閒農業區名稱、劃定依據及目的：
 （一）名稱：○○縣（市）○○鄉（鎮、市、區）○○休閒農業區
 （二）劃定依據及目的。
二、休閒農業區範圍說明：
 （一）休閒農業區位置圖：（五千分之一最新像片基本圖並繪出休閒農業區範圍）。
 （二）休閒農業區範圍圖及面積：（五千分之一以下之地籍藍晒圖，並著色標示範圍）。
 （三）地籍清冊（含所有權、地段、小段、地號、面積、使用編定等）。
 （四）土地使用分區編定統計表。
三、休閒農業區農業條件及基本資料：
 （一）自然環境（包括地質、土壤、氣候、水資源…等）。
 （二）休閒農業核心資源（農特產品、景觀資源、生態資源、文化資源等，應量化表示）。
 （三）人口與聚落。
 （四）現有土地使用情形。
 （五）現有公共設施（含歷年來政府協助建設之情形）。
 （六）營運模式及推動組織（含組織籌備經過歷次會議紀錄）。
 （七）交通及導覽系統（含區內及聯外交通路線圖）。
四、重大管制事項：
 （一）是否違反非都市土地使用分區編定類別或都市計畫使用分區及其管制內容。
 （二）是否違反國家公園分區及其管制內容。
 （三）是否違反其他相關法令管制內容（如是否屬森林區、重要水庫集水區、自然保留區、特定水土保持區、野生動物保護區、野生動物重要棲息環境、沿海自然保護區以及位於山坡地者，是否有土地超限利用等）。
 （四）相關因應規劃對策。
五、規劃願景：
 （一）整體發展規劃（包括休閒農業區之行銷推廣規劃、區內休閒農場經營輔導計畫及綜合或分區規劃圖）。
 （二）發展潛力分析與預期效益（包括規劃前後之差異分析、提供農民就業機會、對環境保育之影響、量化經濟效益）。
六、公共建設及執行單位：
 （一）項目（含公共設施規劃圖）。
 （二）土地取得方式。
 （三）經費。

（四）執行單位（為推動休閒農業所組成之團體組織運作情形，以及與地方配合情形等）。

　　未列於規劃書中，以後需增列的部分，得報農委會核備。

七、休閒農業區之管理及維護（包括現有區內觀光農園、市民農園、生態教育農園及休閒農場公共設施及未來之規劃）

附件六（一）

申　請　書

申請人為辦理一、申請民宿　　　之需要，謹檢具一、土地所有權狀影本或地籍
　　　　　　　　　　　　　　　　　　　　　　　　登記簿謄本
　　　　　　二、其他（　　）　　　　　　　　二、地籍登記簿謄本或用地承
　　　　　　　　　　　　　　　　　　　　　　　　租契約
謹請核發　　段（小段）　　號面積　　　公頃非都市土地使用編定　　區
　　用地土地，確實位於　　　休閒農業區範圍內之證明。
　　　　　　　謹　　陳
　　　鄉（鎮、市、區）公所

　　　　　　　　申　請　人：　　　　　　簽章
　　　　　　　　住　　　址：
　　　　　　國民身分證統一編號：
中華民國　　　年　　　月　　　日

附件六（二）

<h1 style="text-align:center">證　明　書</h1>

申請人　　　　　申請　　　　段（小段）　　　號面積　　　公頃　　　區
用地之所有土地

　　　承 租 地 確實位於行政院農業委員會　號函劃定公告之　　　休閒農業區
範圍內之無誤。

　　　　　特此證明

　　　　　　　　　　　　　　　　　（機關條戳）

中華民國　　　　年　　　月　　　　日

第三章
休閒農業資源管理

資源之觀念與特性，以環境本身或其部分能夠滿足人類所需求者，凡在環境中具有需求之效用者，均可稱之爲「資源」；亦即資源爲人類表達對環境評價的一種方式，其主要評價標準在於資源對人類之可運用性，而非僅其實質所存在的狀態而已；這些可利用性，依人類之需求與能力而定，故資源是一種主觀的、相對的、功能的、非靜態的定義，會依照人類的需求及活動而擴大或縮小（Zimmermann, 1951）。

資源之形成，係屬於動態的，它會隨著知識的增加和技術的進步，或是個人思想改變與社會變遷而產生變化，因此資源之存在，係以人類對其物質的認知與需要而產生。故資源是人類透過文化的評價，利用科技組織等能力，將環境因子由中性狀態轉成有用之材（張長義，1986）。因此，資源的構成是一種相對性的觀念，其界定依規劃機構、規劃目的、人類利用環境來滿足某種特定目的狀態，及利用之能力等因素而產生差異。

發展休閒農業的資源可概分爲硬體及軟體兩種，所謂硬體資源是指農業生產、自然景觀、生態環境、農村設施及農村空間等，這些資源不但要豐富，更要兼具主題特色。而軟體資源則指農村人文資源、休閒農業理念、地方共識、資金及管理能力等，這些資源必須充足。硬體多屬有形的資源，可以看到，較容易瞭解，因此，較容易規劃與設計。而在軟體資源方面，則因爲軟體無形，容易被忽視，其中地方上的農民、社區居民、地方政府及社會團體是否具備發展休閒農業的正確遠見及共識，成爲發展休閒農業的最基本要件。至於將來能否經營成功，則決定於是否有充足的資金與經營管理能力，皆必須倚賴組織內部的管理機制及效率來達成。

第一節　休閒農業「三生」資源

一、資源的特性

「資源」擁有下列三種主要特性：

1. **中立性**：資源為人類表達對環境評價的一種方式，如水與森林本為環境生態體系中的一環，而因人為之利用而被賦予水資源與森林資源等定義。

2. **伴生性**：資源具有滿足人類需求的潛在特質，會因人類需求砍伐取材而有森林資源的產生，或因森林浴及運動健身遊憩的提供，而有森林遊樂區、森林步道的開發。

3. **自立性**：資源具有不可再生、相對稀少、不可移動及不可復原等特性，故呈現出各自之特質與面貌。

而資源一般可依自然與人為、有形與無形等向度，劃分為如**表3-1**所示之體系。

二、休閒農業資源及形象

傳統農業主要是在提供國人基本生活需求的滿足，因此其產品多為食用之原料或初級加工品，在產業歸屬為初級產業，而休閒農業所提供的產品則是農業的經營及農村的生活，是一種生產過程與生活方式體驗，輔以農村特有的傳統人文精神及自然景觀資源，達到休閒農業生活、生產、生態三者相輔相成之形式，進而提升為二、三級產業，如此發展不但擴大了農業經營的範圍，並且提升了

表3-1　資源分類表

有形自然資源	有形人為資源
一、較為固定者 　1.水域、河川、湖泊、溪流、海灣。 　2.陸域：陸域上之自然景物，此等自然景物因地質、地形、海拔、坡度及高度、方位、土壤等因素而異。 　3.空域：日出、夕照、星空。 二、較不固定者 　1.天然植物被覆：種類、數量、型態、色澤等。 　2.野生動、植物群：種類、數量、型態、色澤、習性等。 　3.季節氣候及自然運動變化：四季、風、雲、雨、霧、雪、地熱等。	一、較為固定者 　1.建築物、交通設施、公共設施：木屋、瓦房、道路、鐵路、步徑、橋樑、電線、涼亭等。 　2.人為景觀構造：牌樓、招牌、壁畫、展示牆、鐘塔等。 二、較不固定者 　1.作物：農業、園藝、林業、畜牧業（牧草牛羊等）、漁業。 　2.可動式人為景觀：可移動式招牌、路樹、盆栽。
無形自然資源	無形人為資源
1.氣象、氣溫、濕度。 2.光線、香味、聲音、味道。	1.文化：風土、民情、習俗。 2.宗教信仰。 3.法規制度。

資料來源：李銘輝、郭建興（2000）。《觀光遊憩資源規劃》（頁15）。台北：揚智文化。

農業服務的層次。

（一）休閒農業資源組成構面

休閒農業資源組成構面主要有環境景觀方面、農作物方面、森林方面、漁業方面、畜牧方面、農村文物方面與農村活動方面。

✿環境景觀方面

不同的地形地貌，如山嶺、平原、台地；河川水文，如河谷、湖泊、海濱、溪流、瀑布等；此外如地質構造、土壤形成、動物、

植物、昆蟲、人工建築及各種氣候變化、特殊天象（日出、雲海等），均可做為遊憩、解說、觀賞、觀察及環境教育等之用，如太魯閣峽谷、野柳海蝕地形。

✿農作物方面

包括一般糧食及特用作物、藥用作物及園藝作物，如不同之果園、茶園、花園等，及各種作物之育苗、栽培、管理、採收與加工，並可應用於造景、觀賞、採摘、品嚐、教育與體驗等用途，如宜蘭冬山鄉茶葉加工品「茶玉包」、「茶玉凍」，及白河蓮花種植等。

✿森林方面

各種人工及天然林之林相，特殊之樹種、神木、竹類及其育苗、栽植、撫育、加工及林地管理、林業研究試驗及野生動植物，可做為景觀、觀賞、教育及體驗之用，如宜蘭太平山、阿里山神木群等。

✿漁業方面

包括近海、沿岸、養殖漁業、漁船、漁港及各種設施，各種水產如魚、蝦、貝、藻類等之育苗、放養、管理、網釣、採收、加工觀賞及食用等，如富基漁港。

✿畜牧方面

包含家禽類、家畜類等大小動物之育種、飼養、牧場管理、加工食品等，並可做為認識、觀賞、餵養或騎乘之用，如清境農場、飛牛牧場等。

✿農村文物方面

農村建築古蹟，如民宅、廟宇、橋樑等；陶藝或編織傳統技藝

等；及隨著耕作需求因應而生的各項農事機械或器具，如耕作工具、運輸工具、貯存工具、裝盛工具、防雨防曬工具之陳設，可做為展示、裝飾、紀念、實際操作或實用之功能；及各種工藝文物展示場所等，如宜蘭白米社區木屐藝術、美濃紙傘藝術等。

✿農村活動方面

農民本身特質，如當地語言、宗教信仰、日常生活特色以及人文歷史等，可做為安排活動示範、參觀導覽或解說之用。農村文化如藝術表演、歌謠、登山、垂釣、乘牛車、踩水車、灌蟋蟀、螢火蟲、烤地瓜、放天燈、打水井、推石磨等活動，甚至各種民俗節慶活動，可做為表演及觀賞之用，如廟宇建醮、鹽水蜂炮、平溪放天燈等。

（二）多元的休閒農業形象

陳墀吉（2001）對休閒農業形象提出下列看法：「休閒農業是結合生產、生態與生活三生一體的農業，休閒農業形象是指農業的旅遊資源與休閒資源能夠投入旅遊與休閒活動，將農業生產、生態與生活等領域內所擁有的資源設施，提供遊客參與體驗。」休閒農業含有多元之形象，大致上可歸納如下：

✿農業生產活動形象

廣義的農業生產旅遊包括農業、林業、漁業、牧業等四項生產活動之參與。

1.農業作物：育苗、栽培、管理、收成及加工、觀賞、食用等。

2.林業作物：育苗、栽植、撫育、砍伐及加工、觀賞、食用等。

3.漁業水產：育苗、放養、管理、網釣、採收及加工、觀賞、

食用等。

4.畜牧動物：育種、飼養、管理及加工、飼寵、食用等。

✿農業生態觀賞形象

包括農業、林業、漁業、牧業生產活動與生活活動的環境與景觀。

1.自然環境：諸如地形、地質、土壤、水文、氣候、動物、植物等。

2.人造環境：諸如溫室、苗圃、箱網、育房等。

3.天然景觀：諸如河流、海洋、森林、草原、沙漠、洞穴等。

4.人文景觀：諸如建築、古蹟、民俗、藝術、宗教、歷史、文物等。

✿農業生活活動形象

包括日常生活的生產、休閒、飲食活動，以及特殊節日的宗教、慶典活動。

1.生產活動：諸如種蔬菜、採竹筍、摘水果、養家畜、擠牛奶等。

2.休閒活動：諸如到河裡釣魚、捉蝦、摸蛤，田裡烤地瓜、捉泥鰍，夜裡看星星、螢火蟲等。

3.慶典活動：諸如放天燈、放蜂炮、殺豬公、燒王船、搶孤、迎神廟會、建醮等。

4.飲食活動：諸如印紅龜、搓湯圓、做芋圓、搗麻糬等。

一個休閒農業區的設置或是休閒農場的經營，不是僅提供一個休閒項目，而是必須從區域環境及農場本身所具備的特色加以分析，結合區域特色及運用現有休閒腹地，並從消費者角度去思考消費者所要的及消費者願意再次消費的休閒組合項目，達到多樣化、

精緻化與獨特性，促使農業生產、農民生活、農村生態各個資源構面能相互配合，塑造出休閒農業整體形象，如此才能達到永續經營之目標。

第二節　休閒農業資源開發原則

一、休閒農業資源的開發特性

休閒農業資源會因不同的時間、空間及經濟等背景條件而具備獨有的特性。

（一）時間層面特性

休閒農業資源的時間層面又具有時代變遷性及季節變化性兩種特性，茲分述如下：

✿時代變遷性

休閒農業資源因不同時期演變與社會經濟條件下，會產生不同的意涵。在現今休閒農業活動朝向多樣化、精緻化的發展情形下，休閒農業資源的構成要素也愈趨豐富。因此，休閒農業資源具有時代與潮流性。隨著時代的改變，由於遊客從事休閒農業活動對環境產生影響，以及遊客需求的不斷改變，原有的休閒農業資源會逐漸對遊客失去吸引力，相同地也會因社會文化和自然的變遷，而衍生出新的休閒農業資源。

✿季節變化性

一年四季雖擁有不同變化，但具有一定的規律性，有些自然的

資源景觀，只有在特定的時節才會出現，例如：台北陽明山的櫻花季、合歡山的賞雪活動；而農作物資源也因四時節氣有春耕、夏耘、秋收、冬藏之別；再者由於一般大眾工作時間具有規律性，可出外從事休閒農業活動的允許時間，也對休閒農業資源利用的季節有一定影響，由於農業觀光資源本身的季節性影響，使得休閒農業地區有明顯的淡季與旺季區別。

（二）空間層面特性

休閒農業資源的空間層面又具有不可移動性、地區差異性、不可復原性及多元組合性四種特性，茲分述如下：

✿不可移動性

由於休閒農業資源是屬於各個地方鄉鎮所獨有，因空間分布不同而具有差異性，當觀光遊憩資源供利用時，不似其他資源可將其移轉到其他地區或消費中心，例如：南投的日月潭晨霧與嘉義的阿里山日出，其山水之美或特殊地形景觀，惟有遊客親自到訪才能觀賞到優美景致，因此資源本身的所在位置，成為決定其能否提供作為休閒農業觀賞利用之要素。

✿地區差異性

任何休閒農業資源均有其存在的特殊條件和相對應的地理環境。由於不同的休閒農業資源之間存在著地區性的差異，故形成遊客因利用不同地區的休閒農業資源，而產生空間流動的情形，也正是因為不同地區的自然景觀或風土民情，才使得各地休閒農業資源能獨具特色，吸引各地不同類型遊客前往遊玩。

✿不可復原性

所謂不可復原的使用，意指改變土地原有之特質，以致難以回

到其正常使用或狀態。不可復原性與資源再生能力相似,休閒農業資源經過某種程度改變之後,將造成不可復原及不可循環之負面影響。例如:山坡地或水源地的開發,破壞後即難以回復,此種特性使得觀光資源之利用為單向(one-way)開發,僅能讓改變或破壞降至最低,使休閒農業資源得以永續利用。

✿多元組合性

單獨的景物要素難以形成具有吸引力的休閒農業資源。在特定的區域內,往往是由複雜且多樣、相互依存、具關聯性的各種景物與景觀,共同形成資源體系來吸引遊客。因不同性別、年齡層、教育程度、職業、所得等多樣遊客基本屬性,而衍生出觀光遊憩活動需求的多元性,使得提供休閒農業活動機會的觀光遊憩資源,其組成要素亦會隨之增加。

(三)經濟層面特性

休閒農業資源的經濟層面又具有相對稀少性、價值不確定性及不可再生性三種特性,茲分述如下:

✿相對稀少性

在廣大的自然資源中,有些資源頗為稀少且珍貴,更有些已瀕臨滅跡、絕種之威脅,例如:野柳之奇岩怪石、阿里山神木、墾丁珊瑚礁等,均為稀有的自然景觀與資源;而如台灣雲豹、台灣黑熊、梅花鹿及水韭等則為稀有之動植物,類似上述之自然資源,以目前人類生物與科技發展,尚難以製造或復育這些珍貴稀有自然景觀資源及生物族群,現雖有少部分能加以複製或培育,但所投入的花費亦相當龐大,因此,部分的自然資源具備相對的稀少性,使得這些資源更為彌足珍貴。

✿價值不確定性

由於休閒農業資源的價值會隨著人類的認知程度、需求程度、審美觀念、發現早晚、開發能力、宣傳促銷條件等眾多因素影響而產生變化，在農民或當地居民的眼中可能是習以爲常的事物，但在外地人或遊客眼中就可能是一項具有價值、獨特性的休閒農業遊憩資源；在一般人眼中不足爲奇的東西，對一些專業遊客，如動植物學者、生態專家等而言，可能正是他們遍尋不到的珍貴至寶。所以不同的人會從不同的眼光或角度，來評估休閒農業資源存在的價值意義。

✿不可再生性

休閒農業資源，在理論上可謂取之不盡用之不竭，因資源本身具有再生能力，所以不會產生折舊或損耗的情形，但若因過度密集的開發利用導致嚴重破壞，相對就需要花費很長的時間，或是投入大筆的金額費用予以補救，甚至有的資源可能無法再度恢復。因此，應以資源永續利用的觀點，強調休閒農業資源具有不易再生之特性，藉以維護珍貴的資源與環境。

二、休閒農業資源的開發原則

現今休閒農業資源的開發，包含社區營造與小區域地理與觀光產業的意涵，而休閒農業也必須結合在地居民、社會大眾與專家系統三方面的力量（陳墀吉、黃士哲、林俊男，2000），從居民面、遊客面、規劃面、管理面四個構面著手，將移植式規劃轉爲融入當地社區根植式規劃，並遵循下列發展依據：

1.供給面：以社區資源與環境特色爲出發。
2.需求面：以遊客休閒遊憩市場爲定位。

3.天時面：以社區時間脈絡體系為歷程。

4.地利面：以社區空間結構體系為建構。

5.人和面：以社區居民意識與生活為依歸。

　　休閒農業資源的開發原則，應遵循「不影響當地的生活方式」、「不改變原有的生產活動」、「不破壞自然生態環境」、「不背離歷史文化傳承」的四不原則下，整合在地居民、社會大眾與專家系統，落實專業觀光知能教育與社區教育，同時處理休閒農業區經濟與社會文化的問題，瞭解人文與自然環境的關係，以實現社區總體營造之目標。

第三節　休閒農業資源評估利用

　　依據陳思倫、歐聖榮、林連聰（1997）針對休閒農業區規劃的資源的評估利用，有下列見解：利用問卷調查，評估農民對休閒農業配合意願，瞭解本區農村特色，配合現地資源狀況，探討遊客的活動型態，擬訂規劃之課題與對策；繼而進行活動導入及適宜性分析，並發展出整體構想及分區計畫。上述說明「居民配合意願」、「現地資源狀況」、「遊客認知」及「觀光專業人士評鑑」正是資源評估利用的最重要四大構面。

　　依據太平洋島國際管理顧問有限公司針對高雄縣寶來度假村之可行性規劃研究（1996）所引用CLI（Canada Land Inventory）系統對於環境資源使用的評估，將評估分成使用潛力性（use capability）、使用可行性（use feasibility）及使用適宜性（use suitability）三階段加以分析（圖3-1）。經營管理者可以透過各種調查、分析與評價的方式，來瞭解整個區域發展休閒農業遊憩的潛力，如果證明具有相當的潛力之後，接下來進一步針對財務、經營、管理等層面

潛力分析	可行性分析	適宜性分析
·環境資源面：人文觀光資源、自然觀光資源 ·居民面：認知與參與意願 ·遊客面：客源、需求行為 ·觀光相關專業人士面：評價、診斷	·經濟效益評估：旅遊市場分析與預測、區域觀光發展分工、經濟導向的觀光產業 ·經營管理評估：觀光產業生命週期、財務安全控制建構支持系統	·發展觀光類型：休閒農場型態 ·發展觀光規模：承載量與永續發展 ·發展觀光限制：生態旅遊理念、遊客旅遊公約

圖3-1　休閒農業資源評估階段圖

資料來源：整理自太平洋島國際管理顧問有限公司（1996）。《高雄寶來渡假村之可行性規劃研究》，119-130。

來分析探討其可行性，並針對環境區域與本身資源的潛力與條件限制，進行適宜性分析，尋找出適宜發展的項目，作為確立發展方向與目標。

一、休閒農業資源適宜性分析

休閒農業資源使用適宜性分析的目的，是界定每一個休閒農業區或休閒農場對於工程開發與後續遊客活動使用的適合性，這種分析是基於各種觀光遊憩使用對各個休閒農業區或休閒農場區位的環境特性會產生何種影響，而休閒農業資源規劃的主要目的，係在探討自然環境特性在地理空間分布上之差異。

透過土地之可利用潛力與可行性分析，就各種資源及其環境特性加以詳實分析後，歸納出適宜發展的區域與活動，並充分發揮其特點，而不致引發負面的破壞與衝擊影響。一般資源使用適宜性分析方法，可歸納出以下幾項原則（黃書禮，1987）：

1.界定欲分析之土地使用類別。

2.研判環境資源之特性。

3.必須儘量以量化方式，力求客觀性。

4.應同時由發展潛力與發展限制兩方面，考慮環境對土地使用之潛能，以及在現況經營管理下，對土地使用適宜性之影響。

5.強調適宜性分析之中間過程。

6.分析單一種土地使用類別之適宜性區位分布，而非僅分析某一單元最適合之土地使用。

7.適宜性分析之方法與適用範圍必須有彈性，且可納入整體規劃過程中。

基本上，資源使用適宜性分析可提供下列幾點之功用：

1.決策者決定土地使用方案之參考依據。

2.規劃者為研擬計畫、發掘資源限制與潛力、訂定開發原則之工具。

3.工程師發掘需訂定特殊施工標準之地區。

4.開發業者評估基地之適宜性。

5.建築師明瞭基地特性，而藉以提升設計品質與周延性。

休閒農業資源使用適宜性分析之理念與作業，能促使開發計畫與環境影響評估作整合，在整體規劃過程之先期步驟，即能納入環境面之考量，輔助土地使用方案之研擬，可減少開發計畫對環境之負面效果，與觀光衝擊之影響。

二、休閒農業資源適宜性分析架構與方法

由於各類休閒農業活動利用對於環境有不同之需求及產生不同之影響，其考量之變數亦不相同，應當有一套屬於個別休閒農業活

動的適宜架構。惟整體遊憩利用之規劃，須將整個研究規劃區域，劃分並配置各種遊憩利用類別，故上述個別休閒農業活動之適宜架構仍須加以整合，從資源供給面與需求面出發，在衝突與協調間取得一個平衡點，參考相關法令及觀光遊憩經營可行性分析，最後採適宜性綜合評定分析，藉以瞭解當地為適合開發、受限制開發或即將飽和之地區。

　　休閒農業資源規劃是一種空間性的配置計畫，著重區位的表現，在各種評估方法裡，惟有疊圖法能夠符合此種要求（張石角，1986）。此種疊圖式評估方式，常為進行資源適宜性分析所使用，資源使用適宜性分析作業分成下列三個步驟進行：

1. **劃分土地單元**：土地單元乃土地規劃基本處理單位，根據某種標準（如土地特性、地勢、地貌或動線網絡）將土地分成不同單元。
2. **評估土地適性等級**：考量不同土地單元做為各種觀光遊憩利用時，產生的衝擊或問題。
3. **繪製土地適性地圖**：依據適宜性等級以人工或電腦輔助繪製土地適宜性地圖。

　　根據上述方法得到實質資源適宜性地圖之後，再結合休閒農業遊憩活動需求面，分析出休閒農業發展之有利條件之綜合分析，並對應相關法令及經營管理之可行性分析後，選定較為適宜之地區加以開發，且當某些地區即將面臨飽和或已達飽和，則可事先採取限制開發之措施。

　　休閒農業利用適宜性之整合，實際上為一種土地競用之概念，依土地、環境之特性與各種休閒農業遊憩活動之效益加以綜合分析，而產生個別土地單元較適宜作何種觀光遊憩利用之優先順序存在。惟因可採用之評估與決定因素甚多，可依規劃與決策者所訂立的目的選擇。

第四節　休閒農業資源保存復育

　　休閒農場的經營者，應需顧及資源的利用效率與生態環境保育，方可使資源能生生不息永續利用

一、適時調整利用

　　遊客使用休閒農業區多半集中於開放時間中之極短時段，如果能將某些尖峰使用移轉至離峰使用之時段，則必可減輕過度使用所造成之管理壓力。經營管理者可延長傳統尖峰時段，如提前開放，延後關閉；或鼓勵離峰時段之新興活動，如冬季賞櫻觀光；或以不同之收費標準，如平日折扣優惠、夜間星光門票，使一些週末之遊客移轉到平日前來旅遊；此外在某些設施裝置夜間照明，亦可延長每日使用之時間。

二、使用限制

　　限制或禁止某些遊憩種類，如環境衝擊程度較高之遊憩種類，或社會衝擊程度較高之遊憩種類；而會造成擁塞或使用衝突，會使遊憩品質降低者，亦應適當地予以限制，如水上活動區與垂釣區應有所區隔。

三、降低使用衝擊

　　改變遊憩使用之型態及活動，以降低其衝擊程度，管理者可藉由鼓勵遊客集中使用或分散使用來改變遊憩型態。

四、增加資源之耐久性

　　管理者可改變資源特性，以強化其對遊憩衝擊之承受能力，如以半自然之方式選擇栽植生命力較爲強韌之本地原生種；或以人工化的方式，如在遊憩使用頻繁之地區，以工程加強地上鋪面處理，增強使用的耐久性。

五、提供良好的環境

　　美化、綠化環境爲休閒農業規劃設計重要的一環，維持休閒農場與民宿的綠意盎然，應配合環境整體的美化與綠化，以及細心的人工栽植和景觀配置，融入生態工法的理念，營造出動植物可棲息、避難、繁殖、復育之場所，讓所規劃的休閒農業園區成爲美麗的園地。

六、環境衛生保護

　　在環境衛生方面，休閒農場的經營者應注意下列事項：

1.按時清掃收集垃圾，並管制廣告張貼。
2.垃圾焚化，選擇非假日遊客稀少時進行。
3.原始與自然之遊憩區，禁止攤販行爲；鄉村與都市之遊憩區，則於劃設之營業區內集中經營管理，並藉由攤販活潑熱鬧的經營方式及內涵，表達出該據點之特色，加強其吸引力；此外，對於路邊及其他非法攤販，一律嚴格取締。
4.加強區內餐飲食品衛生管理，定時抽檢，嚴格取締不良食品，並褒揚推薦優良飲食。

5.對於水污染、空氣污染、環境污染之防制及避免應特別注意，凡影響資源之污染行為須嚴格禁止，並作不定期檢測。

本章習題

1.休閒農業「三生」資源活動的形象為何？

2.休閒農業資源的開發具有哪些特性？

3.休閒農業資源評估的三個階段，其分析過程為何？

4.保存復育休閒農業資源的方法有哪些？

第四章
休閒農業環境管理

休閒農業環境管理，基本上需從環境屬性之瞭解介入，進而擬訂環境管理之原則，遵循環境管理之依據，並建立一套環境管理機制，如此，不論在供給層面，或需求層面，都能找尋相互之平衡，在休閒產業經濟、社會文化環境之發展，以及資源開發保育之間取得均衡，並據以為休閒農業永續營運之根源。

第一節　休閒農業環境屬性

在休閒農業的環境屬性上，休閒農業與休閒農場同為初級農業轉型與服務業所形成之新興休閒遊憩產業，其提供遊客多元化的遊憩功能，林梓聯（1991）與陳昭郎（1996）認為休閒農場所具備的環境功能屬性有：

一、遊憩功能屬性

提供休閒活動場所，讓民眾能夠暫時遠離工作的壓力，投入鄉野自然的環境中，故具有遊憩功能。

二、教育功能屬性

善用當地的天然資源，將教育融入休閒農業，提供都市居民認識農業生產、栽培過程的觀察場所，亦是提供學生、民眾體驗學習農業的最佳環境。

三、社會功能屬性

提供家人、親友、朋友遠離都市空間，從事遊憩與社交活動的

場所，增加情感交流、互相瞭解與互動的機會。

四、經濟功能屬性

增加農村就業機會，改善農村生產結構，提高農民收入所得。

五、醫療功能屬性

提供因生活緊張、工作壓力沉重造成生理、心理不適者，一個解除緊張、壓力、紓解身心的場所。

六、環保功能屬性

不使用農藥之後的環境，自然生態必會逐日的充實，靠著大自然的力量，食物鏈也將恢復。水中的水草餵養蝌蚪、青蛙、螢火蟲，地面的花草樹林，引來蜜蜂蝴蝶。樹林設置人工鳥巢，定期放置飼料，不論白天夜晚都形成了最好的自然生態的教室，藉由解說教育的活動，來讓國人知曉環境保護與生態保育的重要性，使遊客具有永續利用資源的觀念。

七、文化功能屬性

農業文化是可以保留很久的，「農業文化」係指人們日常生活上與農業相關的一些可以薪傳的生活方式或習慣，從室內的家具布置到畫作藝術品收集都是文化的展現，這種文化一旦形成之後，一樣會對人們產生重大的影響；而休閒農業能提供這樣的多層次農業文化，對人類休閒生活產生重大影響，可將特有的文化與技藝保存下來，也可創造獨特的農業文化。

第二節　休閒農業環境管理原則

一、休閒農業環境管理要項

(一) 實施5S管理

　　5S管理，即整理、整頓、清掃、清潔、素養，平時的保養維護做到沒有髒亂垃圾的程度，花草樹木的修剪都是需要注意的地方，一般農場最容易疏忽的肥料、農具、雜物堆放更應妥為處理，讓遊客能住得安心、放心，好比回自己家的感覺。5S管理的目的、實施要領如下：

✿整理（sort）

　　將工作場所任何東西明確、嚴格地區分為有必要的與不必要的；不必要的東西要儘快處理掉，使其騰出空間，空間活用，並防止誤用、誤送，與塑造清爽的工作場所。實施要領如下：

1.自己的工作場所（範圍）全面檢查，包括看得到和看不到的。
2.制定「要」和「不要」的判別基準。
3.將不要的物品清除出工作場所。
4.對需要的物品調查使用頻率，決定日常用量及放置位置。
5.制定廢棄物處理方法。
6.每日自我檢查。

✿整頓（straighten）

對整理之後留在現場的必要的物品分門別類放置，排列整齊；明確數量，有效標識清楚。讓工作場所一目瞭然，塑造整齊的工作環境，減少找尋物品的時間與清除過多的積壓物品。實施要領如下：

1.前一步驟整理的工作要落實。

2.需要的物品明確放置場所。

3.擺放整齊，有條不紊。

4.地板劃線定位。

5.場所、物品標示。

6.制定廢棄物處理辦法。

✿清掃（sweep）

工作場所清掃乾淨，保持舒適安全，消除髒污，穩定環境品質。實施要領如下：

1.建立清掃責任區（室內、外）。

2.執行例行掃除，清理髒污。

3.調查污染源，予以杜絕或隔離。

4.建立清掃基準，作為規範。

5.開始一次全公司的大清掃，每個地方清洗乾淨。

✿清潔（sanitary）

將上面3S的做法制度化、規範化，維持上面3S的成果。實施要領如下：

1.落實前3S工作。

2.制定目視管理的基準。

3.制定5S實施辦法。

4.制定考評、稽核方法。

5.制定獎懲制度,加強執行。

6.高階主管經常帶頭巡查,帶動全員重視5S活動。

✿素養(sentiment)

透過晨會等方法,提高員工禮貌水準,增強團隊意識,養成按規定行事的良好工作習慣,提升員工服務的品質,使員工對任何工作都講究認真。實施要領如下:

1.制定服裝、臂章、工作帽等識別標準。

2.制定企業有關規則、規定。

3.制定禮儀守則。

4.教育訓練(新進人員強化5S教育、實踐)。

5.推動各種精神提升活動(晨會、例行打招呼、禮貌運動等)。

6.推動各種激勵活動,遵守規章制度

(二) 保有農村原有氣息,避免過度人工化

農村應保持原有農村型態,所規劃的硬體建設應力求與周邊環境和諧為原則,色調的搭配、樣式的自然化都不可疏忽,切忌過多的人工化建築設施,整體應要求簡潔、優雅、自然,保有農村環境原有的氣息。而農場與民宿的室內裝潢、房間配置應注重房間的整潔、舒適度,這會直接影響到客人的第一印象,當然乾淨的衛浴設備、明亮的燈光、柔和的色彩,再加上可欣賞屋外美景的窗戶,這些都將會為農場主人的用心加分。

(三) 重視設施安全性

農場或民宿許多設施除了提供遊客休閒遊憩之外,千萬不可疏

忽安全性的重要，例如：步道、池塘、水車、鞦韆、吊床、腳踏車及二樓以上之欄杆等，處處都隱藏危險，需留心注意其安全措施的周延性。

（四）實地觀摩，獲取經驗

他山之石可以攻錯，實地的學習觀摩，是經驗獲得的最佳時機。國內休閒農場與民宿興起之後，如苗栗南庄、台南白河、宜蘭、台東池上等地區皆紛紛投入農村民宿的行列，並經營得相當成功，也是帶領國內民宿品質提升的推手。而鄰近國家日本在農村民宿發展上，更已有數十年的歷史，其文化背景和台灣相似，日本較偏遠山區民宿（合掌屋），其經營是以社區作為推展觀光的主軸，可以作為台灣農村民宿業經營管理上之典範。

二、休閒農業與綠建築的概念

綠建築（environmental architecture）係指在建築生命週期（指由建材生產到建築物規劃設計、施工、使用、管理及拆除之一系列過程）中，消耗最少的地球資源，使用最少的能源及製造最少的廢棄物之建築物。而綠建築有下列幾項評估指標：

（一）基地綠化指標

利用建築基地內自然土層以及屋頂、陽台、外牆、人工地盤上之覆土層來栽種各類植物。

（二）基地保水指標

基地的保水性能係指建築基地內自然土層及人工土層涵養水分及貯留雨水的能力。

（三）水資源指標

係指建築物實際使用自來水的用水量與一般平均用水量的比率，又名「節水率」。其用水量評估，包括廚房、浴室、水龍頭的用水效率評估，以及雨水、中水再利用之評估。

（四）日常節能指標

建築物的生命週期長達五、六十年之久，從建材生產、營建運輸、日常使用、維修、拆除等各階段，皆消耗不少的能源，由於空調與照明耗能，占建築物總消耗能量中絕大部分，「日常節能指標」即以夏季尖峰時期空調及照明耗電為主要評估對象。

（五）二氧化碳減量指標

「溫室氣體」就是會造成氣候溫暖化的大氣氣體。大氣中最主要的溫室氣體為二氧化碳（CO_2）。所謂CO_2減量指標，乃是指所有建築物軀體構造的建材（暫不包括水電、機電設備、室內裝潢以及室外工程的質材），在生產過程中所使用的能源而換算出來的CO_2排放量。

（六）廢棄物減量指標

係指減少建築施工及日後拆除過程所產生的工程不平衡土方、棄土、廢棄建材、逸散揚塵等足以破壞周遭環境衛生及人體健康之廢棄物。

（七）污水垃圾改善指標

本指標著重於建築空間設施及使用管理相關的具體評估項目，是一種可讓經營者與使用者在環境衛生上具體控制及改善的評估指標。

三、環境衛生管理

農場與民宿經營不同於大飯店需高成本投資，且一般位於農村或觀光風景區，造成投資者眾多，但大多良莠不齊，如何成功的經營一家農場或民宿，除具有完善的硬體設施，更需用心充實內涵，賦予生命，環境衛生即為最佳工具，內外整體環境如能讓顧客滿意，客源必絡繹不絕，必能永續經營下去。

(一) 環境衛生管理重點

針對環境中常見病菌傳播媒介，如小黑蚊、老鼠、熱帶家蚊、白腹叢蚊、三斑家蚊、跳蚤、蟎、蟑螂、蠅等能有效防治。

(二) 安全飲用水

1.水塔、水池之清洗為建築物用水設備的重要維護工作，至少應每半年清洗一次（可視水質情況作調整）。

2.飲水機的維護及衛生應列為特別注意事項。

3.簡易供水（山泉水、飲用水井等）。依據一九九六年各級環保單位抽驗台灣地區非自來水（簡易自來水、飲用水井、山泉水等）水質的統計結果顯示，非自來水水質平均不合格率達62.79%。水質改善方法：若無自來水，可以使用下列淨水處理方法：曝氣、過濾、消毒、煮沸。

(三) 垃圾減量、資源回收

廢寶特瓶、廢鋁罐、廢鐵罐、廢玻璃容器、廢塑膠容器、廢紙類等皆為可回收之資源，回收計畫方式如下：

1.公民營廢棄物清除機構回收。

2.地方政府清潔隊回收。

3.回收商進行回收。

4.業者經由銷售體系逆向回收。

5.販賣點、社區、學校、機關、團體等設立回收攤回收。

(四) 廚餘回收及再利用

✿廚餘的組成與性質

1.何謂廚餘（garbage）：廚餘主要來自農場與民宿的餐廳，其主要係包括：菜葉殘渣、果皮、茶葉、咖啡渣、蛋殼、魚蝦、蟹與貝類殘體、禽畜剩骨及廢食用油等，至於「餿水」、「ㄆㄨㄣ」（leftover）指的是剩菜與剩飯，為廚餘的一部分。

2.廚餘的性質：依據行政院環保署「中華民國台灣地區環境保護年報」資料顯示，廚餘約占一般垃圾量的18％至26％（乾基），且因個人葷素飲食習慣之不同，成分變化極大，其富含澱粉質、油脂、蛋白質、鹽份及高含水率，均屬極易腐敗的有機物質，造成農場垃圾腐敗發臭及蚊蠅孳生，嚴重干擾遊憩環境品質。

✿廚餘的處理方法

1.進垃圾掩埋場掩埋處理。

2.焚化處理。

3.家庭式廚餘磨碎機。

4.回收再利用方法：養豬、自然分解法、生物法、堆肥桶、堆肥箱、堆肥桶與自然分解合併法、廚餘處理機、再生飼料或有機資材法、機械好氧堆肥法、再生燃料或發電法、液肥化法、生物肥料法。

（五）殺蟲劑的使用

在休閒農場室內或庭園環境內使用殺蟲劑，雖可減少害蟲的侵擾，但容易產生出有毒物質，日積月累之下將對生態環境產生不良影響，可使用**表4-1**園區害蟲防治的替代方式，達到消滅害蟲與環境保護一舉兩得之效。

（六）清潔劑的使用

✿清潔劑中常見的危險成分

清潔用品中最常見的成分，其實是具危險性的化學物質，包括下列四種：

1. 磷酸、鹽酸或硫酸等強酸物具有腐蝕性，常見於除鏽劑和浴室馬桶清潔劑中，醋酸的酸性較弱，對於皮膚和金屬較不具

表4-1　害蟲防治的替代方法

方法	說明	害蟲種類
使用手抓	應戴上手套減少被害蟲咬傷或與皮膚直接接觸機會	高麗菜蟲、切根蟲、蝸牛、蛞蝓、番茄角蠅
黏性產品，強力水柱噴頭	黏性屏障、捕蠅紙	爬行類昆蟲、螞蟻、白粉蝶、蚜蟲、紅蜘蛛、蚱蜢、蝗蟲
陷阱誘捕	在淺盤裡放啤酒	蝸牛
無機粉末	矽藻粉、矽膠、硫磺粉	大部分的昆蟲和蝸牛、黴菌、紅蜘蛛
油性噴嘴	不具銅離子添加物的油	介殼類、粉蚧蛤、白粉蝶、紅蜘蛛
肥皂水	混合5茶匙的肥皂和15公升的水，裝在噴霧罐中	蚜蟲、紅蜘蛛、白粉蝶

資料來源：行政院環境保護署（2003）。《宣導手冊——毒不上手居家平安久》。台北：行政院環境保護署。

腐蝕性，可以代替部分清潔劑。

2.次氯酸鈉等漂白劑都是不安定的氧化劑。氧化劑和其他物質會產生強烈反應，若不慎翻倒或和其他清潔劑混合時，可能具有危險性。千萬不要誤將漂白劑和阿摩尼亞混合，因為這兩者會產生致命的毒氣。

3.阿摩尼亞、碳酸鈉和洗衣服用的蘇打等鹼性物質具有腐蝕性，磷酸三鈉（簡稱TSP）經過適當的稀釋後，腐蝕性較低，清潔用途十分廣泛。蘇打粉也呈弱鹼性，不過它不會對皮膚產生傷害。

4.液狀的溶劑經常含有不安定的化學成分，去漬劑、亮光漆、部分地毯清潔劑和去油劑都含有這類成分，它們大多屬於易燃物質。最好選擇水溶性的產品，因為水是最安全、有效的溶劑；事實上，肥皂水就是最好的多功能清潔劑。

✿安全替代清潔劑用品

肥皂絲或條、液態肥皂、檸檬汁、蘇打粉、雙氧水和磷酸三鈉等低毒性化學物質可自製清潔劑。

1.多功能家庭清潔劑：1茶匙的液態肥皂，1茶匙的磷酸三鈉和1公升的溫水加以混合。

2.氯化物漂白劑：以雙氧水（過氧化氫）或過氧化物為溶劑。

3.廚房去油劑：將2大匙的磷酸三鈉或液態肥皂，以及15公升的清水加以混合；或者使用不含氯的去污劑、或質地較細的鋼球刷洗。

4.殺菌劑：把15cc的雙氧水或氯溶液的漂白水，和15公升的清水加以混合，可作為器物表面的殺菌劑。

5.地板清潔劑：把1/2杯的醋和15公升的清水加以混合可作為塑膠地板的清潔劑；至於木頭地板的清潔劑則可以15公升的水

混合1茶匙液態肥皂的比例自行製造。

6.**家具亮光漆**：純的礦物油可以增添家具的濕潤度，同時又可以除去多餘的水分；但它不具有市售產品的香味和溶劑。

7.**玻璃清潔劑**：將1/2茶匙的液態肥皂、3大匙的醋和2杯清水加以混合，裝在有噴頭的瓶子裡使用。

8.**去霉劑**：發霉不嚴重的話，可以把蘇打粉加水搗成糊狀，用力擦洗；情況嚴重的話，則以磷酸三鈉擦洗，擦洗發霉部位。

9.**去污粉**：使用蘇打粉或不含氯的去污粉。

✿妥善處理廢棄之家用清潔劑

家庭清潔劑必須全部用完，空容器可以當成普通垃圾處理，如果清潔劑還沒有用完而必須廢棄時，必須閱讀標示，依照說明妥善處理，或清洗完畢再行丟棄，以減少環境污染。

第三節　休閒農業遊憩承載量

休閒農業區礙於實質條件之限制，要能尋找維持休閒農業資源品質與滿足遊客遊憩體驗間之平衡點並不容易。假若休閒農業區經營超出本身限制之使用，勢必影響遊客遊憩品質，造成遊客遊憩體驗滿意度降低，更嚴重甚至會造成生態資源與實質環境無法挽救之破壞。休閒農業遊憩承載量（carrying capacity）是休閒農業區所提供遊憩品質之指標，在休閒農業遊憩承載量的容許範圍內，所從事的休閒遊憩活動才不至於對環境與生態造成破壞，遊客也才能得到遊憩體驗之滿足。

內政部營建署陽明山國家公園管理處（2000）在「陽明山國家公園容許遊憩承載量推估模式之建立」研究中指出，遊憩承載量的

限制，是為了降低遊憩活動對環境之衝擊，遊憩承載量並不只是訂出一個數字，而係將一地區的旅遊人數限制在此範圍內，以維護遊憩資源、滿足遊憩需求、提升遊憩品質。經營管理者必須依據經營計畫之目標，明確訂定設施維護或提供何種之環境品質以及遊憩體驗。

制定遊憩承載量所需涉及的層面與考量因素包括：遊憩利用、遊憩設施服務水準、遊客擁擠程度以及生態保育等，所涵蓋的層面包括社會、心理、經濟、環境品質等，因此遊憩承載量主要是決定於經營者的目標。當經營者在設定目標時，首先必須瞭解休閒農業遊憩區的環境特性，環境包括自然環境、人文環境等，並考慮來自各方面的影響因素。

因此，在決策時，必須考慮到遊憩區的資源特質、經營者的目標以及預期提供的遊憩品質，不同的生態環境、經營與遊客的體驗需求，均會產生各種不同的容許遊憩承載量，且遊憩承載量會隨著時間與環境而改變。

觀光發展的承載量與遊客使用量必須不損害到實質環境，包括：自然與人工等環境，並且不會對當地社區造成社會文化與經濟衝擊等問題，承載量的概念需要對發展地區發揮助益，並使得「發展」與「保育」二者維持適當的平衡，容納量一旦超過飽和階段，對於實質生態與社會文化將會造成永久性的傷害。

一、休閒農業遊憩承載量的內涵

遊憩承載量的觀念最早由Lapage（1963）所提出，他認為遊憩承載量可分為以下兩個部分：

1.**生物承載量**：休閒遊憩資源之開發與使用，必須維持在自然環境能提供給遊客滿意的遊憩體驗，而又不會造成自然生態

環境破壞的水準之上。

2.美學承載量：即休閒遊憩資源的開發與使用，必須維持在大多數遊客所能獲得之平均滿意的水準之上。

而Lime and Stankey（1971）提到「遊憩承載量為一個遊憩區在符合既定經營目標與預算內，並使遊客能獲得最大滿足的前提下，在一定開發程度下，於一段時間內仍能維持一定水準，而不致造成對實質環境與遊憩體驗者過度破壞之使用特性」。

從上述學者論點可知，遊憩承載量具有三個面向的意義：

1.在觀光遊憩資源保育方面：可維護實質環境與生態資源的平衡。

2.在遊客滿意程度方面：可使遊客在旅遊過程中獲得滿意的遊憩體驗。

3.在經營管理目標方面：先期規劃時可決定未來休閒農業遊憩區之品質水準。

Shelby and Heberlein（1984）提出遊憩承載量定義為「一種使用水準，當超過此水準時，各衝擊參數所受之影響程度，便超越評估標準所能接受的程度」；因此，依衝擊的種類可定義四種遊憩承載量：

1.實質承載量（physical carrying capacity）：所重視的因素為提供使用之空間數量分析，以空間因素作為衝擊參數，主要是以尚未開發之自然區域，分析其所容許之遊憩承載量標準。

2.設施承載量（facility carrying capacity）：所重視的因素為人性的探求分析，企圖掌握遊客本身的需求，以發展因素作為衝擊參數，採用停車場、露營區、公共設施等人為設施來分析遊憩承載量標準。

3.生態承載量（ecological carrying capacity）：所重視的因素為對生態系之衝擊分析，以生態因素作為衝擊參數，分析遊客使用次數、頻率對植物、動物、土壤、水及空氣品質的影響程度，進而決定遊憩承載量標準。

4.社會承載量（social carrying capacity）：所重視的因素為損害或改變遊憩體驗所造成之衝擊分析，以體驗因素作為衝擊參數，主要依據遊憩使用量對於遊客體驗改變或影響程度，來評定遊憩承載量標準。

綜合以往學者所提出之論點，休閒農業遊憩承載量可分為以下四種類型，分別舉例說明如下：

（一）實質承載量（physical carrying capacity）

實質承載量是指一個休閒農業區或農場能容納或適應的最大的遊客數量（包括活動項目、交通工具等的數量）。當在說明遊客服務中心、遊樂設施或餐廳規劃時，實質承載量通常是一個規劃和設計上的重要概念，而在其他場合下則與安全限度有關，例如：限定滑草場坡度或參加活動的具體人數。

限制某些附屬設施的實質承載量，可作為直接控制遊客量的一種有效的管理方式。例如：要限制某農場的停車數量時，可適度降低一些停車場設施比例（入口數、收票亭的使用空間），即可達到控制遊客開車數量的目的。

（二）經濟承載量（economic carrying capacity）

評定分析經濟承載量，是獲得資源綜合利用的適宜形式，從管理的方面來看，休閒遊憩之利用不會與其他非遊憩利用產生經濟上的衝突情形。例如：若先允許在水源保護地、水庫附近從事休閒農業旅遊活動，而後才進行環境影響評估和污水監測，此種事後補救

的方法，已經無法符合經濟效益的考量。

（三）生態承載量（ecological carrying capacity）

休閒農業遊憩區開發時，生態承載量是一項重要的指標，因休閒遊憩活動的消耗影響，而在使其生態資源價值產生破壞或不可回復的結果前，依遊客數量和活動項目分析出所能容納最大的遊客遊憩使用限度。

（四）社會承載量（social carrying capacity）

社會承載量簡單來說，就是遊客到達某一地區所親身感受到的「擁擠程度」認知。社會承載量所涉及的是遊客對於其他遊客，是否有與自己同在於某一個場地所具有的感受，以及人群聚集或獨自一人對自己享受和體驗休閒遊憩設施的影響。社會承載量可以定義為按照遊客數量和遊憩活動項目計算的遊憩使用最高限度水準，以遊客的觀點來看，當超過這個水準時，遊憩體驗品質就會開始降低。社會承載量的概念，與對他人的容忍度和敏感度有密切的關係，因此，它是一種屬於個人的主觀意識概念。

二、休閒農業遊憩承載量的確認

（一）推估休閒農業遊憩承載量的原則

休閒農業遊憩承載量的推估並沒有絕對的公式來計算，但仍可依循下列原則進行：

第一，休閒農業遊憩承載量所假設的前提在於，遊憩使用的形式，必須能持續維護休閒農業區管理目標下所規定的社會環境和生態環境。

第二，承載量並非一種決定性的概念，亦即它是不受任何單一

種生態因素或社會因素所影響決定；相對地，它是一個複合性概念，集合了各種生態因素、社會因素、民眾參與管理評價。

第三，任何休閒農業區或農場遊客在制定承載量之時，必須在一個劃定的區域範圍內作整體性之考量。

第四，各種承載量的訂定不可能完整顧及到每個層面，設定某種遊憩承載量監控後，都需要對後續的環境變化，進行持續的監測和擬訂相對應的管理機制。

(二) 確定休閒農業遊憩承載量的步驟

根據上述原則，可依照下列步驟來確定休閒農業區或農場的遊憩承載量：

第一，首先調查休閒農業區或農場的現有環境，包括現存生態資源的情形、各種使用設施的數量、類型和使用方式以及經營管理方針。調查階段還應包括對區域範圍內的其他觀光遊憩資源的承載量負荷進行整體評價。

第二，用明確而可測量的方式，來確定該休閒農業區或農場的經營管理目標。經營管理目標在某些情形下訂定可能較爲籠統，但應以可測量的標準來進行衡量，方便讓規劃者或管理者瞭解本身的工作目標，以及需要付出多少工作時程與工作量來達成這些目標。

第三，分析經營管理目標與環境現況間的關係，假若環境現況超越了期望的目標，可採行以下兩種執行方案：(1)採取管理措施（例如：恢復農場植栽與植被、控制遊客行爲與數量），使環境現況能符合經營管理目標；(2)直接修訂經營管理目標。

第四，嚴格制定監測和評價計畫，以便能監控承載量方案之成效，確定原先利用與損耗關係的假設是否符合實際需求，或是需要進一步修正。

各種休閒農業遊憩活動的遊客容許量度量單位通常分爲：(1)人次／單位長度；(2)人次／單位面積。

將休閒農業區內所提供的各種觀光遊憩活動使用範圍，以線形長度（如：步道長度）或面積大小（如：露營區、戲水區），乘以各觀光遊憩活動的特定遊客容許量（須考量單位轉換率），即可計算出該休閒農業區或農場內各遊憩活動的遊憩承載量，進一步將各遊憩活動承載量加總，即可得到該休閒農業區或農場的總遊憩承載量。

遊憩活動遊憩承載量＝遊憩活動範圍（線形長度；面積大小）
×容許量度量單位（人次／單位長度；
人次／單位面積）

休閒農業遊憩活動使用空間標準，以觀光遊憩活動空間需求與資源之供給兩者為量化資料，因其測量單位不同，故必須轉化成相同之測量單位，以計算出是否能滿足使用空間需求。因此，可藉由休閒農業區與農場遊憩區與服務設施區面積大小，用以估算園區與農場內各遊憩與服務設施據點所能容納遊客人數標準，藉以瞭解休閒農業區與農場所能容許之遊憩實質承載量。

三、設施空間供給量的推估方法

（一）休閒農業遊憩活動的空間需求量

利用星期例假日與尖峰時期調查的休閒農業遊憩活動所帶來的人次數量，乘以休閒農業遊憩活動使用空間標準值，即可求得各類休閒農業遊憩活動的空間需求量。以下為國內外專家學者與公部門所訂定的遊憩活動使用空間參考標準：（**表4-2**與**表4-3**）。

（二）相關服務設施量的預估

各類休閒農業遊憩活動決定之後，除須推算各類休閒農業遊憩

表4-2　經建會觀光遊憩活動的使用空間標準

活動別	資源／設施	活動使用空間標準
游泳（海濱）	海灘	12.5-20 m²/人
游泳（河川湖泊）	河岸	3 m/人
釣魚（魚池或魚塭）	魚池、魚塭	6 m/人
釣魚（海濱）	海岸	6 m/人
釣魚（其他場所）	河岸、湖岸	6 m/人
划船	水域	500 m²/人
乘坐遊艇	水域	5,000 m²/人
潛水	海岸	10 m/人
高爾夫球	高爾夫球場	8-10人/球洞
野餐烤肉	野餐區	40-50 m²/人
露營	露營地	70-150 m²/人
野外健行	步道	80-400 m/人
登山	步道	80-400 m/人
自然探險	步道（自然地區）	30-160 m/人
休憩及觀賞風景	風景名勝區	30-100 h/人
拜訪寺廟名勝	寺廟名勝區	30-100 h/人
自行車活動	自行車道	50 m/人

資料來源：行政院經濟建設委員會（1999）。「台灣地區觀光遊憩系統之研究」。台北：行政院經濟建設委員會。

表4-3　日本觀光協會「觀光遊憩地區及其觀光設施標準之調查研究」採用標準

設施	最大日集中率（％）	同時滯留率（％）	平均滯留時間（h）	每一人（單位）平均分配空間
動物園	2.0	40	2.5	25 m²/人
植物園	3.5	40	2.5	300 m²/人
高爾夫球場	1.5	100	5.0	0.2-0.3 ha/人
滑雪場	5	100	6.0	200 m²/人
溜冰場	1.5	10	1.6	5 m²/人
海水浴場	5	100	6.0	20 m²/人
划船池	—	—	1.5	250 m²/艘

（續）表4-3　日本觀光協會「觀光遊憩地區及其觀光設施標準之調查研究」
　　　　　　採用標準

設施	最大日集中率（%）	同時滯留率（%）	平均滯留時間（h）	每一人（單位）平均分配空間
戶外運動場	—	—	2.0	25 m²/人
射箭場	5	40	2.5	230 m²/人
騎自行車場	—	—	2.0	30 m/人
釣魚場	—	—	5.3	80 m²/人
狩獵區	—	—	6.0	3.2 ha/人
休閒農園	—	—	2.0	15-30 m²/人
觀光牧場、果樹園	3.7-10	50	3.0	100 m²/人
遊樂園	4.5	90	4.0	40-50 m²/人
公園	3.5	70	3.2	10 m²/人
一般露營場	3.5	100	—	150 m²/人
汽車露營場	3.5	100	—	650 m²/台
別墅	4.0	100	—	700-1,000 m²/戶

資料來源：日本洛克計畫研究所，陳水源譯（1983）。《觀光遊憩計畫論》。台
　　　　　北：淑馨。

活動之空間需求量外，亦須進一步界定所提供之相關服務設施之容
許量。一般論及服務設施之內容主要可包括公共設施、公共設備、
住宿、餐飲設施及遊憩設施等項。以下就較重要服務設施之需求量
推估方式介紹如下：

✿停車場

　　停車場數量之預估方式，休閒農業區乃以每日吸引活動人次為
基礎，考慮各種車輛（自用小客車、休旅車、大型遊覽車、公民營
客運、機慢車）之使用比率，配合各類活動區配置而成。

✿住宿設施

　　住宿設施之預估方式，亦以各觀光遊憩區每日吸引活動人次為

基礎，預估並擬訂住宿使用率之後，進一步考量單人房、雙人房（兩張小床、一張大床）、團體房之房間類別比例，即可推估所需之房間數量。

✿餐飲設施

預估休閒農場或民宿用餐之遊客比率，考慮餐廳開放時段及平均每位遊客使用時間（推算翻檯率），並輔以餐飲空間（含作業空間）標準（m²/人），即可推求餐飲設施之需求面積。

第四節　休閒農業環境指標建立

近年來於研究遊憩容許量之同時，美國林務局遊憩研究者Stankey等人提出了二個相關重要觀念：「遊憩機會序列」（recreation opportunity spectrum，簡稱ROS）和「可接受變化之限度」（limits of acceptable change，簡稱LAC），其中LAC在一九八五年正式公布發展成為一種遊憩規劃方法。LAC規劃法之特點有二點：

1.尋求遊憩環境使用之「可被改變的最大限度」。
2.在主要變化狀況中選擇關鍵徵兆或現象作為「環境指標」（environmental indicators）。

「環境指標」是一個新的觀念，可協助遊憩經營者擬訂管理措施。當某一環境區域的「可被改變的最大限度」被設定後，經營管理者就需依此研擬出一套管理辦法，選定一項或一組「環境指標」，並隨時追蹤這些環境指標的變化情形，如活動者對環境區域產生衝擊壓力，環境與生態瀕臨超出承載之情況，環境指標將亮起黃燈或紅燈，來作為一種警示，經營管理者就必須採取不同的管理措施，以限制或降低活動者對環境所帶來之壓力，如此方能確保生

態環境，並進而維護了遊憩活動和遊憩體驗之品質。

多數的經營管理者認為遊客會帶來環境破壞和污染問題，遊客人數增多則破壞程度加重，遊客體驗亦會隨之降低。但近期遊憩研究者發現：遊客人數之「密度」（density）和遊客體驗之「擁擠度」（crowding）代表二種不同之涵義。所謂遊客密度，係指遊憩區內每單位空間容納之人數，而「擁擠度」，乃為遊客內心對其所見遊客人數「密度」的一種排斥性，負向的主觀評估，將會因人、時、地、物之影響而有所差異，「擁擠」純為一種內心感受和看法，與體驗有關，遊客人數密度高，可能會加重對資源環境之壓力，但不一定會降低遊客體驗，而人數多可能會造成對資源環境之「過度使用」（overuse），但若遊客感到「過度擁擠」（overcrowding）的話，則其遊憩體驗品質必然下降，經營管理者皆應慎加注意。

因此，Urban Research and Development Corporation（以下簡稱URDC）建議利用「環境指標」之觀念，採以問卷、面談等方式進行調查，並從旁觀察遊憩區之環境是否產生過度使用和區內遊客是否感到過度擁擠等問題之發生。

在遊客體驗方面，當遊客內心感到「過度擁擠」時，經營管理者可以發現主要有下列二種行為出現：「抱怨」、「活動者之間或與其他遊客間產生衝突、爭吵的現象」增加，亦會有「遊客意外事件和車禍事故」及「喧鬧、噪音」增多之情形；而在過度使用環境方面，休閒農業遊憩地區最常遇到的為「垃圾增多」、「水質改變或惡化」、「環境與設施遭破壞」、「設施維護次數增多」等管理問題。

表4-4所列者，是採URDC準則與休閒農業調查所訂定十九種遊客遊憩活動感到「過度擁擠」與活動地區「過度使用」時，所表現的各種行為和環境現象。同樣地，往後若具有非常重要影響或極度相關性者，也可選定作為未來遊憩活動與環境區域之遊客體驗偵測指標。

表4-4　休閒農場環境指標系統

環境指標 ＼ 據點	農業體驗區	餐飲區	住宿區	旅遊服務中心	親水遊憩區	遊樂設施區	露營／烤肉區
抱怨增加	++	++	+	+	++	+	++
使用程度增加	++	++	++	+	++	○	++
活動或遊客間衝突增多	++	○	+	○	++	○	+
垃圾增多	○	++	++	++	++	+	++
環境設施髒亂	++	++	++	○	++	+	++
非活動區從事活動人數增加	○	++	○	○	++	○	++
資源與設施破壞增多	+	++	++	○	++	+	++
遊客意外事故增多	○	○	○	○	○	○	+
重遊人數減少	○	○	○	+	○	++	○
喧鬧和噪音增加	○	+	○	○	+	+	++
停留時間縮短	○	○	○	++	+	++	+
人們同時共用設施或空間	++	++	++	+	++	+	++
區內車輛增多，停車場擁擠	+	++	○	○	++	+	++
需要增加新的活動區	++	++	++	++	++	++	++
輔助設施不足	++	++	○	○	++	++	++
野生動植物消失	++	+	+	○	+	++	+
水質惡化	○	○	○	○	++	○	○
交通阻塞嚴重	+	+	○	○	++	○	++
需增加新管制措施	++	++	○	○	++	○	++

註：++代表極度相關；＋代表次要相關；○代表相關程度較低
資料來源：Urban Research and Development Corporation（1997），本書作者整理。

　　不論是採用遊憩承載量的評估或環境指標系統建立，未來休閒農場或民宿經營管理業者必須就經營計畫之目標與內容，明確訂定願意維持或提供何種之環境品質以及遊憩體驗，不論在遊憩設施的增建或遊客數量的管制上取決一個平衡點，避免當地原有生態與環境遭受到破壞，使休閒農業能永續經營發展。

本章習題

1. 休閒農業所具有的環境功能屬性有哪些？
2. 休閒農業環境實施5S管理內容為何？
3. 環境衛生管理應注意哪些重點？
4. 休閒農業遊憩承載量可分為哪四種衡量方式？
5. 請說明休閒農業環境指標建立之方式。

第五章
休閒農業遊客服務管理

休閒農業遊客服務管理的範圍包括餐飲、住宿、接待、活動、販售與其他相關之勞務等等，主要目標以達到企業經營目標、保護環境資源供給以及滿足遊客需求為主，消極方面在被動的處理遊客之種種相關問題，包括解決遊客之抱怨與不滿，積極方面在建立主客之間相互和諧之互動關係。

第一節　遊客服務項目與內容

本節以休閒農場為例，說明休閒農業遊客服務作業管理的要件與流程。而休閒農業提供的服務大致可分為以下五大部分：

1.前檯（front office）。
2.房務（housekeeping）。
3.餐飲（food and beverage）。
4.休閒娛樂（recreations）。
5.農特產展售（exhibition）。

一般而言，休閒農場與民宿除了上述服務之外，有時還會提供額外附加的服務項目。由於消費者的需求一直在改變，市場上的競爭激烈，經營者無不想盡辦法來迎合社會大眾的需求，提供免費的附加服務，或是需要額外付費之服務項目。以下針對休閒農場五大服務項目來分述說明：

一、休閒農場前檯服務

部分較大型的農場前檯作業皆已採用電腦化管理，房客的訂房相關資訊可由電腦中查詢得知。以下說明農場前檯服務所包含的服務內容：

（一）農場預約（reservations）

顧客首先接觸到的前檯服務便是農場與民宿的住房預約，可以提供的服務有：

1. 免費訂房服務電話（toll free）：提供顧客免費預約訂房與詢問電話，以增加顧客前來住宿的意願。
2. 中央預約系統：休閒農業區或社區內可成立單一預訂窗口，不論是訂餐或訂房，顧客可以透過此中央預約系統的機制，對某一地區內的任何一家農場或民宿進行預約。

（二）接待服務（reception）

1. 住房服務（check-in）：完善的前檯服務資訊系統，應在顧客到達農場時，顧客所有的相關住房資訊應已得知，因此住房服務應具有效率性（efficient）與保密性（personal），這些資訊包括有：
 (1)顧客姓名、聯絡電話號碼與地址。
 (2)住客人數。
 (3)預約內容（如：住宿天數、房型）。
 (4)是否已先繳納訂金。
 (5)有無特殊需求（如：素食或需代訂交通工具）。
 (6)預訂房號。
 (7)透過良好的資訊系統，尚可針對顧客進行分析，記錄顧客的特殊需求與偏好。
2. 換房服務：如果顧客減少或是延長停留天數，或因對原先住宿房間不滿需更換房間，應盡量配合顧客之需求。
3. 帳務處理：利用電腦系統可以自動更新房客帳務資料，如：撥打電話費用、農場內餐飲消費紀錄等。

4.退房服務（check-out）：在有完備的電腦系統協助下，退房
 效率可以有效地提升，但仍需提醒房客仔細檢查個人帳務的
 正確性。

（三）前檯出納（front office cashier）

前檯出納的主要工作在於確認所有帳務項目的正確性與提供額
外服務：

1.住宿房客的退房、結帳工作。
2.保管相關服務：顧客可將私人貴重物品做託管，某些農場在
 客房內會另設有個人保險箱設備。

（四）遊客諮詢服務中心（information center）

農場的遊客諮詢服務中心通常位於前檯或大廳明顯之處，諮詢
中心應準備豐富的相關旅遊資訊，服務人員以親切的態度盡可能滿
足顧客的諮詢需求。

1.資訊提供：遊客可以在此獲得農場或鄰近遊憩區的相關訊
 息，如當地休閒農業導覽地圖、摺頁或觀光旅遊手冊等。
2.訊息保留：將所有需傳遞的房客私人訊息，如：來電留言、
 傳真或信件由諮詢中心保管，並提醒房客來領取。
3.代客預約：遊客可以透過服務中心代訂休閒農業套裝旅遊行
 程、其他自費活動，或代訂租車等服務。

（五）總機服務（telephone exchange）

休閒農場的電話總機服務，是農場對外與對內聯繫的重要服務
單位，不論是撥打出去、撥打進來或是內部聯繫，都需要保持通話
的暢通與品質：

1. 電話轉接：房客從房內打電話至各地方、長途或國際，電腦系統可以自動記錄通話時間、計算通話費用，最後合計併入房帳之中。
2. 一般性訊息：當房客有服務需求時，總機可以快速、正確地轉接到相關部門或服務人員。
3. 晨喚服務（morning call）：晨喚服務是總機重要的工作職責之一，目前大都由電腦控制，自動啟動晨喚，提醒房客起床時間。

二、休閒農場房務服務

休閒農場房務提供的首要服務是客房的清潔工作。然而，房務工作的重要性在於讓房客能有乾淨舒適的房間，享受賓至如歸的感覺。因此房務工作內容相當繁瑣，簡述如下：

(一) 客房備品的準備

客房備品必須每日檢查，不可有欠缺。備品包括基本的盥洗用品，如香皂、沐浴乳、洗髮精；基本的飲品，如茶包或咖啡包；基本的文具用品，如筆、信封、信紙等。

(二) 客房清潔服務

每日的清潔工作必須確實完成，如床鋪的整理、床單與被單的更換清洗、房間的清掃、盥洗室的清潔等。

(三) 歡迎卡

休閒農場可在整理好的房間內，佈置鮮花營造優雅的氣氛，並擺設一張歡迎卡與贈送的點心與水果，以展現出主人的誠摯歡迎之意。

三、休閒農場餐飲服務

餐飲服務的範圍相當大，從咖啡座到正式主題餐飲都涵括在此範圍內。

（一）餐廳（restaurant）

餐點類型包括：

1. 點心吧（snack bar）：可能位在湖岸池畔、農場大廳旁或休息區旁。
2. 咖啡座（coffee shop）：分為露天與室內兩種，露天通常位於湖畔、山邊或林蔭等風景優美處；而室內則通常位在大廳旁供非正式聚會或遊客賞景、打發時間之用。
3. 主題餐廳（thematic restaurant）：例如鄉土料理、主題風味餐（花草餐、茶餐）或精緻歐式、日式料理。

（二）飲料（beverage）

供應飲料種類包括：

1. 茶飲：傳統養生泡茶、現代泡沫紅茶。
2. 果汁：以當地生產的農特產，來提供現榨的果汁飲品。
3. 酒類：水果酒、釀造酒和特殊調酒，如：南投縣水里的奕青酒莊、原住民小米酒。

（三）外燴服務（catering）

依顧客之需求，搭配遊程停留用餐地點，農場主人可與社區家政班、媽媽教室合作，機動地配合提供外燴服務，讓遊客享受在自然田野間用餐的特殊情趣。

四、休閒農場休閒娛樂服務

休閒娛樂服務意謂提供遊客休閒、娛樂與知識性活動的相關服務：

（一）休閒活動

讓遊客能隨心所欲、放鬆身心壓力的活動，如泡溫泉、水療（spa）、釣魚、騎腳踏車、運動設施等活動皆屬於休閒活動。

（二）體驗活動

讓遊客能親自動手體驗，從實際參與來認識與體驗休閒農業的特色所在，可加深遊客對休閒農業的喜愛，如：壓花、竹工藝、捏陶等。

（三）知識性活動

對一些注重親子教育或生態導覽的遊客而言，休閒農場提供了完整與豐富的大自然生態教學，與農村人文歷史之題材，讓遊客參與休閒農業旅遊，可以獲得書本中所無法學得的知識，如螢火蟲生態解說、農村古農具展覽。

（四）農村娛樂活動

可提供早期農村兒時的娛樂活動項目，如：焢窯、乘牛車、打陀螺等，使遊客能一再回味。某些農場與民宿在晚間用餐後通常也會提供現場娛樂（entertainment）節目，此項通常為免費表演，增加度假休閒的氣氛，如：原住民山地歌舞秀、歌仔戲、皮影戲、布袋戲等。

五、休閒農場農特產展售服務

對休閒農場而言，讓遊客賓至如歸，並且可以享受某種程度上的購物樂趣，不僅可供遊客購買特產贈送親友、紀念品留念之用，更可為農民與當地社區創造經濟收益。例如提供當地特色農產品、農產加工品、手工藝紀念品等展售服務。

第二節　遊客服務設施規劃

一、住宿設施規劃

依遊客基本屬性來看，休閒農業旅遊以年輕、教育程度高、居住在都會區等所占比率較高，而旅遊方式以結伴旅遊及家庭親子同遊為主，所以農場規劃住宿設施應以此為導向。

（一）住宿設施的類型

因休閒農場大多位在市郊或交通方便之休閒農業區、風景名勝區，一般而言其占地面積廣大、景觀優美、收費較為低廉，但是常受季節影響（觀光旺季及淡季），平日住宿利用率較低，但仍須提供遊客度假休閒用的基本設施，農場除了住宿的一般要求外，較不會要求如同觀光飯店同等級的高級設施及服務。

1.戶外休閒設施：果園、親水遊憩區、體能訓練場等。
2.室內休閒設施：手工藝教室、文物展覽室等。

而客房的設計最好能融入景觀及環境當中，以當地既有的天然

建材來設計，避免使用太多的鋼筋、水泥設施。

（二）住宿設施興建的區位選擇

基於客觀條件之市場需求與遊客停留之因素，住宿設施興建區位之擇定應依農場、民宿之類型加以考慮。

因休閒農場為新型態綜合式園區建築，其不僅提供住宿、餐飲，亦是休閒農業體驗的園區，其型態包含休閒遊憩、解說教育、體驗活動等設施，故各個區域間應有明確劃分，避免活動之相互干擾。

由於近代交通便捷，道路網絡密布，農場區位可選擇國道、省道或都市鄰近之公路可到達之處，而休閒農場與民宿以提供遊客度假休閒之用，所以其區位之選擇最好位在休閒農業區、觀光資源豐富之風景區或鄰近大都會之郊區為主，並有廣大活動空間以供興建休閒基本設施。

二、公共服務設施規劃

一個休閒農業遊憩區的經營管理是否上軌道，公共服務設施的設置是非常重要的關鍵，因為它是為了提供遊客所必需之服務，除了交通運輸系統外，尚包括供水、供電、污水處理、衛生醫療設施、保全設施等。而公共設施不僅影響遊客遊憩體驗，對環境品質亦會產生莫大影響，若公共設施不足，勢必造成遊客之不便，對遊客所帶來如：水源污染、垃圾、環境污染未立即處理改善，勢必影響休閒農業區之發展。一般而言，休閒農業區的公共服務設施規劃原則可分述如下：

（一）盥洗室、垃圾桶

盥洗室與垃圾桶為休閒農業遊憩據點不可或缺之公共設施，除

方便遊客使用外，對區內環境整潔、遊憩品質與整體景觀均有極大之影響。

1. 各休閒遊憩據點應視遊客量之多寡與區域規模之大小，於園區內主要動線每隔1,000-2,000公尺（即以步行時間10至15分鐘可達之距離）配置，顧及遊客使用之便利性。
2. 設施之造型、色彩、材質應與整體環境之景觀相配合，避免產生不協調的視覺景觀干擾。
3. 盥洗室應力求隱蔽或以植栽隔離，並應由專人管理，定期清掃，保持潔淨，避免有異味產生。
4. 垃圾桶應每日定時清理，以維護環境整潔，並教育、提醒遊客不可隨地任意丟棄垃圾。

（二）停車場

依交通部觀光局統計之國民旅遊動向資料顯示，遊客之旅遊交通工具以「自用汽車」所占之比率最高；故各休閒農業據點皆應提供充足之停車空間，以利遊客前來旅遊。

1. 停車場之設立以鄰近休閒農業活動據點為原則，而停車場之植栽造景為停車場設計之重要課題，以免因空曠單調的鋪面，而破壞整體景觀，除具備吸熱及綠化效果外，其風格設計亦需與休閒農場據點之整體造型相配合。
2. 針對高密度利用之遊憩據點，因土地利用較為密集，可劃設路邊停車場或利用鄰近之停車場或可闢建地下停車場，以增加停車空間。
3. 位於山麓坡地之休閒農場據點，由於地形因素通常腹地有限，為避免土方開挖破壞景觀與水土保持，停車空間宜配合地貌，採塊狀分區於入口處四周。
4. 景觀道路應選擇視野良好、景緻特殊並有適當腹地之處，配

置小型停車場供遊客短暫停車與休憩之用。

5.在同一休閒遊憩空間系統中之大型遊憩據點設置大型停車場，並設置該據點之休閒步道，可降低其他據點停車空間之需求。

6.停車場之設置應與交通路線配合，考量車輛進出安全性，避免影響主要交通路線之流暢。

（三）垃圾處理系統

垃圾為休閒農業遊憩地區最主要之污染源，各區除有垃圾桶供遊客使用外，應設置垃圾處理設施，集中處理。可採下列方式進行：

1.設置垃圾集中場：
　(1)定期清運，避免垃圾堆積過久。
　(2)應予以加蓋，並維護周圍之環境衛生。
　(3)應慎選設置地點，避免造成環境景觀的破壞。

2.設置垃圾處理場：距離市區較遠或發展規模較大之休閒農業遊憩據點，應於鄰近地區選擇適當地點設置垃圾處理場，再以焚化爐焚化之方式處理；絕不可露天焚化或隨意堆棄，此舉將會嚴重影響環境品質。

（四）供水設施

台灣地區自來水之普及率頗高，但部分位於偏遠山區之休閒農業遊憩據點，則因自來水管線較不易到達，故需設置簡易之供水設施，以汲取地下水、溪水、山泉等為水源。

1.自來水蓄水池之配置：為因應旅遊尖峰時段遊客之需求，各遊憩據點應設置自來水蓄水池與自來水供應設施，其規模應以每人20公升計算，以因應遊客之需求。

2.簡易自來水設施之設置：位於較偏僻、遠離自來水供應管線之遊憩據點，宜設置簡易之供水設施，汲取溪水、山泉，經處理後供遊客使用。

（五）污水處理設施

遊客之住宿、餐飲、浴廁所產生之污水，若處理不當，將會對環境造成嚴重污染，降低環境與遊憩品質。因此，污水處理為不容忽視的問題，尤其親水性之休閒農業遊憩據點更應避免造成河川、湖泊等之污染。

1.位於都市計畫區內或其近郊之休閒農業遊憩據點，其污水可排入排水系統處理；而其他遊憩據點皆應設置污水處理設施。
2.應以環保署訂定之八十二年至八十七年放流水準為污水放流標準，避免放流水污染湖泊河川。
3.污水處理設施之規模，應視休閒農業遊憩據點之預計遊客人數及事業廢水預估產生量而定。

（六）醫療設施

休閒農業區最好能視規模大小設置衛生站或保健室，並聘請受專業醫療訓練之服務人員，以防意外傷害事故，並應與當地醫院建立緊急救助聯絡網，可在遭遇意外事故時，立刻予以救護治療。

（七）保全設施

休閒農業區較少有警察之派駐，因此宜設置保全人員處理遊客之突發事件。此外，應在農場內適當位置設置消防站或瞭望台以防止火災的發生。對於園區內禁止行為如：攀折花木、隨意亂丟垃圾等，應有明確之禁止規範，或採行對遊客機會教育及解說，以減少

破壞行為的產生。

第三節　顧客抱怨處理

一、顧客服務觀念的演變

　　早期服務提供者對於顧客服務並未十分注重，只重視利潤為唯一的經營目的，而顧客服務的觀念直到一九六○年代產生革命性的轉變。越來越多的企業瞭解到，只有從顧客本身需求出發，提供令其滿意的服務品質，才能減少顧客抱怨頻率，企業才能增加的顧客忠誠度，使獲利能持續成長。

　　顧客服務，近年來已成為休閒事業與其他服務業所希望掌握的致勝關鍵或競爭優勢。顧客導向的時代，客服中心是第一線與顧客接觸，企業與顧客溝通的重要管道。企業以往透過問卷調查與人員訪談來瞭解顧客的需求與想法，但這是一種較為消極被動的方式，而且一旦顧客數量增加，就難以全面兼顧，而客服中心的建立，透過顧客抱怨申訴專線、專屬信箱（或e-mail），就是一個與消費者直接溝通、蒐集資訊、瞭解顧客反應的重要管道。

　　近年來，客服中心或是公關部門逐漸被許多企業定位為策略性部門，採取「顧客服務可以成為企業創造競爭優勢的策略」，當企業本身生產產品與競爭者的差異愈來愈小時，企業所提供服務的差異化將是致勝的關鍵所在。

　　根據以往消費行為研究可知，絕大多部分的顧客，即使對產品或服務感到不滿，並不會主動向業者抱怨，只有5%的顧客會直接向業者反映，而另外95%的人通常會採取不再往來、拒絕再購買或跟親朋好友訴說這不愉快的經驗。在對於企業有抱怨的顧客當中，

如果能受到重視，並且獲得適當的處理解決方式，則會有50%至70%的顧客會願意再度前來消費。

　　妥善的顧客抱怨處理機制能塑造企業良好形象，例如：只要有顧客抱怨產生，一定記錄編號，進行詳細的調查與處理，事後不僅要立即回報處理結果給單位主管，還要能追蹤顧客是否對處理方式感到滿意，最後再由客服部主管審核作業過程有無疏失，才能算是完成抱怨處理工作。

二、顧客抱怨處理原則

　　為了維護忠誠顧客這項得來不易的資產，提供傑出的產品或服務就成了企業的重點課題，企業必須非常重視服務人員的素質和訓練。第一線客服人員的傾聽能力、解決問題的隨機應變能力，甚至於電話應對的技巧，及心平氣和的情緒管理能力等，都是基本的要求。

(一) 顧客服務最常出現的十種錯誤

　　根據美國顧客服務調查公司（TARP）所作的研究顯示，對企業提供的服務有怨言的顧客中，有20%的人不會再向該業者購買產品或服務。而根據Zemke and Woods（1999）在《顧客服務的最佳實務》（*Best Practices in Customer Service*）一書中指出，第一線員工在服務顧客時，最常出現以下十種錯誤，可運用對照於休閒農業顧客服務管理上：

1.把企業提供的服務內容視為顧客所應當瞭解。例如：休閒農場員工認為，遊客應該很清楚提供的服務哪些是免費，而哪些是需要收費的。

2.接待顧客時使用太多專業術語，讓顧客無法瞭解其內容。例

如：休閒農場員工在接待顧客時，運用太多的專有名詞或英文詞彙來說明，可能會造成某些顧客產生反感。

3.隨意打斷顧客的談話，或者是沒有用心傾聽顧客所訴說的內容。

4.講話速度過快，導致顧客沒聽清楚，使顧客必須再重新詢問一遍，浪費雙方時間，降低顧客對服務的滿意度。

5.回答得太過簡短、太過簡略，讓顧客無法得知其所傳遞的訊息。

6.對於顧客抱怨顯得不太在乎，讓顧客覺得服務人員是為了工作而工作，不是盡心盡力來提供服務。

7.因為其他工作或和其他同事的談話而分心，使顧客認為他所提出的需求不受到重視，是顧客服務最大的忌諱。

8.沒有主動去解決問題，失去增進顧客滿意度的機會。

9.根據顧客的穿著、外貌或其他個人主觀因素，妄下錯誤判斷，錯估顧客的潛在購買力。

10.與顧客發生爭執，甚至以教訓的語氣來回答顧客的疑問。

(二) 面對顧客抱怨的五項原則

面對怒氣難消前來抱怨的顧客，業者究竟該如何展現解決問題的誠意？往往會因為企業規模的不同，而產生不同的顧客抱怨處理流程。中、小型休閒農業經營者面對顧客抱怨時，可依循以下五個原則來因應：

1.站在顧客立場，以同理心聆聽顧客抱怨，徹底瞭解問題癥結在哪裡：顧客對於他所抱怨的對象撇清責任，表示這是「別人（部門）」的錯，是最無法接受的。不論是任何人或任何部門接到顧客的抱怨電話或當面申訴，都應真誠聆聽。

2.誠心體認顧客的抱怨並道歉：第一線的客服人員遇到顧客抱

怨時應立即道歉，效果遠勝於最後主管出面進行安撫。

3. 提供可行的解決方案，並能說話算話：第一線客服人員須讓顧客相信他有解決問題的能力和誠意，而非只是在敷衍推託，且絕不允諾做不到的處理方式，不要讓顧客覺得客服人員所回應的內容是在空口說白話。

4. 如果錯不在顧客身上，應給與顧客立即合理的補償：光憑口頭道歉較沒有實際效用，還另需提供實質的補償辦法，顧客將會因此感受到業者解決問題的誠意，例如：贈送精美禮品、提供購物折價券來表達歉意。

5. 持續追蹤顧客反應：如果客服人員在問題解決後，仍持續關心顧客後續的感受，顧客將會對該農場或民宿留下良好深刻的印象，使顧客願意再度上門消費。

(三) 能有效解決顧客抱怨的要素

如果在規模與部門龐雜的大型休閒農場管理中，除了要具備上述五項處理顧客抱怨原則之外，另需有更嚴謹的服務規範、暢通的溝通管道及企業全面性支援等要件。因此，一個有效掌握及解決顧客抱怨的休閒農業經營者，通常具有以下特質：

1. 制定嚴謹的顧客服務規範，訂立重視顧客需求的企業文化：休閒農場業者應明訂顧客服務所應遵循的管理細則，並徹底透過單位主管的親自宣導及落實至各服務人員身上。

2. 全體支援第一線客服人員：大型企業所講究的是分工合作，當第一線的客服人員面對因產品或服務有瑕疵而前來抱怨的顧客之時，他們對顧客所承諾的解決方案，都是需要客務、房務、行銷、公關或其他後勤部門的支援，否則將會產生空口說白話、承諾無法兌現的情況。

3. 針對客服人員安排解決問題的訓練課程：透過教育訓練，客

服人員可以瞭解顧客經常遭遇到的問題，與產生抱怨的情形，能預先明瞭在何種狀況之下，應該採取何種的因應對策，同時兼顧處理的彈性與原則。

4. 建立暢通的顧客抱怨申訴管道：應建立暢通的顧客抱怨申訴系統，讓顧客不需要經過組織一層一層的回報處理，就能即時順利地將問題解決。擬訂彈性的因應政策，可給與第一線客服人員適當的權限，使他們在處理顧客投訴時，能把握第一時間來立即解決問題。

5. 樹立重視服務品質的企業文化：若要休閒農場全體員工達成重視服務品質的共識，就要使「顧客服務至上」的理念能成為企業文化的核心價值，使農場內的每一位員工都能遵守並貫徹這項理念。

事實上，良好的顧客服務不單單只是一種技巧，更是一種企業文化的表徵。要在休閒農場內部建立重視顧客服務的文化，單位主管不僅要向員工清楚表達顧客對於企業價值的重要性，並將提供高品質的服務視為企業的首要任務。

此外，休閒農業經營者應針對員工提供各種教育訓練，傳遞「顧客服務至上」的觀念，協助員工瞭解如何面對各種顧客抱怨狀況，當問題發生時只要能在第一時間立即妥善地來解決問題，原本怒氣難消的顧客，也可能會因此成為再度上門的忠誠顧客。要把每一次解決顧客問題視為建立顧客滿意度的寶貴機會，而非只是為了單純地解決問題而已。更重要的是，要讓顧客覺得你能設身處地為他著想、瞭解他的感受，並努力嘗試著為他解決問題。

因此，休閒農業經營者能設立一個讓顧客充分抒發怨言的管道就顯得十分地重要。例如：免費申訴專線、專屬信箱（或e-mail），且由專責主管來負責並立即妥善地回應顧客的問題，都是獲得顧客信賴與滿意的最佳方式。

三、正確的顧客服務觀念

企業對市場的導向由生產的觀念到產品的觀念，演進到顧客的觀念。以往企業只注意到生產品質優良的產品，或是採取積極的銷售與促銷，利潤是企業最終的目標。然而，這種觀念已經漸漸不能被顧客所接受，取而代之的新觀念是為顧客服務的觀念，沒有顧客的滿意就沒有企業的利潤。越來越多企業瞭解應該關心自身所擁有的顧客，而非僅是關愛自身的產品，盡力使顧客的花費充滿價值與滿意感，並提供滿足顧客需求的服務品質，企業才能夠持續的成長。

引用麗緻飯店的創辦人Ritz曾說過的一句話：「顧客永遠不會錯！」（the guest is never wrong）；而另有一句相同的名言是：「顧客永遠是對的！」（the guest is ever right）。隨著時代的演變，這兩句旅館業的名言流傳至今，可作為休閒農業的準則依據，有以下兩點作法可供為參考：(1)塑造「以客為尊」的經營理念；(2)訂定可衡量的服務標準。

(一) 塑造「以客為尊」的經營理念

首先，企業本身是否設有一些良好而值得貫徹的經營理念，藉以延伸它的服務策略，是一件重要的事。明確的經營理念，對於一個企業的發展影響甚鉅，每個企業都應該塑造自己的經營理念，從經營者到所有的第一線服務人員，都應該拋棄自身情緒化的觀感，而以服務顧客為優先。

(二) 訂定可衡量的服務標準

我們以服務業為例，微笑是一種禮貌，也是一種美德，當一家企業的從業人員都能以微笑面對顧客時，這就成了這家企業的「企

業文化」，也是一種可衡量的服務標準。此外，在禮貌上的標準，例如有沒有說一句親切的「歡迎光臨」；有沒有眞誠的問一聲「您需要幫忙嗎？」說話時是注視著對方，或是只顧忙自己的事，還是側著臉對人？是否有保持不踩到腳的隨行距離；點餐到送餐的時間、民宿房間整理的時間；員工在第二次見到同一位顧客時，能否準確地稱呼對方的姓氏等，這些都是可衡量的服務標準。

　　一般而言，企業必須對顧客的要求有所回應，這些要求可能包括顧客的需要（demand）、慾望（want），以及顧客的潛在需求（need）。而滿足顧客是非常重要的，這是因爲企業銷售業績主要來自兩大消費族群：全新的顧客與老顧客。然而，吸引新顧客的成本明顯地要比留住一位老顧客來得更高。因此，「如何留住老顧客」要比「如何吸引新顧客」來得重要，而要留住老顧客的心，其關鍵便在於滿足顧客的需要，甚至企業應該以「取悅」（delight）顧客爲宗旨。因此在企業中建立起「以客爲尊」、「顧客至上」的文化至爲重要，並應該定期地檢討顧客的滿意水準，並設定其改善的目標。

第四節　顧客關係管理

一、顧客關係管理的定義與目的

　　顧客關係管理之目的在於企業藉由強化行銷、銷售與服務顧客等企業流程，並以個人化的銷售活動與顧客進行雙向溝通，以達到顧客滿意及顧客價值最大化，進而達到獲取新客源、業績成長、多角化成長及成本控制等企業目的。Peel（2002）引用Gartner Group之觀點，提出有關「顧客關係管理」（CRM）與過去之「大衆行銷」

（mass marketing）、「直效行銷」（direct marketing）之區別，如**表 5-1**。Peel（2002）認為直效行銷與顧客關係管理最大不同之處在於：「直效行銷」的主要目的在於獲取潛在顧客；而「顧客關係管理」的主要目的則是強調顧客滿意度之提升，以獲得顧客關係之維持，進而使顧客價值最大化並能達到企業獲利之最終目的。但進行「顧客關係管理」的前提是企業內部的整合與全體的參與，才能使顧客在和企業的整個交易過程中達到全面滿意，維持與顧客間之關係並有效提升獲利率。

Swift（2001）認為顧客關係管理就是將企業與顧客間的關係

表5-1　大眾行銷、直效行銷與顧客關係管理之比較

	大眾行銷	直效行銷	顧客關係管理
企業目的	1.獲取潛在顧客 2.用以定位企業或產品及服務	1.獲取潛在顧客 2.顧客價值最大化 3.關係之維持	1.顧客滿意 2.顧客價值最大化 3.關係之維持
優勢	1.有效接近顧客 2.較適合有大量行銷經費預算者	1.具目標性 2.個人化服務 3.成效容易衡量	1.有效接近顧客 2.整合並提供顧客在所有銷售過程之個人化服務 3.成效易衡量
劣勢	1.缺乏目標性 2.成效不易衡量 3.缺乏互動性	1.與顧客互動深度低 2.不強調顧客滿意	1.企業內部配合要求高
設備需求	較少	企業需有具分析性、區隔性及衡量之輔助系統	企業需具分析性及整合性之自動化及即時系統
成本需求	大量增加營運成本	可控制的營運成本增量	與其他企業營運相連結
預期獲得利益	1.易受到顧客注意 2.針對嘗試性顧客之品牌形象行銷	1.針對嘗試性、擴充性之客源 2.接觸式品牌行銷	1.經驗式品牌行銷 2.關係之維持及獲利率

資料來源：Peel, J. (2002), *CRM: Redefining customer relationship management.* USA: Elsevier Science.

作管理，其關鍵詞是「關係」。也就是企業經由有效的溝通後，瞭解並影響顧客的行為，以增進顧客之獲取、顧客的維持以及顧客的價值。Swift認為顧客關係管理的目的就是在適當的時機（right time），透過適當的管道（right channel），提供適當的供給（right offer）如產品、服務與價格等，以提供給適當的顧客（right customer），並藉此增加互動的機會。其顧客關係的執行要點如下：

1. 適當的客戶：

(1)經由顧客的生命週期來管理顧客關係。

(2)藉由顧客對產品與服務之消費占有率，以認知顧客之潛在購買能力。

2. 適當的提供：

(1)有效率地將顧客預期企業所提供之產品與服務介紹給顧客。

(2)針對每個顧客提供量身訂制化的產品與服務。

3. 適當的管道：

(1)針對每個顧客的接觸點（行銷、業務、客服、訂單、會計）之溝通方式作整合。

(2)企業應利用顧客偏好的通路與其互動，包括：網路、電子郵件、電話、行動電話、傳真、人員銷售、客服中心等。

(3)以持續的蒐集來獲取並分析通路之資訊，以提升對顧客消費行為的知識與對顧客深入的瞭解。

4. 適當的時間：

(1)在適宜的時間與顧客有效地溝通。

(2)以無時差、近乎無時差的行銷模式與顧客溝通。

二、顧客關係管理的主要範疇與流程

(一) 顧客關係管理的六大範疇

對於位居休閒農場與民宿第一線的前檯部門，顧客關係非常重要，從顧客進到農場住宿，到離開退房的任何一個環節，皆是建立顧客關係的時機，因此顧客關係理應由全體員工共同負責，而非只歸屬於服務中心而已。Gebert等人（2002）認為顧客關係管理主要包含行銷、業務及服務三大領域，且由以下六大相關企業工作範疇所構成：

✿行銷戰略管理（campaign management）

行銷戰略管理乃是關係行銷中之核心流程，其行銷活動之對象為已知顧客或潛在顧客。企業主要工作在於行銷活動之規劃、執行以及控制。行銷戰略管理之目的在於產生潛在之機會與需求，以針對潛在需求及客戶進行有效之管理。

✿潛在需求管理（lead management）

潛在需求管理是把有希望的潛在顧客列為優先聯絡與關係建立對象，其主要的潛在顧客聯絡清單是來自於行銷活動或其他業務服務流程。

✿報價管理（offer management）

報價管理是銷售循環的核心流程，企業的主要工作在於針對顧客之詢價、潛在機會與需求進行管理。

✿合約管理（contract management）

合約管理就是針對產品或服務供給的訂單或合約之獲取與維持的管理。

✿客訴管理（complaint management）

客訴管理主要是將顧客所陳述對企業之不滿意見反映至企業內部，以進行企業持續改善並提升顧客滿意的管理。

✿服務管理（service management）

服務管理是針對提供之服務進行規劃、執行與衡量。服務管理包括產品維護、修護及其他售後階段所提供之服務。

（二）顧客關係管理的三段流程

一般將來說，可將顧客關係管理流程分為三大塊，對應企業和顧客互動運作中的「前端溝通」、「核心運作」和「後端分析」等三段作業流程。

✿前端溝通（communicational CRM）

旨在提高和顧客接觸、互動的有效性。因此，像CTI（電腦話務整合）、網路下單（訂房、購買產品），以及顧客自助服務等，均是前端溝通的重點。

✿核心運作（operational CRM）

旨在提高企業內部運作及顧客管理的有效性。因此，像顧客管理、活動管理、行銷管理、銷售管理以及服務管理等，均是顧客關係管理核心運作的重點。

✿後端分析（analytic CRM）

旨在針對顧客交易、活動等資料加以分析，以期更進一步瞭解顧客的消費習性、購買行為、偏好、趨勢等，藉此有效回饋前端溝通及核心運作之修正與改善。因此，包括OLAP（線上分析工具）、EIS（經營資訊系統）以及data mining（資料探勘）等，均是後端分析的重點。

本章習題

1.休閒農場遊客服務項目與內容，可分為哪五大類？

2.休閒農業遊客住宿設施規劃有哪些重點？

3.顧客抱怨處理原則應把握哪些重點？

4.請比較大眾行銷、直效行銷與顧客關係管理之差異性。

第六章
休閒農業活動管理

休閒農業活動管理之執行，需先瞭解休閒農業活動之類型，以及各活動類型的功能與特性，以作為遊客活動規劃及場地設計之依據，進而滿足遊客體驗活動之需求，以及活動場地設施維護與遊客活動安全管理之目標。

第一節　休閒農業活動類型

一、休閒農業活動的功能

遊憩活動是人類所特有的活動，在過去傳統的觀念中，對「休閒」、「遊憩」活動一詞較少有正面的評價，甚至常抱持者否定的態度，認為要生活就是要不斷努力的工作，信守著「業精於勤荒於嬉」這名言，對於從事休閒遊憩活動者，總認為他們是所謂「遊手好閒」的人（陳思倫、歐聖榮、林連聰，1997）。

但現今的人們，由於休閒遊憩觀念的普及，以及政府假休二日與獎勵公務人員持國民旅遊卡休假的制度實施，因此社會大眾普遍地認為從事正當的休閒遊憩活動，是一種「休息是為了走更遠的路」的新觀念。

現代社會由於經濟的繁榮、國民所得的增加、政府實施休閒遊憩教育，以及鼓勵國人重視返璞歸真的休閒農業活動，以提高休閒生活的品質，所以台灣早期農業社會中，左鄰右舍的人們見面時，總會相互關心的問候一聲「呷飽嘜？」的情境，利用農業特色與休閒遊憩活動結合，創造出休閒農業活動的新時代。以下從個人、社會及經濟等方面來探討休閒農業活動的功能：

（一）個人方面的功能

1. 啓發智能、激發創造力：因為參加休閒農業活動，可在全新的領域中，接觸與探索新鮮的事物，使智能啓發，獲得創造力。

2. 拓展工作與求學的資源：因人們從事休閒農業活動，可充分休息而恢復充沛的體力，在遊憩活動體驗中學習新知，進而促進工作或學業之發展。

3. 紓解工作或學業的壓力：休閒農業活動可以讓一般大眾在重複、單調的工作或學業外獲得喘息與紓解壓力。

4. 有助於人格教育之培養：休閒農業活動有助於培養與教養出人們的冒險性、好奇心，尤其對兒童而言，不論在生理或心理成長兩方面均具有重要之意義。

5. 減少日常生活之冷漠感：休閒農業活動因富有濃濃的鄉土人情味，對於治療個人之社會冷漠感方面，是為一劑有效之良方。

6. 減少犯罪行為之發生：休閒農業活動的影響，能直接影響精神緊繃之適度宣洩，間接可減少犯罪行為的發生。

7. 促進文化之發展：休閒農業活動的領域，對於促進社區文化之發展，具有極為重要之地位，它富有藝術意義，同時旅遊活動對於文化之重要性應予以認同，其對於文化所產生之傳播或貢獻雖然是間接的，但其影響力卻不能忽視。

8. 有益個人身心之健康：活動就是「要活就要動」，休閒農業活動對個人而言具有許多功能和價值，尤其一個人若常參與休閒農業活動，比沒有遊憩機會的人更可能成為健康、守法及身心平衡的國民。

（二）心理健康方面的功能

在經濟高度發展的國家，由於生活的步調快速，從農業時期單純、自然、快樂的原始情況中，一步一步的進入了繁雜、緊張、煩惱的環境。大部分的人每因工作失意、應付乏術而感到懷憂喪志。較為積極的人，還可以鼓起勇氣，面對現實，尋求適應的途徑；而消極的人，就感到筋疲力竭，而對生命的樂趣漸感迷惑徬徨，因而造成心理失常與壓力疾病的與日俱增。

再由於工作的限制，因而產生身心偏用、偏廢的情形，是現今社會中無可奈何的事，正因如此而有很多職業病的產生。要解決這類問題，唯一的辦法就是適度地安排休閒遊憩活動，使身心各方面的功能得以調劑平衡，尤其是整天坐辦公桌者，宜於在休閒中從事戶外遊憩活動；而經常付出勞力操作者，宜於在休閒時多作心智活動；平常工作上少與人們接觸者，休閒時宜多參與社交性活動。

因此，多元化的休閒農業活動更顯得重要。適當的休閒農業活動，會將人們帶入鄉野的自然環境中，使人心曠神怡，緊張、恐懼、膽怯、猜疑，及其他不正常的心理因素，均會煙消雲散。經常性的參加休閒農業活動，不只可培養良好的嗜好，更可以維持情緒健康與心理平衡。

一般而言，健全的休閒農業活動大致上可獲得下列的心理效果：

1.參加休閒農業活動，可以實現動機，滿足慾望與好奇心。
2.休閒農業活動提供情境與時機，有助於情緒成熟的發展。
3.可減少精神上的緊張。
4.提供發展自我表現與訓練的機會。
5.培養有價值之興趣與專長的時機。

（三）社會方面的功能

休閒農業活動可以為每個參與者帶來生理的、心理的、社交的效果，將會大幅提升社會生活的品質。而休閒農業活動也包括文化觀光及民俗藝術活動在內，而文化及民俗藝術活動對於社會大眾，其功能在於平衡身心發展、培養優美情操，及提高藝術生活修養。

休閒農業活動包括了團體旅遊等相關活動，如欲發展社會行為的適應能力，須從具體而有計畫的團體活動中去培養。休閒農業活動亦包括了民俗藝術活動比賽，利用各種競賽促進人們追求至善至美的境地，更是活絡社區進步的原動力。

更重要的是休閒農業活動可以傳遞不同的民俗文化，所謂「民俗文化」就是人類生活方法的總體，包括人們所創造的一切物質及非物質的東西，包括了風俗、習慣、語言、宗教、節慶、科學、哲學等，這些都是前人生活經驗的累積，經過不斷地選擇、充實和改良後，得以世代薪火相傳而綿延不絕。

一般言之，休閒農業活動在社會方面的主要功能可歸納成以下四點：

1.孕育溫馨和樂家庭之功能。
2.增進社會福利之功能。
3.促進社會教育之功能。
4.具有社會整合之功能。

（四）經濟方面的功能

由於休閒遊憩活動可以帶給人們即時的愉快和滿足、促進身心健康、消除工作上的疲勞，進而提高工作效率、增加生產力，因此，近年來許多企業均極重視此一措施，從員工旅遊到獎勵旅遊，以做為勞工福利的重要項目之一。

目前我國企業界對於勞工福利的推行，亦精心規劃舉辦各項觀光旅遊活動，從早期著名景點的遊覽，如：阿里山、日月潭等，到現今的地方文化深度旅遊，如：休閒農業、社區觀光等，使員工能在參加遊程後獲得身心舒暢、消除工作的疲勞、提高工作效率，進而增加生產力，為企業發展帶來更大的競爭力。

從另一方面來看，就傳統農業社會而言，休閒遊憩活動的增多，可以創造觀光事業的就業機會，促進地方產業的經濟繁榮，提高農民收入所得。遊客大幅度的成長，將直接或間接讓社區獲得經濟效益之成長，而遊客可以選購社區產品做為遊程之紀念，如：中寮龍眼林社區炭焙龍眼禮盒、水里上安社區梅酒組合、鹿谷秀峰社區問茶館禮盒、埔里桃米社區青蛙手工藝品等，不但打響社區產品品牌知名度，更改善原有社區產業經濟結構。未來遊客進入社區消費，不應只是將垃圾、髒亂與噪音帶到社區，而應是落實消費行為回饋於社區的正確觀念。

二、休閒農業活動的特性

一般言之，休閒農業活動的特性，大致可歸納成下列五點：

（一）綜合性

休閒農業是綜合農民生活、農業生產與農村生態的活動，並包括了自然遊憩活動及人文遊憩活動兩大範疇。

（二）種類繁多

休閒農業活動方式可以不斷創新，且具流行性，以符合現今潮流所需，例如：鄉土菜色的改良，更符合健康、環保的新觀念。

（三）變化性

　　休閒農業活動型態會隨著設備技術的改善而變化，例如：國內目前農場露營活動多採帳篷露營式，未來隨著旅行房車（RV）與行動露營車之普及與改進，也許將來露營設施亦有可能成為農場主要活動項目之一。

（四）替代性

　　人們可從不同之休閒農業活動型態中獲得相同樂趣或滿足相同參與動機，例如：捉泥鰍和摸蜆仔是一樣能滿足喜歡回憶童年活動者心理需求。因此遊憩活動若用參與動機或遊憩目的來分類，較難有清楚的劃分。

（五）聚集性

　　在同一環境下，遊客從事休閒農業活動的類型，很少僅是單一性質，大部分會有二種以上的休閒農業活動同時搭配發生。

三、休閒農業活動的分類

（一）休閒農業教育活動

　　休閒農場能提供最佳的教育環境。因為教育的施教從學校教育、家庭教育到社會教育，時至今日在我們的教育體系中，學校教育是以升學為主要目的，而呈現不正常的發展，為了求得有好的名校就讀，補習教育的大型化和普遍化成為最好證明。現今兒童與青少年「視力惡化」和「過度肥胖」等問題，更是加速了休閒農業與民宿發展的腳步。

　　因為農場和民宿位在鄉村郊外，有廣闊的空間、翠綠的田野山

林，提供一個可以恣意奔跑、登山踏青或參與當地農民各種生產體驗的好場所。在寧靜的環境、乾淨的空氣中，沉浸在大自然的懷抱，不但能滿足兒童與青少年好動的慾望，也能滿足其好奇心的需求。

以前的人常說「沒吃過豬肉，也看過豬走路」，然而今日都市的兒童與青少年卻是「有吃過豬肉，卻沒看過豬走路」，這可說是由農業社會轉型至工商社會所無可避免的。因此，休閒農場與民宿的經營者也兼負了社會教育者的角色，因為農場與民宿經營者在不同地區、不同產業，都能夠提供學校學習不到的內容，來彌補學校教育的不足。

教育的對象是「人」，農場與民宿經營者在自有的空間（包括戶外園區和室內空間）設計出理想的、自己喜愛的空間，然後種植、養殖或蒐集作為塑造農場與民宿特色之內容，給來自不同地區的遊客們參觀、欣賞、教育、學習，成為最佳教育空間，讓遊客欣賞休憩之外，也有潛移默化的功能，因為這些遊客都有著「活到老，學到老」的信念，他們只怕沒有給予適當的空間、時間來讓他們學習。

青少年或兒童在優美的田園景觀中追逐奔跑，在DIY體驗活動中腦力激盪，或在充滿自然環境中學習生態保育的知識和重要性；而成人除了再次體驗往日充滿童年回憶的鄉野生活，也可以紓解內心的壓力、恢復精神與體力。

要如何啟發遊客，使他們能獲得知性與感性兼具的休閒農業體驗，進而對周遭的資源能有進一步的認識，其中最佳的方式就是靠「解說」來作為轉換過程。不論是「解說牌」、「解說摺頁」或「人員解說」皆可達到教育的效果。因為解說是一種訊息傳遞的服務，目的在告知及取悅遊客，以滿足每個人的求知慾望和好奇心，在有意無意之間影響遊客，並激勵遊客拓展他們的想像視野，例如：宜蘭北關農場螃蟹博物館、坪林茶葉生產解說、中寮龍眼林社區龍眼

故事導覽、埔里桃米社區生態解說。因此可知透過「解說」能得到更大的功能作用，具有著教育功能、娛樂效果，以及成為主人與遊客溝通互動的最好媒介。

(二) 休閒農業文化活動

　　同一地區長時間居住的一群人，在共同的環境中堆疊下來的生活習慣，產生了特有的文化。台灣在歷史演變過程中，因統治過程的不同也留下各異的文化。從產業的生產、工具，一直到宗教信仰、祭典，這些文化都是先人遺留下的產物，而這些多彩多姿的文化，歷經歲月的薰陶、去蕪存菁，留存在我們的生活中。

　　今天的台灣農村文化具有豐富的特色及內容，無論是餐飲、衣著、住屋、娛樂、民俗制度的物質文化或精神文化，農場主人在不同地區都有其該去傳承或介紹給遊客的任務，尤其在現代化和都市化後的社會，對已經體驗過台灣農村文化的較年長遊客，與未接觸體驗過的年輕朋友，都會有不同的回憶和認識，這也是休閒農場與民宿深受喜愛的原因。例如：在農場餐廳內擺放古董餐桌，可以散發出另人懷古惜物和惜情的情懷，搭配播放一首「懷念的故鄉」老歌，會令年長的遊客感動懷念，激發出愛鄉土、念故鄉的情懷。

　　台灣的民俗文化活動，如宜蘭縣在人文環境上由於諸多族群先民的駐留，讓地方沿襲著懷念農業社會祈求豐年的地方民俗節慶，建醮、牽罟及搶孤都是民胞物與精神的表現，傳統廟會的布袋戲及歌仔戲更是道盡了先人篳路藍縷的辛酸。其他各地的民俗活動還包括有：寺廟迎神賽會、原住民豐年祭、捕魚祭、矮靈祭、飛魚祭、車鼓陣、八家將、牛犁陣、放天燈、賞花燈、皮影戲、划龍舟、舞獅舞龍、山歌對唱、雕刻、書法繪畫等。而童玩活動中的打陀螺、竹蜻蜓、捏麵人、打水槍、推石磨、駕牛車、灌蟋蟀、捉泥鰍、放風箏、釣青蛙、跳房子、踩高蹺等，都可好好運用在休閒農業活動設計上。

以下為文化活動融入農場、民宿中之要點：

1.建立獨特不易取代的活動。

2.鼓勵遊客親身體驗、享受樂趣，增加親子和主客間的關係。

3.善用美食或調製美味的產品，來凸顯當地特有文化特色。

4.針對收藏品、動植物的導覽解說。

5.當地語言、生活方式或民俗禮節融入民宿，增加彼此間的認識，並發揮農場主人的獨特魅力。

6.當地產業文化與人文歷史特性的介紹。

7.創造自我的品牌形象。

（三）休閒農業社區活動

休閒農場與民宿的樂趣在於能深刻體會寄宿「所在地」的各種生活條件。所以，如何能體驗地方的魅力，很可能要靠社區集體的力量去開發或維護一些公共設施或是公共的景點。這裡所謂的「開發」，並不是用工程的手法去作出一些可以讓遊客去參觀、停留的設施，而是透過大家（居民、遊客、規劃者與經營者）共同的學習，來重新發現生活環境中，過去或是現在所留下的「珍貴寶物」。

台灣的社區與部落裡面藏著很多「寶物」，有一些是一直保存在那裡等著我們去發掘，有的是在某一段時間才看得到的，當遊客來到當地社區生活環境中「尋寶」時，農場主人與社區居民是否有提供足夠的私房「社區藏寶圖」？此時就需要一張圖文並茂的海報，來告訴遊客新發現的寶藏，可利用下面的方法來表現：

1.準備工具：壁報紙（牛皮紙亦可）、膠水、剪刀、社區相關報導（舊報紙、雜誌）、「藏寶地」、「寶物」的照片。

2.步驟：

(1)蒐集足夠的舊報紙、舊雜誌報導，或是社區「寶物」的照

　　片。

(2)尋找一群可以一起創作的社區朋友。

(3)每個人用剪刀裁切下心目中能代表景點的照片、圖片與相關報導。

(4)分享：每個人稍加說明他所選擇照片、資料的內容及原因。

(5)共同創作：每個人提供自己選擇的照片開始創作導覽圖或海報，並使用彩色筆、蠟筆等工具加以補充路線和文字說明（海報則要加上日期或相關資訊）。

(6)公開展示或說明：透過展示以及說明試試看一般人是否看得懂，圖說的內容必要時可以依據別人給的意見作修改。

(7)成果製作：可進一步製作成社區影像日曆或出版刊物、文宣品，增加收藏價值與紀念意義。

　　以下就透過一些案例來介紹休閒農業經營者如何集合社區共同的力量讓社區的寶物再現！

四、休閒農業活動的案例

(一) 南投縣水里鄉上安休閒農業區

　　上安社區位於水里鄉南端，從水里市區走台21線（新中橫公路）往信義鄉方向，就可到達上安休閒農業區（87.5至90.5公里之間），80％的居民以務農維生，為典型的農村社區。境內居民以閩南語、客家族群約占各半，族群間相處和睦，對社區之活動均能熱心參與。上安社區雖歷經九二一震災和桃芝颱風二度重創，但在社區全體居民努力不懈的重建社區風貌之下，藉由社區發展結合藝文、社區景觀、社區特色以及教育的產業活動，將社區內外現有產業及其

他資源加以整合，獲得了九二一重建區「產業振興獎」，並在二〇〇一年參與行政院農委會「一鄉一休閒農園計畫」，為社區全體居民帶來許多的希望與榮耀。

上安社區在重建過程中偏重產業的休閒與觀光化，每年一至四月可以尋春賞梅、採梅及製梅，六至九月安排有夏茶之旅，秋天則可採收葡萄，平日去遊玩，還可以DIY利用梅枝幹轉化為藝術作品。上安社區休閒農業活動的內容包括有：

1. 梅林品茗—無我茶會，於盛開的梅林中享受賞梅、品茗的休閒樂趣。
2. 梅子產品評鑑、票選活動：以「評鑑、票選」的方式，取代「試吃、品嚐」的促銷行為，降低產業活動中的商業氣息及投入人力。
3. 採梅活動有採梅、茶梅餐宴及梅子DIY，如：「呆呆」筆（梅筆）製作。
4. 茶葉評鑑、茶藝示範、茶葉分類及四季茶拼對活動。
5. 社區內媽媽教室負責地方特色餐宴的提供，並且致力於茶葉多元化產品之研發，如：茶饅頭、茶蛋糕、茶月餅、茶香西施梅、茶香皂等產品，使茶葉與生活及其他產業更加密切結合，提高茶葉之附加價值。
6. 與水里蛇窯合作結合社區外部互補性之資源，使活動內容更加豐富化，並提升彼此對外的知名度。

（二）嘉義縣奮起湖休閒社區

有南台灣有「九份」之稱的奮起湖山城，是阿里山鐵路沿線最大的火車站，在森林鐵路全盛時期，曾經風光一時，奮起湖的木片便當、芋粿、草仔粿、火車餅等具有山城風味的小吃，深受遊客們的喜愛；特色農產品有轎篙竹筍、佛手瓜、地方粿餅、明日葉、茶

葉等，再加上當地盛產孟宗竹，因此當地羅列著由孟宗竹所製成的手工小畚箕等紀念品。

　　奮起湖社區內百年老街的山城文化以及多樣的森林生態及自然特色景觀、豐富的動植物與人文歷史，使社區居民從對在地文化特色的珍惜保護、學習及教育中得到啓發，進而由村到社區的動員及地方的山城文化、人文歷史、自然生態的互動思考，達到社區深度旅遊導覽、提升高精緻的生態旅遊文化的理念。

　　九二一地震後，社區賴以維生之觀光產業一蹶不振，因而由一群愛好森林鐵道文化的工作者及關心社區發展的地方人士，藉由社區豐富的景觀資源、人文歷史，結合森林鐵道文化藝術加以整體規劃，重新營造社區空間魅力風情，爲社區帶來豐富的文化生氣；讓遊客從它的自然、歷史、文化中得到啓發，透過與大自然接觸可以得到「欣賞」、「珍視」及「學習」的體驗。地方同時透過舉辦「打造奮起湖老街，永續鐵道山城文化」等一系列活動，讓老街看起來更加古意盎然。

第二節　休閒農業場地規劃

　　關於休閒農業遊憩活動與空間特性間之關係，具有極爲密切之關係，以下將較爲重要之項目歸納分述如下：

一、登山健行

　　登山健行最主要的就是路徑的規劃與配置，可由整體區位關係及細部實質環境兩方面進行探討：

（一） 整體區位關係

1. 短程型：步道海拔高度約在1,000公尺以下，活動地點距離都市約60公里內。
2. 中程型：其步道海拔高度約在1,000公尺以上，活動地點距離都市約40-120公里之間。
3. 長程型：其步道位於海拔2,000公尺以上的山林地區，活動地點距離都市100公里以上較偏遠的山區環境。

（二） 細部實質環境

影響登山步道配置之主要細部環境因素，包括有地形、地貌、地質、植被、景觀點、遊憩據點之分布及路況等。並且儘量利用坡地自然地形開闢步道，配合等高線，作好水土保持工作。

二、野餐

野餐活動所需環境，依其活動方式細部分類而略有不同。家庭型多半需要有隱密性和對自然環境之需求性較大，中途型則較注重設置於交通便利之處，團體型則需留置供團體活動交誼之空間。

（一） 家庭型野餐區

對基地環境配置之隱蔽性與私密性等需求為本類型最大特色，景觀之選擇應以供給活動者自然體驗為主，基地之選擇應配合環境之自然特色，以自然式農場、山林、鄉野或公園之性質為主。

（二） 中途型野餐區

交通便利與充分的設施供應是本區所需特點，區內環境之美化應有較多人工植栽，可減少對自然環境之破壞衝擊，更可以創造新

的綠化環境。

（三）團體型野餐區

介於家庭型與中途型之間，既要考慮團體空間之獨立性，也需要有較大的空間可供活動使用，應以團體特性考量為主，地形坡度變化需較平坦且所使用面積較大，以方便各項活動之進行。

（四）其餘各類型野餐區

四周景物眺望良好，坡度緩和約在2％至15％之土地，最多不超過20％。排水良好、耐踐踏之植被或土壤可用性高之地區，最好規劃在水邊或具有親水性設施，以及容易看到水體等鄰近區域，車程大概離都會區半小時。

三、露營

露營地之選取，主要可從二方面因素來考慮：(1)區位條件；(2)實質環境條件。

（一）區位條件

1. **交通可及性**：露營地位置之決定，必須考慮所欲服務入口區的距離關係、路途、交通工具之狀況（汽車、機車、徒步）等。一般皆分布在離都市或城鎮人口中心較近之地方，其車程以半小時至3小時為原則。
2. **遊憩活動之型態**：農場內或農場外之其他遊憩活動的型態，需與露營地之狀況配合。
3. **附近露營地之分布狀況與利用情形**：考察露營地附近之住宿利用與營運狀況，可得知市場潛力大小、開發價值及發展方向資訊。

4.水源供給：基地必須有充分的水源可供應飲用、沐浴和炊煮，且對露營地設立有決定性的影響，並選擇靠近水源且能遮避風雨之處。

5.面積大小概估：基地面積大小之概估，可由露營位置數量與規格大小、相關設施項目、公共空間、緩衝區帶、其他遊憩活動空間、行政管理等各種空間，作初步概算。大團體型、家庭型露營地約在40平方公尺／人至200平方公尺／人；原野型露營地約在1公頃／人至100公頃／人。

（二）實質條件

一般而言，坡度緩和、排水良好、地面柔軟而有草皮、靠近水源、附近具有40％至60％樹蔭遮蔽的地方，相當適合開發為露營地。

1.坡度：以5％至10％之坡度最好，且不超過15％；排水良好（至少需有2％之排水坡度）。

2.土壤：露營地之地面水及地下水，應具有設計良好之排水系統。潮濕的沼澤地、排水性惡劣的腐植土層或黏土層皆不適宜。多孔性土壤、砂土、礫石較為適合。

3.植被：景觀優美半開放式的森林營地，是最受歡迎的。40％至60％喬木樹蔭，而開放臨近水岸的草地，是露營者最喜歡的活動場所。

4.危險物：天然危險物包括有毒植物、動物、昆蟲及地質構造，通常危險地區對年輕好奇的露營者而言，是充滿吸引力又具有冒險性的地方，露營地管理人員應知曉這些地區的存在，並警告露營者遠離這類地區。

四、垂釣

垂釣是以魚、蝦爲對象的捕獲活動，因此魚群豐富或具有特殊魚種是其首要具吸引力之條件，而其他重要的環境條件有：

1. 景觀優美：垂釣除對活動本身的體驗外，欣賞自然景色亦爲其遊憩體驗重要的因素之一。
2. 地形適宜：過於陡峭的水岸無法下竿，不適於垂釣。水流過激或風太大處危險性大，亦不適於垂釣。
3. 有適當的樹蔭或遮蔭處，以免遊客垂釣時遭受烈日酷曬。
4. 有足夠的腹地以提供停車及其他相關服務設施。

五、攀岩

農場如設有攀岩場地，其最重要的活動場所就是岩場。岩場可分爲天然岩場、人工岩場二種。一般來說，人工岩場主要供初級基礎訓練用地等，技術熟練至某一程度，可再到天然岩場來挑戰。

（一）人工岩場

人工岩場又稱爲人工岩壁，理想的人工岩場最好能同時擁有室內與戶外二種不同型態之岩壁。目前並無固定規格形式或標準化之選擇條件，完全依活動者體能訓練和經營者之特別需求而設計。

（二）天然岩場

1. 岩塊：包含岩夾石、岩塔、岩脊、岩棚、岩階、岩隙、岩庇、岩壑、岩溝、懸壁、峭壁、板岩、煙窗岩、堆石區、山嶺等種類。

2.岩質：包含有閃綠岩、凝灰岩、石灰岩、花崗岩、安山岩等
種類。

六、游泳

(一) 游泳地

適合都市或鄉鎮人口較密集的地方，交通方便與可及性高，水源充足，應避免低窪處及強烈季風之吹襲。

(二) 自然水域

1.水質良好，無漂浮異物或工業、農業排放廢水之污染。水質需符合每百毫升大腸菌數在1,000 mpn以下，水中之化學需氧量（chemical oxygen demand，簡稱COD）需在2 ppm以下，能見度達30公分以上。
2.安全性高，水流速緩，例如：溪、河之流速應在每秒0.5公尺以下較為安全適宜。有海溝、漩渦、暗流和亂流的水濱皆不適合。
3.水深2公尺以內之水底宜為覆沙地面，坡度在2％至7％以內，水體之自淨力需強，即避免水域不流通之地區產生污染。
4.景觀優美，並應有適當的樹蔭和腹地以提供相容性極高的沙灘活動或草坪活動。
5.可及性高，有方便的大眾交通工具可到達或有充足停車場。

七、潛水

潛水環境可分為淡水及海水兩類，淡水的潛水，一般為湖、河

等，若在海拔300公尺以下，應特別注意其壓力變化的關係。海水潛水以溫帶水域或熱帶水域較多，實際上大部分的潛水活動都在海洋進行，其包含：

（一）浮潛

深度不宜超過10公尺，水底景觀宜佳，無危險生物。

（二）深潛

1. *初級深潛*：潛水深度約8至12公尺者，其環境條件與浮潛之環境條件相同，而海底景觀應更豐富，且更具吸引力。
2. *中級深潛*：潛水深度不宜超過30公尺，環境條件亦如浮潛，而其海底景觀更須具有特殊性，且必須具有豐富經驗及特殊指定技巧者伴隨。
3. *高級深潛*：深度以40公尺以內為宜，具獨特性之海底景觀、地形、魚類、生物等區域。

第三節　活動設計與場地配合

經由休閒農業遊程活動型態的分析，可以確立遊憩體驗活動之功能，作為各遊憩據點休閒遊憩及服務設施興建之參考依據，有關遊程活動型態之分類如下：

一、遊程活動型態分類

根據行政院經濟建設委員會「台灣地區綜合開發計畫觀光遊憩系統之研究」（1999）中，將觀光遊程活動歸類為停留型、流動型及目的型等三類，各類型之活動內容請參閱**表6-1**，茲分述如下：

表6-1　遊程活動型態分類

週期性	日常	例假日	長期休假
停留時間	當日來回	當日來回／過夜住宿	過夜住宿
活動區位	社區性	區域性	區域性
停留型	—	休閒農場、露營	
流動型	—	划船、野外健行、登山、自然探險、自行車活動、駕車兜風、宗教觀光	
目的型	休憩、散步、遊戲、運動（游泳、球類活動）	釣魚、潛水、高爾夫球、野餐烤肉	

資料來源：修改自行政院經濟建設委員會（1999）。「台灣地區觀光遊憩系統之研究」。台北：行政院經濟建設委員會。

（一）停留型

此類遊程活動型態係指遊客利用兩天以上的假日造訪規模較大、有住宿設施的遊憩據點從事遊憩活動，並以該據點中心向附近其他著名特色遊憩據點追求多樣的遊憩體驗。

（二）流動型

此類遊程活動型態係指遊客利用例假日、國定假日或休閒期間從事之遊憩活動，所利用之遊憩資源不只限於一處，亦即遊客從事之遊憩活動不限於一個固定地區，往往隨其興趣與喜好或事先的計畫安排，在一次遊憩活動中造訪較多處的遊憩據點，且每一據點只停留1至2小時，以享受遊憩活動變化之體驗。此類活動可為當日來回者，亦可為住宿型態者。

（三）目的型

此類遊程活動型態係指遊客在一特定地區，可滿足單一之遊憩需求者，它可分為社區型及區域型。社區型係指遊憩人口在日常工

作、上課之餘暇，例如：利用早晨上班前、中午休息時間或下午下班後從事短暫時間之遊憩活動。此類活動地點通常以在住家、工作場所或學校附近，在步行距離內可從事之活動，而此類活動之遊憩資源通常由市政當局以提供公共設施之名義予以開發。

區域型係遊憩人口利用例假日、休假期間，至少花費半日以上時間，遠離住家或工作場所，抵達具有該類遊憩資源所在之場所，從事之遊憩活動。此類活動通常為當日來回之活動。

二、遊程活動資源的適用性

1. 停留型遊程活動應集中配置於具發展潛力之觀光遊憩據點，並提供高品質、具規模之住宿設施。
2. 具發展潛力地區，由於觀光資源豐富，應具備有流動型活動之功能；同時為促使旅遊活動多樣化，以增強觀光吸引力，宜依其發展腹地之大小，及在不影響遊覽活動之原則下賦予目地型活動之功能。
3. 宗教觀光型觀光遊憩據點，以寺廟建築庭園為遊憩資源之主體，宜發展流動型活動之觀光遊憩功能。
4. 海濱遊憩型觀光遊憩據點，以海濱遊憩資源為主體，宜發展目的型活動為主之觀光遊憩功能，並視資源特性賦予流動型活動功能或停留型活動功能。
5. 自然風景內陸型觀光遊憩地區，以自然景觀資源為主體，宜發展流動型活動為主之觀光遊憩功能，並在不影響流動型活動功能的原則下，可發展依存自然資源之目的型遊憩活動。
6. 都市近郊遊憩型觀光地區多具足夠之發展腹地，故觀光發展方向較具彈性，其觀光活動除能考慮環境特性外，並在兼顧鄰近都市之遊憩活動需求，及避免與鄰近觀光遊憩據點競爭之下，可發展高密度遊憩活動之休閒遊憩功能。

三、遊憩活動設施配合

在過去純觀賞性的靜態遊程型態，已不能滿足現今國人旅遊需求。除了休閒遊憩活動之規劃外，其他相關的設施配合，如活動設施、公共服務設施亦須作妥善規劃，而為使休閒遊憩活動能順利進行，休閒農業區為能適切導入活動，通常會在區內設置一般遊客活動之場所，以提供觀賞外之遊憩活動，以增加遊憩體驗範圍，吸引遊客旅遊興趣。其主要遊憩活動以野餐、露營、體能訓練、游泳、釣魚、親水體驗、划船等，其規劃原則如下：

（一）野餐

野餐活動可分為家庭型及團體型野餐方式。家庭型野餐區最好規劃於具備適中遮蔭及隱密程度之半開放式林蔭草地，四周景觀良好，最好臨近水域，除可觀賞外並可從事親水的遊憩活動；至於團體型野餐則必須考慮留置團體活動使用的空間，並可提供廁所或餐飲販賣服務。

（二）露營

露營是休閒農業中頗受歡迎的項目之一，露營活動具備了單純遊樂與生活訓練之雙重功能。露營活動大致可分為團體型、家庭型、原野型露營等三大類型，其主要設施包括：露營器材（如帳蓬、睡袋）、野炊設備（炊灶、瓦斯爐）、營火活動場、給水及排水系統、盥洗設備、電力及照明系統、垃圾污物處理、廣播式緊急通訊系統等。其主要設施之配置依各細部之類型之需求有所不同，其中大團體型多位於人口集中之區域，所需配合設施較多，經營屬設施取向；家庭型為適中，涵蓋範圍較大，由都市到山林、鄉野均可，且設施較具彈性；而原野式露營，只需很少設備或甚至沒有住

宿設備，以追尋原野生活為目標。

（三）體能訓練

近年來休閒農業區內利用自然材料闢建之體能活動場所已相當普遍，一般面積在2公頃左右，可利用地形之變化，設計不同活動體驗項目，因此對於海岸之沙灘、土堆河堤、坡度較大的區域和池塘等地區皆可發展成有特色的體能訓練場。常見體能訓練活動設施可分為「娛樂性活動」、「體能活動」、「挑戰性活動」及「創造性活動」設施等。體能訓練場除各式運動站之主要設施外，尚需有解說設施、照明設備及其他服務設施，包括停車場、洗手間、休息及餐飲服務。

（四）游泳

游泳依其發展地區不同可分為游泳池及天然水域。游泳池可分為標準游泳池和休閒式游泳池。兩者皆有主池、練習區及跳水區等。目前頗受青少年所喜愛的滑水道水池可屬於休閒式遊泳池之一種，休閒式游泳池或戲水池多呈不規則形，與景觀植栽等結合成一整體，以增加遊憩之環境美感與氣氛；而自然水域為湖、河、溪、潭及海濱等，在自然水域游泳戲水，應選水質良好、安全性高之水域為主。游泳之設施除標準式游泳池5×21公尺或25×13公尺，游泳設施除主要設施外，尚需有服務設施（包括更衣室、淋浴室、廁所）等管理設施及相關安全設施。

（五）親水活動

親水活動包括戲水、捉泥鰍、摸蛤仔、餵魚、餵鴨、採水車、打水仗、水岸賞景等都是親水活動項目之一。開發時需有廁所、解說設施、步道或棧道和休憩眺望設施。為增加親水活動多樣化，必要時可設置親子遊樂設施，提供家庭親子共同遊樂的空間。

（六）垂釣

垂釣是一種老少咸宜的活動。一般可分為淡水釣魚活動（包括湖泊、水庫、河溪及人工池等）與海釣活動（包括船釣、灘釣、岸釣、磯釣、場釣等）。釣魚是以魚為對象之獲取性活動，因此魚群豐富為其主要條件，其設施在海釣方面可設置釣魚平台遮蔭設施、救生椿、人工魚礁、警告標誌及護欄等。

（七）划船與泛舟

划船或泛舟係屬非動力船，即無須馬達、純粹靠人力划槳或水力、風力等力量的船或舟。一般泛舟活動所使用的非動力船活動，是指槳船、獨木舟及橡皮船三類。而划船區與垂釣區應有明顯的劃分區隔，避免此二種活動之間發生互相干擾的現象。

泛舟活動通常在水流湍急的河川上游乘小舟順流而下，以激流、湍流或急灣來豐富遊憩體驗，其設施有下水坡道、接駁處所、停駐點、終點等。泛舟起點應設置在水流緩慢處、坡度較緩的地方，通常設有服務中心及停車場，而在水流過淺、河床粗糙、漩渦等無法泛舟之河段應有岸上接駁通路、停駐點，或終點可設置休息、野餐或露營等活動場所，而盥洗、更衣設備亦需考慮。

第四節　活動與場地安全管理

遊客參與休閒農業旅遊活動，旅遊的安全性通常是遊客最為重視的項目，所以農場、民宿內設施的定期維護保養與完善的緊急應變處置，都是給與遊客人身與生命安全多一層的保障，以下便針對活動與場地的安全管理進行探討。

一、設施的保護維修

（一）建立設施檢核資訊系統

　　依設施對遊客安全之影響程度，區分為安全性設施及一般性設施。前者係對遊客安全具重大影響者，以每個月檢查一次為原則，遇有故障或損毀，應立即報修並派員處理，一般性設施以3個月為一期，全面檢查設施之外觀、堪用狀況、使用情形，建立檢核資訊系統作為設施管理維護之參考依據。

（二）建立設施損毀查報系統

　　由環境清潔人員、解說人員、管理及服務人員隨時視設施之損毀狀況，立即回報維修。

（三）定期保養維修

1.每日維護遊憩活動據點的環境整潔，確實維持清潔美觀的環境品質，據點以外地區，則以每週清掃一次為原則。
2.每個月配合檢核系統，進行安全性設施之維修工作。
3.每三個月配合檢核系統，進行一般性設施之維修工作。
4.每半年全面實施設施保養維修一次。
5.每年全面實施油漆、外觀整修及設施更新等維修工作。

（四）不定期保養維修

　　隨時配合服務人員的設施損毀查報，進行維修工作。

二、急救的緊急處置

(一) 急救的定義及目的

急救的定義即緊急救治，就是當有任何緊急意外或疾病發生時，施救者按醫學護理的原則，利用現場適用物資臨時及適當地處理傷患病者，然後儘速轉送鄰近的醫院。

其目的為：(1)保存生命：恢復呼吸及心跳、止血、救治休克；(2)防止傷勢惡化：處理傷口、固定受傷骨部；(3)促進復原：避免非必要的移動、小心處理、保持最舒適的坐／臥姿勢，並安撫患者不安心情。

(二) 急救箱設備

急救箱內設備應含有：消毒棉花、消毒紗布、敷料包、黏貼膠布、繃帶（2吋及3吋各一）、藥用酒精、碘酒、溫和消毒劑如沙威隆、OK繃、安全別針、剪刀、三角巾、即用即棄的塑膠手套。

(三) 各類意外事故之分類

大部分在戶外活動可能發生的意外事故計有：(1)身體創傷；(2)休克；(3)骨折；(4)燒傷及燙傷；(5)流鼻血；(6)觸電；(7)食物中毒；(8)窒息；(9)曬傷中暑；(10)癲癇或小兒痙攣（抽筋）；(11)肌肉抽筋；(12)蜜蜂螫傷或毒蛇咬傷。

(四) 初步緊急處置

為因應上述情形發生後之處置，農場主人與民宿經營者雖無法像醫療人員能有專業的處理，但可透過電話與醫療急救機構聯繫；並定期辦理醫療急救的講習或訓練，以作為不時之需。而儘速就醫

仍是最重要的初步處置步驟，不要有任何延遲，儘量充分利用行動電話或無線電馬上呼叫最近的緊急醫療網及119勤務中心，使患者可得到立即的救治。

本章習題

1.休閒農業活動的特性為何？

2.休閒農業活動的分類有哪些？

3.休閒農業主要遊憩活動（如：野餐、露營、登山健行、游泳、垂釣、親水體驗、攀岩……）其設施配合的規劃原則為何？

4.休閒農業活動與場地安全管理應注意的重點為何？

第七章
休閒農業住宿管理

休閒農業住宿管理，包括客務服務管理、房務服務管理與住宿安全管理，客務服務內容包括最基本之接待禮儀、電話禮節，以及訂房作業之程序等工作，房務內容包括房間清潔衛生與設施保養維護等工作，住宿安全管理的範圍較爲廣泛，包括從最基本的人身安全意外防範、防火防水、防偷防搶、防毒防色，到不可抗拒之天然災害之防護等工作，主要目的爲讓遊客有個舒適愉快、安全又衛生的住宿。

第一節　休閒農業住宿型態

休閒農業住宿型態可依地理因素、人文特色、農場主人、家庭功能等不同特色，與一般飯店、旅館住宿型態有所區隔。

一、地理因素

能夠做爲農場或民宿的用地，幾乎都位在非都市計畫土地之上。這類地區，絕大多數分布在山林海邊、平地鄉村，擁有極佳的生活環境品質，景觀優美，充滿大自然的美景，並且擁有豐富的農村生態資源、生產資源和農民生活資源。因地區的差異而產生不同的地方特色，讓農場或民宿具有多樣化、精緻化和獨特化之特性，未來將成爲深度旅遊的最大吸引因素，更會是都會遊客心中最響往之處。

二、人文特色

農場或民宿和觀光飯店最大的區隔，就是民宿能夠讓遊客感受到「家」的溫馨感覺。因爲民宿是主人將多出來的空房間，讓給客

人住宿，主人與客人同住在一個屋簷下，泡茶品茗暢談當地的人文歷史、農村產業，甚至當地不同族群所衍生出的風土民情與習俗祭典，大家融合一起。這種濃濃的人情味與純樸率真的農民特性，是經營休閒農業成功與否的一大關鍵要素。

三、農場主人

農場主人所扮演的角色兼具生產者和經營者雙重角色，所以在生產後的閒暇和住宿的客人融入在一起用餐、品茗、聊天，介紹當地的環境與特色。農場主人的熱情展現和貼心服務，就是賓至如歸的最好表現。此外，主人的熱愛自然鄉土，懂得生活品味，能營造獨特的風格，能熟悉當地文化，介紹適合遊客賞玩的行程，必定會受到遊客的喜愛。

不同區域的農場主人有不同的特色，或許是莊稼漢，有可能是一位畫家、雕刻家、打漁郎，或是退休的生態專家，以自己的專業專長透過輕鬆、有趣的解說，哪怕是一棵樹、一群鴨子，都能讓客人度過不同於都市生活的悠閒假期。這就是能讓遊客「賓至如歸」以及「口碑相傳」的重要因素，每個業者如果能靈活應用資源、善待資源，便可將農村繪成一幅美麗的圖畫。

四、家庭功能

居住農場或民宿的溫馨感覺和主人濃厚熱情的人情味，即使住的房屋並不金碧輝煌，但也優雅舒適；吃的是由主人親手栽種、烹調出別具風味的鄉村野菜，遊客並與其同桌用餐，一起談天說地。雖然沒有飯店完善施設的舒適，但這就是現代社會都市人夢寐以求「家」的味道。

第二節　顧客服務接待

　　如何將旅館服務禮儀及餐飲服務技術融入休閒農業管理中，一直是農場、民宿經營者所注重的課題，因為有好的服務接待，才是遊客一再造訪的最佳動力。

一、個人基本服務接待禮儀

　　個人的基本服務接待禮儀，可由注重個人衛生；服務親切、態度積極；身體語言；聲調音色；善用稱呼；滿足需求、創造附加價值六方面來說明。

（一）注重個人衛生

1. 頭髮保持整齊、清潔；短髮前額頭髮不超過眉毛，長髮需繫起來。
2. 雙手指甲常保持乾淨，除戴手錶外，女性儘量少配戴飾物，如戒指、耳環等。
3. 服裝、鞋子常保持清潔衛生，使工作時看起來精神煥發。
4. 每日保持沐浴的習慣，上班時間不吃會引起口中有異味之食物，如身上有異味需噴香水時，味道不可太濃而使客人產生嗆鼻的感受。

（二）服務親切、態度積極

　　笑容是世界的共通語言，擁有溫柔美好的笑容、誠懇的態度，與客人溝通時，能流露出像對待家人一樣的情感。而積極的態度能使客人再度上門並願意光臨。

（三）身體語言

在與客人的談話中，身體語言已傳達了我們三分之二的訊息，臉部五官的表情、眼睛的接觸、嘴角的微笑、手部的小動作及身體的移動，皆會傳達對顧客的態度。

（四）聲調音色

聲調比實際語言更能表達出真實的訊息，在服務時應避免對顧客大呼小叫，或是回答顧客詢問時口齒不清，故溫和的語調是高品質服務的重點。

（五）善用稱呼

熟記客人的名字，是拉近距離的第一步，並且使顧客覺得自己是最被受到重視的貴賓。

（六）滿足需求、創造附加價值

解決客人生理及精神上的需求之外，還能在顧客度假當中創造出意想不到的滿足及驚喜，這就是休閒農業最佳服務的表現。

二、顧客訂房及轉接電話的禮儀

（一）電話預約

1. 務必請客人將姓名、電話、住址、住宿日期、天數、人數、到達時間等重要資料留下。
2. 顧客詢問有關訂房的任何問題，應能詳細回答，不要以「三不」政策（不知道、不清楚、不瞭解）相對應。
3. 告訴客人最晚需到達的時間，以免延誤用餐時間，如遇臨時

取消，需提醒客人提早告知。

（二）接聽電話實例

「○○農場（民宿），您好！敝姓○，很高興為您服務，請問貴姓？」

「○先生（小姐）您好！請問您要住宿或用餐？」

「請問有幾位？」

「請留下您的大名、電話、住址、日期等資料。」

「謝謝您的預約！我們期待與您共度美好的假期！」

「感謝您！再見！」

三、顧客抵達時的接待服務

1. 如有準備交通接駁車，顧客有此需求，可至車站或機場接送。

2. 當客人抵達時，農場或民宿主人要儘可能的站在大門口迎接，最好能在見面時能叫出客人的名字，使客人感受到主人的熱情。

3. 住宿停留期間，業者可依原有套裝行程內容，或另外依顧客實際需求安排活動行程及餐點內容。

4. 在顧客房間內，可先放置自己親自栽種的水果、花卉或當地特產品，讓顧客有意想不到的驚喜。

5. 顧客剛抵達時，應大致介紹農場民宿的設施與四周的環境，並可贈送一份當地地圖或旅遊導覽摺頁。

6. 如果經營者是當地原住民，應將自己的語言、文化、生活習俗，巧妙地融合在接待服務過程裡面，讓遊客能有身處原住民部落的新鮮體驗。

7. 協助顧客將行李放入客房，面帶微笑地介紹客房內所有可使

用的設備，最後可送上茶水，尤其是華僑或日本客人，對茶另有一番好感，這也是我們中國人傳統的待客之道，並熱情的告知「如需要任何服務、請隨時告訴我」，可讓顧客更有安全感。最後離開時，再把門輕輕關上。

第三節　客房實務管理

　　休閒農業的客房實務管理中，軟體管理從房務組作業管理、房務標準作業管理，都需訂立一套標準作業流程（standard operating procedure, S.O.P.），以便在房務員訓練管理時，使受訓員工能很快瞭解工作職掌。而硬體管理中，客房維護與整修計畫更需確實執行，方能提供遊客最好的住宿品質。

一、房務組作業管理

　　房務組所屬的人員較多，重要的房務接待服務、清潔衛生工作都是透過服務人員直接提供。因此，加強對員工的管理，是確保房務服務工作順利進行，和提高服務品質的關鍵因素。

　　首先，要提高員工的素質。教育員工樹立正確的服務觀念，全心全意為客人服務，及教育員工樹立專業的思想，熱愛工作並盡到自己的職責，培養對專業的興趣，從而激發工作的主動性與積極性。另外還要教育員工樹立高尚的職業道德，在工作中負責盡職，一切以顧客服務為優先，不損害消費者的利益。

　　在房務管理的過程中，要確實的執行獎懲制度，發展評選優秀員工的活動，表彰、獎勵服務品質高、服務技術優、團隊合作佳的員工。對員工的專業能力要進行考察、評鑑，根據其特長適才適所，且注重培養選拔優秀人才，為農場與民宿注入一股新的活力。

（一）房務組的主要任務

1. 清潔：保持客房、公共場所之高度清潔。

2. 舒適：客房設備、溫度、彈簧床之適當。

3. 迷人的裝潢：其顏色與設計造成誘人的氣氛。

4. 安全：保障客人的安全，防止館內可能會引起危險的人、事、物，及館外潛入的竊盜或其他可能引起的危險。

5. 建立友善的氣氛：所有從業人員需面帶笑容，愉快的向顧客問好及熱情的打招呼。

6. 有禮貌的服務：接待的本質就是殷勤的服務，為顧客服務必須有禮貌、迅速、充滿熱忱。

7. 協調各部門：櫃檯——有關客房狀況之商討；工務——客房及公共設施修護、保養之商討；餐飲——客房餐飲服務之商討；會計——帳單處理、盤存、成本之商討；採購——客房用品供應採購之商討；洗衣——客房住客及布巾類洗滌之商討等。

8. 員工訓練與督導：訓練——利用會議或集會所做的平時訓練、在職訓練，晉升深造的定期訓練；督導——清潔檢查、服務指導、布置指導、效率考核等。

（二）房務組員工的工作內容

1. 房務主任的職務：

 (1)負責指導、考核所屬員工之工作。

 (2)與各部門主管協調、商討改進。

 (3)改進服務在職訓練或會議。

 (4)新進員工之訓練。

 (5)顧客對農場服務及其他不滿或意見之處理。

 (6)督察或率領所屬員工工作。

(7)客人遺失物品之登記。

(8)初審物品申請、損耗之報告表。

2.房務領班的職務：

(1)協助主任處理事務。

(2)員工工作間之安排及調整。

(3)負責並監督區域內之服務、清潔工作。

(4)檢查房間。

(5)填寫各種有關之報告表格。

(6)管理被巾類以及固定財產。

(7)用品申請、損耗之報告。

(8)客房保養之報告以及聯絡。

(9)其他臨時交代辦理事務。

二、房務標準作業管理

(一) 進入客房作業程序

執行單位：房務組

步驟（what）	程序（steps）	備註（reasons）
1.先按電鈴	a.進門前先按電鈴 b.表明自己身分：整理房間，可以進來嗎？ c.靜待五秒鐘後，未見回答，依上述a.b動作重複一遍	a.先知會房客 b.表明進來用意 c.為妥善起見，以免驚擾房客
2.打開房門	a.用鑰匙輕輕打開房門 b.輕推房門，同時表明自己來意：整理房間，可以進來嗎？	a.避免發出噪音 b.為妥善起見，以免驚擾房客
3.拉開窗簾	a.拉開窗簾 b.關閉所有燈光	a.讓光線進入，方便整理 b.能源節約

（續）

步驟（what）	程序（steps）	備註（reasons）
4.檢查房間	a.先以目視方法瀏覽房間一遍 b.依區域重點逐一檢查房間配備與備品	a.以目視方法檢查房間設備 b.以免遺漏故需逐一檢查
5.離開房間	a.將鑰匙由電源盒上取出 b.將房門拉上	a.節約能源與拿回鑰匙 b.保護住客財物安全

資料來源：整理自行政院農業委員會（2004）。《農村民宿經營管理手冊》。台北：行政院農業委員會。

（二）鋪床作業程序

執行單位：房務組

步驟（what）	程序（steps）	備註（reasons）
1.收拾睡過的床單	a.房務員站於床尾將床組往後拉30公分 b.將床上其他物品移開 c.將床單一張張的逐一拉起 d.將使用過的枕頭套拉起 e.將羽毛被與枕頭置放於沙發或床頭櫃上	a.便於開始作業 b.便於開始作業 c.檢查是否有遺留物品 d.準備更換 e.便於作業
2.收出睡過的床單	a.將收起之睡過床單收出，置放於帆布車上 b.將乾淨的床單與枕頭帶入房內	a.以便送洗 b.準備更換
3.更換床單	a.將乾淨的床單放置於床頭櫃上 b.房務員站立於床頭處 c.將第一層床單鋪在床墊上 d.再將第二張床單鋪上 e.將羽毛被鋪於第二條床單之上 f.將第三條床單覆於羽毛被之上（如果採取床罩式被套，床單只要第二張鋪上，加上床罩式被套即可）	a.預備更換 b.基於時間與動作學之原理 c.衛生與美觀 d.預備包羽毛被的動作 e.開始包羽毛被的動作 f.完成包羽毛被的動作

（續）

步驟（what）	程序（steps）	備註（reasons）
4.更換枕頭套	a.將新的枕頭套套上枕頭 b.將枕頭平置於床頭	a.完成更換 b.預備蓋上床罩
5.蓋上床罩	a.將床罩蓋上 b.將床推回原位 　（如果採取床罩式被套，則將床推回原位即可）	a.美觀、防塵 b.就定位，鋪床作業完成

資料來源：整理自行政院農業委員會（2004）。《農村民宿經營管理手冊》。台北：行政院農業委員會。

（三）整理客房作業程序

執行單位：房務組

步驟（what）	程序（steps）	備註（reasons）
1.垃圾收拾	a.房間繞行檢查一次，垃圾集中收出 b.水杯收至浴室洗手台	a.時間與動作之設計 b.準備洗滌
2.房間拭塵	a. 擦拭門內外 b. 擦拭衣櫥上下內外 c. 擦拭行李架 d. 擦拭梳妝台 e. 擦拭電視機 f. 擦拭燈具（電燈關閉，燈泡冷卻後方可擦拭） g. 擦拭咖啡桌、椅 h. 擦拭窗台 i. 擦拭玻璃窗 j. 擰拭窗簾 k. 擦拭床頭板 l. 擦拭床頭櫃 m.擦拭掛畫 n. 擦拭壁面	從a到n之所有程序，為時間與動作所作之考量設計
3.補足備品	a. 補足衣櫥內備品（如：紙拖鞋等） b. 補足梳妝台備品（如：衛生紙等）	a.維持標準擺設 b.維持標準擺設

（續）

步驟（what）	程序（steps）	備註（reasons）
4.地毯吸塵	a. 窗台下吸塵 b. 咖啡桌、椅底下吸塵 c. 床邊吸塵 d. 梳妝台下吸塵 e. 房間走道吸塵 f. 門縫下吸塵	從a到f之所有程序，為時間與動作所作之考量設計

資料來源：整理自行政院農業委員會（2004）。《農村民宿經營管理手冊》。台北：
　　　　　行政院農業委員會。

（四）整理浴室作業程序

執行單位：房務組

步驟（what）	程序（steps）	備註（reasons）
1.垃圾收拾	a.浴室垃圾集中收出 b.毛巾集中收出	a.清除 b.整理更新
2.沖洗浴室	a.清潔劑噴地面、壁面、馬桶、浴缸 b.刷洗地面、壁面、馬桶、浴缸 c.沖洗地面、壁面、馬桶、浴缸 d.擦洗鏡子 e.擦洗洗手台 f.擦洗浴門	從a到f之所有程序，為時間與動作所作之考量設計
3.補足備品	a.補足盥洗備品（如：肥皂、牙刷／膏） b.補足毛巾	a.維持標準擺設 b.維持標準擺設

資料來源：整理自行政院農業委員會（2004）。《農村民宿經營管理手冊》。台北：
　　　　　行政院農業委員會。

（五）清洗水杯作業程序

執行單位：房務組

步驟（what）	程序（steps）	備註（reasons）
1.收集水杯	a.將水杯收集至洗手台 b.水杯內容物倒掉	a.集中處理 b.以便清洗

(續)

步驟（what）	程序（steps）	備註（reasons）
2.清洗水杯	a.先用洗碗精清洗水杯 b.用清水沖淨 c.滾水浸泡約5-10分鐘 d.取出杯子再浸入漂白水消毒，浸泡約20分鐘取出 漂白水的調配方法：清水和漂白水比例為4/1,000（漂白水之強度為20%） e.放在良好吸水的布巾上晾乾即可	a.洗淨 b.沖洗乾淨 c.殺菌 d.消毒 e.瀝乾
3.擺回原水杯置放處	a.拿取杯子時避免手紋印在杯子上 b.將水杯覆蓋於杯蓋上	a.衛生 b.保持乾淨

資料來源：整理自行政院農業委員會（2004）。《農村民宿經營管理手冊》。台北：行政院農業委員會。

三、房務員訓練管理

農場和民宿是顧客的「家之外的家」（home away from home）。遊客住農場和民宿就希望能如同住在家一樣的安全，並可以放心的將個人貴重物品放在房間裡而不必擔心會遺失。因此，房務部人員的誠實廉潔，及受訓練所培養出的良好工作習慣，是建立遊客對農場和民宿產生信賴的原動力，而這些可以由下面幾個基本要求開始：

1.開啓客房房門：除了下列狀況，否則不可以擅自開啓已住宿之客房：

 (1)幫客人遞送行李或物品。

 (2)工程請修。

2.進入客房時：

(1)記得先按門鈴，隔5秒如無反應再按一次，確定無人後才開門。客人在房內則待客人應門。

(2)在房內工作時應將房門打開，將工作車橫放於門口。

3.若客人當晚要訂明晨的早餐，必須注意其用餐時間，切勿拖延，以免擔誤客人重要行程。

4.值班日誌要詳實填寫，未辦完之事情，要移交清楚，不可因交班而使服務中斷或脫節，而引起客人的不滿。

5.客人加床或租用農場、民宿內的用品、器材、儀器等，應與櫃檯收銀員聯絡入帳。

6.客房內之貴重物品：在整理續住房內發現貴重物品，如珠寶、現鈔、紀念品等時，應保持現狀不動，切勿侵占為私有；若為已退房之房間，應立即處理，可先寄存保險箱保管，並通知原住客認領。

7.客人隱私：客人所住的房間就像他們的家，應尊重客人的隱私。

8.房客之異常狀況處理：如發現房客生病、精神失常、昏迷或死亡時，應立即報告值班主管處理，切勿宣揚、誇大，以免影響到其他住客。

9.客房備品之毀損與遺失：發現客房內之裝潢設備受到毀損或設備遺失時，應立即處理，並暫停整理房間，保留現場，再向客人索賠或報請相關單位處理。

10.寵物：發現客房內有寵物時，應立即通知客人將寵物寄存，以免影響其他住客安寧、毀損客房及帶來疾病。

11.發現房客夜晚未歸宿時應留意，因為可能產生房客跑帳、在外發生事故，或其留下之行李有安全上的顧慮。

12.對於夜間來訪的女性，若要住宿時，應請她登記，並由房客簽字，如警察機關查問或發生事故時，可以查究。

13.發現房內有房客帶入之電熱器、瓦斯及其他加熱器材或槍

械彈藥時，應立即通知房務辦公室處理。

14. 發現住客吵架、打架或喧鬧時，應立即規勸處理，以免造成意外或影響其他房客的安寧。

15. 房客聚賭：發現房客在房內聚賭時，應立即規勸處理，以免影響其他房客安寧。

16. 房務員服務禮儀之適宜與禁止行為：

(1)適宜行為包括：

　　‧隨時面帶出自內心的誠懇微笑，保持自身與農場的形象。

　　‧隨時提供客人最佳的服務。

　　‧保持上進謙和之心，並在專業的領域裡求進步。

　　‧維持地方與社區之良好合作關係。

　　‧隨時警覺異常狀況與人物，維護農場與自身之安全。

　　‧撿到客人遺留物品，應註明拾獲日期、房號、物品及拾獲者姓名，送至辦公室以便失物招領。

　　‧在工作場所談話，應注意音量，避免打擾客人，並隨時留意自己及公共區域的清潔。

(2)禁止行為包括：

　　‧禁止在客房內或服務櫃檯吸菸、嚼食口香糖、吃東西。

　　‧不可閱讀客人的書信及文件，或任意移動、觸碰客人的私有物品。

　　‧不可在房內使用電話、看電視，或收聽音樂頻道。

　　‧不可使用房內的衛浴設備及健身器材。

　　‧房務工作人員不可坐在客房的椅子上或床上。

　　‧不可向他人透露客人的私人資料和訊息，或刻意探詢客人的隱私秘密。

　　‧不可向客人提及自己的私人問題。

・不可拔去客人個人電腦或充電器插座。

・勿在客人面前或背後說自己的方言，此舉動極為不禮貌，且客人很可能聽得懂你的談話內容。

・嚴禁將客房鑰匙外借他人。

・不可隨意幫陌生人或外人開啓住客之房門（包括無搜索票之執法人員）。

・嚴禁使用客用毛巾做清潔工作。

四、客房維護整修與保養計畫

　　休閒農場與民宿客房設施乃昂貴的投資成本，妥善的維護以延長使用壽命及保有原始之鮮麗色彩，可節省投資成本並增加創造利潤之空間，是客房實務管理的使命。然而，除了定期的清潔與保養之外，階段性的整修以維持客房品質與市場競爭力是有其必要性的。茲就相關年度維護整修與保養計畫說明如下：

（一）客房維護與整修計畫

客房維護 與整修計畫	週期與年限	客房維護與整修要項
Room Daily Clean 客房日行清潔	Daily 日行	日行清潔
Room Deep Clean 客房保養	Week to Month 週／月／季計畫	定期深度清潔
Room Maintenance 客房維護	Depends On 視情況隨時進行	客房設施與配備進行工程養護
Touch Up 修補	2 to 3 Year Cycle 2-3年為週期	修補地毯、壁紙、補漆、小部分更換壁紙等
Minor Renovation (Facelift Up) 小整修	5 to 7 Year Cycle 5-7年為週期	更換地毯、壁紙、重新油漆、更換窗簾、床罩等家飾布以改變整體色系等

休閒農業經營管理

（續）

客房維護 與整修計畫	週期與年限	客房維護與整修要項
Major Renovation 大整修	12 to 15 Year Cycle 12-15年為週期	依農場或民宿的市場需求，重新規劃及整修客房
Restoration 客房重建	25 to 50 Year Cycle 25-50年為週期	依農場或民宿的市場需求，重新規劃及整修客房，並同時進行建築結構的補強或修建

資料來源：整理自行政院農業委員會（2004）。《農村民宿經營管理手冊》。台北：行政院農業委員會。

（二）客房保養計畫

區域與項目	保養方法	保養週期
1.門：(1)門板	擦拭乾淨再用家具亮光劑擦拭	3-7天
(2)門號	擦拭乾淨再用亮光劑擦拭	3-7天
(3)門鎖	擦拭乾淨再輕點油劑	3-7天
(4)門栓	擦拭乾淨再輕點油劑	3-7天
(5)門下地毯	1.尼龍衣刷沾溫水刷除污垢 2.乾布壓地毯濕處 3.讓地毯自然風乾	7-14天
2.玄關：(1)總開關	用水與抹布擦拭乾淨	3天
(2)天花板	用水與抹布擦拭乾淨	3天
(3)嵌燈	用乾布（忌濕布）擦拭乾淨	3天
(4)迴風口	用水與抹布擦拭乾淨	30-60天
(5)穿衣鏡	玻璃清潔劑噴濕後，以羚羊皮拭淨（忌用報紙），鏡框拭淨用家具亮光劑擦拭	3天
3.衣櫥：(1)衣櫥門	擦拭乾淨再用家具亮光劑擦拭	3-7天
(2)衣櫥燈	用乾布（忌濕布）擦拭乾淨	3-7天
(3)衣櫥上下	擦拭乾淨	3-7天
(4)衣架	擦拭乾淨	3-7天
4.小吧台：(1)檯面	用水與抹布擦拭乾淨	3天

（續）

區域與項目	保養方法	保養週期
(2)小冰箱	1.用水與抹布擦拭乾淨 2.用牙刷與牙膏清理冰箱表面污垢 3.除霜	7-14天
(3)熱水瓶	1.內外清理乾淨 2.濃縮醋加水煮沸，以去除水垢與異味 3.用清水再沸過後倒掉	7-14天
(4)杯盤	1.用洗碗精清洗 2.浸泡於4/1,000的漂白水中 3.清水洗淨	3天
5.行李架	擦拭乾淨再用家具亮光劑擦拭	7天
6.電視櫃	擦拭乾淨	3天
7.床組：(1)床頭櫃	擦拭乾淨再用家具亮光劑擦拭	3天
(2)床	每三個月床面翻轉一次	3個月
(3)床罩與床裙	視清潔程度送洗	視清潔程度送洗
(4)床下清潔	用吸塵器吸塵	7-14天
8.掛畫	畫框內外擦拭乾淨	7天
9.桌椅：(1)寫字桌椅	擦拭乾淨再用家具亮光劑擦拭	7天
(2)梳妝桌椅	擦拭乾淨再用家具亮光劑擦拭	7天
10.電話	用酒精擦拭話筒	7天
11.燈具與燈光	用乾布（忌濕布）擦拭乾淨	7天
12.地面：(1)地板	擦拭乾淨再用亮光劑擦拭	7天
(2)地毯	地毯清洗機	3個月
13.窗：(1)窗台	擦拭乾淨再用家具亮光劑擦拭	7天
(2)窗戶清潔	用玻璃清潔劑內外清潔	7天
(3)厚／紗窗簾	用專用小吸塵器吸塵	7天
(4)窗簾下地毯	吸塵與保養	7天
14.陽台：(1)陽台地板	刷洗	3天
(2)排水口	清洗／除雜物／用金屬亮光劑保養	7天

（續）

區域與項目	保養方法	保養週期
15.消防設施：(1)偵煙器	擦拭乾淨	3個月
(2)灑水頭	擦拭乾淨	3個月
16.浴室：(1)馬桶	浴廁清潔劑／馬桶刷／手套	3天
(2)浴缸	金屬部分以金屬保養液保養／矽膠發黑需清除重打／排水孔邊之水垢用牙刷沾清潔劑去除／浴缸用中性清潔劑配合無鋼絲菜瓜布刷洗	3天
(3)洗手台	金屬部分以金屬保養液保養／排水孔邊之水垢用牙刷沾清潔劑去除／水槽用中性清潔劑配合無鋼絲菜瓜布刷洗	3天
(4)地板	視材質而定。石材需由廠商提供石材保養方式，如材質允許可晶化、打磨	3天
(5)壁面	視材質而定。一般性的中性清潔劑配合無鋼絲菜瓜布刷洗即可，一體成型的塑缸浴室忌使用高溫水沖洗	3天
(6)鏡子	玻璃清潔劑噴濕後，以羚羊皮拭淨（忌用報紙），鏡框拭淨用家具亮光劑擦拭	3天
(7)天花板	一般性的中性清潔劑配合無鋼絲菜瓜布刷洗即可	30天

資料來源：整理自行政院農業委員會（2004）。《農村民宿經營管理手冊》。台北：行政院農業委員會。

第四節　住宿安全管理

　　為保障遊客住宿時其生命與財產的安全，人員安全管理與消防安全管理就成為替住宿遊客安全把關的重要關鍵所在。

一、人員安全管理

　　櫃檯和房務值班人員在工作崗位上，應投入全部精神，隨時提高警覺，以房客安全為優先。下列幾點需能特別注意：

1.留意住客、訪客的行跡，以防「高級竊盜」假裝遊客，在農場民宿內行竊。

2.注意單獨投宿客人的情緒變化，以防輕生自殺的案件發生。

3.時常留意農場民宿內各個角落，是否有被放置可疑物品（如爆裂物、易燃物），以維護住客安全。

4.精神病患者、酒醉鬧事者應妥善處理，以免騷擾其他住宿房客。

5.禁止媒介色情、非法兌換外幣及其他違法行為者。

二、消防安全管理

（一）設置消防安全設備之依據

　　依據二○○一年十二月十二日交通部發布實施之「民宿管理辦法」第八條規定。有關民宿之消防安全設備應符合下列規定：

1.每間客房及樓梯間、走廊應裝置緊急照明設備。於緊急情況發生停電時，提供臨時照明，便於疏散安置之不時之需。

2.設置火警自動警報設備，或於每間客房內設置住宅用火災警報器。於火災發生初期，探知火災發生並發出警報聲響，以通知屋內人員及早疏散逃生。

3.配置滅火器兩具以上，分別固定放置於取用方便明顯之處所；有樓層建築物者，每層應至少配置一具以上。便於火災

發生初期滅火之用。

（二）火災對人之危害影響

火災可怕的主要原因為火災過程中材料燃燒產生的結果，明顯威脅到人員性命，無論是對火災燃燒區內和鄰近區域之人員皆是，但其相對嚴重性依每次火災狀況而定。火災對於人命安全之效應概分述如下：

✿氧氣耗盡（oxygen depletion）

一般人習慣於在大氣之21％氧氣濃度下自在活動。當氧氣濃度低至17％時，肌肉功能會減退，此為缺氧症（anoxia）現象。在10-14％氧氣濃度時，人仍有意識，但會顯現錯誤判斷力，且本身不易察覺。在6-8％氧氣濃度時，呼吸將會停止，且在6至8分鐘內發生窒息（asphyxiation）死亡。

✿火焰（flame）

燒傷可能因火焰之直接接觸及熱輻射引起。由於火焰鮮少與燃燒物質脫離，所以對鄰近區域內人員常產生直接威脅。是以火焰溫度及其輻射熱可能導致立即或事後致命。

✿熱（heat）

熱對於燃燒區及鄰近區域之人員皆具危險性。姑且不論任何氧氣消耗或毒害性效應，由火焰產生之熱空氣及氣體，亦能導致燒傷、熱虛脫、脫水及呼吸道閉塞／水腫。

✿毒性氣體（toxic gases）

一般高分子材料之熱分解及燃燒生成物，其成分種類複雜，有時多達百種以上，然而對人體生理有具體毒性效應之氣體生成物，

僅是其中一部分。這些氣體之毒害性成分基本上可分為三類：(1)窒息性或昏迷性成分；(2)對感官或呼吸器官有刺激性之成分；(3)其他異常毒害性成分。

☼煙（smoke）

煙之定義為材料發生燃燒或熱分解時所釋放出、散播於空氣中之固態、液態微粒及氣體。煙是火災燃燒過程中一項重要的產物，因為能見度（visibility）是避難者能否逃出火災發生之建築物，以及消防人員能否找出火源、撲滅火災的影響因素。

☼結構強度衰減（structural strength reduction）

因熱害（heat damage）火燒造成建築物之結構組件被破壞後，具有明顯潛在危險性。可能發生情況有脆弱化、地板承受不起人員重量，或牆壁、屋頂崩塌。另外，火災對結構之破壞，有時不易單從外觀察覺，因此火災後結構強度衰減程度的評估變得相當重要。

（三）防火管理應注意事項

要讓住宿房客住得安心、住得安全，平日就應該落實防火管理，防火管理要確實，農場和民宿安全才會有保障。在防火管理措施上應做到：

☼火源使用管理要確實

1.確定火源的監督責任者。

2.經營者應對所有火源（煙蒂、火爐、瓦斯、電器等）定期進行檢查、管理。

3.樓梯、走廊、出入口等不得放置物品妨礙逃生。

☼用電安全應注意

1. 裝置電器時應注意事項：

 (1)燈泡或其他電熱裝置，切勿靠近易燃物品。

 (2)室內裝置電燈，至少應離開天花板一英寸處裝設，不可裝設在天花板裡面。

 (3)用電不可超過電線許可之負荷能力。

 (4)增設大型電器時，應先申請重新裝設屋內配線或電錶後再行使用。

 (5)切勿自接臨時線路或任意增設燈泡及插座。

 (6)切勿利用分叉或多孔插座，來同時使用多項電器。

 (7)電線延長線，不可經由地毯或高掛有易燃物之牆上。

2. 平時使用應注意事項：

 (1)使用電器時，千萬不可因有事分心突然離開，而忘了關閉。

 (2)使用電暖爐時，切勿靠近衣物或易燃物品。

 (3)使用過久的電視機，如內部塵埃厚積，則很容易使絕緣劣化，應特別注意維護及檢查。

 (4)電器插頭務必插牢，以免產生火花引燃附近物品。

 (5)電熱水器爆炸案發生已有多起案例，應隨時注意檢查其自動調節裝置是否損壞。

 (6)電器在使用時切勿讓小孩接近玩弄，以免觸電或引起火災；離開外出，應將室內電器關閉。

 (7)電氣房及電源開關附近，應備置二氧化碳或乾粉滅火器；電氣火災，則可用海龍、乾粉及二氧化碳滅火器撲滅。

3. 故障排除時應注意事項：

 (1)電器發生故障、有異狀，首先應切斷電源開關，即時修理。

(2)屋內配線老舊、外部絕緣體破損或插座損壞，須立即更換修理。

(3)保險絲熔斷，通常是用電過量的警告，切勿以為保險絲太細而更換用較粗保險絲或以銅絲、鐵絲來代替。

(4)切忌用潮濕的手碰觸電器設備，以防觸電。

(5)電線走火時，應立即切斷電源，在電源未切斷前，切忌用水潑灑其上，以防導電。

✿消防安全設備要維護

對於消防安全設備之維護，應注意下列事項：

1.定期檢查消防安全設備，故障應即時修復或更新。

2.檢查滅火器壓力是否充足、藥劑是否過期、瓶身機件是否鏽蝕脫落。

3.檢查照明燈於電源切斷時，是否能照明持續三十分鐘以上。

✿防災應變措施常演練

實施自衛消防編組訓練，以於災害時能迅速展開防災應變措施。自衛消防編組訓練包括：

1.通報訓練：藉由農場或民宿內之電話或其他方式儘速告知房客疏散事宜及119通報訓練。發現火災或其他災害發生時，迅速通知人員避難逃生，並向消防機關通報災情及發生災害詳實地點，並確認已通報。

2.滅火訓練：利用水桶、滅火器、室內消防栓進行滅火工作。

3.避難訓練：

(1)大聲指引避難方向，避免發生驚慌。

(2)打開緊急出口（安全門等）並確認之。

(3)移除妨礙避難之物品。

(4)操作避難器具，擔任避難引導。

(5)確認所有人員是否已避難。

本章習題

1.休閒農業住宿型態特色為何？

2.顧客服務接待應具備的禮儀有哪些？

3.請說明「進入客房」、「鋪床」、「整理客房」的作業程序。

4.房務員訓練管理的重點有哪些？

5.休閒農業住宿安全管理要項有哪些？

第八章
休閒農業餐飲管理

休閒農業餐飲管理包括前場的餐務管理、後場的廚務管理。餐務管理工作之範圍含括從餐廳場地、桌椅、門窗、餐具之清潔，到遊客之接待、應對、點菜、上菜等；廚務管理工作之範圍含括食物之購買、運輸、儲存、處理、清潔、加工、烹調，乃至於廚餘之處理等，主要目的除了讓遊客可品嚐休閒農場之鄉土風味餐或健康又有特色的地方美食外，也營造一個安全與衛生的餐飲環境與優質服務品質，並進一步推廣休閒農場內之農特產品，達成促進農村經濟繁榮之目的。

第一節　休閒農業餐飲特色

在回歸自然成為新時代主流需求的今日，富有田園生活氣息的農家生活是現代都市人渴望的生活方式之一，緊張的生活節奏、冷漠的人情世故，使得現代人對於那種「遠親不如近鄰」、「雞犬相聞」的淳樸民風具有強烈的懷舊感。

農村生活主題餐飲就是為了迎合現代人的這種懷舊心理，讓傳統休閒農業的餐飲有了新的轉變，標榜「鄉土風味、自然健康」的形象應運而生，以農村生活為主題的餐飲將會獲得更大發展空間，並可預見地，在設計各類農村主題餐飲時，應考量遊客心目中最理想的農村生活風格，並在環境布置、菜色搭配、宣傳廣告等方面聯合烘托主題。

例如可以傳統的茅草屋、土角厝作為餐飲消費空間，服務人員宜穿著整齊乾淨且具有當地特色之服飾，而菜色應能充分展現休閒農業特色，並嚴格保持衛生標準，為了增加體驗樂趣，還可替遊客提供一套農家常用的炊具和食材原料，讓遊客有親自體驗的機會，如擀麵皮、包水餃、用傳統爐灶生火等。

而創造休閒農業特色風味餐飲，應能注意以下重點事項：

1. 口味大眾化：以讓絕大多數消費者、各年齡階層都能接受為主。

2. 選取當地盛產食材，強調生產時節時令，保存其原有風味。

3. 選配適當搭配材料，切忌使用過多調味料，而失去主食材料的原味。

4. 烹飪過程專業化、簡單化，可降低成本、節省人力，菜餚品質才能一致。

5. 給菜餚一個好名稱：名稱具鄉土性、文藝性、故事性、易上口、好記憶等特色，便於口碑推薦與流傳。

若將農家餐飲的主題進一步細分，可分為植物性主題、動物性主題和農村生活性主題三類。

一、植物性主題

在植物題材選擇上，可選擇其中一種或幾種有代表性的植物作為塑造主題的重點，如山藥、大豆、蓮子等較具營養價值和最為流行的健康食品。

若餐飲以山藥為主題，推出各種以山藥為原料的食品或飲料，並介紹相關的烹調方法，瞭解山藥的營養價值，或傳授種植山藥的經驗技巧給遊客。並可以富創意性的方式，將山藥的生長過程利用簡單的方式，如：將山藥生長的各個階段，以幻燈片或錄影帶的方式向遊客作介紹；為增強趣味性和靈活性，也可藉助新科技的電腦軟體或動畫技術幫助，模擬出山藥的生長過程，設計相關益智問答題目，增強與遊客間的互動性。

為強化臨場感，在餐廳周圍可設置幾個溫度不同的溫室，種植不同生長時期的山藥，如從剛播種、到冒新芽、到已開花、最後到結果等，使這些山藥各顯現不同的「成長階段」。遊客可透過參觀

不同的溫室，完整看到山藥的成長生命週期變化。

　　為滿足遊客的參與體驗，業者可另闢出一塊土地，專供遊客親自DIY來栽培山藥，收成時可藉此吸引遊客再度重遊農場，讓遊客享用自己辛勤耕種後的豐碩果實。

　　植物性主題餐飲中最值得一提的，莫過於花卉主題餐飲，這些奇花異草不僅能供人們觀賞、吟詠、賦詩寫意，更有不少花卉透過歷代名廚的靈巧雙手與智慧，巧妙合理地運用多種烹飪方法，創造了許多色香味美的風味佳餚。未來全方位的休閒花卉餐飲將成為新世紀的一種時尚。

　　國內農村鄉野的餐桌上，已經漸漸出現各類以花卉為原料，烹製而成的菜餚和飲品。如位於苗栗南庄的山形玫瑰、山芙蓉咖啡館，桃園的向陽農場、富田花園農場、宜蘭的北成庄體驗農場出現了許多以「花茶」、「花飲」作為主題的特色飲料，推出了各類花草茶、果汁，並賦予藝術化的名稱，如薰衣草戀人、薄荷風情、金色陽光等，對於年輕男女都有著極大吸引力。

　　而可食用的花卉更可說是不勝枚舉，如荷花、菊花、薰衣草、向日葵等，其根、莖、葉、瓣等均可食用，並且可用各式鮮花作為裝飾，成為美不勝收的各式花宴。如二○○三年桃園蓮花季特別推出由清華工商與永平工商研發的精緻型蓮花養生套餐，使用的材料都是當地的農產品食材，遊客只需三、五千元即可品嚐十道蓮花美食佳餚，而在觀音鄉及新屋鄉兩地還推出依四季不同的農產品搭配的蓮花餐，讓遊客可以享受全年度的蓮花餐佳餚。

　　為了能使餐飲品質獲得更好的提升，由活動承辦單位規劃蓮花季評比內容及規則（包含執行評比活動及評比結果展示餐會），針對餐飲學校、蓮園及餐廳三者的蓮花餐進行評比，並將比賽結果以餐會方式公開展示。如**表8-1**為二○○四年桃園蓮花季蓮花餐評比入圍餐廳與推薦菜餚。

表8-1 桃園縣蓮花餐評比入圍餐廳

餐廳名稱	推薦菜餚
土角厝蓮園	1.荷葉子排 2.香酥蓮藕 3.蓮子紅燒牛腩
吳厝楊家莊休閒農牧場	(A)1.蓮藕寶貝 2.蓮花魚刺 3.紅燒羊蹄 (B)1.三色蓮 2.蓮子香腸 3.蓮藕脆皮燒鴨
國賓花園餐廳	1.沙拉九品蓮 2.蓮子蜜香雞 3.招牌蓮藕糕
張家紅瓦屋蓮園	1.荷葉梅干扣肉 2.蓮子佛跳牆 3.藕香蜜鵝
林家古厝休閒農場	1.蓮鄉梅干扣肉 2.脆藕蓮花沙拉 3.蓮腸燴香筍
活力健康農場	1.翡翠白玉蓮子盅 2.焗烤蓮蓉地瓜 3.彩色世界
蓮荷園休閒農場	1.金玉滿堂 2.蓮花仙子 3.燴炒荷葉麵線 4.荷葉湯包

資料來源：桃園縣政府（2004）網站，http://www.tyhg.gov.tw。
2004桃園蓮花季網站：http://www.ettoday.com/events/2004lotus/index.htm

　　而目前隨著養生保健的意識強化，純天然、高營養、具有保健功能的食品越來越受到當代人們的重視與青睞，這一類綠色環保食品逐漸成為人們餐飲消費的焦點。因此，可根據消費潮流，開設各類野菜山蔬餐廳，野菜山蔬不僅天然、有機、無公害，而且其富有較高的維生素、氨基酸、蛋白質及微量元素，有較高的營養價值，因此，利用野菜山蔬作為主題，將會吸引更多的現代人選擇健康養生的綠色餐飲。

　　無論何種植物作為主題，均應展現特色，並注意下列重點：

1. 應選擇當地獨有的或最出名的植物作為主題塑造：如荷花以「北觀音、南白河」最著名，地處此兩地的餐廳可以荷花為主題發展，如荷花酒釀、製作荷花糕、吃荷花糖、讀荷花文章與詩詞、體驗各種荷花生態等。

2. 應透過各種鮮活的方式來傳遞主題：設定了主題，必須透過鮮活的方式巧妙地加以介紹。如選擇荷花為主題，可將餐廳命名為「荷家團圓」，並在餐廳的周圍設計不同品種的荷花

造型意象，並配以簡潔的文字解說，透過菜單、宣傳資料等介紹此處特色，於飲食中賦予教育知識。

3.具備營養價值之主題：選擇植物應具備有一定的營養價值成分，並以符合現今潮流的植物作為主題，如養生植物、香草植物等。

4.可按照植物之間的關聯性形成系列主題：若以某一種植物做主題略顯單薄，則可根據植物之間的關聯性形成系列主題。

二、動物性主題

考慮到飲食衛生等因素，以動物為主題的餐廳應考慮動物的觀賞性、趣味性和可食用性，不能以奇特性取代基本的生態保育要求。在動物的選擇上，應注意選擇那些具有文化象徵、觀賞價值和美感的動物作為吸引象徵。最重要的是，以動物為主題招攬遊客時，應本著「動物是人類的朋友」這個基本宗旨，確保地球生態系、食物鏈的良性循環，不得藉口為了尋求賣點而濫殺如台灣黑熊、台灣獼猴、梅花鹿等珍貴動物。

在選擇主題動物時，有的動物除了意象塑造外，也可用來製作成美味的菜餚，在中國大陸有專門以某一種原料或某一類原料為主製作的宴席，要求選用某種原料的不同品種或某種原料的不同部位，採用多種烹調方法和調味方式，製作成各具特色的菜餚，使其組合成一套別具風格的宴席。

中國大陸北方以「全羊宴」為代表，南方以「全魚宴」為代表，此外，淮安的「全鱔宴」、南京的「全鴨宴」、浦東的「全雞宴」、昆明的「鵪鶉宴」等，都是各具特色以動物為主要原料的宴席。

三、農村生活性主題

　　從空間布置到環境塑造都是以農家生活為主題，大都採行以傳統四合院、土角厝或是茅草屋等造型來進行開發與設計。門上掛著富有傳統農家氣息的對聯，庭園中飼養著雞、鴨等家禽，魚池內養殖著肥美的魚、蝦，菜園種植著野菜山蔬，農場或民宿的一角展示著傳統的農耕器具，如：鋤頭、牛車、斗笠、簑衣等，甚至連餐廳使用的桌椅餐具，也是具有古早農家風味的板凳和碗筷。

　　至於農村生活性的主題餐飲，從菜單中就可以一目瞭然，如：地瓜飯、酸辣筍干、醬菜、筍干焢肉、菜脯雞、香椿拌豆腐、檸檬香煎蛋、炒山蘇、炒地瓜葉、炸香椿魚、香酥溪蝦和炸溪哥、肉絲苦瓜、煮毛豆等鄉土家常菜餚。

　　在國外也有類似台灣農村特色的莊園特色餐廳，如在菲律賓的馬尼拉市，沿著高速公路走約一個小時車程，有一個面積二十多公頃的莊園，莊園主人名字叫艾斯·古德羅，現今莊園仍保留著菲律賓古老農莊的模樣。

　　遊客可乘坐古老的牛車，在莊園伴隨著菲律賓古老的情歌四處漫遊，莊園主人會向遊客一一介紹莊園內的概況。在路旁的草坪、花叢間，有著菲律賓古代農村的農民、婦女、兒童，以及水牛、山羊、雞、貓、狗等家畜、家禽的雕像。當牛車走到湖畔，遊客可看見湖畔有著樹林、稻田、菜園、花圃等田園景色，掩映在樹林之中的是稻田旁的草屋。莊園內的房屋全部都是用椰子木建造成的，而一切的裝潢擺設都有其當地獨道的特色，如各房內的煙灰缸都是用椰子殼做成的，燈罩則是用椰子枝所編製的，用心的營造讓遊客體會到菲律賓農家的純樸生活。

　　莊園內有一個露天的水中餐廳，餐廳約能容納二至三百人，瀑布流經水壩下一段的水泥地平面，水的高度控制在腳踝深。一張張

桌椅擺放在水中，遊客可以帶著自己的餐點，一面坐在座位上吃飯，一面赤著腳放在水中輕鬆擺動，讓人有沁心涼爽之感。

農村生活主題性餐飲由於注重了農村鄉土文化，使休閒農場與民宿的餐飲具有另一番不同於飯店餐廳的格調。慕名而來的遊客，「吃」成為了次要的目的，而重點在於品嚐「鄉土」的特色，農村的風味成為了最吸引人的一道菜。

第二節　前場餐廳實務管理

一、休閒農業餐廳用品注意事項

休閒農場與民宿餐廳裡有很多種類之餐具，它們是服務客人所不可欠缺的重要用品，在使用與管理上必須愛惜它們，有些員工往往在熟悉了工作後，對使用與管理餐具用品就容易產生疏忽，如此將導致農場與民宿經營者蒙受莫大之損失。

客人在用餐時對於餐廳用品都會仔細的留心與注意，因此，經營者更應善加保養與愛護。在管理方面，需經常準備整潔之用品，隨時供給服務之用，亦應予充分的注意，以防遺失。

(一) 布巾類

布巾類分為顧客專用與員工使用兩種，員工絕對不可使用客人專用的布巾來作為工作之用。布巾類各有各的用途，應依照其用途來分別使用，否則外表將容易污損也容易損壞。

1.桌巾（table cloth）：桌巾有折疊線，或折紋，這是最受客人所注意的。鋪設時最重要的是要順著折紋調整桌巾的位置。

如果桌巾過長時，應要特別注意，不要使其垂到地面。客人用餐後之桌巾，應檢查有無污穢，如果污穢應立即更換，切記不得使用破損之桌巾。

2. 餐巾（napkin）：餐巾是讓客人在餐桌上用來擦拭的，因此要使用最乾淨之布料，布置時要折疊整齊，外表要美觀，位置亦要適當。

3. 廚房用布巾（duster）：此種布巾係為將餐食裝於碗盤上所使用的，一定要保持清潔，並不得與其他布巾混淆使用。

4. 工作擦拭用布巾：其他另有擦拭玻璃杯、銀器及食器等之布巾，應妥善管理運用，不得使用於其他用途上。

（二）食用器具類

餐廳備置有很多食用器具，有些用品通常價格昂貴，應小心處理。如一些銀製器具應時常擦拭清潔保持光亮，而未擦亮之銀器，不宜使用。銀製器具在搬運途中，應小心不可印上指紋。同時銀器容易氧化，變為青綠色，故使用以前應泡在熱水中擦洗清潔後，方可使用。

1. 刀類：刀子有多種用途，如肉用、魚用、餐後甜點用、水果用、奶油用等各具用途。刀柄及刀叉應要同樣重視，注意刀子有無彎曲和叉子被壓平之情形，尤其要處理牛排用刀子時，因其刀叉較為銳利，應避免與其他刀子放在一起，以免相混碰撞產生瑕疵。

2. 匙類：分湯用、餐後甜點用、冰淇淋用、飲料用（咖啡、茶）、服務用等數種。匙類容易損壞其原型，特別是圓凸面部分容易產生瑕疵，應特別注意。匙類如果污穢，特別引人注意，應予經常擦洗乾淨。

3. 叉類：分肉用、魚用、餐後甜點用、水果用等數種。叉類之

前端銳利更要小心擦洗，前端部分易於磨損，同時叉類前端
之間隙，易於沾染食物，尤其蛋類等餐食，清潔保養時更需
留意。

4.服務時所使用者：分湯杓子、調味汁杓子、蛋糕夾、調味汁
容器等器具係服務賓客與送菜餚之用，這些器具一定需要經
常保養，使其清潔美觀，如果污損將會破壞餐食之味道。

（三）玻璃類

玻璃類是最容易損壞的器具，使用時應需特別注意，不可以有
供為其他不當用途之情形。玻璃類亦最容易被污染，如有些微污穢
必定會讓賓客產生不潔之感，使用前須以熱水燙洗。拿玻璃杯時，
應注意不可印上指紋，最好能拿著杯底的下方，不要拿著杯口上
方。

1.餐桌上的杯類可分為水杯、酒杯、茶杯、咖啡杯等數種，使
用時需注意杯底有無污損或杯口邊緣缺損等情形，應有經常
檢查之必要，運送服務時應使用托盤，不可以手指夾住運
送。

2.其他還有許多玻璃製品，如煙灰缸、水壺等，玻璃製品切忌
不可突然放入熱水內，或快速加以冷卻，否則極容易破裂。
而玻璃類屬於耗損率極高的物品，應嚴格管理細心注意，以
防止過度損壞消耗。

（四）瓷器

瓷器因重量較重，服務時，如果同時搬運數個，極易發生損壞
情形，尤其瓷器價格昂貴，管理者應告誡員工，在工作尚未熟練以
前，絕不可勉強一次搬運過多。

1.盤類：分湯盤、肉盤、甜點盤、麵包盤、青菜盤等數種。

(1)使用時應注意盤上飾紋及銀線，如顏色花樣有損者，不宜使用。

(2)服務菜餚時熱類餐食應使用熱的盤子，冷食要使用冷的盤子。

(3)盤子不得堆疊太高。

(4)盤子不得隨意亂放。

(5)要分門別類加以管理。

(6)注意是否有髒污，以免破壞食物美觀，減低顧客食慾。

2.**其他瓷器**：其他瓷器另有直接倒入、倒出之闊橢圓形容器、茶罐等，還有日本餐用食器，使用管理上均應加以注意。

（五）其他器具

在餐廳使用之物品，還有其他種類器具、服務用餐車及桌椅等等，這些器具經常要保養與清潔，並使用於適當的場所及教導員工正確的使用方法。

二、餐廳內注意事項

當員工要招呼客人的時候，管理者應教育員工，在餐廳裡好比是舞台上的演員一般，要以最大的努力來表現自己高品質的服務態度，使客人愉悅滿足。而顧客是永遠不會知足的，不管你如何誠懇服務他，也很難獲得他的滿意，有時甚至會遭遇到顧客抱怨的情況發生。雖然如此，還是必須教導員工要能十分有耐性的去完成工作。相信只要遵守下列餐飲服務重點，並始終以誠懇的態度去服務顧客，必能順利達到高品質的服務水準。

（一）餐飲服務接待要領

1.當顧客踏進餐廳，應微笑鞠躬，千萬不可忘記向顧客打招

呼。

2.引導顧客到座位時應拉出椅子，請其就坐，再使其儘量靠近桌子坐。

3.與顧客談話，口齒要清晰，不可含糊籠統。

4.顧客有什麼奇異舉動，千萬不要私底下竊竊私語或批評。

5.千萬不得介入顧客間之談話或偷聽其談話內容。

6.如遇有顧客為難，必須忍耐，若已到不可忍耐之程度，應報告上司處理，萬萬不可對客人發脾氣。

7.接受顧客點菜時，應站在客人之側邊易於談話之處，最好站在客人之左側，同時亦不要靠得太近，以免造成顧客有壓迫感。

8.對顧客所點之菜餚，應重複一遍，以免產生錯誤。

9.點菜的內容，應儘量寫得清楚明瞭，避免再次詢問客人。

10.對顧客所點之餐食或要求若有不明瞭，應立即詢問上司，不得自以為聰明，擅自作決定。

11.顧客有無理的點菜行為（如：點做不出的餐食），或餐點已售完時，應以和氣態度給予適當解釋，在可能範圍內給予顧客方便以達到最佳的服務。

（二）餐飲服務技術

服務之形式雖有很多種，但最終的目的還是在於使賓客在安逸舒適的氣氛中享受美食。

1.服務人員需核對傳菜員所端出的菜式與桌號是否正確。

2.清理桌面，預留上菜的位置。

3.食物端至客人面前，需先提醒客人，並說明菜的名稱。

4.需在動線較安全的位置上菜，切記勿在小孩旁邊上菜，以免發生危險。

5.菜餚是從客人的「左側送入」、「右側退出」為原則（各餐廳如有特別規定則從之）

6.飲料是從客人的「右側送入」、「右側退出」為原則（各餐廳如有特別規定則從之）。

7.使用盤子時，以左手平衡搬運之。

8.較重的東西放在盤子中間，輕的放在邊緣。

9.倒水時不可拿起杯子倒。

10.不同酒類各有其倒酒的方法，平常應加以研究。

　(1)啤酒：倒入杯子，速度不宜過快，泡沫與酒的比例應是3：7，這是最佳的口味。

　(2)白酒：將白酒先放入冰桶，保持冰冷，取出白酒，打開小刀，左手握瓶，在頸瓶環切去錫箔，再用開瓶器鑽入，利用槓桿原理拉出軟木塞，小心施力以免拉斷軟木塞。取出的軟木塞，放置小盤中給客人驗味。

　(3)紅酒：紅酒在室溫下飲用，依照打開白酒的方法一樣取出軟木塞，仍須將軟木塞給客人驗味；紅酒重點在於「醒酒」，已打開的紅酒不馬上倒入杯中飲用，而是讓酒與空氣結合5至10分鐘，產生出芳香氣味，才能品嚐出酒的美味。

11.能記住顧客的姓名稱謂與嗜好，以表示親切及尊重。

12.餐桌上之器具、鹽、胡椒等常要留意補充，煙灰缸時常更換清洗乾淨。

(三) 替客人選擇座位應注意事項

1.年老且行動不便的客人，應請他們坐在靠近餐廳的入口處。

2.帶有小孩的客人儘量請他們坐在角落，以免因小孩子哭鬧聲打擾到別的顧客。

3.年輕的情侶，可選擇較隱蔽的角落，讓他們有較親密及談情

的氣氛。

4.單獨前來的客人，應選在靠窗邊的座位，不宜選在餐廳中央。

5.有些客人不願與生客同桌，如因客滿不得已時，應徵求雙方之諒解。

（四）同事間之協調

餐飲服務最要緊的是提供良好的服務，使員工能在工作崗位上有好的表現，滿足其工作成就。但只靠一個人的努力是無法產生良好的服務。最重要的是，要能彼此同心協力，大家分工合作，營造愉快的工作氣氛，定期開會，討論菜單及服務問題，以便隨時改進，才能達到服務至上的目的，這就是所謂團隊（teamwork）精神。以下為各層級服務人員之工作職責：

1.餐廳領班的職責：
 (1)迎接客人，安排就席，並引導離開餐廳。
 (2)督導及檢查餐廳布置與服務情形。
 (3)對服務員之間，保持公平無私的立場。
 (4)出面調解顧客與服務員之糾紛，必要時報告上級處理。
 (5)執行其他有關餐廳之任務。

2.服務員的職責：
 (1)在沒有領班值勤時，應自行安排客人入席，移走不必要的布置及設備。
 (2)幫客人服務倒水。
 (3)接受及記錄客人的點菜（order）。
 (4)供應酒類及飲料。
 (5)供應餐食及點心。
 (6)遞送帳單及收取帳款。

(7)收拾用完餐後的盤碟。

三、其他應注意事項

1. 剛營業及打烊時間前來之顧客，應特別留意能給予方便，因顧客抱怨發生最多的時候大多集中在這個時段。
2. 顧客離開後，注意有無遺留物品，如有遺留物品應代為妥善保管，切勿占為私有，並立刻註明餐桌號碼及用餐時間，呈報招領。
3. 對餐廳內之各項設施，要能清楚認識（例如：電器開關、音響設施、空調設施之操作等）。
4. 接到顧客訂位時（reserved），立刻記錄並註明日期、時間、人數及內容，以便掌握每日之訂位情形。
5. 顧客進入餐廳與用餐完畢要離開時，要能充分尊重顧客，應給予目視並以笑容送行，道謝並歡迎再度光臨。
6. 對餐廳以外的農場設施、活動都要能有所瞭解，不可當顧客詢問時，一問三不知。
7. 有任何不明瞭與不清楚之事項，都需向上級報告或詢問，以便立即採取因應措施。

第三節　後場廚房實務管理

一、廚房設施的衛生清潔規劃

衛生管理目的是在獲得一個良好的衛生環境，使環境及設備容易清洗維護，防止害蟲孳生以降低食品污染情形。而食品在衛生的

環境下處理、加工，確保食品的安全性、健全性、有益性，防止食品妨害人體健康。

(一) 清潔區與污染區完全區隔

1.污染區：進貨驗收、庫房撥發區、洗切整理準備區、餐具洗滌及殘菜回收區。

2.準清潔區：烹製區。

3.清潔區：配膳區。

(二) 容易清洗維護

1.機械設備選用：操作簡單、可移動、易拆卸及清洗消毒。

2.材質選用：不鏽鋼具有耐蝕性、無吸附性及易清洗、消毒等特性。

3.用具表面：表面平滑、焊接完整且不可用有毒金屬及油漆塗料、轉角成圓弧形。

(三) 各種處理區域使用之設備

1.洗切整理區：不同來源之原料應使用不同之工作台及水槽，以減少污染機會。

(1)工作台：考慮餐飲備製人員之人體工學，材質以不鏽鋼最為理想，注意接合處需充分密合及平整，避免死角的產生。

(2)洗滌槽：水槽長、寬依據作業流程及作業量而定，排水多設濾網以避免堵塞及防止病媒進入。

(3)框架：框架下方設置接水盤，以避免材料洗淨之水漬造成地面溼滑。

2.烹製區：

(1)炒菜爐灶：採不鏽鋼製以利刷洗，且應有水龍頭裝置以便

清洗，且與地板間之空間不可太窄，以方便清洗。

(2)排油煙：注意通風、抽氣馬達馬力，且應容易清洗及避免死角產生。

(3)油脂截留器：將廚房污水中的油脂刮除，以改善廚房排出之污水。

3.熱食處理區：除水槽、工作台及櫥櫃外，所有用具、冷藏/冷凍庫需與熟食區域完全隔離，以避免交互污染發生。

二、廚房衛生管理

廚房的衛生管理包含了基本設施、調理用器具器皿、食品保存管理、飲用水衛生管理、廢棄物管理、病媒防治、環境衛生管理等項目，茲分述如下：

(一) 基本設施

✿良好通風與採光

良好通風可保持廚房內、外溫度及濕度平衡，減少凝結水產生，排除蒸氣、不良氣味、熱度及有害物質，使員工感覺舒適，提高工作效率。在採光不良的場所工作，人體易疲勞，工作效率低。而適當、充足的採光對於食品的調製是非常重要的，因足夠的採光可將場所、環境，甚至食品表面不潔的狀況表露無遺，以便使餐飲備製人員能採取正確的措施。廚房內的採光應在100米燭光以上，但應避免太陽光直射，若使用燈管、燈泡之光源，應避免設在工作台正上方或應有燈罩保護。

✿牆壁、支柱與地面

牆壁和支柱離地面1公尺以內的地面因必須經常清洗，所以必

須選擇不透水、易洗、耐酸鹼的淺色材料建造。牆角接縫處應爲圓弧角（半徑5cm以上）以利清洗。地面保持1.5/100cm至2/100cm的斜度以防止積水。

✿樓板、天花板

應爲白色或淺色、表面平滑、易於清洗，並有防止吸附灰塵設施。

✿良好排水系統

廚房內排水系統若不暢通，容易成爲死水，水中的細菌、蟲卵將藉著廢水中的營養物發育成長，造成污染食品的病源並產生惡臭味，將影響人員工作。水溝寬度應在20公分以上，底部爲圓弧角，並有2/100cm至4/100cm的斜度，並應加蓋以利排水及清掃工作，避免堵塞。此外並應有防止病媒侵入及防逆流措施，以防止外界廢水倒灌及病媒利用此孔道進入廚房污染食品。

（二）調理用器具、器皿

✿砧板

砧板若使用不當或衛生清潔不良，很容易引起食品間相互污染，甚至引發食物中毒。因此使用砧板應注意下列幾點：

1. 分類並標示用途，爲了避免熟食受到生鮮原料污染，最好能有四塊砧板分開處理熟食、蔬果類、肉類、魚貝類並標明其用途。若無法達到上述要求，至少應有兩塊砧板將生鮮原料與熟食成品分開處理。

2. 宜用合成塑膠砧板，塑膠砧板質輕、易清洗、消毒及乾燥，衛生條件較佳。

3. 使用後應立即清洗，通常可用熱水（約85℃）、日光、氯水

（漂白水餘氯150-200ppm）或紫外線來消毒。

4.經消毒後之砧板應側立以免底部受到調理台面污染。

✿常用器皿

常用器皿有刀、鍋、鍋鏟、漏杓、杓子、配菜盤、鋼盤、濾網、水壺等。此類器皿清洗容易。使用後應先清洗再以熱水、氯水或紫外線消毒，並應有專門位置加以貯放。

✿餐具

1.餐具使用：

　(1)儘量採用不鏽鋼品、公筷母匙或免洗餐具。

　(2)忌用塑膠製品。

　(3)破損者應即更換。

2.餐具洗滌：採三槽式洗滌。

　(1)預洗：為有效達到洗淨目的，節省洗潔劑、用水量及時間，餐具在洗滌前應做一些預洗工作。一般的預洗步驟如下：

　　‧清除餐具上的殘留菜餚（大塊污物）。

　　‧餐具分類：把相類似的餐具聚在一起。

　　‧用水沖洗（最好能加壓噴洗）：這樣除了去除固狀污物外，亦可沖去部分殘留在餐具上的油脂性污物。

　　‧將餐具裝架或放入下一個洗滌槽。

　(2)清洗：餐具的清洗可分為人工和機器清洗兩種，其目的均為達到清潔衛生餐具之用途，清洗最重要的關鍵在於操作者是否具有正確洗滌的常識和觀念，清潔的目的在去除附著於餐具表面的污物，它能減輕消毒時的負擔但無殺菌效能，而清洗的效果受下列因素影響：

　　‧清洗方法及操作是否正確。

‧洗滌設施與設備。

‧水量、溫度。

‧清潔劑選用的種類及使用濃度是否適當。

(3)消毒：餐具清洗後需經消毒處理，其目的是確保餐具衛生以保障顧客的安全，國內法令規定的有效殺菌方法有下列幾種：

‧煮沸殺菌法：以溫度攝氏100℃之沸水，毛巾、抹布煮沸5分鐘以上，餐具1分鐘以上。

‧蒸氣殺菌法：以溫度攝氏100℃之蒸氣，毛巾、抹布等加熱時間10分鐘以上，餐具2分鐘以上。

‧熱水殺菌法：以溫度攝氏80℃以上之熱水，餐具加熱時間2分鐘以上。

‧氯液殺菌法：氯液之餘氯量不得低於百萬分之兩百（200ppm），餐具浸入溶液中時間2分鐘以上。

‧乾熱殺菌法：以溫度攝氏110℃以上之乾熱，餐具加熱時間30分鐘以上。

(三) 食品保存管理

食品保存具有下列三項主要功能：

1.食品衛生：可防止食品腐敗、變質，預防食品中毒。

2.食品營養：可減少營養素損失。

3.食品經濟：可減少原料損失，並節省人力。

此三項功能中以達到防止食品腐敗、變質、預防食品中毒最為重要，而要達到衛生要求就需注意下列兩項原則：

1.防止二次污染：可利用櫥架、有蓋容器防止空中落菌、水滴、飛沫等所造成之二次污染。

2.抑制細菌增殖：在長時間的貯存中通常可用：

(1)冷凍：-18℃以下。

(2)冷藏：7℃以下。

(3)熱存：60℃以上。

*冷藏（凍）庫管理：原則爲防止食品溫度回升及二次污染。

*乾藏庫管理：原則爲保持涼爽、乾燥、通風、清潔。

（四）飲用水衛生管理

水質應符合飲用水水質標準。

1.非使用自來水者，應設置淨水或消毒設備，使用前經當地飲用水主管機關申請檢驗，合格後方能使用，繼續使用時每年應重新申請檢驗一次。

2.蓄水池（塔、槽）應有污染防護措施，定期清理保持清潔。

3.每日應測定水中餘氯並做詳細檢查，以避免水管破裂或蓄水池受污染。

（五）廢棄物管理

廢棄物處理方法：

1.油煙：經由排油煙機加水洗機，儘量去除油煙中所含油脂。

2.污水：直接排入污水下水道送至污水處理廠處理，或經污水處理設備處理，達到放流水標準後放流之。

3.廚餘處理：焚化、堆肥、掩埋、養豬及排入地下水道。

（六）病媒防治

病媒防止之原則及方法：

1.環境移除法：利用整潔之環境以減少蟲鼠之產生。

2.化學防除法：利用藥劑之化學作用以防治蟲鼠。

3.物理防除法：捕殺法、誘殺法、遮斷法。

(七) 環境衛生管理

1.室內環境衛生：

(1)溫度、溼度須保持一定範圍。

(2)二氧化碳濃度不得高於0.15％。

(3)廚房不得飼養牲畜、家禽。

(4)落菌量應儘量減少。

2.室外環境衛生：

(1)四周環境保持清潔，以避免因人員、物品進出室內外，而污染室內場所。

(2)應有完整排水系統且需經常清理，以確保室外排水暢通，防止逆流與積水。

三、人員衛生管理

重視服務人員衛生的理由乃因良好的個人衛生是維護個人健康的根本，並可防止疾病的傳染。服務人員衛生管理，包括了人員的健康管理、衛生習慣及衛生教育三大類。

(一) 健康管理

餐飲備製人員的健康管理是餐飲衛生健全發展的基本，良好的健康狀況對任何人而言都是絕對必要的。健康檢查可分為新進人員健康檢查與定期健康檢查兩類。目的是提高服務人員對健康的重視並明瞭自己的身體狀況。

1.新進人員健康檢查，有三個目的：

(1)判定是否適合從事此行業。

(2)依據身體狀況給予適當的工作分配。

(3)作為日後健康管理的基本資料。

2.定期健康檢查：定期健康檢查的目的是提早發現問題，解決問題。因為有的帶菌者（A型肝炎、肺結核、傷寒、赤痢……）本身並沒有疾病症狀，所以健康檢查可幫助早期發現且給予適當治療，同時可幫助受檢者瞭解本身的健康狀態及變化。定期健康檢查每年至少一次，但糞便檢查至少每個月檢查，夏季期間則每月至少二次，這樣才能達到預防效果。

3.操作人員若手部受傷或健康狀況異常，應調至與食品或食品容器無接觸之工作。工作人員罹患傳染病及皮膚病等，需立即就醫且經醫師證明治癒後，方可返回工作。

(二) 衛生習慣

1.清潔的服務：工作時應穿戴清潔的工作衣帽，目的是防止頭髮、毛屑、夾雜物等異物混入食品。

2.確保儀容整潔：

(1)不可蓄留鬍子。

(2)頭髮應剪短，戴帽子後頭髮不可露出。

(3)不可配戴飾物。

(4)工作時應服裝整齊。

3.手部衛生：手是傳播有害微生物的主要媒介源。且因經常與食品直接接觸，因此維護手部清潔相當重要。工作人員為確保手部衛生，要養成洗手習慣並瞭解其重要性。

4.工作習慣衛生管理：工作習慣上的衛生管理目的，是防止服務人員因工作習性上的疏忽導致食物、用具遭受污染。

5.養成良好個人與工作衛生習慣：

(1)飯前、如廁後要洗手。

(2)接觸食品或食品器具、器皿前要洗手以保持清潔。

(3)手持乾淨餐具時，避免手指與餐具內緣直接接觸。

(4)裝菜、盛飯或送菜，手指不可直接接觸食物。

(5)生食與熟食分開放置，且不要使用同一砧板及菜刀。

(6)工作場所禁止嚼檳榔、抽煙及飲食。

(7)不要用抹布擦拭餐具。

(8)不要在地上洗菜或切菜。

(9)不要用手直接處理熟食。

(10)不可面向食品或工作台咳嗽或打噴嚏。

(11)不可用手搔頭、挖鼻孔、擦拭嘴巴。

(12)不可以炒菜用具就口試菜。

(13)不可在調理台、工作台上坐臥，以防止工作台受污染，而間接污染食品。

(14)掉落於地板的器具或器皿要洗滌後方可使用，掉落地板之熟食則丟棄，不可使用。

（三）衛生教育

施行衛生教育的目的是使服務人員具有正確的食品衛生知識。對象可分為新進人員、在職人員，範圍包括了從農場主人到員工。

1. 新進人員衛生訓練：目的是讓新進人員瞭解休閒農業餐飲特性、作業體系和對衛生的重要觀念。

2. 在職人員衛生訓練：目的是提醒從業人員衛生的重要性並加強衛生管理，內容以平時的缺點改善為主。

第四節　餐飲品質安全與衛生

　　休閒農業供應飲食除了要講究美味可口外，更重要的是要做到餐飲的安全衛生。由於農場與民宿的位置地點，通常較遠離方便的都市，因此遊客住宿期間主要的用餐地點就是農場與民宿業者處，這正是休閒農業的特色之一。如果農場經營者未能提供安全的食品，而食物中毒通常在吃入病因物質後數小時到二日內就會發生，一旦住宿者發生食物中毒情況，農場主人就難辭其咎。

　　根據二○○二年公布之「食品衛生管理法」，食品業者若因所備製之食物導致危害人體健康者，罰則最低新台幣3萬元以上，最高處3年以下有期徒刑、拘役或科或併科18萬元以上、90萬元以下之罰金。由此可知休閒農業經營者比起一般的餐飲業者更應該注重食物之製備衛生與安全。

一、食品衛生定義

　　自食品原料的生長、生產或製造至最終消費者的全部過程，為確保食品的安全性、健全性及完全性所必需的方法，與食品安全意義相同。食品衛生重要性為人類攝食以維持生命、進行活動及生殖繁衍，如果攝入之食物不適合所需，或有害生理機能和健康，會擾亂正常代謝而產生疾病，故食品品質、衛生與安全不僅影響健康，甚至可能影響人類生存。近年因科學發達、營養知識普及，有關食品品質、衛生及安全已十分受到重視。

二、引發食物中毒要件與可能因素

1.食物遭病原菌或毒素污染。

2.病原菌數量或毒素濃度於污染之初或因增殖而達致病程度。

3.含病原菌或毒素的食物被攝入人體。

4.攝入人體內的有效病原菌數量或毒素濃度超過人體所能抵抗之值，因而發生中毒症狀。

三、造成食物中毒的病因物質

造成食物中毒的病因物質包括：物理性病因物質、化學性病因物質和生物性病因物質。

(一) 物理性病因物質

1.物質由其物理性症狀而造成人體之傷害：例如玻璃、牙籤、針、石子、鐵片、戒指、果凍、熱飲等。其他不會造成直接傷害之物質如毛髮、紙片、蟲害等也應予以控制，因為食品中若出現任何這類的異物皆代表著污染、控制不當的意義。並且這些也是消費者有能力判斷的項目，常為顧客抱怨的主因。

2.預防異物污染的方法：

(1)落實原料採購及驗收。

(2)高異物量之原料應於原料處理前予以挑揀出。

(3)常檢查設備是否有鬆動之零件及切割刀具之使用狀態。

(4)不要使用太鈍的刀具、鐵刷。

(5)禁止員工攜帶有筆套的筆或迴紋針等易掉落之文具用品進入餐食備製場所。

(6)牙籤及非食用之裝飾品不可放置在餐食備製處附近。

(7)不可將玻璃杯置於製冰機內。

(8)餐食備製人員工作服上衣不要設有口袋，並不要配戴易掉落物件。

(9)應穿乾淨工作服及髮網進入食物製備場所。

(10)做好蟲鼠害防治。

（二）化學性病因物質

✿人造毒物

1.重金屬毒素：

(1)器具：注意酸性食物所使用之容器。

　・陶瓷彩繪：內面不用彩色裝飾面。

　・金屬容器：不用銅質、鋁質、或僅作古董裝飾用之容器。

(2)農漁牧產品：捕撈水域、產地等之污染。

(3)油漆：天花板、牆壁、容器外表不使用含鉛油漆。

2.農藥與清洗消毒劑：

(1)各類化學藥品應予以清楚標示。

(2)貯存時不要與食品或食品容器放在一起。

(3)蔬果上的防蟲藥應使用大量清水清洗。

3.食品添加物：不使用不合法的防腐劑、色素等。

✿天然毒素

天然毒素大部分耐熱，可分為動物性與植物性毒素：

1.動物性毒素：

(1)河豚毒素：不使用不明種類之河豚、雲紋鰻虎等。若不慎食用發生中毒相當迅速，死亡率頗高。

(2)貝類毒素：中毒症狀亦相當迅速發作。不使用來歷不明之貝類，例如西施舌，尤其是來自「紅潮」水域的貝類。

(3)熱帶海魚毒素：不使用來歷不明的漁獲，尤其是來自珊瑚礁水域或業餘垂釣者。

(4)組織胺：某些魚類在死後容易因為細菌的作用將體內的組織胺酸轉換成組織胺。組織胺會使身體產生過敏現象，此為台灣造成中毒最多之原因。這些魚類通常含有較多的肉和血，如鮪魚、鯉魚、秋刀魚、鬼頭刀等。魚一定要冰藏或冷藏，力求新鮮，當毒素一旦生成，無法用油炸或其他加熱方法有效破壞。

2.植物性毒素：

(1)茄靈：存在於發芽的馬鈴薯，若有發芽應挖掉牙眼。

(2)毒菇：毒菇中毒，在植物性天然毒素中毒中，可說占相當多，毒素攝入後可在十數分鐘到一、二天內造成危害。預防毒菇中毒最安全的方法為，只食用人類已證實無毒害之菇類，千萬不可自行摘採野外菇類來食用。

（三）生物性病因物質

✿黴菌

1.性狀：黴菌長在食物上的時候會有毛絨狀的外觀，顏色有黑、白、綠及其他各種顏色。比其他微生物更容易在固體、較乾的、較酸的、或較低溫的食物上生長。需要氧氣才會生長，因此黴菌大都生長在食物的表面。

2.較常發現會長黴的食品以穀類或核果類食品較多，如花生、玉米、米、麵包等，若有發黴的食品應予以丟棄。

3.有些食物上所生長的黴菌會產生黴菌毒素。黴菌毒素中以黃麴毒素最有名，且此毒素也是最強的致癌物質，此毒素會導

致肝癌。若以發黴的飼料飼養家畜也會讓家畜的乳汁或肉中含有黴菌毒素。

4.常溫貯存的食物應保持乾燥與包裝密閉，才不會因受潮而產生黴菌，而半乾性的食品應予以冷藏。

✿細菌

1.性狀：比黴菌小，肉眼無法看見，顯微鏡下呈現各種形狀如球狀且成串、弧形或桿狀等。有的細菌會形成非常耐熱的孢子，有的則只能以一般的營養細胞存在。

2.影響細菌生長的因素：

(1)溫度：適合病原菌生長的溫度在5-60℃，低於5℃時病原菌生長很緩慢，在35℃左右時最適合病源細菌的生長。高於60℃時沒有會引發食物中毒的細菌能生長。所以冷藏、冷凍或適當的保溫溫度可以抑制病原菌的生長。

(2)pH質：病原菌在pH小於4，及大於10時就不生長，如橘子、鳳梨、李子等水果皆在4以下；pH在中性7左右時最適合細菌生長。所以越酸或越鹼的食物就可以在室溫下放得越久。通常動物性食品與有些蔬菜水果的pH質在4以上。

(3)氧氣：大部分的病源細菌都可以在有氧或無氧的環境下生長，只有少數的厭氧病源細菌只會在無氧的環境（例如真空下）生長。肉毒桿菌是少數只在無氧下才能生長的食物中毒病原菌，所產生的毒素相當毒，罐頭食品或真空即食品應嚴防此毒素之中毒。

(4)水活性：純水的水活性為1.0，水活性為食物中之水分可以被微生物利用的程度。食物中之水活性數值並非與水分含量的百分比數質存在正比的關係，但通常水分含量越低，其水活性就越低。安全的水活性是0.85，食品的水活

性若小於或等於0.85就不會有病原菌的繁殖，若低於0.6則沒有任何微生物可以繁殖。通常生鮮食品的水活性都是大於0.85，而一般粉狀調味料等都是低於0.85，甚至低於0.6。

(5)時間：時間為病原菌繁殖的重要因素，若無法控制其他生長因素則應控制時間，一般建議不要讓病原菌的總生長時間超過4小時。

3.細菌造成食物中毒的方式：

(1)毒素型：只要吃入細菌的毒素，不一定要吃入活菌。此毒素乃先在食品中生成。毒素型的中毒病原菌有的不產孢子，有的會產孢子，而所產生的毒素分為不耐熱與耐熱兩種。

(2)感染型：將活的病原細菌吃入人體胃腸中而中毒。造成感染型的中毒病原菌都是感染型，因此很容易被加熱（60℃以上）所殺死。

✿病毒

1.性狀：比細菌小。不是真正的細胞，在食物上不會繁殖，但會在活細胞內繁殖。通常亦不耐熱。

2.A型肝炎病毒為可經食物傳染的病毒，屬腸病毒的一種，其他的腸病毒也是，雖然大部分的這些傳染都是人與人的頻繁接觸而傳染。但A型肝炎病毒可藉著累積在生食的貝類中，而進入人體。也可藉著帶原者的不良衛生作業習慣，而污染到食品。

✿寄生蟲

1.蟲卵與成蟲皆不耐熱，可被一般加熱所殺死。因此生食較亦有寄生蟲的問題。

2.水產中以淡水比海水有較多的寄生蟲問題。水產中的寄生蟲可以冷凍方法來殺死。生魚片中的寄生蟲可於-20℃下、7天內，或-35℃下、15小時內殺滅。

3.豬肉因有旋毛蟲故必須煮熟至少到66℃，豬肉煮成灰色且無血水時約有77℃。

4.弓漿蟲：爲人畜共有之寄生蟲，以貓爲最終宿主，中間宿主則有人、豬、牛、羊、狗。會經由與貓頻繁接觸而得到，亦會經由食入被貓排泄出之弓漿蟲卵所污染的食物而得到，或是吃入半生不熟含有弓漿蟲囊體之豬、牛、羊等肉品，而讓此寄生蟲進入身體。進入人體之弓漿蟲通常侵入視網膜，導致感染發炎而傷害視力。

四、造成細菌性食物中毒之三大條件

（一）污染

污染是造成中毒的先決條件但並非充分條件，也就是在某些情況下並非一發生污染就會造成中毒。重要的污染源有下列幾點：

1.生原料：只產營養細胞之病原菌大多來自動物性原料；產孢子病原菌可來自動物性與植物性原料。

2.設備器具：盛裝生原料或以不潔手部觸摸過之器具。

3.人員：尤其是手部與傷口，手部可能有來自糞便的病原菌。

4.環境：指塵土、空氣、蟲鼠害等。

5.水：水源或水塔等貯水設施可能受污染或未定期清洗。

（二）生長

有的病原菌並非一污染食物其污染量就足以造成中毒，通常需

要在食物中生長到足以致病的數量或產生足夠的毒素時，才會引發中毒。

（三）存活

食物已經遭受污染或已生長大量的病原菌，若於食用前能予以烹煮殺菌或除去毒素，則可預防部分細菌性的中毒。但若未能有效除去病原細菌，則殘存的細菌或毒素就有可能造成中毒。

五、預防食物中毒的原則

（一）預防污染

預防污染要點如下：

1. 新鮮：食品原料及添加物必須妥善保存且儘快食用。
2. 清潔：無論食品原料、容器、器具、儲存場所等，須經常且按時清洗。
3. 迅速：食品原料宜儘快處理，儘快烹調供食，備製好之食物應儘快食用完畢。
4. 生食原料中的病原菌通常是無法做到百分之百的杜絕。雖然如此，仍應購買乾淨的生食原料。並且應警惕生食原料（尤其是動物性原料）是潛在的污染源，不論原料的來源有多麼乾淨。生食原料的處理區域或工作台應該與可食之食品處理的作業區域分開，能夠的話所用的器具應與盛裝可食之食品的器具分開放置。
5. 最重要的是可食之食品不要受到污染，因為這些食物不會再經烹煮。處理可食之食品前一定要先洗手（洗手必須用洗手乳與溫水），用力搓達20秒以上，再用溫水徹底除去殘留洗

手乳，所用的器具也一定在使用前清洗消毒（消毒可用100℃的熱水或200ppm的氯水浸泡）。處理可食之食品人員手部不要有傷口，若有傷口則應包紮好，且穿戴防水、乾淨之處理食品手套。能夠儘量減少以手直接接觸可食之食品最好。

6.所使用的餐具一定要清洗消毒，洗好後不要擦乾，應滴水晾乾，並放置於不會受蟲鼠污染的地方。

7.食物製備與用膳的場所若能有密閉空調最佳，否則對外開口應有紗門紗窗。若有風沙則應關閉門窗，減少塵土飛揚的污染。

8.應使用自來水，若有水塔應保持水塔內部之清潔，每年至少清洗一次。

（二）控制生長

1.該冷藏的食物就應置於足夠低溫下冷藏，冷藏溫度至少保持在7℃以下，最好為5℃以下。冷凍則應保持在-18℃以下，否則至少保持在凍結狀態。熱存應在60℃以上。不要把冷飯菜直接放入電鍋保溫，應先將冷飯菜加熱到至少74℃以上才放入保溫設備。

2.冷卻食物的時候應盡速，應最慢於4小時內將溫度自60℃降至5℃以內。因此所用的容器應儘量淺，以利散熱。

3.醃製時應在冷藏下作食物備製，若一下子無法處理完畢的原料應保存在冰箱中，不要一下子取出過多原料。

（三）除去病因物質

1.食物要徹底加熱煮熟後再食用，但加熱只能消滅會形成營養細胞的病原菌，無法殺死孢子，也無法破壞耐熱性毒素，因此最好的辦法還是避免讓細菌生長。

2.若加熱到74℃則可以殺死病原菌的營養細胞，可減少病因的

危害，但加熱絕對不是預防中毒的萬能方法。

本章習題

1.休閒農業的餐飲主題類型可分為哪幾種？

2.前場餐廳服務應注意的事項為何？

3.廚房衛生管理的原則為何？

4.預防食物中毒的原則有哪些？

第九章
休閒農業消費型態分析

休閒農業消費型態分析內容包括：遊客旅遊態度與行為之探討，經由市場區隔，來設定主要目標市場，進而做為休閒農場業者對產品、定價、通路、推廣、執行市場定位之主要依據。

第一節　遊客旅遊態度與行為

大多數從事休閒農業旅遊的遊客，其實際行為的發生，都是經過態度而產生，因此態度對於行為具有某種程度的預測能力與指標意義。有關於遊客選擇前往休閒農場與民宿等旅遊目的地，主要來自於對一地認識的多寡而產生決策的行為。Um與Crompton（1990）認為旅遊目的地形象具有整體性的架構，且或多或少是對目的地遊憩屬性知覺所形成的態度而來。

一、態度的定義

態度（attitude）是指對某一個特定的對象所學習到的持續性反應傾向，此傾向代表著個人的偏好與厭惡、對與錯等內在感覺的表現，也就是人對於事物的認識、喜惡與反應的傾向。Kotler（1991）指出，態度是指一個人對某些個體的看法或觀念，存有一種持續性的喜歡或不喜歡的認知評價、情緒性的感覺及行動傾向；也是一個人以肯定或否定的方式來評估某些抽象的事物、具體事物或某些情況的心理傾向。

任何一種態度的形成都是從對外在人、事、物以及周圍環境的認知，到對事物愛惡的情感及其所表現的一種相當持久的行動傾向三方面逐漸學習而來的，因此認知（cognition）、情感（affection）和行動導向（action tendency）三個部分為態度組成的要素（張春興、楊國樞，1993），亦即一個人態度的形成是先由認知開始，經

過情感因素而對態度對象表現出行為傾向。Rosenberg與Hovland（1960）認為，態度是由認知、情感與行為三個主要成分所構成的，此態度是外界的刺激與個人反應之間的中介因子，個體受到外界刺激做出什麼反應會受到自己態度的支配，**圖9-1**說明了刺激、態度和反應三者的關係。

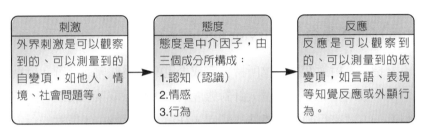

圖9-1　刺激、態度與反應之關係

資料來源：Rosenberg, M. J., & Hovland, C. I. (1960). "Cognitive, Affective, and Behavioral Components of Attitude." In M. J. Rosenberg et al. (eds.), *Attitude organization and change: An analysis of consistency among attitude components.* New Haven, CT: Yale University.

Lutz（1991）認為，構成態度的主要成分為認知、情感與行為三部分：

（一）認知（cognition）

指一個人對態度標的物的見解或情境的瞭解情形、認識程度及看法，包含知覺、想像、辨認、推理、判斷等複雜的心理活動。這些認知往往是來自於對該態度對象的直接經驗或由其他相關的資訊來源管道所獲得，經過整合而形成。

（二）情感（affection）

指個人對態度標的物的整體情緒與感覺。一般而言，情感成分是單一構面的變數，本質上情感也是屬於整體評價性，也就是情感

係表達出一個人對於態度標的物的直接與整體的評價。透過這樣的情感或情緒反應描述往往是「喜歡的—厭惡的」、「愉快的—不愉快的」、「尊敬的—輕視的」等正、負面的感覺。過去Cohen and Areni（1991）的研究指出，情感因素可以強化與擴大正面或負面的經驗，而這些經驗會進一步影響消費者心中的想法與其行為；Assael（1998）則認為情感對於行為是三者組成中最重要的。

（三）行為導向（behavior intention）

指個人對態度標的物所持肯定或否定的行為傾向或意圖。行為意向一般所指的便是一個人針對態度對象，所採取某一特別行動或以某一方式來行動的可能性與傾向。在消費者行為中，態度的行為部分通常是以消費者的（再）購買意願來表示，所以一般也是使用購買意願的量表來衡量態度的行為部分。

二、態度的特性

（一）態度是由學習而來

態度並非先天所擁有的，而是依個人所處環境的經驗以及自我認知的選擇而形成。在消費者行為中，消費者對產品、服務的評價與偏好，常受到過去親身的經驗、他人的口碑介紹、大眾傳播媒體廣告、網際網路等影響，隨時間逐漸形成特定的態度。

（二）態度受外在情境的影響

態度雖具有主觀成分在且具一致性，但其可能受到情境的影響而發生變化。所謂情境，是指足以影響遊客態度與行為之間關係或態度改變的任何事件或環境狀態。當遊客受到特殊情境的影響時，可能表現出與態度不相同的行為。

（三）態度與行為間具有一致性且關係密切

　　一個人的態度一旦形成，不僅前後的態度是一致的，而且構成態度的各個元素也是協同一致、不易改變，甚至態度會影響個人的行為反應。

　　態度的一致性主要和價值性與強度兩個因素有關，所謂價值性是指認知、情感與行為成分的正面性或負面性。為了維持一致性，正面的認知會伴隨正面的情感，而反面的認知則伴隨反面的情感產生；另一因素則是強度，高強度的認知必須伴隨著高強度的情感，而低強度的認知，則須伴隨著低強度的情感。由於一致性的原則須維持三者間的均衡，因此這三個組成因素會彼此相互影響，如**圖9-2**所示。

圖9-2　認知、情感與行為成分之均衡關係
資料來源：林建煌（2002）。《消費者行為》。台北：智勝。

　　態度是種心理歷程，無法直接觀察出來，只能從個人的外顯行為中得之（如：言語或表情、行為）。態度雖只是一種行為傾向，而非只是行為本身，因此許多非態度的因素（如：習慣、他人意見、涉入程度等）會使得態度與行為間產生不協調，但若在上述相等的情況下，態度則是預測行為的最好指標。

三、態度與旅遊行為的關係

　　態度由認知（信念／識覺）、情感（情緒／感覺）及行為導向所構成，三者間互為因果結構關係且有層級體系。一個人的某種態度一旦形成，就會導致某種偏好與意圖，這種偏好與意圖能否實際導致某一特定行為，還會受到各種因素的影響。旅遊決策過程和其他消費者行為決策過程一樣，決策往往需要一些心理上的步驟，如**圖9-3**說明了態度與旅遊決策過程的關聯性。

　　人們對某一事物所持態度的強度及對該事物所擁有的訊息種類多少，都能明顯地反映出人們對某一事物的偏好或傾向。人對於旅遊態度一旦形成，將會產生一種對旅遊的偏好，因此這種旅遊偏好將直接導致人們旅遊行為的產生。然而過去相關研究結果顯示，遊客的旅遊決策主要取決於其旅遊偏好，所謂旅遊偏好，就是驅使個人趨向於一個目標的心理傾向。儘管態度並不能完全有效地預測實際行為產生，但它卻能很準確地預測偏好，顯示態度與偏好間有著必然的關聯。

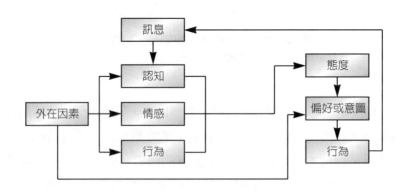

圖9-3　態度與旅遊行為過程的關係
資料來源：劉純（2001）。《旅遊心理學》。台北：揚智文化。

從傳統態度的層級結構理論中，情感在認知與行為導向間扮演著重要的中介角色；然而在許多的研究結果發現，認知、情感除可互為獨立的系統影響行為導向外，認知亦會直接影響人類的行為導向（**圖9-4**）。

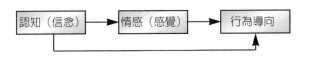

圖9-4　延伸之態度層級結構模式

資料來源：Bagozzi, R. P., & Burnkrant, R. E., (1979). "Attitude organization and the attitude-behavior relationship." *Journal of Personality and Social Psychology*, 37 (6), 928。

在旅遊目的地的選擇模式過程中，態度或行為同樣地扮演著預測遊客行為的重要角色。一個遊憩地區的認知評價和感情評價原理經常被用來瞭解遊客選擇據點之行為反應；然而至今此三者的成分結構尚未能廣泛地運用在目的地選擇行為上（Baloglu, 1998）。過去許多觀光學者證實，人們的態度或行為經常會因為參訪過一地之後而有所變化，而且在初訪與重遊者間也會有不同的意象或態度。邱博賢（2003）提到目的地遊憩經驗似乎會影響到認知（信念／識覺）、情感（感覺）和行為導向的關係。因此一些環境心理學者提出認知與情感兩者在人—環境之交互關係和空間行為模式上扮演著相當重要的地位；尤其是參訪過一地之後，遊客的意象或態度更易受到情感上的支配。

第二節　休閒農業市場區隔

本節分別就市場區隔（market segmentation）的定義、休閒農業的市場區隔變數、休閒農業市場區隔步驟、休閒農業市場區隔類

型加以說明。

一、市場區隔

所謂市場區隔，即將市場劃分成幾個較小市場的過程。其劃分的標準又稱為市場區隔變數。Kotler（1998）提出消費者市場常用的二大類區隔變數：

（一）消費者特徵（consumer characteristics）

其通常使用地理、人口統計及心理特徵等區隔變數，然後觀察這些消費者區隔對某項產品是否有不同的反應。

（二）消費者反應（consumer response）

包括消費者所尋求的利益、使用時機或品牌，一旦市場區隔形成之後，研究人員接著瞭解每個區隔是否有其不同的消費者特徵。而Philip Kotler也進一步歸納出消費者市場主要的區隔變數，如**表9-1**所示。

表9-1　消費者市場主要區隔變數

區隔變數	區隔內容
地理（geographic）	區域、城市大小、密度、氣候
人口統計（demographic）	年齡、家庭人數、家庭生命週期、性別、所得、職業、教育、宗教、種族、世代、國籍、社會階級
心理（psychographic）	生活型態、人格
行為（behavioral）	使用時機、利益尋求、使用者狀況、使用率、忠誠度、購買準備階段、對產品的態度

資料來源：Kotler, Philip著，方世榮譯（1998）。《行銷管理學》。台北：東華。

二、休閒農業的市場區隔變數

休閒農業的市場區隔變數可概括爲地理變數、人口變數、心理變數、購買行爲變數等四項。

(一) 地理變數

1.以都市／近郊／鄉村劃分。

2.以北部／中部／南部／東部／西部／離島劃分。

3.以行政區域劃分。

4.以自然景觀劃分。

(二) 人口變數

1.性別。

2.年齡。

3.家庭生命週期。Duvall（1997）將家庭生命週期分爲八個階段：

(1)第一階段：期間平均爲兩年的「新婚期」，剛結婚，尚無小孩。

(2)第二階段：期間爲兩年半，最大子女出生至兩歲半。

(3)第三階段：期間爲三年半，屬「混亂期」。家中有學齡前的小孩，最大子女兩歲半至六歲。

(4)第四階段：期間爲七年，家中有學齡中的小孩，最大子女六到十三歲。

(5)第五階段：期間爲七年，家中有青少年階段的小孩，最大子女十三到二十歲。

(6)第六階段：期間爲八年，俗稱「發射中心期」，孩子陸續離開家庭。

(7)第七階段：期間爲十五年左右，「中年危機期」，由家庭空巢期到退休。

(8)第八階段：期間爲十到十五年左右，夫婦兩人皆退休。

4.可自由支配所得（收入總所得－固定支出花費＝可自由支配所得）。

5.教育程度。

6.職業類別。

7.社會階層。

（三）心理變數

包括個人日常生活型態所感興趣之事物。

1.觀光：山海風光、島嶼、河谷。

2.休閒：泡溫泉、垂釣、森林浴。

3.鄉土：茶山、牧場、果園。

4.野趣：山林、田野、賞鳥。

5.餐飲：阿媽的菜、主人的私房菜、當地名菜、家鄉小味。

6.文化：原住民祭典、當地特有的文化、節慶遊行。

7.古蹟：老街、古城、文物展覽館。

8.宗教：廟宇、教堂。

9.探險：衝浪、登山、溯溪、攀岩。

（四）購買行爲變數

1.使用率：經常參與、偶爾參與、很少參與休閒農業旅遊。

2.忠誠度：絕對忠誠者、適度忠誠者、轉移忠誠者、游離轉變者。

3.利益追求：接近大自然、遠離都市生活壓力、回憶童年生活等。

三、休閒農業市場區隔步驟

　　休閒農業市場區隔的主要目的在於，找到主要遊客群所在，而以農場、民宿現有的條件能夠滿足什麼樣的消費族群，透過市場區隔、目標市場選擇、行銷定位之流程（**圖9-5**），來制定行銷組合的策略。

1.瞭解自身經營的農場、民宿適合什麼樣年齡的消費族群。

2.瞭解自身經營的農場、民宿適合個別消費者還是團體旅遊。

3.瞭解消費族群的教育程度，是否會需要特別知識性的解說。

4.瞭解主要遊客族群的職業及居住環境：

　(1)需要特別注意主題營造特色，能否配合裝潢、氣氛，以滿足不同的消費族群期望。

　(2)配合其職業及居住環境推出特色風味餐飲。

　(3)瞭解其對產品的購買態度及服務消費習慣。

5.找到主要遊客族群，就找到主要目標市場，接著進行目標行銷。

6.充分瞭解遊客需要，提供妥善服務，調整、修正產品，命中目標對象。

7.針對目標對象設計價位、服務方式、促銷策略等，避免投入資源無端損失。

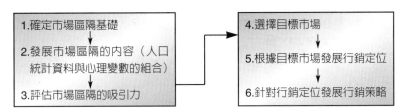

圖9-5　市場區隔、目標市場與行銷定位流程
資料來源：本書作者整理。

四、休閒農業市場區隔類型

農場與民宿的經營形式分類眾多，似乎可以大致看出其客源的不同，以及各類型之間的類型等級。所以要將不同類型的民宿，以統一的標準去評定他們之間的等級，是一件深具挑戰性的任務，然而，農場與民宿在未來同區整合接待大型旅遊團體時，不同的區隔等級與不同的價格差異，都會讓住宿遊客因比較的心理，而抱怨住宿的服務品質，因此，應試著將遊客與住宿的類型加以區隔，使相同類型的遊客與住宿能彼此相互吸引。（**表9-2**）

表9-2　農村民宿經營類型

分類	經營特色	代表業者
藝術體驗型	經營者帶領遊客體驗各項藝術品製作活動，包括捏陶、雕刻、繪畫、木屐、果凍蠟燭、天燈製作等，遊客可親手創造藝術作品，體驗鄉村或現代的藝術文化饗宴。	橙堡
復古經營型	不以體驗活動為經營主軸，此類的住宿環境均為古厝所整修，或以古建築的式樣為設計藍圖，提供遊客深切的懷舊體驗。	古憶庄
賞景度假型	結合渾然天成的自然景觀或是精心規劃的人工造景，如萬家燈火的夜景、滿天星斗、庭園景觀、草原花海或是高山大海等。	枕山春海
農村體驗型	此類型大都位於傳統的農業鄉村中，除有農村景觀提供遊客體認農家的生活之外，並提供遊客農業生產方面的體驗活動。	庄腳所在

資料來源：整理自張東友、陳昭郎（2002）。〈農村民宿之類型及其行銷策略〉。《農訊雜誌》，19（7），48-53。

第三節　休閒農業目標市場

　　休閒農業目標市場（target market）的設定，主要是讓業者對休閒農業市場的供給、需求與媒介有所瞭解，不但清晰明白自己農場的優缺點，進而依此制定行銷策略，避免浪費資源，有效地執行市場行銷。其執行方式，一般從訂定市場目標著手，並擬訂相對應之行銷目標策略，再透過經營目標市場四大步驟之分析，以選擇目標市場行銷策略，完成目標市場的設定。

一、目標市場

　　從被劃分出來的市場群中，去選定並排列欲攻占的市場。一般可分為：主要目標市場、次要目標市場、潛在目標市場、暫時擱置市場。

二、目標行銷

　　目標行銷主要考量的策略，包括下列五項：

1.時間（季節）需求。

2.區域性考量。

3.消費族群特性。

4.價格接受程度。

5.可容納範圍。

三、經營目標市場的步驟

執行經營目標市場的步驟，主要有下列四個程序：

1. 根據決定因素之考量評估，選定主要目標市場及次要目標市場。
2. 於接觸主要目標市場時，同時探索潛在之目標市場。
3. 於經營主要目標市場過程中，發現成效不大之市場區塊，將之暫時區隔爲觀察之目標市場。
4. 擬訂考核機制，隨時評估目標市場之回饋與成效，據以調整各種目標市場之經營程度。

四、目標市場行銷策略選擇

目標市場的行銷策略可分爲無差異行銷策略、單一目標市場策略、集中行銷策略和差異化行銷策略四種，茲分述如下：

(一) 無差異行銷策略（undifferentiated marketing strategy）

無差異行銷策略是把整體市場都視爲目標市場，同時將行銷重點放在人們需求的共通處時，這些區隔市場就可以合併成爲一個大型的目標市場。可利用標準化與訂制化的廣告及促銷方式，來吸引不同區隔市場的顧客，而行銷推廣的成本，可因規模經濟的效果而降低。

(二) 單一目標市場策略（single-target-market strategy）

從若干個區隔市場中，只選擇一個目標市場，並針對該市場發展適合的產品與服務，來滿足市場顧客之需求。例如：強調「健康

養生」的休閒農場，就是針對銀髮族作為目標市場。

（三）集中行銷策略（concentrated marketing strategy）

此種市場選擇策略類似單一目標市場策略，主要差異在於集中行銷策略所選擇的目標市場不只一個。例如：休閒農場例假日提供親子遊憩之外，在平日則以「商務會議」作為目標市場，提供公司企業開會使用。

（四）差異化行銷策略（differentiated marketing strategy）

差異化行銷是認為市場確實有差異化的需求存在，因此將行銷重點鎖定在各個區隔市場需求之上，分別針對不同的區隔市場，設計不同的產品與行銷策略，以分別滿足其需求，但因需選擇不同的行銷推廣策略，故其付出成本相對較高。

第四節　休閒農業市場定位

七〇年代，Ries與Trout以定位策略（positioning）席捲行銷界。定位的觀念闡述了過去僅強調產品利益點和塑造品牌形象失敗的原因。所以如何在同中求異、產品的重要屬性為何、如何讓消費者留下深刻印象、誰是目標消費者、競爭者是誰，都是市場定位的重點所在。

一、休閒農業的定位

以現今休閒農業定位來看，可以分從農業角度與休閒角度來探討：

（一）以農業角度

　　為因應台灣加入WTO之衝擊，應強化農業經營結構，改善農業經濟體質，於有限有形的「農物產值」，外加無限無形的「休閒產值」，來提供「以農為本」的新興產業。

（二）以休閒角度

　　在人類生活經由自然耕牧、農業、工業到商業社會來供給生存資源之際，文明逐漸脫離自然，人們生活在壓力與空虛之間，因失落感而重尋舊往的價值，因而在回歸農業的綠意中感受自身存在的意義，那領域已不再僅是提供生活物質的農地，而是可以放鬆情緒以休閒來滋養精神的新樂園。

二、市場定位的程序

　　進行市場定位，有一定的程序，分別敘述如下：

（一）瞭解產品在消費者心目中的位置

　　透過市場調查的方式，瞭解自身農場或民宿在消費者心目中所占有的位置。

（二）確認企業所希望擁有的定位

　　業者瞭解目前所處的位置之後，就可根據產品本身的獨特性以及競爭者的優劣分析，順應市場環境發展出適合自己品牌的定位。

（三）配合定位方向規劃行銷活動

　　定位對業者來說，是一種長期印象的累積，因此需擬訂一系列的行銷活動來配合。

三、市場定位的方法

依據著眼點的不同，會有不同的市場定位，以下是常見的市場定位方法。

（一）依據產品的重要特色來定位

農場主人可以根據遊客認為重要的產品特性或屬性，以及影響其購買或選擇意願的因素，來對產品進行定位。

（二）依據利益、解決問題與需求來定位

「○○農場讓您有家鄉的感覺」、「滿足都市人熱愛大自然深層渴望的民宿」等定位主張，就是為了滿足消費者需要，與解決消費者問題來作為行銷重點。

（三）依據特定的使用時機來定位

將市場定位於消費者的特定使用場合或適當時機，例如：中寮龍眼林社區中秋炭焙龍眼活動、宜蘭頭城農場七夕情人節鵲橋相會活動、聖誕大餐、尾牙聚餐等。

（四）依據使用者來定位

以滿足特定消費族群與對象來定位，例如：農場針對兒童、小朋友推出「快樂小農夫夏令營」、針對青少年族群推出「叢林漆彈戰鬥營」，而針對親子旅遊可規劃「親子探索自然生態之旅」，來滿足不同族群需求之定位。

（五）依據對抗競爭者來定位

與競爭者作出不同的區隔定位，提供與競爭者完全不同的產品

與服務，另開闢新的市場來吸引消費者；或以追隨者的角度，跟隨市場品牌領導者，選擇採行「老二哲學」之策略，來與競爭者抗衡。

第五節　案例：桃園縣觀音鄉向陽休閒農場之行銷推廣策略分析 (摘要) (陳墀吉、朱姵君，2002)

一、前言

（一）研究動機

隨著我國加入WTO的腳步越來越近，農業產品進口的自由化，使得我國原本就已日趨「夕陽工業」的農業更是有如雪上加霜般的苦不堪言，但這樣的危機未嘗不可視為轉機，農業產值較低，這是不爭的事實，但農業的功能並不只是侷限於「生產」層面，還包括「生活」與「生態」功能，由於這二種是屬於非市場財的性質，常被忽略，農業總價值若加入「生活」與「生態」的產值後，其重要性並不亞於工、商業。面對自由化的競爭，農產品也許是不具有競爭力，但是農業可以轉型利用，發展具有本土特色的、不具有替代性的農業，休閒農業則是典型的代表。江榮吉（1997）提出休閒農業為六級產業，兼具「三生」性的休閒農業是無法由國外進口的，相當具有發展潛力。未來休閒農業將秉持生產、生活、生態均衡發展的「三生農業」理念，實現「永續發展的綠色產業」、「尊嚴活力的農民生活」及「萬物共榮的生態環境」願景，積極促進農業轉型、再造及休閒農場的推廣等。

推廣策略最主要目的在發掘出農場資源，配合附近相關產業或

休閒農場來做推廣的動作，並找出休閒農場在市場上的定位及目標消費群，以求滿足遊客的需求與慾望，並藉此維護台灣農業的永續發展。隨著產業的不同，推廣策略也會有所不同，但其基本的理念仍是相同的。在眾多休閒農場環伺之下，亮麗的收益，已非僅只於研發出品質優良之產品即可獲得。因此，如何利用推廣策略與消費者溝通，俾突出產品及農場的特點，從而使顧客到農場消費，是推廣策略的重點所在。然而，有效之行銷溝通活動，須具完整且可適用之推廣策略為基礎。此乃引發筆者研究此題目的動機。

(二) 研究目的

1.瞭解推廣策略在向陽休閒農場應用上的現況。
2.探討遊客對推廣策略的類型是否有顯著差異。
3.綜合本研究結果作為輔導及發展休閒農場經營之參考。

二、研究設計

(一) 研究範圍與對象

本研究以桃園縣觀音鄉的向陽休閒農場為主要研究範圍，並以前往向陽休閒農場的遊客為主要研究對象。

(二) 抽樣方法

由調查員在假日時，採便利抽樣之方式進行調查，研究調查期間為二○○二年六月至七月的週六及週日，總共發放問卷300份，總計回收有效問卷共291份。

(三) 資料分析

本研究所使用的統計分析工具為SPSS for Windows 8.0統計軟

體。而依據研究架構、研究假設及問卷之設計，所採用的統計分析方法為：

1.敘述性統計（descriptive analysis）。
2.卡方檢定（Chi-square test）。
3.T檢定（t-test）和單因子變異數分析（one-way ANOVA）。
4.事後檢定（post-hoc）。

三、實證結果分析與討論

（一）遊客基本屬性分析（見**表9-3**）

1.**是否有來過**：在291份問卷中，有來過者占133人（45.7％），沒有來過者占158人（54.3％）。

2.**性別**：受訪遊客男性132人占45.4％，而女性159人占54.6％，男女性別比例約占各半。

3.**年齡**：本次受訪遊客年齡主要以20-29歲177人占60.8％為最多，其次以30-39歲的遊客77人占26.5％，由此可知，年齡層分布大多是屬於青年人為主。

4.**教育程度**：根據問卷得知受訪遊客教育程度以大學124人占42.6％為最多；其次為專科94人占32.3％。

5.**職業**：根據調查分析結果，遊客職業主要以商業75人占了25.8％最多；其次為服務業55人占18.9％。

6.**每月平均所得**：本次受訪遊客收入在2萬-4萬137人占47.1％為最多；其次是收入在4萬-6萬元43人占14.8％，由上述5.職業分析得知遊客多以商業及服務業為主，所以個人平均所得以2萬-4萬為主。

表9-3　遊客基本屬性次數分配表

變項	變數說明	次數分配	比例（％）	變項	變數說明	次數分配	比例（％）
是否有來過向陽農場	有	133	45.7	職業	農業	2	0.7
	沒有	158	54.3		工業	33	11.3
	總和	291	100		商業	75	25.8
性別	男	132	45.4		軍公教人員	24	8.2
	女	159	54.6		自由業	16	5.5
	總和	291	100		服務業	55	18.9
年齡	19歲以下	13	4.5		家庭主婦	9	3.1
	20-29歲	177	60.8		學生	49	16.8
	30-39歲	77	26.5		無（退休）	8	2.7
	40-49歲	22	7.6		其他	20	6.9
	50-59歲	2	0.7		總和	291	100
	60歲以上	0	0	每月平均所得	2萬元以下	39	13.4
	總和	291	100		2萬-4萬	137	47.1
教育程度	小學	0	0		4萬-6萬	43	14.8
	國中	7	2.4		6萬-8萬	19	6.5
	高中職	44	15.1		8萬-10萬	6	2.1
	專科	94	32.3		10萬元以上	8	2.7
	大學	124	42.6		無固定收入	39	13.4
	研究所以上	22	7.6		總和	291	100
	總和	291	100				

(二) 遊客對推廣策略同意程度之分析

　　由**表9-4**可得知，就整體推廣策略同意度變項而言，大部分遊客的同意度皆在「非常同意」及「同意」兩個範疇內，而依據平均數排列前五名分別是「有特別的優待促銷（4.3）」、「有田園體驗之促銷活動（4.24）」、「有特殊的產品促銷（4.21）」、「有良好的產品展示促銷（4.14）」及「和農業產銷班做結合促銷（4.1）」；換言之，也就是遊客對此五項推廣策略之同意程度持以高度同意看法，而此五項推廣策略又都爲促銷方面的推廣策略，由此可知向陽農場的推廣策略中以「促銷方面」成效最爲顯著。

表9-4 遊客對推廣策略同意程度次數分配表

	非常同意	同意	普通同意	不同意	非常不同意	平均數	標準差	排序
	%							
1．廣告方面								
利用e-mail做推廣	27.8	38.5	21.6	11.3	0.7	3.81	0.99	9
運用報章雜誌做推廣	24.1	41.6	23.4	9.6	1.4	3.77	0.97	13
利用電視媒體做廣告	29.6	34.4	21.0	13.4	1.7	3.77	1.07	13
利用「事件」做廣告	12.0	32.0	30.2	19.6	6.2	3.24	1.09	16
總平均	23.4	36.6	24.1	13.5	2.5	3.65		
2．公共關係方面								
利用新聞媒體做廣告	21.6	48.8	17.9	10.0	1.7	3.79	0.95	10
與農業產銷班結合促銷	30.9	48.8	13.7	5.2	1.4	4.03	0.88	6
成功地和其他產業配合	29.2	40.2	21.6	7.6	1.4	3.88	0.96	8
總平均	27.3	45.9	17.8	7.6	1.5	3.90		
3．促銷方面								
有良好的產品展示促銷	40.2	41.2	12.7	4.5	1.4	4.14	0.90	4
有特別的優待促銷	49.8	35.7	10.0	3.4	1.0	4.30	0.86	1
有特別的才藝課程促銷	34.4	44.3	18.2	3.1	0	4.10	0.80	5
有特殊的產品促銷	39.5	43.0	16.5	1.0	0	4.21	0.75	3
有田園體驗之促銷活動	42.3	42.3	13.1	2.4	0	4.24	0.77	2
總平均	41.2	41.3	14.1	2.9	0.5	4.20		
4．人員推銷方面								
工作人員服務良好	19.2	42.6	35.1	3.1	0	3.78	0.79	12
工作人員對產品熟悉度良好	17.2	40.9	38.5	3.4	0	3.72	0.79	15
工作人員花卉專業技術良好	18.9	45.0	32.6	3.1	0.3	3.79	0.79	10
總平均	18.4	42.9	35.4	3.2	0.1	3.76		
5．總結								
向陽農場有良好的推廣策略	26.8	45.7	22.7	4.1	0.7	3.94	0.85	7

註1：1=非常不同意；2=不同意；3=普通同意；4=同意；5=非常同意

（三）遊客基本屬性對向陽農場推廣策略同意程度分析

1. 「**是否來過向陽農場**」經T-檢定後發現，是否來過向陽農場對「有特別的優待促銷」具有顯著性的差異。

2. 「**性別**」經T-檢定後發現，性別對「利用『事件』做廣告」、「利用新聞媒體做廣告」、「成功地和其他產業配合」、「有特別的優待促銷」、「有田園體驗之促銷活動」、「工作人員服務良好」、「工作人員對產品熟悉度良好」等推廣策略具有顯著性的差異。

3. 「**年齡**」不同對「利用e-mail做推廣」、「運用報章雜誌做推廣」、「利用電視媒體做廣告」、「與農業產銷班結合促銷」、「有特別的才藝課程促銷」等有顯著性的差異。根據Bonferroni事後檢定可知，19歲以下對前三項重視程度較高；40-49歲遊客則對「與農業產銷班結合促銷」較重視；而30-39歲則對「有特別的才藝課程促銷」重視度較高。

4. 「**教育程度**」不同，只對「運用報章雜誌做推廣」、「與農業產銷班結合促銷」、「有田園體驗之促銷活動」、「工作人員花卉專業技術良好」等四項推廣策略沒有顯著性的差異，其他十二項則都具有顯著性的差異。根據Bonferroni事後檢定可知，「高中職」教育程度以上對推廣策略的重視程度較高。

5. 「**職業**」不同只對「利用『事件』做廣告」、「成功地和其他產業配合」、「工作人員花卉專業技術良好」等三項推廣策略沒有顯著性的差異。根據Bonferroni事後檢定可知職業對其他十三項推廣策略的重視程度以「家庭主婦」為主，「自由業」、「無（退休）」的遊客為次之。

6. 「**每月平均所得**」根據Bonferroni事後檢定可知「運用報章雜誌做推廣」、「利用『事件』做廣告」、「利用新聞媒體做

廣告」的重視程度以收入在「2萬-4萬」的遊客為主，而「4萬-6萬」收入的遊客在「利用e-mail做推廣」、「有特別的才藝課程促銷」、「有田園體驗之促銷活動」等的重視程度則高於收入在2萬-4萬的遊客。

四、結論與建議

針對上述本研究提出下列幾點結論建議：

（一）全面性的推廣策略

加強廣告方面的推廣策略，以加強休閒農場給人的印象及相關資訊，以獲得大眾市場的青睞。至於人員推銷方面也要加強員工的專業訓練及服務態度，以增加遊客的回遊意願，每年固定在花季時造訪。

（二）目標市場

根據調查顯示，到休閒農場的遊客大多以無固定工作的家庭主婦、自由業、學生等為主要市場，因此在活動設計或休閒農場規劃設計方面，應多加強此市場需求，如：方便到達的交通工具、更具休閒農場風格的整體規劃、媲美國外休閒農場花團錦簇的美麗風光等，以吸引更多遊客前往。

（三）推廣策略的訴求對象

不同年齡層的遊客對推廣策略的同意程度也有顯著的不同，因此，在針對目標市場做推廣時，需要注意不同推廣策略的使用時機及方法，如：19歲以下的遊客對廣告方面的重視程度高於其他年齡層，因此在做推廣時就可以e世代最常獲得資訊的網際網路和媒體去加強；而年齡較長者，則以活動內容的豐富程度來做為主要判

斷，因此要多加強軟硬體的設計及規劃，使其感到農場主人的用心。

（四）價格部分

因為遊客大多以商業、服務業和學生等為主，所以其每月平均所得較不穩定，平均為2萬-4萬元為主，因此，農場的花費應以平民價為主要賣點。

（五）花季的安排

在不同季節裡種植不同種類的花海以吸引遊客前來，讓遊客可以在週休二日時暫時逃離都市繁忙的生活，得以隨時看到整片的花海，另外，淡季時也應利用不同的整體推廣策略來吸引遊客。

（六）活動方面

多舉辦一些其他農場所沒有的活動，發展自己的特色以吸引遊客前來及重遊的意願。

本章習題

1.休閒農業的市場區隔變數有哪些？

2.休閒農業市場區隔的步驟為何？

3.針對休閒農業目標市場的行銷策略選擇有哪些？

4.休閒農業市場定位的方法有哪些？

第十章
休閒農業人力資源管理

提到人力資源管理，其中就有許多種類似的名稱，如：人力管理、勞資關係、勞力管理及人事管理等等，但是一般是以人力資源管理做為主要代表用語。其意義是指企業透過管理的程序，將組織中的人力資源，作整體性的規劃、組織、領導與控制的過程，使人力能發揮最有效的運用，進而促進企業之發展。今日，人力資源管理已被視為專業，大部分企業已設置有人力資源管理部門，而人力資源的專業人員則以提供專業知識為主要的職責所在。

而人力資源管理的目標在使得員工與組織共同達到雙贏的目標。黃英忠（1997）將人力資源管理的基本目標區分為下列四項：

1.生產性目標與維持性目標的均衡。

2.年功主義與能力主義的調和。

3.員工工作生活品質的提高。

4.產業社會人力素質的提升。

第一節　人力資源管理規劃運用

休閒農業的人力資源規劃（human resource planning）是依照業者的策略計畫，來進行人力的供給與需求預測之程序，以幫助管理者預測農場、民宿未來所需要的人力資源品質與數量，並作為往後相關的人力資源管理之依據。通常休閒農業之所以進行人力資源管理規劃，主要的目的在於：

1.合理進行人力分配，讓員工能適才適用。

2.降低人事成本花費，增加本身競爭優勢。

3.滿足員工自身需求，協助員工生涯發展。

4.適應組織發展方向，完成企業策略目標。

而就休閒農業人力資源管理規劃的程序而言，可分爲下列幾個步驟：

1. 分析組織本身所處的內在與外在環境，並加以分析評估。
2. 經由評估的結果，設定企業人力資源規劃的目標及管理策略。
3. 開始進行實際的人力資源規劃，針對現有及未來人力的供需加以分析，可採行下列分析方式：

 (1)現有人力資源分析，可採用：

 ・工作分析法：以工作內容分析。

 ・工時研究法：以工作時間分析。

 ・成果分析系統法：以工作成果進行完整的系統分析。

 (2)未來人力資源分析，可採用：

 ・主管經驗估計法。

 ・迴歸分析法。

 ・時間序列分析法。

 ・比例分析法。

4. 擬訂實際執行方案，包含：

 (1)員工工作分析。

 (2)工作成果評價。

 (3)員工前程分析。

 (4)人才徵募計畫。

 (5)員工訓練發展。

 (6)工作績效考核。

 (7)員工異動計畫。

 (8)員工報償計畫。

 (9)其他管理活動。

5. 提出最終人力資源管理計畫。

第二節　人力資源管理執行原則

　　本節分別就瞭解外部實際環境的影響、瞭解競爭影響與勞動市場變化、能具備長遠的遠見、考量到所有的員工、與企業策略相整合、組織與人力資源策略連結的綜效、瞭解策略性與傳統性人力資源管理的差異、直線主管與人力資源主管的合作關係等八項來說明執行人力資源管理的原則。

一、瞭解外部實際環境的影響

　　對休閒農業組織而言，外部環境有著許多的機會與威脅存在，例如：法令規定、經濟狀況、科技演進、人口與社會改變、國內外政府政策的限制或開放等。而人力資源管理就是要能妥善的運用人力安排，以獲得外部環境的最大機會，而將威脅減至最小。

二、瞭解競爭影響與勞動市場變化

　　休閒農業的雇主間，會為了好員工而競爭，就像是為了爭取顧客一樣，無論是在招募、任用以及激勵員工各方面，各企業無不投入心力，進而期望能吸引具工作競爭力的人才加入。

三、能具備長遠的遠見

　　所謂具備長遠的遠見，主要指的是設立長期性人力資源型態的管理原則。一般企業想要執行變革策略並非容易之事，因必須考量原有組織的慣性、彈性以及企業本身的管理哲學等環節。所以，具

有遠見將能為企業擬訂出一套未來可遵循的人力資源發展策略。

四、考量到所有的員工

對於休閒農業人力資源管理來說，必須考量是否能涵蓋所有的員工，不僅僅只針對正職人員而已，而是應以所有農場內員工做為範圍考量。

五、與企業策略相整合

一個企業的人力資源策略，必須能與企業策略相整合。換言之，企業策略應要能帶動人力資源策略。現今的人力資源主管必須具有全面性的觀點與能力，來設立目標與任務以支持組織目標，不應只是擔任平常的人事行政角色。如果企業策略為擴張成長或是掌控市場，其人力資源策略應是迅速召募優秀員工與置換不適任員工；若是縮編策略，其人力資源策略則是降低或是終止員工契約，不再進行員工召募。

六、組織與人力資源策略連結的綜效

策略管理的關鍵在於協調企業本身的所有資源，若所有資源整合到適當的策略之內，企業可以藉由整合的力量來創造出附加價值，即是指當資源被連結或是協調利用時，所創造出來的額外利益或是價值產生，這就是達到所謂的綜效（synergy）。

七、瞭解策略性與傳統性人力資源管理的差異

休閒農業策略性人力資源管理在於規劃、權力、範圍、決策、

整合以及協調上，與傳統性人力資源管理功能有著許多差異。基本上，策略性人力資源的意涵是，為所有員工提出策略性的規劃、決策，以協調所有人力資源功能。此觀念賦予更多職權給予人力資源主管，亦視人力資源功能為整合行銷、生產、財務、法律等所有企業功能之重要部分。

八、直線主管與人力資源主管的合作關係

張宮熊、林鉦棽（2002）提到人力資源管理不僅僅局限在人力資源部門內，組織中所有主管皆必須負起人力管理之責。直線主管督導著員工每日的工作，並對人力資源主管提供必要的資源與督導，因此，直線主管也執行著許多人力資源管理的工作。另一方面，人力資源管理部門在發展相關管理程序和方法時，也常需要來自各直線主管的協助。

由於人力資源主管屬於幕僚地位，角色為直線主管的支援者，但在環境改變之下，使得組織中人力資源管理事務越來越複雜，因此人力資源部門需協助直線主管，協助有關人際關係事務，以及其他與直線主管共同處理之事務。因此，人力資源部門應與其他部門培養相互共同的合作關係。（**表10-1**）

表10-1　直線主管與人力資源主管的合作關係

合作關係	
直線管理者	人力資源主管
1.發展人力資源活動	1.發展人力資源活動
2.執行人力資源活動	2.執行人力資源活動
3.分擔人力資源管理責任	3.與直線管理者配合，使人力資源活動能與企業相互整合
4.設定企業倫理行為的政策	4.企業倫理行為的執行

資料來源：張宮熊、林鉦棽（2002）。《休閒事業管理》（頁217）。台北：揚智文化。

第三節 員工招募與徵選

一、人員招募

休閒農業組織招募（recruitment）是指企業在尋求潛在新進人員所採行的各種活動。目標是快速、有效、合法地找出合適工作內容的應徵者。一般採行的招募方式可分為外聘與內聘二種。茲分述如下：

（一）外聘

即企業對外公開招聘人員，尋求企業本身以外的人才加入，來填補組織空缺職位的需求。通常會採行以下的外聘方式：

1.刊登報章雜誌廣告。
2.透過電腦網路刊登招募啟事，如：101、1111網路人力銀行。
3.透過大專院校的就業展覽會。
4.透過地方社區的招募博覽會。
5.經由職業介紹所招募。
6.企業開放給高中職或大學生參訪。

對於企業來說，外聘具有優點，但也有其缺點存在，可能要以企業的不同需求與經營現況來考量，下列的優、缺點可作為外聘人才時之參考依據。

1.外聘的優點包括：
(1)可以吸引大量的應徵人選。

(2)有機會引進具有企業所需技術與能力之人才，如：解說導覽、美食烹飪人才。

(3)可召募具不同思維或做事方法的新員工，爲企業注入新血。

2.外聘的缺點包括：

(1)所需付出的時間、費用成本較高。

(2)新進員工對企業較缺乏認識，且尚未能有歸屬感。

(3)企業對新進員工較無深入瞭解。

(4)需花費更多心力在於員工訓練與教育。

(5)新進人員能否承擔工作責任，具有未知風險性。

（二）內聘

當企業採行內聘方式時，則是在組織現有人員內尋求所需之人才。而內聘人員可分爲下列兩種方式：

1.**部門橫向調動**：將現有的員工作不同部門間的工作調動。

2.**內部垂直升遷**：組織中主管的職缺由企業內部的員工晉升擔任。

而內聘也具有下列優、缺點存在：

1.內聘的優點包括：

(1)減少在招募時間與金錢上的支出花費。

(2)員工熟悉企業文化、經營目標與理念。

2.內聘的缺點包括：

(1)僅能在有限的人選中作選擇。

(2)候選人員的能力無法符合新工作的需求。

二、人員甄選

人員甄選（selection）則是對於前來應徵工作者的評定和選擇，當管理者透過招募徵得許多應徵者之後，接下來就須在所有人選當中，尋找一位最為適任之人才。人力資源管理者可以用許多甄選的評判標準，來作為篩選過濾人才之衡量，這些標準包括：(1)背景資料審查；(2)面試；(3)筆試；(4)體能測驗；(5)技能考試；和(6)推薦法等六種。

1. **背景資料審查**：審查資料包括個人學歷（就讀學校的科別系所、主修與副修課程、畢業時間）、相關工作經驗和方言、外語能力。
2. **面試**：一般可分為結構式面試和非結構式面試兩種。
 (1)結構面試：又可稱為情境式的問題（situational interview questions），人力資源主管詢問每位應徵者，先前所設定好的標準問題，讓面試者來回答。
 (2)非結構式的面試：人力資源主管可採自由詢問方式，內容可為各種探測性的問題，而非預先所準備的固定問題形式。
3. **筆試**：可分能力測驗與性向測驗兩種型態。
 (1)能力測驗：如語文測驗、數字邏輯與工作專業常識。
 (2)性向測驗：評估應徵者的個性特質，是否符合工作所需。
4. **體能測驗**：有些需要體力的工作（如：房務人員、清潔工），管理者在甄選過程，可採行體能測驗，以瞭解應試者對需要體力的工作是否能負荷。
5. **技能測驗**：以實際的工作項目來測試應徵者是否擁有該項技能。

6.**推薦法**：要求應徵者提供前任雇主、主管、學校老師或指導
教授等的推薦函或工作表現評語，以作爲聘任時之參考。

第四節　員工訓練與發展

員工的教育訓練（training）和生涯發展（development），其目
的在於培育員工奠定目前或未來工作的能力基礎。教育訓練著重於
現職工作的技能要求，而生涯發展則是爲未來的工作技能先做好準
備。

一、訓練的型態

一般而言，訓練的種類分以下二種：

（一）授課教學

授課可以在企業內部或外部進行，經由課堂上的授課教學，除
了採行傳統授課方式之外，教材內容更可以爲團體討論、案例探
討，和利用影音媒體、網路教學等方式，讓員工在課堂上學習工作
相關的知識與技術。

（二）在職訓練

在職訓練（on job training）是指員工藉由參與實際工作來獲取
經驗。在職訓練的方式，可透過資深同事或上司教導而習得，也可
在工作當中自行摸索學習。企業經常會實行在職訓練課程，以確保
員工的能力，能隨時符合企業追求目標或因應顧客需求的變化。

（三）在職進修

企業可鼓勵員工，利用工作閒暇之餘，到大學選修與工作內容相關之課程，或參與點心烘焙班、電腦技能班、導覽解說班等第二專長培訓課程，以提升員工工作能力。

二、發展的型態

雖然生涯發展和訓練的課程皆包含授課教學與在職訓練，但是生涯發展則另有其他的學習課程如下：

（一）正規教育課程

許多企業會提供員工到大學進修的機會，讓員工接受正規教育課程。而隨著科技進步，現今許多學校與企業為了節省成本，逐漸利用網際網路遠距教學來教育員工。

（二）實際工作經驗培養

身為管理者要對各種管理功能、產品服務、市場特性等具備專門知識。例如：隨著企業邁向國際化，管理人員必須瞭解不同國家的價值觀、市場脈動，因此有些企業會派遣管理階層幹部出國赴任，以拓展國際視野，培養相關工作經驗。

第五節 績效評估與獎勵制度

一、績效評估

組織藉由績效評估（performance appraisal），可以瞭解員工在工作上表現之績效。管理者也會使用績效評估做為衡量工具，以進行人力資源管理之升遷、加薪、降級和解雇等相關決策。

（一）績效評估的類型

✿個人特質的評估

是指衡量員工與工作相關的個人特質，例如：技術、能力或個性。但個人特質評估，會有下列三項缺點：

1. 個人特質並不一定會和績效有直接的關係，因此這種評估方式並非公平的評斷標準。
2. 個人所擁有的特質，並不代表可以實際完全運用到工作上，或是能提高工作績效。
3. 個人特質是長期養成的特性，無法在短期間改變。

✿工作行為的評估

工作行為的評估是評斷員工在工作行為上正確與錯誤的表現，讓員工可以藉由評估的結果，進一步改進工作的缺失，以期能有更好的表現。

✿ 工作結果的評估

而工作結果的評估（results appraisals）是指管理者根據員工在工作上表現的結果及績效，來做為績效評判的參考。

不論管理者是以個人特質、工作行為或結果等不同方式來評估員工的績效，評估資訊的來源，可能是客觀的資訊，或是主觀的資訊。通常客觀的評估是根據事實與統計數據而來，而主觀的評估則是根據主管對於員工的工作行為、表現或態度來評分，因主觀的評估是以主管個人喜好決定，容易摻雜個人情緒因素之影響，將會造成評判錯誤機率之產生。

（二）評估績效者

1.直屬上司考核評估。

2.顧客意見評估。

3.同儕建議評估。

4.部屬意見評估。

5.自我考核評估。

（三）績效評估的內容

績效評估通常是由三種考核項目組合而成，包括成績考核（業績考核）、態度考核和能力考核。

✿ 成績考核（業績考核）

1.成績考核乃是針對「職務的完成度」來做參考的標準：

(1)評估員工在一定的期間內（六個月或最長在一年以內的期間）工作的進行狀況、及完成了多少工作來加以評估。

(2)考核方法是對照職務標準在考核的原則下進行，即使員工只有一人時也要確實執行。

(3)考核要素為考核其「工作量」、「工作品質」與「目標達成度」，儘可能的就分類目標的完成度加以評估。也就是將每一項目所確認的工作，在絕對評估的基準之下進行A.B.C.D（優至劣）的評分，進而做到對這個考核的要素進行評估。

(4)自我評估與回饋是由工作達成度來評估，如果可能的話則先由本人來作自我評估。再由直屬上司（第一考核者）來進行評估，在這之中特別是看法不同的地方則必須再溝通。從這項溝通談話中，確認目前的指導計畫及自我啟發目標，再與能力開發相結合。

2.重視第一考核者的評估：在成績考核時無論如何都以第一考核者的意見為中心。而第二、第三考核者則站在輔助性的立場，對成績考核時的絕對評價有所影響。此外，人力資源部門常對考核者的評估加以調整，但對實際狀況的瞭解是絕對比不上其直屬上司的，所以成績考核若可能的話，希望能做到無第二考核者可調整之原則。

3.業績是從發揮能力中來增減工作：考核的方法比照各職能資格等級的能力標準，以員工本人目前是否已達到標準，來進行評價。成績關係著交代下來的職務完成度，至於其職務是否適合對方的職務等級則不是問題。此外，業績乃是指在對擴大、加強自己的職務時所擁有的自信程度的評估，但實際上仍須從結果中斟酌其工作的難易度並予以增減工作量，依其增減的程度，在員工本人的職能資格等級裡加以評估，此為注意重點所在。

✿態度考核

態度考核可以說是擔負著成績與能力考核的橋樑作用。

1. 評估在一定的評定期間內本人對身為組織一員的自覺及實際在工作上的熱忱、態度與行動。
2. 評估整理出來的態度、行為才是員工應有的形象。並在一開始的時候就要求全體員工徹底實行。
3. 考核的方法將視為一般成績考核的一部分，以成績考核相同的方法實行。
4. 在態度考核中必須注意：工作規律、責任心是態度考核基礎。總之，不管是擔任何種工作的員工都必須有自覺性，其次才是協調性與積極性。

✿ 能力考核

1. 能力考核是歸納每一個階段的能力：
 (1) 把能力歸納成每一個職務等級並列出標準。以現在表現來評估是否具備瞭解的能力，具體來說可以依照「職務標準」來加以評估。
 (2) 在每一個職務等級裡所被期待的能力，須得到企業組織的認同方可。
 (3) 另一個必要條件是，是否給予與此能力相當的職務，例如：在評估第五級的能力時，若不給員工與第五級相當的工作，而只給員工比第五級簡單的工作的話，則無法作出精確的能力評估。
2. 能力可分為基本能力與熟悉能力。

(四) 績效回饋

　　為了使績效評估能夠實際改善員工在工作上的表現，管理者需要將績效資訊傳達給員工，讓員工可以透過績效評估瞭解自己的優、缺點及改正方向。但許多管理者卻不喜歡提供負面的回饋，深怕影響員工工作士氣，然而下面幾點建議可供管理者作為參考：

1.視績效評估為解決問題的方法，而不是一種惡意的批評。

2.將績效回饋的重點，針對於員工可以改正的合理範圍內。

3.對待員工能以尊重的態度，避免人身的攻擊與批評。

4.給予員工正式與非正式的績效回饋。

5.讚揚員工在某項工作範圍內的優秀表現。

6.誠摯表達對員工能達成改進目標的信心。

7.管理者與員工雙方訂定同意的時間進程表，以改善工作績效。

二、獎勵制度

在薪資管理上有二個重要的觀念，其一是所謂的薪資水準（pay level），指薪資與其他同類型企業所僱用員工的薪資比較程度；另一個則是薪資結構（pay structure），此項是依照工作內容的重要性、技術水準及其他重要的特性所分類而成。而薪資的決定有許多考量因素，包括企業性質與工作內容的特性，以及個人工作表現。

一般企業決定員工的薪資獎勵，通常是依照個人工作價值、貢獻及績效表現來評斷，大多採用加薪或紅利發放等方式。而依據法律規定，企業需要給予員工基本的福利制度，包括社會安全保險、傷害賠償和失業保險等。其他的福利包括了：健保、休假、員工旅遊、退休金、彈性工時、托兒服務及各種員工福利計畫。有些企業是由高階主管決定福利制度的項目，但有些企業則是提供各種不同福利項目，讓員工依據自己實際的需要來做選擇。

因此，薪資獎勵制度的一個關鍵原則是，要把薪資中的一大部分與工作表現直接連結，企業要按實際績效付酬。以下為幾項重要準則：

(一) 準則一：不要把報酬和權力綁在一起

如果管理者把報酬與職位連結，就會產生一群忿忿不滿的員工，專家們把這些人稱作「POPOS」，意思是「被忽略的和被激怒的人」（passed over and pissed off）。所以不應將報酬與職位連結，這樣可以給員工們更多的機會，可以在不晉升的情況下提高薪資級別。

(二) 準則二：讓員工更清楚理解獎勵制度

企業給員工的制度說明，如果都是深奧難解或者模稜兩可的語言，員工們根本無法弄清楚他們本身福利待遇的真正價值，將造成員工無法因獎勵制度的吸引來提高工作績效。因此，企業應當簡明易懂地解釋各種獎勵制度的達成方法。

(三) 準則三：大張旗鼓地宣傳

當管理者為一位應當受到獎勵的員工頒獎時，盡可能廣泛地傳播這項消息讓企業所有人知曉，可使各種不同的薪酬制度順利執行，並發揮其應有的作用。

(四) 準則四：不能想給什麼就給什麼

管理者不妨嘗試不用金錢的激勵方法。金錢，只要運用得當，是最好的激勵手段，然而不用金錢的獎勵方法則有著一些行之有效的優點：如可以將資金留用於周轉之用。因為撤銷一位員工基本工資提高6%的獎勵決定，要比收回給他的授權或者不再給他額外的休假機會，來得困難得多。

第六節　服務品質管理

　　休閒農業是一種具有特殊使用價值的服務及活動，休閒農業要在激烈競爭的服務業中永續經營，必須隨著遊客的需求變動，持續提供使遊客滿意的服務品質，因此，服務品質的提升，及服務標準的制定與改變，是落實服務品質的基本原則。至於服務品質的提升則是建立在顧客價值管理（customer value management, CVM）之基礎上，其必須能與服務定位與顧客價值作緊密結合，它著重服務屬性與價值關聯體系的建構，瞭解顧客與服務組合間的互動關聯，掌握顧客需求的動態資訊，經常提供企業體經營理念與做法，並且與顧客保持積極的互動關係。並適時教育顧客，藉以樹立顧客心目中對企業體的價值觀感，取得顧客認同及回應，以便引導顧客，形成超越同業的驅動力。

　　Gale（1994）針對顧客價值管理所提出之顧客價值分析，就是自企業內部實施全方位品質經營，且主動積極親近顧客傾聽其心中的話，透過顧客資訊系統即時分析整理並擬訂有效策略，以便持續地掌握顧客的向心力，換句話說，就是透過從計畫（plan）、執行（do）、檢討（correction）及改進（action）的品質管理模式（PDCA）運作，隨時注意顧客價值資訊的「拉力」，進行分析及適當調整服務策略，並透過創新改善的「推力」，以維持產業的競爭優勢。

　　直到最近幾年，隨著顧客關係管理的興起，服務品質管理的重心開始移向顧客價值，強調以顧客所認定的價值，做為品質管理的依據。底下簡略敘述各階段演進的過程。

　　1.階段一：符合標準的品質。在此階段中品質的標準是在於合

乎規格，任何一樣服務或產品，都有預先設定的規格標準，凡是能符合這規格標準的，便是所謂的好品質，不能符合這標準的，就要面臨被淘汰的命運。因此，在這階段中所強調的是內部運作的有效性，以及如何降低錯誤率，減少重做率等。然此階段所面臨的問題是，品質好不一定表示顧客滿意，因為每樣東西都有多方面的品質屬性，不同顧客對不同品質屬性的要求不同。企業無法要求一樣產品或服務在每一品質屬性上都表現優越，相對地，也就無法以特定品質屬性的優勢，來滿足所有的顧客。

2. **階段二：顧客滿意。** 在認知到每一顧客均是獨立個體的同時，企業開始更親近顧客，試圖進一步瞭解顧客的需求和期望，並要求員工採取顧客導向，以顧客的角度來看服務品質。此時企業開始著重顧客滿意度調查，並以調查結果來修正服務及產品的方向。然而此階段所面臨的問題，為顧客滿意並不表示顧客不會流失。越來越多的顧客雖然在調查表中勾選滿意，但卻逐漸減少購買，探究其原因乃是競爭者表現更為優異之故。

3. **階段三：市場觀點的品質與價值。** 在瞭解競爭的重要性之後，企業開始將重心從原有顧客擴充到目標市場，除了關心自己的顧客是否滿意之外，也同時注意目標市場中競爭者的顧客，對自己所提供的產品和服務，所感受的品質和價值地位。此時企業更朝向市場導向，關心自己和競爭者在目標市場中表現的差異。在此階段顧客價值的分析模型已然建立，惟該品質、競爭策略，尚未與企業經營之策略規劃結合，形成各自思考、缺乏整合的現象。

4. **階段四：以品質為核心的顧客價值管理。** 在此階段中，品質策略已融入企業策略中，並能利用顧客價值分析工具與方法，來瞭解與追蹤自己在目標市場中的競爭地位，幫助企業

評估應投入哪些事業，並能隨著目標市場需求的演進來調整組織和流程。

從休閒農業所具有的特質而言，雖然不同於製造業標準化容易進行，標準化的確有其困難性存在，但隨著服務產業的高度發展，在國內如台北亞都麗緻飯店及鄉村市公所內的戶政事務機構等服務單位，所推動的服務業標準化成功案例，顯示以標準化、手冊化方式訂定服務品質將是休閒農業未來發展的一種新趨勢。

在國外服務業標準化的成功案例不勝枚舉，例如麥當勞、肯德基速食產業，及托福語文測驗等，由於實施標準化作業（standard operating process, SOP），使服務及產品品質獲得確保，並且也能夠維持服務品質的一致性（consistency），使服務及產品品質不會在轉換過程中產生變質，讓顧客所接獲的品質與出貨時的品質維持相同（quality received by consumer as it made）。休閒農業標準化的類別，應該以能夠適合休閒農場的需要為原則，事實上在個別休閒農場間不容易獲得絕對的統一標準。然而，從休閒農場的規劃、經營、工作分派、指揮及書表手冊等，都可以列入標準化的範圍之內，以休閒農場的經營內容為例，可分為經營標準、品質標準及作業標準三個層次（如**表10-2**）：

1.**在經營標準方面**：其中經營標準可列入標準化的類別包括：董事會章程規定、職掌分工、會議規定、組織管理規定，至於標準化的內容則包含經營基本依規事項、組織結構相關事項、管理及控制上必要的事項。

2.**在品質標準方面**：可列入標準化的類別包括：服務規則、品質方針、新產品或服務開發標準及規格設計，至於標準化的內容則為產品、服務品質水準的相關規定。

3.**在作業標準方面**：可列入標準化的類別可包括：作業指導手冊、作業程序、作業監查規定、客戶抱怨投訴處理規定及設

備保全維護規定，至於標準化的內容則為作業之內容、方針等相關規定。

除上述依經營內容來列舉休閒農場標準化之範圍外，亦可從其規定、規格及標準來分類，其情形可參見**表10-3**及**表10-4**。

表10-2　依內容區分之標準化案例（1）

標準	標準類別	內容
經營標準	董事會章程規定 組織管理規定 各部門職務分工 會議訂立規定	・經營基本依規事項 ・組織結構相關事項 ・管理、控制上所必要的事項
品質標準	產品規格、品質方針 新產品或服務開發標準 規格設計 服務規則	・產品、服務品質水準的相關規定
作業標準	作業指導手冊 作業流程、程序 作業監查規定 客戶抱怨投訴處理規定 潛在抱怨處理規定 設備保全維護規定	・作業之內容、方針等相關規定

資料來源：整理自邱湧忠（2000）。《休閒農業經營學》（頁87-88）。台北：茂昌圖書。

表10-3　依內容區分之標準化案例（2）

分類		內容
規定	基本規定	經營基本事項之依規
	組織規定	職掌分工、會議的相關規定
	業務規定	管理、行銷、人力、財務等的規定
標準		有關作業流程、步驟方法，及事務處理方法之標準化相關規定

資料來源：整理自邱湧忠（2000）。《休閒農業經營學》（頁87-88）。台北：茂昌圖書。

表10-4　依內容區分之標準化案例（3）

大分類	中分類	小分類
規定	一般規定	・一般標準的規定事項 ・標準體系 ・標準格式
	組織規定	・各部門的分工與職掌 ・各職務之基本業務範圍與工作執行所具備之權限
	事務規定	・各項會議、委員會之組織及營運過程 ・組織在進行各項基本事務及營運時所規定之具體方法
規格	材料規格 半成品規格 產品規格	・對產品的原料構成、尺寸、外觀、重量、功能等品質所訂立之規定
標準	設計標準 試驗標準 檢查標準 作業標準	・為確保產品、服務品質，所規定之檢驗方法與規格標準等

資料來源：整理自邱湧忠（2000）。《休閒農業經營學》（頁87-88）。台北：茂昌圖書。

本章習題

1.休閒農業人力資源管理執行原則為何？

2.休閒農業員工招募管道與甄選方式有哪些？

3.休閒農業員工訓練與發展的型態有哪些？

4.休閒農業經營管理者如何訂定有效的績效評估與獎勵制度？

5.服務品質管理各階段演進的過程為何？

第十一章
休閒農業組織管理

休閒農業組織管理之內涵，包括建立「開發企劃」與「開發營運」兩階段之組織架構，分別以「獨資」或「合資」之休閒農業組織管理型態，即企業所有權、責任、風險、控制權、機動性與持續性之差異，再根據「最大市場占有」或「最大利益獲取」或「最佳社會服務」之休閒農業組織管理目標，來擬訂休閒農業組織管理之最適策略。

第一節　休閒農業組織管理架構

　　經營管理之組織體系因分屬民營、公營、公有民營等不同型態而異；且受工程開發及短、中、長期營運之階段差異，需設有相應的組織體系。在現今土地成本過高，取得不易的情況下，如何結合政府與民間擁有之資產（土地、技術、設備）及資金，再配合財源籌措、法令依據、權益分配方式等因素提出一套適宜國內休閒產業，且能配合現有法令及可運作之政府與民間合作開發方式，必能促成多數休閒農業發展地區及早開發完成。

　　以下即合作開發休閒農場之構想說明：

1. 建立休閒農業遊憩區整體開發計畫及整體執行計畫：確立硬體與軟體之整體計畫並促進及協調其執行。
2. 調查與規劃：調查休閒農業遊憩活動與設施之市場需求性，再依據調查資料為立基，建構遊憩設施開發計畫。
3. 資金調度與運用：開發時調度所需之資金，有效率地運用開發投資及貸款，可以公有資金作為其主體，但若在制度上允許時，可考慮引進民間資金。
4. 遊憩設施開發：依上述之規劃項目及籌措資金進行遊憩設施開發。

5.遊客服務：遊客遊憩消費所需各項服務之提供。

6.維護管理：進行基地及遊憩設施之維護管理、安全監視、防災教育等。

　　至於一般休閒農場與民宿，因經營管理上而發展的必要管理組織，則依據經營管理類項，建構出休閒農業管理組織圖（**圖11-1**），並可分為開發企劃階段與開發營運階段，說明如下：

一、開發企劃階段

　　休閒農場與民宿可開發之土地大多為農民或私人所有，因此為籌畫開發區內各項建設，宜成立一專責組織負責。同時，為衡量財力及人力之現況，建議採任務編組的方式進行。由休閒農場業者統籌全面之規劃工作，並可邀請專家、學者成立諮詢顧問群；而實際各項業務則由農場內各部門人員擔任，其中宜包括遊客管理部門

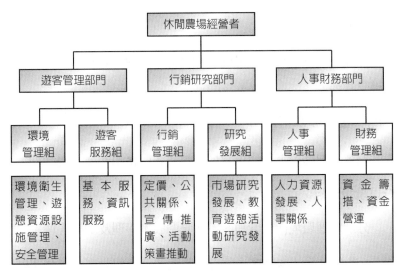

圖11-1　休閒農業管理組織圖

資料來源：本書作者整理。

（環境管理組、遊客服務組）、行銷研究部門（行銷管理組、研究發展組）、人事財務部門（人事管理組、財務管理組）等各單位之人員，如此不僅得以節省人事經費，並在開發階段可收事、權合一之效。

此外，為使規劃單位所提出的計畫與規劃藍圖得以實現，並將衝突減至最低，本專責組織編制應負責休閒農業遊憩區內土地開發與各項建設計畫的審核與執行，並解決法令上對開發的限制。其權責應有：

1. 依據規劃設計單位所研訂之計畫內容，擬訂綜合性管制計畫，對區域內各種開發行為加以管制，勿使其破壞農村、社區資源。
2. 委員會應循法令途徑，瞭解上位法令與規定（如：民宿管理辦法），使區域內各項開發能符合法令限制。
3. 與社區、地方居民溝通交流，協調開發之相關事宜。

二、開發營運階段

休閒農業區與農場開發後必須具備下列幾個單位，方能據以妥善經營管理。

（一）遊客管理部門

遊客管理部門下設環境管理組及遊客服務組。

✿ 環境管理組

分別掌理環境衛生管理、遊憩資源設施管理及安全管理。

1. 遊憩資源設施管理：負責全區遊憩資源與設施之加強與維護工作。

2.環境衛生管理：負責全區環境衛生之加強與維護工作。

3.安全管理：負責全區安全之加強與意外災害之防範。

✿ 遊客服務組

分別掌理旅遊資訊、解說教育及基本服務。

1.基本服務：負責提供遊客餐飲、農特產品、紀念品及遊樂設
施使用之消費服務。

2.旅遊資訊、解說教育：負責旅遊資訊系統服務之提供，依其
設置服務地點可分為園區內與園區外兩種，園區外旅遊資訊
系統係於事前直接將服務擴及旅遊市場之消費者，提供諮詢
計畫之服務（如：火車站、機場放置旅遊摺頁）；園區內旅
遊資訊系統則在負責對遊客之解說導覽及教育宣導（如：導
覽圖、解說牌）。

遊客從事旅遊活動在於追求高品質之遊憩體驗，解說媒體之
建立則在協助遊客獲得此種資訊，其應具備教育、保育、娛
樂、安全、宣傳等功能性。因此，旅遊資訊服務中心、旅遊
資訊服務站、旅遊諮詢服務台、解說導引系統之設立成為相
當重要的工作之一。

(二) 行銷研究部

行銷研究部下設研究發展組以及行銷管理組。

✿ 研究發展組

分別掌理相關休閒農業遊憩活動之市場研究發展、策劃與推動
休閒農業教育遊憩活動之研究發展。

1.市場研究發展、企劃：負責研究市場，進而掌握市場需要。

2.教育遊憩活動之研究發展：負責休閒農業遊憩區內教育遊憩

系統功能之提升，並進一步研究發展如何將新的教育觀念融入休閒農業活動中。

✿行銷管理組

1. **定價策略**：負責門票、住宿費用及遊憩設施利用之收費標準訂定。

2. **活動籌畫與推動**：與教育遊憩活動研究發展組相互配合，負責運用園區與農場內外空間舉辦各種活動，藉以達到吸引人潮及宣傳的效果。

3. **公共關係**：負責新聞之發布，持續製造電子、平面媒體之曝光機率。

4. **宣傳推廣**：負責休閒農業區與農場軟、硬體宣傳內容製作與推廣休閒農業區形象與意象之策略運用。

（三）人事財務部

人事財務部下設人事管理組以及財務管理組。

✿人事管理組

分別掌理人力發展及人事關係。

1. **人力資源發展**：負責人力資源之分析、研究、招募、遴選、訓練及將來人力政策之擬訂。

2. **人事關係**：負責人與事之配合、人際關係、員工福利及考核等工作。

✿財務管理組

分別掌控資金籌措及資金營運。

1. **資金籌措**：負責資金之籌措與執行。

2.資金營運：負責資金營運之控制。

第二節　休閒農業組織管理型態

休閒農業企業組織之類型大致可分爲獨資企業（sole propri-etorship）與合夥企業（partnership）兩種：

一、獨資企業

獨資企業係由個人單獨投資，不論自行經營或委託他人經營，都由業主負擔一切法律責任，並且獨自享受經營利益和負擔經營損失。依我國民法內文所述，獨資企業的業主對企業負無限責任。

獨資企業因係個人單獨投資，因此創立手續簡單方便，而且所有業務業主可以全權處理，不易受他人干擾，行動迅速，容易適應機變；同時易於保守業務機密，有利於在同業間的競爭中生存。此外，獨資企業的成敗，即是業主個人的成敗，利害攸關，業主必然竭盡所能，爲企業的發展而努力。而業主負擔無限清償責任，風險較高。

二、合夥企業

由二人以上訂立契約、聯合共同出資、以共同擁有企業而經營的方式，稱爲合夥。合夥契約可以書面簽訂，也可以口頭爲之。不過，合夥最好訂有正式的契約，清楚訂明每一位合夥人的出資額、薪津以及利益和損失的分配方式，對損益分配沒有約定者，我國民法規定則以每一位合夥人投資額之比例分配；合夥契約中，還應該載明合夥人代理權的範圍，以及合夥人退夥或新合夥人加入的程序

等重要事項。依我國民法上的規定，合夥人都必須共同負擔無限清償之責任，因此，若合夥人中有人不能參與實際經營工作，為了減輕責任，可以作隱名合夥人，僅就其出資額負責，並按照出資之比例享受利益。

合夥企業集合多人資金，雖比獨資經營的資金雄厚，但因業主共同負責經營，往往容易發生意見分歧而影響彼此之間的合作；法律又規定合夥人不論出資多寡，都需負無限責任；而每一位合夥人對外都可以代表企業與組織執行業務，由於責任過於重大，因此合夥人難免互相存有戒心，彼此防範，影響精誠團結的合作原則，成為合夥事業最大的隱憂；如果合夥人中有人違法犯紀，其他合夥人都將受到連累。

三、獨資企業與合夥企業的比較

（一）投資人的責任

獨資和合夥企業的業主都必須對企業的債務負擔無限連帶清償責任，即等於是把業主的私有財產用作企業債務的擔保。

（二）所有權的移轉性

獨資企業的所有權出售時要找一個合適的購買人，並不是容易的事，若要部分出售，即等於找人合夥，則理想的合夥人也不是容易尋覓的，而且合夥企業之合夥人想要轉讓所有權，依民法規定，除非賣給其他合夥人，若要賣給合夥人以外的第三者，則必須先徵得其他合夥人之同意。

（三）企業的持續性

獨資企業的業主退休或死亡後，若無適當的繼承人選，企業即

必須因此而結束；合夥企業的合夥人中若有人死亡，依我國民法規定，雖不必解散，但除非死亡合夥人之繼承人願意繼續參加合夥，否則即視爲退夥；若死亡合夥人之出資額占全部資本額的比例很大，則一經退夥，合夥企業即可能被迫解散；或者死亡合夥人爲企業主要業務之執行者，而其他合夥人皆無足夠能力繼續經營時，合夥企業亦只有走上解散之命運。

（四）風險程度

獨資或合夥企業的業主，必須對企業債務負連帶無限清償責任，一旦企業經營失敗，個人財產必會遭到拖累，對個人而言可能導致傾家蕩產。

（五）控制權

獨資企業完全由業主一人控制，合夥企業則由合夥人共同控制，因此獨資或合夥企業的業主對企業都具有直接控制權。

（六）機動性

在瞬息萬變的現代經濟社會中，把握時機是影響企業經營成敗的一項重要關鍵。獨資企業一切均由業主作主，其可隨心所欲獨斷獨行，因此具有很高的機動性，可以把握適時的機會，應付市場的即時變化情況；合夥企業則需合夥人共同商量後，進行決議，時效上已稍嫌費時。

第三節　休閒農業組織管理目標

目標理論的主要概念是行爲應受到價值和行爲的匡正。目標的定義是意識上的意向，或者就是人們想完成的事情，而價值觀的認

知會促使我們去做一些與目標一致的事情，而設定一個邁向成功的目標必須具體且實際，組織當中應有現在和未來的目標，作為組織目的之概要與連結。陳思倫、歐聖榮、林連聰（1997）建議組織目標設立需能符合下列原則：

1.建立清晰、簡潔、明確的目標。

2.前述之目標如要達成，真正應做些什麼?

3.目標必須與組織政策和程序一致。

4.盡可能設定具挑戰性的目標。

5.指出什麼事（what）尚待完成、誰（who）來完成、什麼時候（when）完成以及如何（how）完成。

6.能不時檢討目標。

　　目標提供了一個架構，以允許組織決定優先之事項和依循之計畫，一旦組織決定其目標，它將用以發展政策和策略，促使資源分配和使用相關之自然、財政和人力資源，以完成欲求之目標。

一、休閒農業組織目標的訂立

　　休閒農業組織的目標各異，約可歸納為下列三項：

（一）獲取最大的利潤

　　企業既以營利為目的，投資者最主要的目標，當然是在於獲得投資收益，企業的利潤越大，業主所可能分配的利潤也越多，而企業主一方面要滿足其本身的利潤慾望以鞏固自己的地位，一方面也要維持企業的穩定和成長，因此獲取利潤也是經營者最主要的一個目標。企業家要追求最大利潤，從長期而言，必須加強對顧客的服務，爭取廣大顧客以獲取穩定的市場。

（二）占取更大的市場

企業要獲取利潤，必須產品有銷路，產品銷路越大，獲取利潤的機會也就越多，因此從獲取利潤的目標而言，企業主或企業家都希望自己企業的產品占取廣大的市場。企業主希望自己的企業規模龐大為眾人矚目，也希望自己成為休閒農業經營上舉足輕重的企業領袖，因此很多企業為了擴張規模，往往不惜犧牲短期利潤，企圖占取更大的市場，大企業更進一步希望形成壟斷獨占市場地位。休閒農業的市場應把握都會區居民與休閒農業旅遊愛好者對農村的五項期待及需求：

1.新鮮安全的農產品及其加工品。
2.在好山好水寧靜的田園大自然中，獲得身心的休憩與放鬆。
3.享受農林漁牧遊憩體驗的樂趣。
4.邂逅濃厚的鄉土人情味。
5.教育及培養人們愛護自然生態的觀念。

（三）對社會提供更多的服務

企業雖以營利為目的，但企業向社會提供生產品或勞務，滿足了社會大眾生活上的需要，更進而由於企業不斷追求進步，推出新產品，亦有助於人類生活水準的提高，所以無論企業的目標為何，在本質上已經對社會提供了服務。近來由於經濟思想和社會觀念的改變，經營企業不再僅僅是為了追求利潤，而是更進一步地提出了服務社會的目標。

二、休閒農業組織目標的任務

在一個休閒農業組織中，經營管理者需達成三項基本任務：

1. 決定組織之目的與使命，而目的與使命應建立在社會的需要之上，但亦反映本身的能力與條件。
2. 設計工作並使其配合組織成員之需要及能力，使組織內成員可產生最大生產力。
3. 考慮組織本身之存在及行為，所造成的社會影響作用，設法導引及掌握此種影響作用，俾可符合社會福利之要求。

三、休閒農業組織目標的達成內容

加速農業轉型，利用農地及自然資源，以「農業結合旅遊」、「農業結合教育」、「農業結合休養」的方式，發展新的農地利用型服務業。

1. 農業結合旅遊：例如休閒農場、觀光農園、農村民宿等。
2. 農業結合教育：例如生態教育農園、鄉土教學園區、農漁山村教育營等。
3. 農業結合休養：例如農民照護中心、在宅托老、社區生活服務互助網、社區福利協會等。

第四節　休閒農業組織管理策略

一、休閒農業組織管理策略的意涵

策略是在目標已然確立之下，要達成目標的一套行動及計畫的模式，它是經由有意識的、有目的的發展、規劃及選擇的一種過程，並且運用在組織管理上，這就是策略的真正意涵。

近代管理理論強調在變動的環境下，組織不能依循既有的經驗曲線作決策，俾在變動的環境中獲取組織或產業持久的策略性優勢，與傳統組織管理在不變環境中尋求組織勝任力及績效的目標不同。台灣發展休閒農業就是針對產業發展的環境掃描結果，跳脫既有思維的窠臼而朝向開創產業發展的新目標。目標指出產業發展的方向，欠缺明確及具遠見的目標不但使計畫或活動方案的成效評估困難，並且使產業只能在特殊能力（competency）上尋求改進，在行動方案上只具大概方向，策略並不重要，計畫彈性較大，在此一情況下所能達成的效果亦僅限於成本的節省（save money）而已，而非利潤或利基的創造（make money）。

二、休閒農業組織管理策略的重點

經營管理計畫的目標在建立完整之管理體系，強化經營單位組織功能，積極執行各項開發、管理、維護業務，以達到休閒農業區與農場整體開發之目標，茲說明如下：

（一）依性質歸類各經營管理類項

如環境衛生、遊憩資源設施、安全、遊客服務、財務、人事、行銷、研發等之經營管理。

（二）分不同的經營管理空間層級

各類項所對應之機能可依空間尺度作階層劃分，由休閒農業區與農場全區尺度至設施尺度，由大而小由外而內。層層考慮對應之經營管理類項，以研擬出更細部能操作之項目內容。

（三）考量不同部門的需求

在需求方面考量使用者之意願及需求程度；在供給方面留意營

運部門、開發部門、政府部門及社會部門之取向、壓力及限制等因素,適當修正整合研擬經營管理內容。

(四) 考量各經營管理類項與各層級空間尺度的互相對應

在各類項各空間尺度下之經營管理內容亦應作適當之交叉整合,包括上對下之指導、由下往上之回饋修正、各類項間之配合修正等,避免造成矛盾、衝突之情形。

(五) 考量不同營運時期

每一時期之經營管理內容與空間尺度交互搭配,對應出各類不同之經費需求,配合各類遊憩用地開發所創造的利潤,詳擬各經營管理類項所需之經費,並透過良好財務計畫之管制,達成全區經營管理的目標。

三、休閒農業組織管理策略的功能

明確的組織管理策略對於管理具有下列重大的功能與利益:

1. 使組織中的每一個人明確地瞭解所實施的策略方針,進而使每一位員工都能瞭解,其本身在組織中的工作關係和隸屬關係。
2. 能維持實施各項策略活動的相互關係,而達成組織間的平衡作用。
3. 使組織內各個成員都能獲得有效完成工作所必需的權力,因而可以達成各自所承擔的任務。
4. 休閒農業往往由於組織管理上的混亂,以及人員配置的不適當,而導致工作上的遲緩及責任的推諉。因此,有能力的管理者將會深刻瞭解到惟有改善組織管理策略,才能減少這些

困擾。

四、案例分析

（一）宜蘭縣香格里拉休閒農場之管理策略

休閒農場經營者在進入實質規劃以前，應依據農場所屬區位及特性選擇經營的類型，香格里拉休閒農場是一個由經營造林規劃轉型為休閒農場的個案，該農場原為農牧與林業用地，本來是用來造林，也兼種果樹，林業由於禁伐政策致景氣欠佳，該農場因此面臨第一個出路的問題。隨著農業經營結構以及國民生活習慣改變，因此，該農場面臨的第二個問題就是如何將農牧及林業用地轉型利用，將造林用地轉換成種植林木，作為水土保持、綠化及美化，並且將其他農牧用地轉型利用到觀光農園。歷經兩年努力，分區試種適合開放觀光果園採摘的果樹及規劃發展之森林遊樂區終於對外開放，從此該農場由生產事業已經踏入服務產業的領域。經過三年的經營，香格里拉休閒農場遊客不但未見成長，反而呈現衰退現象，該農場又面臨第三個成長的問題，於是，為吸引遠道而來的遊客，該農場乃決定採取多角化經營，並且轉向經營休閒農場，將整個農場規劃為休閒度假村、農業體驗區及森林遊憩區，其中休閒度假村是使遊客在體驗農業經營及享受森林遊憩之後，能夠有住宿及餐飲的服務場所。

（二）苗栗縣飛牛牧場之管理策略

飛牛牧場是另外一個農牧經營轉型的典範，從飛牛牧場的發展過程，可以探索台灣農業自一九五〇年代以來發展的歷史軌跡，而這個發展的歷史軌跡，是一個朝向健康產業發展的選擇，從單純的農牧初級產業，利用大地孕育牧草以養育乳牛及生產原料牛乳，到

將原料乳交運牛乳加工廠加工成為鮮乳，再到利用大地及自然景觀，提供遊客遊憩及休閒活動之服務產業，飛牛牧場從初級產業到二級產業，再從初級產業及二級產業跳升到三級服務產業，將農業從原始傳統生產功能之外隱藏未露之生活及生態功能完全釋出，農業作為生產食糧以供人類生活所需之外，竟然也能成為自然生態及景觀的守護神，飛牛牧場確如其他休閒農場一樣，符合農業發展轉型的潮流。

該牧場是結合國內於一九九三年第一批選送到美國學習牧場經營的農村青年組成，自一九七五年開始利用現有場地開發牧草地及養牛，歷經能源危機及開放牛肉進口政策衝擊，原有17個農村青年的牧場，直到一九八五年只剩下3個，但是每一個人飼養規模則已經擴大到150頭，酪農事業已經轉型成為可以創造利潤的事業。

雖然酪農事業可以創造利潤，但是面對經營成本不斷提高以及國外產品進口的威脅，飛牛牧場與其他業者同樣面臨轉型的壓力，在一九八八年至一九九〇年間是飛牛牧場從初級產業及二級產業轉型到三級產業的關鍵期，相繼受到農委會、日本野田阪綠研究所、小岩井牧場、美國HOH、CLA公司及加拿大設計師的啟發及協助，使該牧場朝向休閒農業發展時，能夠正確掌握休閒農業的發展理念及方向，並且確立了該牧場關鍵性發展配置及規劃主軸，一九九〇年在農委會的協助下，完成休閒農場的規劃並且進行基礎建設，一九九五年開始開放營運。

本章習題

1. 休閒農業區與農場開發營運階段應具備的組織單位有哪些？
2. 休閒農業組織管理可分為哪幾種類型？
3. 休閒農業組織目標訂立的目的為何？
4. 休閒農業組織管理策略的重點有哪些？

第十二章
休閒農業財務管理

國內之休閒農場由於都是中小規模的企業，長久以來一直缺乏正確且完善之財務管理，因此，常有過度投資、不當投資之現象，殊不知休閒農業財務管理首重財務管理觀念建立，包括財務管理計畫的目標與財務管理計畫的結構，前者提供休閒農業發展所需的財務分析、財源之籌措、財務之分配與應用，後者包括資金籌措處理及資金營運管理兩大項。財務管理重點分析則在於借貸管理、現金管理、餘額管理、多餘現金的投資、存貨盤點、薪資與採購、驗收、儲存等管理，並據此擬訂休閒農場之財務管理計畫，以處理財務風險承擔或規避，以及投資不確定因素之掌握與消弭。

第一節　財務管理觀念建立

一、財務管理計畫的範疇

財務管理計畫是重要的基礎工作，目的是為了使休閒農場的開發工作能按照預定的進度與程序來有效地進行；財務管理計畫的特性，在於妥善運用各項分析方法，將各種財務報表及相關資料進一步來分析，瞭解不同報表數據之間的相互關聯性，以作為經營者決策時之參考。

一份周詳的財務管理計畫，除了對休閒農場的開發有所助益，以及在投資決策、土地租用中作出貢獻外，並對未來開發完成後之休閒農場經營管理具有重要意義。

因此，財務管理計畫的功能，即在於將各類財務資訊，轉換成具有使用價值的財務情報，供決策者參考之用。財務管理計畫不但可作為選擇投資策略的初步審核工具，亦可用於硬體或軟體設施開發案未來的財務狀況及經營成果預測。

二、財務管理計畫的目標

休閒農場財務管理計畫的目標確立，應與休閒農場開發計畫的目標一致，並且要能與分期分區發展計畫的目標相互配合。一般而言，休閒農場財務管理計畫的目標可分為下列幾項：

1.提供分期分區發展所需的財務分析：
　(1)現階段財務狀況分析。
　(2)未來財務需求狀況分析。
　(3)未來財務供給狀況分析。

2.擴展財源籌措管道，獲得充裕之資金：
　(1)業者自備款項。
　(2)尋求金融機構借貸。
　(3)尋求民間企業投資合作。
　(4)爭取中央、地方政府機關補助。

3.規劃合理之財務分配，以利適時適地開發：
　(1)制定各項財務分配比例原則。
　(2)不同分區開發財務分配原則。
　(3)不同年期開發財務分配原則。

4.運用良好財務計畫，使資金運用能良好運行：
　(1)詳細制定資金運用原則。
　(2)休閒遊憩資源開發資金的籌設。
　(3)短期開發財務能充分供給。
　(4)長期開發財務能自給自足。

三、財務管理計畫的結構

休閒農場開發之財務管理計畫結構建立，可從以下兩個方向著手：

(一) 財務管理結構

包括資金籌措管理及資金營運管理兩大類項，其結構請參見**圖12-1**。

(二) 財務管理三度空間結構

財務管理的靈活性，是財務三度空間的有效配合，即由休閒農場開發經營期、休閒農場財務管理項目、休閒農場財務管理方法所組成，使休閒農場在最低金額之投資成本下，籌措必要的營運資

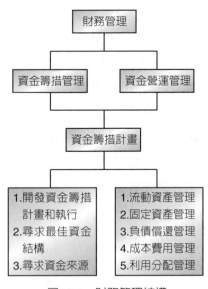

圖12-1　財務管理結構

資料來源：整理自李銘輝、郭建興（2000）。《觀光遊憩資源規劃》（頁531）。台北：揚智文化。

金，配合農場各項經營管理（行銷、財務、人事、研發）、硬體遊憩設施、軟體服務活動，以達成開發目標。有關休閒農場開發各階段的財務管理要點，可歸納整理如**表12-1**所示。

表12-1　休閒農場開發各階段財務管理要點

類別／分期	籌設期	推展期	結算期
資本管理	建設資本的籌集及尋求合作事業	資本的妥善處理	剩餘資產的管理
資產管理	營建工程、各類資產建檔，建立會計審核制度	經由嚴密會計制度及內部審計作業，以確保資產處理得當	結算財產的處理及保管
成本管理	訂定成本費用收支程序及各項支付標準	成本費用收支計算及成本費用控制評估	結算成本費用的支付
營運資金管理	實際營運資金的有效分配運用	執行營運資金計畫，並確保償債能力	結算財產收入的保管
資金需求管理	若為分期繳納資金款項者，需依期繳交	推展資金運用計畫及執行方案的展開	結算債務的償付
利潤管理	正確處理開辦費及各種遞延資產	繳納所得稅、盈餘的分配	剩餘資產的分配

資料來源：整理自李銘輝、郭建興（2000）。《觀光遊憩資源規劃》（頁532）。台北：揚智文化。

第二節　財務管理重點分析

一、現金需要的動機

　　現金的內容包括通貨和銀行活期存款，每一個企業對握有現金需要的可能性有所不同，經濟學家凱因斯（Keynes）在其名著《一般理論》一書中，提出了流動性偏好的三個動機：(1)交易的動

機；(2)預防的動機；(3)投機的動機；所謂流動性的偏好，亦即個人或企業握存現金餘額的需要：

（一）交易的動機

握存現金的第一個目的是為了進行日常交易，企業購買原料、物料或批進商品，雖然盛行賒欠記帳，但有時卻需要支付現金，如果每天的現金流入和現金流出能夠相互配合，則企業不需握存很多的現金，但事實上現金流動很難如此如意，因此準備相當的資金是絕對需要的。

（二）預防的動機

握存現金的另一個目的，是為了可能發生的臨時性需要所作的準備，因很多臨時性的事故，可能造成現金支出突然大量增加，或現金收入突然減少，故需臨時的周轉金以應付臨時性之事故。

（三）投機的動機

投機的動機是比較不普遍的一種現金需要，有些企業隨時保留一部分現金，以等待突然出現的有利可圖的機會，可以及時投資，以獲取重利。

二、現金管理

（一）現金管理著重層面

現金管理著重在於「預測」與「內部控制」兩個層面：

1.預測：保持流動性，除保持足夠現金支應正常營運外，尚預留安全額度內之周轉金以備突然之需。

2.內部控制：需能防止舞弊，企業必須做到收入確實，保管妥善，支出正常。有效運用資金，以孳生利息，並做現金規劃，編制現金預算。

(二) 現金控制之方法

✿控制制度

1.職能分工。

2.交易分割。

3.實施內部稽核。

✿收入方面之控制

1.帳齡分析表：每月應當編制帳齡分析表。

2.核對：應核對總帳與分類帳是否相符。

3.沖銷：會計人員絕對沒有沖銷應收帳款的權利。

4.信用卡：出納需接受收受信用卡的必要流程與規定的訓練。

5.儘量做到隨收、隨記、隨存的財務管理原則。

6.收款收據，應預先編號，並有副本留底，作廢收據應加保存，遺漏號碼應即追查。

7.採用收銀機等機器收款，避免人工收款的疏失。

8.顧客開立票據，應以公司抬頭、並劃線且「禁止背書轉讓」，以防員工私自挪用侵占。

✿支出方面之控制

1.應當在發票上蓋上「付訖」的印章，以免重複付款。

2.盡可能使用支票，零星支付應設置零用金制度。

3.所有未簽付的空白支票皆妥善保管。

4.支票之簽發，應附有經核准之支出單據（發票或其他收

據）。

5.支票之開立、簽章、寄發及登帳等，均應由不同人員擔任。

6.支付顧客之支票，應以顧客抬頭、劃線並「禁止背書轉讓」，以防員工挪用或私取回扣。

7.銀行調節表，應由不管現金收支的第三者來編制（如：簽發支票、存款、現金收入及現金支出之登錄人員），並需瞭解銀行調節表的覆核是否每月執行。

8.檢查要件：

(1)檢查發票上的附款條件、數量和採購單上是否相符。

(2)檢查發票上的物品和數量，是否和驗收單上相符。

(3)檢查總額延期和折扣的數目是否正確。

(4)檢查帳目之歸屬分類是否正確。

(5)給與部門主管核准之發票上未包含物品的品名「如費用、租金、電費、水費、瓦斯費等」是否加以檢查。

(6)是否在發票上蓋章以顯示支票已開立且核准。

✿常見現金舞弊之情形

1.在竊盜財物方面：盜取商品、虛報損耗、謊報廢棄、以舊抵新、以賤換貴、偷竊有價證券或其他財物。

2.在竊取現金方面：

(1)收入部分：侵吞不報、截留挪用、私扣回用、故列呆帳、名目不符。

(2)支出部分：虛報費用、盜用支票、竄改紀錄、移挪（騰挪）補助費（kiting）、重複報銷。

(3)挪用方面：早收晚報，又稱延期入帳（lapping）。

✿庫存現金

1.零用金：是否每位出納皆有一筆獨自負責和保管的現金。

2.借據：是否所有發放的庫存現金，在收據上都有出納的簽字。

3.定期核對：依照企業政策，每隔一段期間必須盤點庫存現金。

4.保險箱：當開啓保險箱時，是否有兩人在場，保險箱的款項是否和簽收表上記載的一致。

三、現金餘額的控制

（一）控制現金的流動

✿加速收款

顧客付款總是設法拖延。到期帳款可以加緊催收，卻難以要求顧客提前付款，不過可以設法縮短收款所費的時間。

✿延緩付款

逾期付款會影響業者本身的信用地位，影響日後交易誠信，不過可以在約定的期限內運用付款技巧，設法延緩付款時間。如果約定的付款期限是三十天，提早付款，則可在第十天付款以享受3％的折扣優待，若不能在第十天付款，則乾脆延至第三十天付款，如此可延緩現金的付出，但卻不違反約定的期限。

✿集中存款

有些企業爲了擴大和銀行的關係，往往同時在幾個銀行開設存款戶，把現金分散存在各個銀行，以增加借款的對象。然而銀行存款分散，不但增加現金調度的困難，而且造成較多的現金凍結在最低餘額上，對企業經營者而言，這是很不經濟的現象，因此企業除

非特別必要，應該盡可能將存款集中於一個或兩個銀行。

(二) 維持適當的現金餘額

之前所討論過企業握存現金的三個動機，其中投機的準備並不重要，可有可無；而預防的準備，也因現今向外籌集資金已較爲方便，而減少了重要性；其中，惟有交易的需要是無法減免的，因此企業財務人員在決定現金餘額的額度時，總是以交易的需要爲最主要的考慮。此外，企業如果向銀行借款，銀行通常要求借款人在銀行保持相當數額的最低存款額，這份存款餘額存款人不能提用，等於是固定存款，因此一個農場日常保留的現金餘額，至少必須等於交易性的需要數額加上最低存款數額，另外酌情增加一部分作爲臨時需要的準備。

還有一個可以幫助業者減少現金握存餘額、很方便而實惠的方法，就是「銀行透支制度」，由借款人和銀行訂立一個透支契約，約定一個最高的限額，借款人即可在此限額內，隨時開發支票提款，銀行則依實際提取借款後的金額計算利息，透支制度既方便又實惠，借款人需要資金時立即可取，不需要時立即可還，不但可避免利息的浪費，而且省卻了逐次申請的麻煩手續。

四、多餘現金的投資

多餘現金多半是臨時性的，隨時可能需要動用，因此只適合作短期的投資，其原則與方法如下：

(一) 短期投資的原則

✿安全性

這是短期投資最基本的一個原則，不能輕易嘗試投機而致因小

失大。一般企業大多沒有專門負責投資的部門或人員，因此對投資市場的情況也不盡瞭解，如果貿然進行，如購買熱門股票之類風險較高的投機，雖有獲取較大利益的機會，卻也容易遭受失敗。

✿ 市場性

由於剩餘的現金是臨時性的，企業在短期內隨時可能需要這筆資金，因此短期投資必須特別注意變現能力，在必要時隨時可以用合理的價格出售，換回所需要的現金。

✿ 期限性

短期投資往往以購買證券為主，特別是安全性高的短期票券或政府公債，或者是業績優良的股票或公司債。債券的期限越長，價格波動的幅度就越大，因之獲利的幅度也較大；相對地，風險也較高。對企業短期投資而言，基於安全的重要性，短期證券比長期債券似乎比較適宜。

✿ 獲利性

短期投資的目的，即在於使現金獲得最有利的運用，因此選擇投資方式時，不能忽略了投資報酬的大小，短期投資要以安全性為考量而又要能有效獲利，這就涉及風險與獲利的選擇了。有能力的財務人員應該在安全的前提下，選擇最有利的投資方式，將風險減至最小，達到最高獲利。

（二）短期投資的方式

✿ 銀行存款

銀行的活期存款利率很低，政府為鼓勵儲蓄，大力宣導藉由各銀行辦理活期儲蓄存款，可以有活期存款的方便，也有儲蓄存款的

高利率。

✿短期票券

　　貨幣市場是運用短期資金的理想場所，在貨幣市場中交易的短期票券有國庫券、商業本票、銀行承兌匯票和銀行可轉讓存單等多種，其中以國庫券和商業本票交易數量最大。

✿政府公債

　　政府近年分期發行的中央公債，期限都是五年到七年，從第五年開始抽籤還本，至第七年全部償還，每半年付息一次，利率比銀行一年期的儲蓄存款稍低，不過公債的利息所得可以免繳所得稅，政府公債在證券交易所上市，可以自由買賣，對投資人相當方便。

✿股票投資

　　股票的價格本來應該以發行公司的財務狀況及獲利能力爲決定因素，可是由於證券市場內很難免除部分投資者的投機行爲，股票市場價格通常是在人爲的操縱因素下波動，大多數的投資者在財迷心竅的作祟下，都懷著僥倖的心理盲目買賣，以致股票價格總是漲漲跌跌，波動不定，在行情看好時，大家搶購，反之，行情看跌時，大家拋售，因而導致多數投資者投資失利，面臨股票套牢的命運。

✿短期貸款

　　在業界經營者之間，除了買賣時互相賒欠以資融通之外，現金的借貸周轉情況也是相當普遍的事，由於向銀行借款手續繁瑣，如果所需金額不多而時間又急迫，向個人或企業借貸較爲方便，而國內習慣採用遠期支票貼現。

五、採購、驗收、儲存

（一）採購單的規定與流程

1.要設定連續號碼。
2.非食品及飲料之採購也需要開立採購單。
3.必須先有請購單的核准，才能開立採購單。
4.應註明付款條件及送貨時間。
5.應註明規格及品名。

（二）驗收單的規定與流程

1.應設定連續號碼。
2.應檢查數量、單價、規格。
3.應每天與會計部門核對驗收金額。
4.每一樣驗收的物品，均應開立驗收單。

（三）儲存的規定與流程

1.標籤：魚類、肉類，當收到時，應馬上加貼標籤，以利控制。
2.棧板：任何倉庫的地板，均應放置棧板，物品放置其上，保持整潔與通風，以防腐敗。
3.擺置：物品的擺放，應當重的在下，輕的在上。
4.溫度：冷凍室應保持攝氏零下20度，冷藏室應保持在攝氏5度內。
5.上鎖：倉庫員不在時，倉庫應經常上鎖，以保安全。

六、存貨盤點

1. 簽字樣章：倉庫的存貨原料應適當地控制，而且領料單上應有有權人的簽字。

2. 實際盤點：下列幾種存貨，每月必須盤點。

 (1)食品：蔬菜、水果、肉品等。

 (2)飲料：礦泉水、果汁、茶飲等。

 (3)物料：盥洗備品（肥皂、牙刷、牙膏）、餐具用品（碗盤、杯子）等。

 (4)其他商品：如紀念品、手工藝品等。

3. 盤點報告：

 (1)呆滯品報告。

 (2)破損百分比報告。

 (3)破損金額報告。

 (4)盤盈、盤虧原因的檢討。

七、薪資

1. 打卡：為了考勤及發薪的根據，應當規定員工上、下班按時打卡。

2. 借支：任何的員工預借薪資，都應妥善的記錄管理。

3. 對於下列的工作，最好由不同的員工來負責：

 (1)薪資的準備。

 (2)薪資的發放。

 (3)未領薪資的保管。

第三節 財務管理計畫擬訂

一、財務計畫之作業程序

財務計畫是休閒農場開發成敗與否的重要關鍵因素，不僅關係到開發案的推行，財務計畫健全與否亦影響開發案實施的成效。一般財務計畫作業程序可分為四個階段：

(一) 策略分析階段

策略分析階段包括農場的基本經濟研究與財務策略分析。其中，基本經濟研究能提供農場未來經濟分析資料，以作為財務策略的參考資料。財務策略分析則包括三個必要的步驟：

1. 考慮策略規劃層面，所有開發策略可能的替選方案，並評估其可能對財務所產生的潛在影響。
2. 為了達成企業所確立的投資目標，需有特定的替選財務策略擬訂、評估與選擇。
3. 瞭解財務策略在分期分區開發時之優先次序決定。

(二) 財務規劃階段

在此一階段中財務策略已確定，其財務內容包括：長期財務、資本、收入、經常預算等方案之形成。長期財務規劃，包括執行財務未來展望之研究，及規劃詳細的支出與收入計畫，使未來營運期間的預算能達到收支平衡。

（三）營運控制階段

有良好的營運控制，才能讓支出不會超過預算的數目，及收入不低於原先預期的估計，若支出與收入二者有重大差異時，則必須經由回饋的功能，在編列預算、計畫方案、實行策略、預期目標中再作調整。

（四）執行回饋階段

財務執行方案，是由投資目標所訂定的方向來影響投資環境，如果執行方案對投資環境的影響是可預測的，則休閒農場在營運過程中的影響，是可藉由預測來加以評估，並再透過回饋的機制，調整往後的營運過程。

二、分期分區發展計畫之配合

休閒農場的開發因基地環境特性、業者本身財力、資金籌措來源及休閒農業旅遊市場需求改變等因素，而無法在同一期間內，進行全區同時開發，因此，必須針對園區優先發展順序，訂定分期分區發展計畫，使預期開發目標能逐漸達成。

一般農場優先發展順序的考量因素如下：

1. 可構成本區具吸引力者予以優先發展。
2. 足以代表當地資源特色者予以優先發展。
3. 所需配合之設施或花費較少、容易完成者予以優先發展。
4. 能使遊客滿意度提升並能立即吸引遊客者予以優先發展。
5. 發展所遇阻力較小或困難易克服者予以優先發展。
6. 對環境景觀及生態維護有助益者予以優先發展。
7. 對整體休閒遊憩活動有關鍵影響者予以優先發展。

分期分區計畫必須要與財務計畫有良好的配合，方能順利推展；而財務計畫亦須依據分期分區計畫而定，才能符合實際情況。配合分期分區計畫，將各個開發項目按類型詳列，並配合短、中、長期建設項目經費編列，以明確表示財務計畫性質與內容，此外，需考量物價變動水準，可預先估計業者額外經費之負擔。

三、財務分析之工作內涵

財務分析主要在估算休閒農場規劃，在經濟方面產生效益之結果，使開發投資者的資金能作最有效的運用，而主要工作內容可分為：

(一) 財務報表之編制

財務報表是休閒農場經營表現的成績單，所以分析財務報表可以發現業主經營問題之所在，進而提出改進建議。

為了使相關的基礎參數，成為投資決策所需的投資效益評價指標，必須利用財務評估模式；財務評估模式必須符合以往慣例和相關規定。簡單而言，制定財務評估模式就是要編制現金流量表（**表12-2**）、損益表（**表12-3**）、資產負債表（**表12-4**）此三類預估性的財務報表。

一般休閒農場開發案均以預估的現金流量表，作為各項效益指標變動關係之分析依據；然而各種財務報表的編制，彼此不僅相互關聯，而且還須依賴其他若干分表數據方能編制，財務管理人員若能明瞭不同分表與主表間的相互脈絡關係，將有助於正確快速的編制財務報表。

下面以A休閒農業區觀光果園部門為例，說明編制財務報表之內容項目：

表12-2　休閒農場現金流量表

A休閒農場現金流量表 (○○年1月1日至12月31日)	
稅前淨益	1,400,000
資產折舊	5,000,000
短期借款償還	(30,000)
長期貸款償還	(150,000)
營利事業所得稅	(140,000)
固定資產重置費用	(6,000,000)
現金流入淨額	80,000

表12-3　休閒農場損益表

項目	小計	合計
營業收入		3,515,000
門票收入	2,815,000	
農產品收入	400,000	
其他收入	300,000	
營業支出		(2,077,932)
薪資(1,320,000)		
肥料費(60,000)		
農藥費(60,000)		
水電費(13,800)		
修繕費(50,000)		
租金支出	(105,750)	
折舊費(468,382)		
營業毛利		1,437,068
銷管費用		(32,000)
郵電	(12,000)	
交際費	(20,000)	
營業盈餘		1,405,068
非營業盈餘		2,000
利息收入	2,000	
淨利		1,407,068

A休閒農場損益表
(民國○○年1月1日至12月31日)

表12-4　休閒農場資產負債表

A休閒農場資產負債表 （民國○○年1月1日至12月31日）			
資產	金額	負債及業主權益	金額
流動資產	255,528	流動負債	14,075
現金及銀行存款	240,000	負債總額	14,075
存貸	15,528		
固定資產	13,730,469	資本	12,564,854
土地	800,000	本期淨利	1,407,068
建築物	615,508	業主權益	13,971,922
果樹林木	5,935,000		
公共設施	1,055,011		
農用機械	69,237		
運輸設備	10,000		
雜項設備	5,245,713		
資產總額	13,985,997	負債及業主權益總額	13,985,997

（二）財務能力分析

　　財務分析是以資產負債表及損益表分析企業與往年業績、同業、其他行業及利率等情況的比較，加以綜合判定。基於上述資料，可計算出休閒農場本身的收益力、安定力、活動力與生產力，計算方式如下：

　　1.收益力：衡量休閒農場賺取利潤的能力。

　　　(1)毛利率＝營業毛利／營業收入

　　　　＝1,437,068/3,515,000=40.88％

　　　(2)利潤率＝利潤／營業收入

　　　　＝1,407,068/3,515,000=40.03％

　　　(3)自有資本獲利率＝利潤／自有資本

　　　　＝1,407,068/13,971,922=10.07％

　　　(4)總資產獲利率＝利潤／資產總額

=1,407,068/13,985,997=10.06％

以達到市場利率為及格。

2. **安定力**：衡量財務穩定性及償債能力。

(1)流動比率＝流動資產／流動負債

=255,528/14,075=1,815％

以達到200％為及格

(2)速動比率＝速動資產／流動負債

=240,000/14,075=1,705％

以達到100％為及格

(3)固定比率＝自有資本／固定資產

=13,971,922/13,730,469=102％

以達到100％為及格

(4)負債比率＝負債／資產總額

=14,075/13,985,997=0.1％

3. **活動力**：衡量休閒農場運用資源，促進產銷的能力。

(1)總資產周轉率＝營業收入／資產總額

=3,515,000/13,985,997=25％

(2)固定資產周轉率＝營業收入／固定資產

=3,515,000/13,730,469=26％

(3)自有資本周轉率＝營業收入／自有資本

=3,515,000/13,971,922=25％

4. **生產力**：衡量生產因素在營運中產生貢獻的能力（採毛生產力概念）。

(1)每公頃營業收入（土地生產力）＝營業收入／農場面積

=3,515,000/12=292,917/公頃

(2)每位員工營業收入（勞動生產力）＝營業收入／勞動人數

=3,515,000/20=175,750/人

(3)每元資產營業收入（資本生產力）＝營業收入／資產總額

=3,515,000/13,985,997=0.25/元

(三) 風險不確定性分析

　　所謂風險不確定性分析,就是分析可能的不確定因素對於財務動、靜態指標上的影響,從而推斷可能遭遇到的風險,最後進一步確認該項投資開發在財務經濟上是否具有可靠性。休閒農場開發時所擬訂之財務分析,包括預計投入資本與營收效益,大都來自於財務人員的預測和估算,因此具有一定程度的風險不確定性。

　　一般休閒農業投資效益分析的結果,可能產生的風險不確定因素,可歸納如下:

1. **環境因素影響**:未來的環境,不會只是歷史的重演或簡單的趨勢分析延伸。各類無法預測的事件,包括社會、經濟、政治以及自然環境的發展與變遷,或多或少都會影響休閒農場的發展條件。
2. **市場需求影響**:遊客需求結構、數量變化,與設施供給結構、數量變化的市場訊息,不易確實掌握。
3. **相關資料收集不易**:財務資料欠缺、參數不充足或難以取得,則僅能對財務模式建構提出條件性假設。
4. **調查資料和統計方法的侷限**:因調查資料與統計分析的局限,可能導致財務分析所引用的基礎參數準確度不高,甚至產生偏誤情形。
5. **財務分析人員能力不足**:從事財務分析工作人員的能力和分析時間不足,或是部分影響投資效益的關係因素未被察覺。
6. **其他因素影響**:某些難以量化的因素和關係,無法納入財務模式中加以分析,導致推估的投資效益結果,無法反映這些因素和關係對投資所產生的影響。

　　分析休閒農場開發的投資效益,不僅需要按照所收集到的財務

分析基礎參數推算各項效益值，還應預測上述風險不確定因素發生時，將會對休閒農場開發的投資效益產生哪些不利的影響，以評估企業承受風險的能力。在充分考量風險不確定因素可能帶來的影響後，若投資效益估算值仍高於投資者期望值時，休閒農場的開發計畫才方為可行。

本章習題

1. 休閒農場在「籌設期」、「推展期」、「結算期」各階段財務管理要點為何？
2. 財務管理中現金管理的重點有哪些？
3. 財務計畫的作業程序可分為哪些階段？
4. 休閒農場財務分析，可能產生的風險不確定因素有哪些？

第十三章
休閒農業整合行銷傳播策略

整合行銷傳播（integrated marketing communication, IMC）興起於美國八〇年代後期，而整合行銷傳播的興起與整體行銷環境的變化有相當之關係，其環境因素的改變包括：

1. 大眾市場的分裂與分眾市場的出現。
2. 消費市場上的產品種類眾多，彼此競爭激烈。
3. 生活環境中的資訊超載與氾濫。
4. 傳播媒體的零細化。
5. 廣告訊息可信度與影響力降低，行銷環境的種種改變，促使整合行銷傳播的興起（Dilenschneider, 1991；余逸玫，1995）。

有鑑於上述這些原因，市場導向的企業無不由「一對多」轉變為「一對一」的對消費者進行行銷傳播，傳統行銷的模式是在一九六〇年由密西根州立大學所提出、以企業為主控核心的4P（product, price, place, promotion），此觀念已無法因應時代所趨，從過去訴求無顯著差異、同質性高之消費大眾的運作方式，發展成為必須整合以消費者需求導向；由Dr. Lauterborn於九〇年代所提出的4C（consumer, cost, convenience, communications），為「研究消費者的需要與欲求，出售消費者確定想購買的產品」、「瞭解滿足消費者需要與欲求所需付出的成本」、「思考如何使消費者方便購買商品」，以及「與消費者進行溝通」等以消費大眾為焦點的運作方式（Schultz著，吳怡國、錢大慧、林建宏譯，1994）取代傳統4P的行銷觀念。

而羅文坤（1992）依據整合行銷趨勢，提出了從服務業者4P和買方消費者4C兩者角度切入，兼顧利潤與市場，考量產品服務與消費者間互動所產生的雙贏契機4V（versatility, value, variation, vibration），即「變通性、價值觀、多變性、共鳴感」。在發展上是由「滿足消費者需求」提升至「提供更完善、更有效率的產品服

務」，產品與服務的設計更因應了消費者生活品質型態、價值觀等精緻化、效率化之需求。

　　整合行銷傳播的出現改變了以往傳統行銷短視近利的心態，為了爭取消費者的支持，行銷者必須整合各式各樣的傳播媒體，將清楚而一致的產品或服務的訊息傳達給消費者。使消費者能在眾多的訊息與眾多的媒體中接收行銷者所發送的訊息。而行銷者也應利用這種整合的傳播形式，發展一致的訊息訴求，在未來一對一的行銷趨勢中，與消費者建立良好的關係。

第一節　行銷導向演進過程

　　從早期的傳統生產行銷，到現代的服務行銷導向之演進過程，可約略劃分為以下幾個階段：

一、生產導向

　　這是在工業革命前後的時代裡，企業相信消費者只會對低價格和便利的產品感到興趣，所以生產者只要將產品生產出來自然就會有市場、有消費者願意購買。就以台灣早期而言，物資缺乏、人民生活普遍困苦、患寡而不患均。因此即便是產品品質不盡理想，依然產生供不應求的現象。因為消費者在當時沒有太多的選擇。

二、產品導向

　　相信產品之間應該具有差異性，此時的顧客已開始注重產品的品質，要求產品要有其特色和差異性的功能，所以生產者開始生產較為優良的產品來吸引消費者，而不再以降低售價和大量的生產作

為唯一的訴求。這個時期當中,生產符合品質的產品,是生產者的責任。因此品質的觀念與要求,成為全世界的風潮。

三、銷售導向

此時的廠商相信若不是對顧客大力的推銷商品,他們是不會主動來購買的,尤其是對於一些非民生的必需品,或是消費者具有惰性和抗拒性的態度。此時的市場已脫離貧窮,大部分的人皆能滿足基本生活的需求,但是傳統的節儉美德依然保有。因此生產者必須不斷的推動,來建立消費者的消費習慣。

四、市場導向

此種導向和銷售導向有著明顯的不同,企業首先必須先瞭解市場客戶的需求,再來設計自己的產品以符合大眾的需求,而非一再的推銷自己製造的產品。注重顧客導向、顧客滿意,顧客越來越受到重視,消費者導向的時代來臨。

五、競爭導向

但是由於能滿足消費者需求者不只一家企業,生產者必須能瞭解其他企業在做什麼,故有競爭導向的觀念產生。企業經營還必須注意其他競爭對手的動向,技術的領先不再成為可以長久倚仗的優勢。換言之,技術的差距越來越小,產品同質性越來越高。

六、策略導向

若是單由市場需求、同業的競爭等方面來考量,企業仍不足以

因應迅速變遷的情境，而處於今日的企業必須開始從單一功能導向轉變爲多功能的策略導向。如同「策略聯盟」的產生，沒有永遠的競爭對手，也沒有永遠的合作夥伴。

七、社會行銷導向

由於企業所面臨的服務對象，已不僅限於消費者或原來的顧客，舉凡企業所在地的社區民眾、社會公眾、政府或工會團體等，均會對企業經營的成敗發生影響。故企業要作許多社會性的行銷工作，如：參與公益活動、注重環保議題。換言之，行銷的最高境界是化有形爲無形的迂迴式行銷，這將成爲今日行銷市場的主流。

第二節　休閒農業產品策略

Sheldon（1993）也指出，消費市場的競爭激烈促使行銷理念轉變。在今日，競爭者可以很快的模仿產品，使產品間幾乎不存在著差異性。而市場效率的進步使價格也無法再有創造優勢的空間。在這個所有消費產品類似的環境中，消費者的購買是基於產品在消費者心目中所產生的價值差異，而非產品的實質差異。所以，休閒農業可以創造差異的方式爲：創造產業、產品與服務在消費者心目中的形象，並建立消費者與品牌之間的關係。

一、產品分類與特性

1.**核心產品**：產品能提供給顧客的利益或效用的部分，例如：
 (1)能體驗到農舍的鄉土風味。
 (2)能到田園親自採果種菜。

(3)能到溪中享受捉蝦戲水。

(4)能在夕陽下悠閒沙灘漫步。

(5)能在古蹟中探訪懷舊歷史。

(6)能在老街中尋找童年回憶。

2.**有形產品**：農場民宿的硬體設備、環境規劃、建築風格、裝潢設計以及員工穿著的制服。

3.**衍生產品**：提供遊客的各類服務項目，例如：導覽解說（幻燈片欣賞、生態、景點解說）、體驗活動（製茶、陶藝、點心DIY）、紀念商品販售（農特產品、手工藝品）。

二、產品定位

產品在於消費者的心目中，所被認定的價值定位。以下為影響產品定位的要素：

1.**產品特性**：以產品本身所具有的特性為主，例如：行程特色、餐飲風味、住宿等級等。

2.**產品品牌**：以消費者對於品牌知名度、品牌忠誠度的認知看法為主。

3.**產品品質**：產品品質包含硬體與軟體兩方面，硬體可分為住宿、裝潢水準；軟體可分為人員服務品質、導覽解說品質等。

4.**產品功能**：提供消費者不同的功能需求，例如：「休閒放鬆」、「健康養生」、「知識教育」等。

5.**產品包裝**：以包裝的風格特色、精美精緻程度定位。

6.**產品設計**：產品設計包含遊程景點安排、餐飲安排、住宿安排、交通工具安排。

7.**產品價格**：因產品價格的高低不同，影響消費者對產品的價

值認知。

三、產品生命週期

產品進入市場中，大都會經歷產品生命的四個週期變化（但有些商品例外，並不全然依照四個時期發展），即導入、成長、成熟、衰退四個時期（**圖13-1**），而行銷人員則依各個不同時期擬訂產品行銷策略。

（一）導入期

指產品剛開始進入市場的階段。在此階段中，由於消費者對產品並不太熟悉，所以銷售量呈現緩慢的成長。因此一般會採用的行銷策略為「吸脂策略」（skimming strategy），運用高價位的策略來進行銷售，以產品高品質的吸引力，希望能夠快速地回收投資成本；或「滲透策略」（penetration strategy），採行低價位的策略，針對價格敏感性高的消費者，來獲得市場占有率。

（二）成長期

指產品迅速地被市場消費者接受，而銷售量大幅成長的階段。

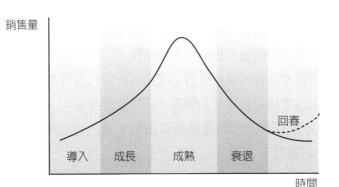

圖13-1　產品生命週期圖

隨著銷售量的增加，產品單位生產成本降低，使得利潤空間獲得大幅的提升。

（三）成熟期

當產品銷售量到達某一高峰之後，成長率將會逐漸地緩慢下來，緩慢的成長代表市場需求量可能已漸漸達到飽和的狀況。

（四）衰退期

當產品進入到衰退期時，將面臨到被市場淘汰的命運，業者此時若有新的創新改變或依市場需求重塑產品，研發出最佳產品，創造更高產值，則可達到產品「回春」的效果。

四、產品策略擬訂

產品策略擬訂之主要目的，包括下列幾項：

1. 確定主要產品的項目及特性。
2. 為產品找到可行銷之初級市場。
3. 評估產品在市場之接受度與耐久性。
4. 洞察同質市場之競爭性。
5. 為產品冠以易懂、易記、有意味之品牌名稱。
6. 結合當地的資源與開發能力塑造原創商品。
7. 創造附屬價值，提高主產品價值。
8. 將關聯性資源或可結盟之產品，一併包裝為套裝產品。
9. 與市場建立良好互動關係，提供最佳商品。
10. 定期或不定期將產品推陳出新，讓內容與形象有耳目一新的魅力。

第三節　休閒農業價格策略

一、定價項目

包含了休閒農場的門票、餐飲、住宿、農特產品、體驗活動等項目。

二、定價原則

定價之原則眾多，但主要有下列幾項：

1.價格必須有市場之認同，因市場有不同之消費族群。

2.價格要遵循收支之法則，收支不良即無持久優良之產品。

3.需要符合經營效益，反應成本。

4.需要回應市場趨勢，比較同業市場。

5.需要配合供需法則，考慮量與價之間的變動。

6.需要保留部分彈性空間，以供價格調整之用。

7.要有誠實合理的價格，需要明確告知消費者，避免產生混淆製造糾紛。

三、影響定價的基本因素

(一) 行銷目標

依產品行銷目標來訂定價格，如以低價促銷來追求市場占有率，或以高價高品質來追求品質良好的口碑。

（二）需求因素

市場的反應是價格制定的重要參考因素，當供給大於需求時，產品價格將會產生下滑的趨勢，反之需求大於供給時，產品價格將會有調升的空間。

（三）成本因素

產品的成本是產品價格的底線，產品的價格必須足以負擔全部的成本，並加入適當的報酬利潤，才能使業者能持續營運下去。

（四）競爭狀況

企業在可能面臨競爭結構上，包括了獨占、寡占、獨占性競爭及完全競爭等四種市場，不同競爭結構和定價之間都有密切關係。而國內的休閒農場為獨占性競爭市場，擁有很多的競爭者，由於業者所提供的產品在品質、特色、服務都有明顯的差異存在，所以產品交易價格並非單一價格。

（五）其他因素

如相關政府法令規定、經濟情勢等影響。

四、定價策略

（一）定價方法

1.成本定價：以成本考量作為定價基礎的方式，在成本之上加上某一金額或百分比為利潤，來作為價格。此種方法，並不考慮需求面與供給面的問題。

2.需求定價：以市場需求為基礎的一種定價方式，當市場需求

高時，定價就升高；市場需求低時，定價就相對降低。

3. **競爭定價**：以競爭者的價格為參考基礎的定價方式，主要為追隨市場上相同業者的定價水準。

（二）價格調整策略

1. **折扣折讓法**：
 (1) **現金折扣**：以金錢折扣的方式來優惠遊客，如：價格七折或八折的優惠。
 (2) **數量折扣**：以產品數量折扣的方式來吸引遊客，如：買一送一、五人成行一人免費等。
 (3) **季節折扣**：對於在淡季購買產品或服務的消費者提供價格上的優惠。

2. **推廣價格法**：新產品剛推出時或產品欲積極搶占市場時，以較低的優惠價格方式來進行推廣。

3. **整數定價法**：價格以取整數的方式，使費用計算較為方便，並省去找零錢的麻煩，如：500、1,000元。

4. **奇數定價法**：以奇數訂定價格的方式，使消費者心理對價格產生較為便宜之感，如：399吃到飽。

5. **系列價格法**：依產品本身價值的高低，訂定一系列的價格，如：豪華套裝行程、精緻套裝行程、大眾化套裝行程不同等級的價格。

第四節　休閒農業通路策略

一、行銷通路的類型

(一) 傳統行銷通路

通路中的各企業，沒有什麼組織性或約束力，各企業之間惡性競爭，支離散漫。

(二) 垂直性整合行銷通路

經營者能完全掌控的銷售系統，通路點的屬性單純，為經營者所有，或訂定合約與人共有投資。因屬一脈相連，由上游廠商至下游廠商有從屬關係，通路具有效性但保守程度較高，個別接觸的消費對象時有重疊現象發生。

1. **總體性的垂直行銷通路**：在通路上從生產到銷售皆屬於相同的業主所擁有，例如：
 (1)生產方面擁有茶山、魚池、果園、餐飲、住宿等。
 (2)銷售方面擁有旅行社、網站、聯合訂房中心等。
2. **契約性的垂直行銷通路**：通路上的企業體，皆為獨立的個體，以契約的方式，在契約的約束之下，統合成一體的行銷通路。
 (1)向後整合策略：例如與上游的供應業者（果農、茶農、養殖業者）合作或互相投資。
 (2)向前整合策略：例如與下游的銷售業者（旅行社、旅遊網站、電視購物頻道、遊覽車業者）合作或互相投資。

(3)參加國內外有名的加盟連鎖。

（三）水平性整合行銷通路

1. 同業結盟：二家或多家相同產業因目標市場相同而結盟行銷。

2. 異業結盟：二家或多家以上不同之產業，因消費性有關聯且能互補互助，而聯盟成共同行銷通路。

3. 聯盟系統效應：

(1)大環境之同業結盟，在經營商機與客源上有相互推動與牽引的力量。

(2)在區域內之異業聯盟，共同設計、規劃、包裝套裝商品，提升產品的附加價值，滿足消費者多元性需求，相互推動增加客源數量。

(3)透過各式結盟，除了共同採購、資源共生、通路共享，結合既有的通路與行銷點，共同運作外，更能避免重複投資，節省重複人力與財力，因相互串連提升彼此信用度，在行銷上更可達到共振效應。

(4)因應現今時代資訊快速流通之需求，直接與有效地建構網路行銷系統，使消費者與經營者更能接近，更能縮短時空的距離，讓行銷之效益發揮到極致。

（四）農場民宿可運用的通路

1. 自有通路。

2. 農漁會及鄉鎮系統。

3. 觀光旅遊系統（如：旅行社、遊覽車公司）。

4. 教育活動系統（如：各級學校、社團）。

5. 文化資產系統（如：古蹟文史工作室）。

6. 生態保育系統（如：賞鳥學會、賞蝶學會）。

7.人文社團系統（如：長青社、扶輪社、心靈協會）。

8.國際行銷通路。

二、行銷通路有效的推廣與宣傳

（一）具吸引力的宣傳，誠實的報導——透過媒體找通路

1.報章、雜誌、刊物等文字媒體。

2.電視、電台、網路等電子媒體。

3.編製導覽手冊、摺頁、傳單等文宣資訊。

4.參與各地各式相關展覽或解說活動。

（二）設置行銷點，開展業務線

1.於可期之客源區，主動伸展業務線。

2.於交通便利之集客地，定點設置行銷點。

3.與便利商店合作，善用便利商店行銷通路。

三、案例分析

（一）休閒農業異業結盟：台灣休閒農業認同卡

「台灣休閒農業認同卡」爲行政院農業委員會，輔導台灣農業策略聯盟發展協會，並結合大眾銀行所共同推出，第一張以台灣地區農產及休閒農業爲主題而發行的認同卡。

依各地不同農產及休閒農場特色規劃出促銷活動，促進民眾對於休閒農業旅遊產生興趣，申辦認同卡之民眾除可利用「台灣休閒農業認同卡」作爲休閒農業旅遊之付款工具外，不論在特約地點購買農產品或至加盟的農會超市消費，都能讓持卡會員獲得專屬折扣

優惠。

　　目前參與加盟的特約商店約有170家之農會、休閒農場、森林遊樂區、觀光農園、民宿等，提供實質的優惠折扣及各項回饋方案，讓遊客能物美價廉地享受田園風光、體驗農業生產和購物的樂趣與喜悅，同時帶動城鄉交流之互動，讓農村的經濟得以活絡，而未來只要合乎安全、衛生和服務品質要求的同業或異業都可加入此特約行列。（資料來源：整理自台灣農業策略聯盟發展協會）

（二）地方特產推廣：桃園縣政府與東森購物合作舉辦戶外開賣

　　二○○四年四月二十五日由桃園縣政府和東森購物合作的「鯉魚躍龍門、蠶到桃花源」系列活動的戶外開賣在桃園石管局大草坪盛大舉行，透過電視購物頻道此種虛擬通路功能，將代表桃園縣地方風情與特色的名產如龍潭的花生糖、大溪的豆乾、龜山鄉的茶、新屋與觀音鄉的蓮花、石門的活魚、復興鄉的水蜜桃等，介紹給全國無法到現場的民眾，使其在家中就可嚐到桃園縣農特產品的美味，以達到成功行銷桃園縣、成功推動當地觀光產業發展的目的。（資料來源：整理自2004.04.24東森新聞）

第五節　休閒農業推廣策略

　　農場與民宿有再好的硬體設備，若沒有良好的推廣策略搭配，就還是「萬事皆備，只欠東風」，如同張紫菁（1998）所提到休閒農場在推廣策略方面努力較少，甚至有些休閒農場並沒有主動去推廣，而其中最常被採用的傳播工具只有利用簡單的廣告傳單，另外還有利用少部分的報紙宣導、雜誌、廣播電台、旅遊叢書、宣傳手冊等方式。因此，往後休閒農業的推廣方式，應進一步採取以下多

元化之策略：

一、媒體宣傳策略

如何讓農場與民宿透過媒體或配合媒體，作有吸引力、說服力之宣傳，是推廣策略的第一優先考量。通常媒體都很希望有新的題材與資訊來報導給社會大眾知曉。

然而，一般業者因為對媒體屬性感到陌生，認為媒體宣傳一定要投入不少的金額花費；但其實不然，業者要能主動地將資料送到媒體記者的手中，更好的方法是，一個地區的業者共同整合起來，主動邀請媒體記者前來採訪，這種方式既節省經費，又可達到綜合性之效果，更可成為系列報導的題材。

二、體驗活動策略

要能留住客人，讓他意猶未盡，除了農場一些周邊環境的設置，如：養羊、雞、魚、兔子、種植水果、蔬菜、茶葉等，並配合豐富的體驗活動與解說導覽，規劃設計出一日、兩日之旅遊套裝行程，而休閒農業旅遊更重要的是主人的親切感，如果家裡的成員也能介紹給遊客，大家變成朋友，讓遊客像回家一般，會有完全意想不到的成果。

三、口碑宣傳策略

目前休閒農場與民宿所採用的行銷方式是以「口碑行銷」為主。因為遊客是最佳的宣傳者，透過優質的來客，建立良好口碑，是最佳的行銷推廣策略。既然是休閒農業的喜愛者，必定最能以自身經歷過的體驗來推薦給親朋好友，以企管80/20理論來看，企業

80%的利潤，是來自20%的老顧客，如能善予引薦，則影響來客的效益是無可計量的。

　　而如何讓遊客再度重遊，並爲你的農場、民宿宣傳，不論吃、住、活動、環境及服務態度，一定要有特殊的主題營造，否則任何地方都有一樣的設備、環境、活動及餐飲，遊客不一定會選擇造訪你的農場或民宿。

四、整合行銷傳播策略

　　實施整合行銷傳播有三個重要的元素，一是界定品牌形象本質及品牌形象質感，二是找出目標市場與其特性，並找出其影響的人與通路，三是整合連結品牌形象本質與目標消費者的工具組合（Thorson & Moore, 1996），包括廣告、直效行銷、人員銷售、公共關係、促銷活動、事件行銷等六項，用以告知、說服或提醒目標消費者的溝通行爲，透過行銷傳播工具整合後能創造出綜效，在活動層次上讓消費者知曉，建立形象，並同時影響消費者之行爲反應，超越以往傳統單一工具、單一訊息活動所能達到的效果。以下即針對休閒農業中主要使用的傳播工具，分項論述：

（一）廣告

　　由特定的贊助者以付費的方式，藉由各種傳播媒體將其觀念、產品或服務，以非人身的表達方式，從事促銷的活動。美國行銷協會（American Marketing Association, AMA）對廣告的定義爲：「經由確認的廣告主，對其產品或觀念，透過各種大眾傳播媒體，針對特定的閱聽眾所進行的非個人傳播活動，而此傳播活動通常是在付費的條件下形成，其傳播性質以說服或影響消費者爲主。」

　　以傳播的觀點切入，廣告是一種告知或說服的傳播流程，並具有約束力，需透過大眾媒體，將訊息傳遞給大眾（許安琪，

2001）。而廣告策略的擬訂有下列步驟（Gross & Peterson, 1987）：設定目標、定義目標群、擬訂預算、發展訊息、選擇媒體、選擇時機、評估廣告及推廣組合。

　　而廣告的目標，主要在於「利用廣告改變消費者的態度，進而影響消費者行為」，Boyd, Ray and Strong（1972）發展出影響態度的廣告策略，並訂出下列廣告目標：

1.激發消費者的使用動機或改變其使用情境。

2.增加消費者對產品的評估準則或屬性。

3.改變消費者對某一項產品的屬性之重要性評價。

4.提高消費者對本產品品牌某種屬性之評價。

5.降低消費者對競爭品牌某種屬性之評價。

　　而廣告的類型可區分如下：

1.*產品廣告*：
　(1)開拓性廣告。
　(2)競爭性廣告。
　(3)維持性廣告。

2.*非產品廣告*：
　(1)形象廣告。
　(2)信心廣告。
　(3)溝通廣告。

3.*廣告媒體*：可分為媒體、戶外、分類及特賣廣告。媒體類型包含了：報紙、雜誌、電視、廣播、網路、錄影帶、VCD／DVD、直接信函（direct mail）、產品目錄、海報、傳單、貼紙、旅遊刊物、紀念品、活動看板、店頭廣告、招牌、旗幟、霓虹燈、氣球、燈箱廣告、車體廣告、車廂廣告等，而在設計重點上應能詳盡、有內涵、精準度高且提供消費者願

意接收、使用之旅遊資訊。

廣告最主要的優點在於能為產品建立和維持品牌形象知名度，及直接影響消費者行為兩種效果，例如：廣告中常運用專家、真實產品的使用團體，或用明星為產品代言；這種利用代言人的廣告表現手法，是期望能對消費者提供專業性、比較性或象徵性，來達成品牌形象知名度的提升，使品牌表現出差異化形象，促使消費者的人格特質與品牌形象間產生連結之效果，甚至產生行為規範性的影響。

由於廣告透過大眾媒體出現，經營者可以全面掌握訊息內容，計算廣告的出現頻率，但最主要的缺點則是缺乏公信力、訊息眾多而紛亂（Duncan & Moriarty, 1998）。現今網路廣告的傳播方式日益增多，其主要是利用科技與消費者互動來提供服務，瞭解消費者在網上的購買行為（Harr, 1999）。二十一世紀的幾個重要趨勢，其中之一就是網路廣告。由於電腦科技的發展，網際網路的興起，使得網路廣告顛覆廣告原來存在的本質，消費者已不再是被動的訊息接收者；相反的，他們是主動的收集資訊，並積極的去挑選他們需要的廣告資訊。

網路廣告有三個策略性意義：第一、新的通路：網路行銷提供了消費者另一個消費的管道，也提供了消費者線上購物的機會，並能立刻完成交易；第二、強化直效行銷：更個人化的產品，能與消費者直接互動；第三、強化品牌形象的建立：創造了品牌價值和獨特性，並節省大量的廣告成本，降低行銷障礙（Bunish, MacArthur, & Neff, 2000）。由此可知，現今的網路廣告在品牌和傳播間扮演了一個重要的角色。

(二) 直效行銷

使用郵寄、電話、傳真、電子郵件，以及其他非人身接觸的工

具，直接與消費者和潛在消費者溝通，並加以勸誘或請求獲得直接的回應。直銷行銷也稱作為關係行銷，直銷行銷協會（Direct Marketing Association, DMA）對其定義如下：「直效行銷是一種互動的行銷系統，乃經由一種或多種廣告媒體，對不管身處於何處的消費者產生影響，藉以獲得可加以衡量的反應或交易。」

在整合行銷傳播中，消費者與潛在消費者是關係行銷的重要基礎，業者透過廣集消費客戶資料，建立資料庫來瞭解個別消費者特徵屬性，並利用資料庫技術提供消費者個人化的行銷組合，建立忠實顧客群，進而與其發展不同程度的長遠互惠關係，以提高消費者忠誠度，如業者會寄送生日賀卡、最新活動、促銷優惠訊息給之前曾來旅遊過的消費者。最常使用的媒體為直接信函（direct mail）、電話行銷（telemarketing）、網際網路（internet）、電波媒體等。

直銷行銷最主要的優點在於它可以針對消費者設計個人化的訊息，而且具有可測性；此外，它可以幫助業者有效地製造並過濾購買熱潮的帶動者。但須特別注意的是：使用直銷行銷，每千人成本相當高，通常適合用來接觸小眾且目標明確之族群（Duncan & Moriarty, 1998）。

（三）人員銷售

由銷售人員實際向一個或一個以上的潛在購買者互動、作產品說明，以期達成銷售的目的、推薦產品、解答質疑及取得訂單。人員銷售（personal selling）是指業務人員和潛在消費者進行口頭溝通的銷售方式。利用面對面的溝通接觸，再佐以電話追蹤，通常可達到良好的效果。屠如驥、葉伯平（1999）指出遊客主要的參考團體，如親朋好友、同事及平常有往來之人，也都是遊客獲得訊息之主要來源。此種透過親友口碑介紹，可視為一種無形的人員銷售。

人員銷售優點在於：在銷售的進行過程當中，銷售人員可以運用多種的溝通方式來達到雙向溝通與立即回饋，說服消費者作成決

定，完成銷售程序，並能正確的辨識出目標族群，並針對消費者的需求與問題提出適當的介紹與解答，較容易獲得立即的購買行為，購買行為發生後能繼續掌握消費者興趣並延續人際關係，為下次服務提供可能之機會，並建立長期合作的關係。

　　而其缺點在於：與消費者接觸成本較高，如人事費用高昂、銷售業績與支出費用無法平衡，或是銷售人員無法發揮溝通的促銷效果，就會對企業或產業造成較大的成本花費，且人員銷售可能基於時間或地點的限制、消費者拒絕銷售人員的拜訪與介紹，或是反應出自我保護的行為，將造成無法有效地接觸此種類型消費者。

（四）促銷活動

　　提供各種短期誘因，以鼓勵購買或銷售產品、服務。促銷活動為一般消費者所知曉之「促進銷售」方式，美國行銷協會對促銷的定義為：「一種有別於人員、廣告與公共報導，而以刺激消費者購買與增進經銷商效能為目標的行銷活動，諸如：商品陳列（displays）、商品展覽（shows）與展示會（exhibits）、商品示範會（demonstrations），以及各種不定期、非例行性的推銷活動。」

　　促銷可說是直接影響消費行為最有效的行銷傳播工具，一般來說，在產品本身利益之外，如果能在特定時間內加上一些刺激誘因，潛在消費者就有試用新產品的誘因；而現有消費者則有再次購買或增加購買次數、數量的誘因。而在整合行銷傳播過程中，業者可以運用促銷提供消費者某些優惠利益，來建立消費者與潛在消費者資料庫。最常見的促銷活動包括了：贈品、免費樣品試用、特價品優待、購買點展示（農特產中心、旅遊服務中心）、產品展售會（旅遊展、園遊會）、價格折扣、折價券、集點券、競賽遊戲（抽獎摸彩）、常客優惠計畫、週年慶、開幕活動、活動代言人（明星、政治人物）等。

　　促銷的最大優點在於：鼓勵消費行為，且具有可測量性。而其

缺點在於：使用過度會使消費者對產品價格產生懷疑；而一旦消費者習慣等到折扣優惠期間才會購買，將會降低產品的價值感（Duncan & Moriarty, 1998）。

（五）公共關係

設計各種不同的計畫，以改進、維護或保護產業、產品的形象。公共關係（public relation）這個名詞，在Harris（1975）匯集六十五位公關專家，從四百七十二個定義中，為公共關係做出解釋：「公共關係具有獨特的管理功能，在企業與大眾之間建立並維持雙向溝通的管道，促進兩者互信、接納與合作的關係；在突發事件來臨時，以參與為基礎立即善後工作；將公眾的意見告知管理階層並做出回應；規範企業的社會責任並監督企業做出合乎公眾利益的決策；協助企業瞭解並善加利用外界環境的變化，同時具有預警作用，協助擬訂因應變化之道；採用研究調查和其他正當的傳播技巧，完成工作使命。」（吳玟琪、蘇玉清譯，1997）

公關行銷結合了「公共關係」，包括新聞報導、聯絡和宣傳等基本公關工作；「行銷學」包括以行銷目標為主的積極作為，如事前公關管理，和問題解決的事後危機處理；「廣告學」包括協同廣告行銷，產生加乘效果之「公關廣告」（public relation advertising）和其他學術領域之精華，其目的在於協助產業達成行銷「交換」的目標，使商品、勞務或形象，與消費者或大眾交換其需求的滿足。以下列舉幾項公共關係活動：

1. **社會參與回饋性活動**：業者將部分經營所得回饋於社會，實現「取之於社會，用之於社會」之理想，如：送餐給獨居老人、幫助年幼失學的兒童。

2. **愛心活動**：業者時常能關懷孤兒院、老人安養院，或參與響應綠色環保、生態保育等愛心活動。

3.政府活動：業者參與政府部門所舉辦的觀光節、旅遊節、民俗節慶等活動。

4.學校公關：業者提供國中、小學良好的戶外教學的場所。

5.社區公關：業者提供工作機會給予當地社區居民、舉辦社區聯誼活動增進與居民間的互動。

6.公司行號公關：業者尋求公司行號、企業的贊助，如：金車企業贊助宜蘭綠色博覽會、飛利浦贊助九二一震災後的桃米社區。

（六）事件行銷

企業藉由舉辦活動製造話題的方式，吸引媒體與民眾的注意，進而達到提升形象與知名度之目的。

現今新興的行銷傳播工具為「事件行銷」（event marketing），事件行銷又可稱為活動行銷，為連結消費者、企業、媒體三者間的互動關係（**圖13-2**）。鄭自隆（1995）認為，事件行銷結合了媒體公關、廣告、促銷三者而形成一個整合的體系；事件的話題性與新聞性，可藉廣告與媒體報導的力量達到宣傳與曝光的效果，進而吸引民眾。三者可相輔相成：

1.媒體公關：事件活動舉辦之前，可召開記者會發布新聞，以吸引消費者參與。

2.廣告：在媒體上刊登事件的廣告，配合媒體的報導，達到擴大宣傳的效果。

3.促銷：在事件活動的場合，可將代表此活動形象標誌（logo）、企業識別系統（CIS）所製作成的T恤、帽子、旗幟、紀念品等作為贈品。

事件行銷的優點在於能吸引匯集數量較多的人潮，而參與者對活動的涉入感也較高，較容易達成雙向溝通的目的。在觀光領域

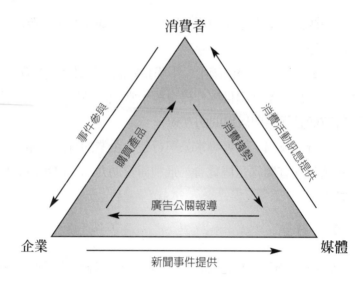

消費者

企業　　　　　　　　　　　　　　　　　　媒體

事件參與

購買產品

消費趨勢

消費活動訊息提供

廣告公關報導

新聞事件提供

圖13-2　事件行銷模式

資料來源：許安琪（2001）。《整合行銷傳播引論》（頁206）。台北：學富文化。

中，事件行銷的方式包括與事件結合，例如：宗教民俗節慶活動、展售會、嘉年華會、休閒農業體驗活動，來吸引遊客的注目，使遊客能主動參與。

五、案例分析

（一）休閒農業網路行銷案例：農業易遊網

依資策會最新統計，台灣地區上網人口截至二〇〇四年三月止已達888萬人，利用網際網路搜尋各項資訊，已成為國人重要取得訊息管道之一。農委會因此委託中華地理資訊學會開發休閒農業資訊服務網，以期利用網際網路提供消費大眾休閒農業訊息，強化台灣地區休閒農業發展。現已規劃完成「農業易遊網」（http://ezgo.coa.gov.tw）之設計，以有效利用田園景觀、自然生態

及環境資源等，結合農林漁牧生產、農業經營活動、農村文化等相關產業之資源，提供國人對農村生活體驗的知性旅遊。網站主要內容涵蓋森林旅遊、田野風光、教育農園、休閒漁業、牧場風情、農特產品、地方農業文化、餐飲住宿、醫療、交通及天氣等整合資料。此外，此網站更提供360度環景瀏覽、最新消息、電子報訂閱、資訊整合系統、線上活動發起、複合式旅遊資訊查詢、線上意見交流、旅遊情報、農民自我推銷網站等互動式功能設計，可DIY動態規劃適合個人的旅遊行程路線，或選取合適的套裝行程商品。為凸顯休閒農、林、漁、牧業隨季節的變化而展現不同的景致，此網站更擁有具季節特色的「時令推薦」功能，運用資料庫管理介面，設定每月播放主題，滿足消費大眾對休閒旅遊多樣多變的需求。

　　農委會藉由「農業易遊網」的推出，開創休閒農業行銷推廣的新局面，應可激勵農漁民轉型經營休閒農漁業，並提升國內崇尚休閒農漁業之風氣，可有效串聯並結合消費大眾及農漁民，共創雙贏之局面。（資料來源：整理自農業易遊網）

（二）休閒農業事件行銷案例一：2004桃園蓮花季

　　近年來由於台南白河蓮花節的活動，推動了台灣的「蓮花休閒文化」，賞蓮、品嚐蓮子大餐、購買蓮花產品餽贈親友帶動了台灣的「蓮花熱」。一九九八年由桃園縣觀音鄉地方熱心人士，在瞭解蓮花產業的高附加值價後，從當年開始便積極結合地方農戶，將一般稻田或廢耕農地轉作為蓮花園，希望藉此提升農地使用之附加價值，增加農民收入，同時提供中北部民眾一個賞蓮的絕佳去處，並朝向將觀音鄉發展成一個休閒鄉鎮的中長程目標努力。

　　觀音鄉的蓮園面積，從原先的2甲地已發展至70多公頃，一年多來，蓮園也逐漸成為觀音鄉一個新的觀光休閒產業據點，不過，缺乏有系統的規劃與專業的經營管理輔導，蓮園的經營出現了瓶

頸，蓮園經營者向經濟部中小企業處尋求協助，並與相關人士溝通後，乃提出「桃園縣觀音鄉蓮花休閒產業輔導計畫」，希望藉由輔導以達成計畫之階段性目標。桃園蓮花季自一九九九年開始，至二〇〇四年已是第六屆舉辦，已與台南白河並駕齊驅，因此「北觀音、南白河」名號聲名遠播。

✿ 活動主題及內涵

創造特色永續經營，各蓮園蓮花種植面積及種類除各蓮園努力耕耘及創新之外，桃園縣政府大力推動開發，特別引進新品種：大王蓮（秧盆蓮）、黑色花系蓮花（黑美人）、重瓣蓮花（五指觀音蓮）、特色香水蓮、台灣萍蓬草（黃色水蓮花）等五種共池植栽，展現「五蓮共融」、「五族共和」之融洽氣氛。

✿ 地方文化系列活動

1. 文化創意營：由新屋及觀音兩鄉的蓮園、農場、農會、學校、文史社團、社區協會、個人參與辦理文化創意營活動。
2. 蓮花餐餐會及評比：針對餐飲學校、蓮園及餐廳三方的蓮花餐評比，並將比賽結果以餐會方式公開展示。由承辦單位規劃蓮花季評比內容及規則（包含執行評比活動及評比結果展示餐會）。
3. 蓮園景觀評比：規劃蓮園景觀與用餐環境衛生輔導課程、機制及評比內容，並提供執行單位相關資訊的協助。
4. 石觀音文化節：藉由此次活動的舉辦，呈現出觀音鄉特殊且美麗的地方特色，帶動地方產業蓬勃發展，並利用活動來加強社區營造精神與概念。
5. 表演藝術活動：以觀音、新屋兩鄉選擇適合場地，於蓮花季期間，每週日安排藝術家進駐蓮園。並舉辦「蓮展」，邀請藝術家以「蓮」為主題，運用多媒材來創作，並配合蓮花季

活動推出展覽，且巡迴其他鄉鎮市。

6.蓮花深度之旅：以觀音、新屋兩鄉之蓮園與文化景點為主，
派員進行導覽。

✿套裝行程規劃

為推動觀音鄉、新屋鄉蓮花季活動，桃園縣已規劃結合休閒農
業及地方文化活動一日遊行程，以提供民眾文化知性及休閒農業之
旅。

1.觀音鄉之套裝行程：

(1)觀音鄉農會→林家古厝蓮園→大堀社區蓮園→上大蓮園→
翌軒田園。

(2)觀音鄉農會→林家古厝蓮園→青林農場→大堀社區蓮園→
水蓮之鄉蓮園→賞鳥之旅鷺鷥巢→蓮荷園。

(3)觀音鄉農會→上大蓮園→大堀社區蓮園→林家古厝蓮園→
青林農場。

(4)觀音鄉農會→吳厝楊家莊→甘泉寺→白沙岬燈塔→土角厝
蓮園

(5)元音休閒農園→尚群園藝→翔豪火龍果果園。

(6)蓮花資訊館（張家生態蓮園）→蓮荷園休閒農場→向陽農
場→夏日蓮花村。

2.新屋鄉之套裝行程：

(1)范姜古厝（介紹新屋鄉唯一三級古蹟，瞭解新屋鄉由來）
→新屋桑椹果園（採桑椹、製作果醬、品嚐桑椹冰品）→
新屋蓮園（品嚐美味蓮花餐，撥蓮子、捉大魚、釣螯蝦生
態體驗）。

(2)長祥教育農場（認識廚餘處理方式與屋頂菜園耕作方式）
→珍禽園（認識數十種珍禽生態）→活力農場（健康風味

午餐、體驗有機蔬菜、洗愛玉、植物染等）。

(3)新屋花海休閒農場（認識台灣薰衣草、體驗花卉栽培管理、組合盆栽、享受花卉風味午餐）→石磊花卉觀光農園（花草DIY組、植物照顧諮詢）→我的香草花園（享用香草下午茶、餅乾、肥皂製作教學）（資料來源：整理自2004桃園蓮花季網站）。

（三）休閒農業事件行銷案例二：紫色的故鄉——黑紫玉葡萄季

「紫色豐收季‧浪漫水里遊‧戀戀山城情‧上安甜蜜蜜」，上安休閒農業區位於南投縣水里鄉最南端，北與郡坑村為鄰，南以信義橋與信義鄉明德村接壤。新中橫公路貫穿，村民絕大多數務農，日出而作，日入而息，宛如世外桃源。雖自一九九六年起，歷經賀伯颱風、九二一大地震、桃芝颱風、敏督利颱風（七二水災），造成莫大的破壞與損失。上安村民卻越挫越勇，於災後積極推動產災重建，在行政院農委會水保局經費補助下，舉辦「紫色的故鄉——黑紫玉葡萄季」，活動，由水里鄉公所、水里鄉農會、楳（ㄇㄟˊ）休閒農業園區發展協會、水里鄉上安葡萄產銷班、中華民國社區產業永續發展協會共同參與、規劃及承辦，使社區得以早日跳脫災害陰霾，恢復原有的生活水準。為回饋社會大眾，特於開幕、閉幕兩天，發動號召社會有心人士、團體及學生熱烈參與，期發揮之功效，以提升生態保育、環境保護觀念，並促進鄉內休閒產業發展，給予上安村民鼓勵與支持。並招待150名參與「愛心淨地活動」的遊客免費一日遊。

此次活動最大特色，是由上安村民藉由當地農產品——葡萄，衍生相關活動，以事件行銷推廣方式，完全是原風、原貌、原味，融入當地的三生（生活、生產、生態）環境，並運用村民擔任解說、餐飲及接駁工作，使農村的淳樸、敦厚、熱情，給予遊客另一

種情境。水里上安葡萄季活動時程表：

時間	活動	內容
0930-1000	報到	遊客服務中心
1000-1200	葡萄季開幕祈福儀式 愛心淨地活動	活動開幕會場：上安葡萄產銷班
1200-1300	午餐（餐盒）	葡萄風味餐
1300-1500	1.上安社區趴趴走 2.當地特色產業巡禮 3.遊走浪漫鵲橋 4.水里農特產品展售	1.認識自然與人文景觀 2.品酒、香菇生態介紹、梅鉛筆DIY等體驗活動 3.品嚐鵲橋咖啡、在鵲橋許下浪漫心願 4.水里最佳伴手禮
1500-1600	葡萄成熟時	葡萄觀光採果活動 品嚐水里黑紫玉葡萄

資料來源：中華民國社區產業永續發展協會，2004水里上安葡萄季網站：http://home.pchome.com.tw/travel/shangan_tour/

本章習題

1.行銷導向的演進過程為何？
2.休閒農業的產品策略應如何擬訂？
3.休閒農業可採行的定價策略有哪些？
4.休閒農業行銷通路的類型有哪些？
5.休閒農業有哪些整合行銷傳播策略可供運用？

第十四章
休閒農業創新與研發

休閒農業創新與研發的目的，除了在於創造產品附加價值、提升休閒遊憩服務品質、活化農村地方產業外，也期望能保護休閒農業之環境資源生態、傳承傳統歷史文化、維護農村社會和諧發展，達到休閒產業的永續經營。

第一節　創造產品附加價值

　　二十一世紀，資訊與生物等科技日新月異，相關新興產業不斷推陳出新，知識經濟對人類的貢獻與日俱增。台灣擁有的優異農業科技、遍及各地的農業試驗改良和學術研究機構，與迅速發展的資訊產業與現代化物流通路，未來經營者應整合資源，執行農業知識商品化工作之推動，開創附加價值。

　　許多學者認為要促進台灣農業的發展與競爭力，就必須努力研發創新，結合生物科技、綠色科技與觀光休閒積極轉型升級，從「生產型」轉入「知識型」農業，同時朝重視品種、品牌與品質「三品」農業著手。同時，要整合農漁技術研發機構、學院、地方縣市政府，以及各地農漁會組織和農漁民團體的力量，擴大農業生物技術園區，並以科技研發和產銷結合的模式，加上企業化經營的精神，建立電子化的農漁產品生產與消費資料庫，並輔導休閒農業結合農特產品與民俗工藝品，大幅提升農業的多元收益，以增加農漁產品的附加價值，推動台灣農業的知識化、企業化與國際化。

　　沒有內涵的產業經營型態已無法長久生存，追根究底必須從文化層面去帶動產業發展，才能使產業的特點被彰顯，進而提升產業發展的生命力。而一般民眾在文化上的感性消費才能帶來精神的快樂，所以「文化內涵」是產品中重要的成分，將文化內涵具體的轉化，套用在產品外在的表現形式，進一步創造文化價值的認同，加速農業知識商品化，與提高附加價值性，才能展現出休閒農業結合

文化產業的重要特性。

　　為配合行政院挑戰二○○八國家發展重點計畫中之文化創意產業發展計畫及觀光客倍增計畫，由行政院農業委員會推動，台灣休閒農業發展協會執行的「全國休閒農漁園區創意大賽」從二○○一年第一屆開始舉辦，至二○○四年已為第四屆，鼓勵各休閒農漁園區能夠充分利用既有資源及機制，發揮創意、創新，徵選全國各個鄉鎮的多項作品參賽，經過多位專家學者評審選出，「農漁特色產品」、「園區紀念品」等獎項的前三名及優等獎，以下為第一屆至第四屆前三名得獎作品介紹。

一、第一屆全國休閒農漁園區得獎作品介紹

（一）農漁特色產品

✿第一名：山藥月桃米糕禮盒

　　得獎單位：台南縣左鎮鄉農會。

　　產品素材：左鎮原生種山藥、左鎮月桃葉、糯米、香菇、蝦米、豬肉、蔥頭。

　　產品特色：將左鎮之原生種山藥、月桃葉等做成台灣鄉土料理米糕加工食品，結合平埔文化的傳統特色、圖案與新式結構做設計，外觀紙張的質地設計獨特，其紋路質感蘊涵自然天成的樸實，再加上左鎮特有的白堊節標章，籍由商標來強化左鎮白堊土的知名度，並使包裝同色系，藉以提升產品形象，視覺上予人以知性、感性的享受，令人賞心悅目而收促銷之目的。

✿第二名：養生健康七巧米

　　得獎單位：宜蘭縣冬山鄉農會。

產品素材：米、糙米、黑糯米、小米、燕麥、薏仁、紅豆、綠豆。

產品特色：營養均衡含有豐富的各類營養元素，符合現代養生需求之創意產品，包裝方面，摒棄大包裝模式，以中包米的形式，攜帶及保鮮均方便，適於單身族及小家庭選用，十分符合現代人的生活習性與需求，是農特產品走向現代功能的成功產品。

✿ 第三名：瑞豐香糖

得獎單位：嘉義縣梅山鄉農會。

產品素材：甘蔗。

產品特色：當地居民將甘蔗榨汁熬煮，製成細緻的粉狀香糖，自榨汁到成品的過程約需費時三小時，完全以人工操作，成品內絕不添加任何化學物質，純度百分之百，香味獨特濃郁，成品並分為粉狀、塊狀及糖蔥，口感甚佳，實為「老手藝、新產品」的代表。

（二）園區紀念品

✿ 第一名：養生茶玉包禮盒

得獎單位：宜蘭縣冬山鄉農會。

產品素材：茶玉包——素馨茶、薰衣草、紫羅蘭、玫瑰、桂花、茉莉；精油香味皂——茶樹、柚樹、樟樹。

產品特色：隨著國人生活水準的提升，要創造農產品更高的收益就必須從提高附加價值著手；近年來都會人士流行藉由泡湯來放鬆身心，這股風潮正方興未艾，若能將當地產業與市場需求結合，將流行商品本土化，包裝細緻統一，實用性佳，由本土農產品加現代技術完成，較進口之同類產品，價格極具競爭力。茶玉包——純天然植物性配方的浸浴產品，具有抗菌、鎮靜、助眠、消除疲勞、促進血液循環、軟化角質等作用；精油香味皂——經抽取其精油後

加工製成芳香精油皂，溫和的洗淨力，並具有草本植物天然香氣。

☆第二名：充（蔥）滿勝算（蒜）

得獎單位：宜蘭縣三星鄉農會。

產品素材：漂流木。

產品特色：本系列產品所使用的素材為河川裡的漂流木，讓無用的木頭，化腐朽為神奇，增加其附加價值，並將三星鄉農特產品（蔥、蒜）融入其中，藉由紀念品的銷售，提升產品知名度，成功的與地方形象做連結！

☆第二名（並列）：如意扇子與如意風盆栽

得獎單位：嘉義縣中埔鄉公所。

產品素材：檳榔葉與枝幹、山蘇幼苗。

產品特色：如意扇子——將檳榔葉乾燥、壓平，於其上印製圖案或導覽圖，即成為極具特色與風格的扇子！如意風盆栽——將檳榔樹幹挖空，種上如意蕨（山蘇），即成為自然天成的居家盆栽，不但增加邊際效益，同時保有自然風味及環保意識。

二、第二屆全國休閒農漁園區得獎作品介紹

（一）農漁特色產品

☆第一名：水草奇緣系列

得獎單位：宜蘭縣員山鄉農會。

產品素材：大葉甜香、水紫蘇、水薄荷、吉利丁、果糖。

產品特色：大葉甜香、白花紫蘇、水薄荷生長在無污染無農藥的水田中，經過加工製成食品後，變成色香味俱全的新食材。

✿第二名：竹葉飯、竹筒飯

得獎單位：嘉義縣梅山鄉農會。

產品素材：米、高山香糖、孟宗竹。

產品特色：具有古早味、鄉村地方特色，遊客享用竹筒飯後，竹筒可供遊客帶回家，做為遊程的回憶紀念。

✿第三名：松竹梅醋

得獎單位：南投縣水里鄉公所。

產品素材：松、竹、梅、醋。

產品特色：具當地鄉土特色及健康訴求：南投縣山明水秀，受到許多修行者及養生者的鍾愛，輕啜一口歲寒三友，聽高人講述人生哲理，重視愛護身體並提升心靈生活，聽在耳裡，喝在嘴裡，讓客人感受精緻、健康、在地的休閒文化。

（二）園區紀念品

✿第一名：稻草藝術畫系列

得獎單位：宜蘭縣冬山鄉農會。

產品素材：稻草之葉、桿、鞘、穗、稻穀。

產品特色：稻草畫——稻草材料特有質樸特色，表現傳統農村三生景觀特色，呈現樸實親切感。面具——表現農村傳統民俗戲劇多元之變化與趣味。

✿第二名：鬥蟋蟀童玩

得獎單位：台南縣新化鎮公所。

產品素材：吸管、黏土、鐵絲。

產品特色：利用回收吸管、鐵絲，以物理原理DIY創造出百變蟋蟀，極具環保與創意。

✿第三名：天燈系列

得獎單位：台北縣平溪鄉農會。

產品素材：中國結、珠子、紙。

產品特色：天燈代表祈福、許願之意涵，內附隨身伴旅遊圖、遊平溪老街圖，使遊客能方便的暢遊平溪。

三、第三屆全國休閒農漁園區得獎作品介紹

（一）農漁特色產品

✿第一名：梅山香糖

得獎單位：嘉義縣梅山鄉農會。

產品素材：香糖（黑糖）、咖啡。

產品特色：打破傳統的新嘗試，以香糖（黑糖）佐以咖啡，並結合竹器咖啡杯，引領出一股時髦的鄉土氣息，是咖啡與鄉土結合的新飲用方法。

✿第二名：凍酸餅

得獎單位：彰化縣二水鄉公所。

產品素材：米。

產品特色：微甜、酸鹹適中傳統口味，營養健康米食加工，因又名鹹糕仔，取其台語「鹹」音爲小氣，因而以「凍酸」來命名。

✿第二名（並列）：茶點子

得獎單位：宜蘭縣冬山鄉農會。

產品素材：以素馨茶爲主題。

產品特色：以冬山鄉素馨茶爲調味料製作成一系列的茶點心，

包括茶花生、茶黑豆、茶瓜子、茶羊羹、茶焗蛋、茶月餅、茶凍等產品。

（二）園區紀念品

✿第一名：猜猜我是誰的龍種

得獎單位：台中縣新社鄉公所。

產品素材：各類植物種子。

產品特色：大自然的種子具有教育性、生活美學、環保性及與遊客建立互動教育功能。

✿第二名：小巫師娃娃

得獎單位：苗栗縣西湖鄉公所。

產品素材：檳榔種子。

產品特色：此作品乃由廢棄之檳榔種子做成，因像極電影中哈利波特的小巫師，故以此命名之，可說是一兼具環保及創意十足的特色作品。

✿第三名：昆蟲組合

得獎單位：彰化縣二水鄉公所。

產品素材：枯枝、腐葉等環保素材。

產品特色：鼻仔頭休閒農業區開發以枯枝、腐葉等材料，經組合DIY製作昆蟲類意象標本組合，認識生態保育之觀念，創造腐朽爲神奇之教育功能。

四、第四屆全國休閒農漁園區得獎作品介紹

(一) 農漁特色產品

✿第一名：阿飛蜜汁魚乾

得獎單位：花蓮縣豐濱休閒農漁園區。

產品素材：飛魚。

產品特色：每年五月份飛魚跟著黑潮來到豐濱外海，又碩大又肥美，正是嚐鮮的最佳時節，漁民為延長品嚐時間，或冷凍收藏或燻乾冷藏，口味均佳。因物美價廉，加以開發來創造園區商機，活絡園區經濟。

✿第二名：蓮花純露

得獎單位：宜蘭縣羅東溪休閒農業區。

產品素材：蓮花。

產品特色：蓮花清新、脫俗、香氣高雅、芬芳加上甘純低溫蒸餾，將蓮之精華萃取；不僅可供保健飲用，更可作為涼食、菜點之添加物，安全無熱量、健康無負擔。

✿第三名：車埕元氣麵

得獎單位：南投縣水里休閒農漁園區。

產品素材：麵。

產品特色：(1)平淡無奇的麵條更有趣了，三種口味的麵稱做：「麵色不改」、「茶顏觀色」、「梅有顏色」。(2)車埕是鐵道的原鄉，把麵條做得綿綿長長，象徵車埕的特色。(3)傳統印象中，麵是粗食，將其附以趣味及地方特色，加上大方的包裝，創新的概

念，可做爲送禮之選擇。

（二）園區紀念品

✿第一名：米雕飾品（關山鎮）

得獎單位：台東縣關山休閒農漁園區。

產品素材：米。

產品特色：(1)一粒米一世界，小小的米粒中所能傳達是無限的愛意與關懷，米的用途除了供養中國人五千年的悠久文化，用來傳達人與人之間的關懷與愛意更爲貼切。(2)讓來到關山的遊客有機會體驗米雕的藝術，對每天吃在嘴裡的米飯有新的認識。

✿第二名：黃金蜆軟陶吊飾

得獎單位：花蓮縣壽豐休閒農漁園區。

產品素材：黃金蜆、陶土。

產品特色：壽豐鄉三寶之一──黃金蜆，已經有相當高的知名度。利用黃金蜆的獨特造型與漂亮色澤，裹上色彩鮮豔、精緻繽紛的軟陶，就成爲一個個人見人愛的黃金吊飾。除了DIY活動本身的樂趣之外，也讓活動的參與者，親手完成了富有觀賞價值的紀念品。

✿第三名：草之藝（花蓮市）

得獎單位：花蓮市休閒農漁園區。

產品素材：水稻、稻草、稻殼。

產品特色：花蓮市素以生產稻米爲主，本園區紀念品之設計以水稻爲主要素材，運用水稻之副產品──稻草及稻殼，結合稻草拼貼及國畫意象，展現稻草藝術之美。

行政院農業委員會希望透過上述類型的比賽，使各鄉鎮不僅對

擁有的資源有更深的瞭解，而開發更多元化的運用方式，最重要的是讓各鄉鎮眞正展現出獨特魅力，利用各休閒農漁園區獨有的資源開發休閒創意產品，增加農漁產品之附加價值，創造出更多的商機及提高農家收入，爲各鄉鎮休閒農業發展帶來實際的動力，爲台灣的農村創出新時代的風貌。

第二節　鄉土美食餐飲研發

一、鄉土美食的定義

如何創造鄉土美食的魅力？在過去中國人有句諺語「朝裡做官，三代始懂得吃穿」，可知早期中國人僅止於王公貴族，才能享用一般人無法吃到的美食佳餚。對於穿衣、吃飯雖是人們每天得面對的，但若要提到講究，其中的學問可說是博大精深，尤其是從「吃」到「美食」的境界。

宋神宗曾問大文豪蘇東坡：「愛卿，何者爲珍？」（我的愛臣啊！你覺得吃過的東西，什麼可稱作爲美食？）蘇東坡回答：「適口者珍。」（我覺得讓我吃得舒適的，就是美食。）這「適口者珍」回答得不僅簡潔，而且其妙無比，更是許多人味蕾的心聲！

一般認爲，「鄉土美食」是透過一系列圍繞在當地鄉土歷史主題上之餐飲，而用餐場所內的環境、服務、色彩、裝潢都需符合當地特色，所以鄉土美食不僅是當地所特有，更是藝術的展現，而其藝術的呈現雖是那麼瞬間，但其價值不遜於任何音樂、繪畫等藝術作品，而如何欣賞這件藝術品，只有親身品嚐過的人才能體會其魅力所在！

二、創造鄉土美食的技巧

（一）檢視當地現有環境資源

1. **人文風俗**：當地人文哪些與飲食有關？例如：埔里的紹興酒、北埔的客家料理、花蓮的小米麻糬等。並搭配地方風俗特色，可以運用在菜餚名稱或餐具、裝潢上。例如：當地文人或藝術家特別有名時，可藉此來發想，以別緻菜名配上特色餐具，發展出意象吻合的菜餚或餐飲。

2. **地理環境**：當地有無因特殊地理環境而產生之特殊食物或特別飲食需要？例如：寒冷地區、溼熱地區、高山地區、沿海地區的飲食皆有差異存在。

3. **地方特產**：當地有哪些特產？有哪些可以入菜？目前有哪些特色餐飲？一般遊客的反應如何？

4. **人力資源**：現有怎樣的人力與技術水準？有無可支援人力及技術？要多少時間可以取得或達到所期望水準？

（二）認識食材的重要

如果廚師對每一樣食材，能在開始要進入烹調的程序之前與之對話，便能在成本的控制、菜餚的安排，應時應景、適得其功，例如：準備一道以螃蟹為主題的鄉土美食料理，就必須要問一問螃蟹：

1. 螃蟹呀！你家住在哪兒呀？
 說明：因為台灣的毛蟹和陽澄湖的大閘蟹長得很像，所以需先辨別出是哪裡出產的螃蟹，才能判斷出其肉質。

2. 螃蟹呀！你今年幾歲呀？

說明：當廚師知道食材的年齡、季節性，才能更深入地判斷
　　　它的肉質及應有的烹調方式。

3.螃蟹呀！你結婚了嗎？

說明：處女蟳及紅蟳都是蟳，可是牠們的蟹黃、蟹肉、口感
　　　卻完全不同。因為處女蟳是已經飽含卵膏（蟹黃），
　　　卻還沒有交配的雌蟳，肉質、口感較已交配過的紅蟳
　　　更加美味。

（三）建立烹調的基礎觀念

煎、煮、炒、炸、蒸、烤、燉……這些繁雜的烹飪方式，能將
同一個食材，在不同的烹飪方法下，產生不同的效果與口感，現今
電視有許多烹飪教學的美食介紹，而坊間也有許多現成食譜，可選
擇一套適合自身特色的食譜當作範本，或在社區裡進行耆老訪談，
尋找古早流傳下來的老食譜，例如：新竹內灣的野薑花粽，就是一
個老食譜重現的最好案例。野薑花粽是非常有名的客家菜，天性勤
儉的客家人常就地取材，傳統的野薑花粽用的內餡很簡單，包括客
家菜脯、山地香菇與少量的豬肉和蝦米，在製作過程中加上用野薑
花根磨成的粉，讓內餡充滿著濃濃的野薑花香，但不會很濃烈，再
以野薑花葉子包裹成一顆顆可愛小巧的野薑花粽。

（四）就地取材：靠山吃山、靠海吃海

如果能在農場、民宿旁種植或養殖些隨手可得、當地特有、或
自己烹飪調專長的食材，讓遊客親自接觸到、甚至學習到如何採得
他們的食材，這就好像欣賞一齣歌劇前，先來一首序幕曲的啟迪與
喜悅！

如果有一個家庭遊客，在早餐中讓孩子們喝到父母親於晨曦時
為他們擠的羊奶、吃到果園採來的鮮果配吐司，及雞舍取來的雞
蛋。午餐時，大伙兒騎著單車在草原邊或榕樹下，吃著主人為他們

準備的有機蔬菜營養便當。晚餐吃著下午大伙兒在農場、民宿旁的魚池自己釣來的新鮮魚獲及主人的居家菜。每一餐都倘佯在快樂的農村生活、遠離塵囂的大自然中，除了休閒遊憩外，更達到寓教於樂之目的。

（五）瞭解目標遊客族群

1. 遊客年齡及生活環境分析：例如都市居民與鄉村居民的消費習性與飲食偏好皆不同。
2. 所得收入狀況分析：可以瞭解一般大眾消費能力，針對此來設計餐飲價格定位。
3. 遊客是屬於個別散客，還是旅行團：依此決定餐飲供給型態。
4. 喜好鄉土美食的因素分析：包括農場最吸引人的特色、過去遊客最滿意的餐點、服務是什麼，而較不滿意的又有哪些？遊客是否還有再度重遊的意願？

一旦能注意到消費者的需求、瞭解改變消費行為的原因，針對問題研究改善方法、提出解決消費者抱怨與不滿的實際可行方法，則不但自己能不斷進步，還能吸引消費者不斷回籠消費（**圖14-1**）。因此，鄉土美食並不是只考量食物本身，營養價值、由來典故、人員服務都是重要的組成因素。

（六）擬訂經營目標策略

1. 選擇最具市場競爭力的餐飲類型。
2. 搭配不同餐飲組合，滿足各式消費族群。
3. 提供特別服務，以配合餐飲特色。
4. 餐飲品質與定價能符合消費者「物超所值」的期望。

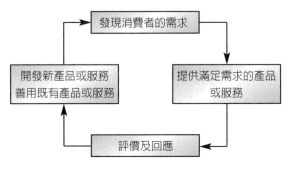

図14-1 消費者需求分析図
資料來源：本書作者整理。

（七）面對困難與找尋機會

通常經營者所面臨的困難與問題，也可以當作是一個機會點，例如：

問題點	機會點
食材生產有季節性限制	可定期變換具創意之菜餚
觀光旅遊淡季期間	結合地方資源舉辦主題活動
氣候經常下雨，有濃霧	「花」餚產生，營造霧裡看花的用餐氣氛

三、鄉土美食餐飲類型

（一）水果主題餐飲

台灣號稱水果王國，一年四季生產不輟，各地有不同的水果生產專區，拿水果入菜，除含大量水溶性維生素、豐富的纖維質，兼具自然香味，妥善運用水果本身的酸甜，還可減少調味料的添加，

深受許多重視健康、講求自然餐飲的人士歡迎。因此,現今不少人都將水果作為飯前或飯後的必備食物。但是,直接食用者較多,將其入菜食用者就相對較少。美食家們在不斷的潛心鑽研後,為鄉土美食餐飲拓展了一個頗具創意的飲食新趨勢——以水果入菜。

以苗栗縣卓蘭鎮為例,卓蘭是台灣中部風光明媚的小鎮,而卓蘭素有「水果王國」之稱,一年四季不同種類水果輪番上陣,終年飄散著果香,而所產的水果以水梨、葡萄、楊桃、柑桔名氣最響,休閒農場水果大餐起源於此。

卓蘭熱門旅遊景點「台三休閒農場」,向來以讓遊客食指大動的番茄與甜椒料理,挑起遊客食慾。農場特別推出由水果入菜烹調的番茄炸蝦、焗烤番茄蝦仁、番茄炸餃、甜椒涼拌拼盤等菜餚,而番茄柳肉,則是將炸過的肉條淋上檸檬、梅子汁,口感滑嫩帶點甜味,這些蔬果經烹煮釋放自然甘甜的味道,健康美味富含維他命,若在盛夏更可來一杯以多種番茄打成汁所特製的「番茄牛奶冰沙」,享受散發著酸酸甜甜滋味的口感。而另一處「品味農園」則是以卓蘭當地盛產的葡萄和水梨做為佐餐的最佳主角,烹調出各式水果健康套餐,保證令遊客置身美好景致外,更能享受水果主題餐飲美食。

目前國內各農場最常取用烹煮的有:木瓜、番茄、梅子、芒果、香瓜、檸檬、柳橙、蘋果、百香果、鳳梨等,其中蘋果和桃、梨類,因含丹寧酸,去除外皮接觸空氣後,會因氧化而變色,可將果實浸泡鹽水或糖水,有阻隔空氣的作用,但在濃度和時間上,宜作適當調配,以免水果流失原味。而在設計水果主題餐飲時,應考慮以下因素(黃瀏英,2002):

✿利用水果的季節特性,使餐飲四季都有新主題

由於水果生長時期不同,每個季節都有其代表性的水果,根據這一項特色,以水果為主題的餐飲就可以隨著多樣性的季節做變

化。每一季可以推出該季的代表性水果菜餚，並在餐廳的布置、裝飾，以及宣傳廣告上凸顯出當季的季節特色，給消費大眾一種多元變化的新感受。

✿創造出一種水果文化

休閒農場可以透過舉辦各種水果節活動凸顯出其文化內涵。這種水果節活動可以匯集各地不同的新奇水果為號召，增加吸引力；也可以介紹不同水果的營養價值及其特別的養生保健效用，以豐富遊客的知識為目的；更可以用水果作為材料舉辦類似水果拼盤比賽、水果雕刻比賽、水果菜餚製作大賽、水果趣味比賽（水果大胃王比賽、水果公主票選）等活動，以推動該地區的鄉土美食文化發展。

✿用水果主題引導一個健康飲食新概念

水果中富含的維生素C能養顏美容、潤白肌膚；纖維素可以幫助腸胃蠕動，促進消化；而某些礦物質，如：鐵、鉀等又具有改善貧血、恢復新陳代謝等作用。善用水果有利人們的身體健康。水果主題餐飲可以導引一個清新自然的健康飲食新觀念，使人們的飲食更營養、更科學、更健康。但是，並不是所有的水果都適宜入菜，因此在烹調時要能慎重選擇，合理搭配，才能烹製出真正對味的精美鄉土菜餚。

✿水果菜餚設計

以下整理介紹台灣名廚師許堂仁先生經過多年潛心研製而成的以四季水果為主要原料的精美菜餚（**表14-1**），與南投縣水里鄉黑紫玉葡萄季「葡萄風味餐」菜單（**表14-2**），供有興趣者參考。

表14-1　四季水果主題餐飲

季節	水果	營養	功效	可烹調菜餚
春	枇杷 別名： 無憂扇	果肉富含豐富的維生素A、蛋白質及礦物質	生津止渴、潤喉爽肺外，亦兼具整腸、治胃、消除浮腫的功能	枇杷鑲鮮蝦、白花鑲枇杷
	甘蔗	含有容易為人體所吸收的蔗糖、果糖、葡萄糖外，亦富含蛋白質、脂肪、鐵、鈣、磷及維生素等營養物質	祛痰、止渴、利便、治嘔等功能	羊腩燉甘蔗、甘蔗燒牛腩、貢香蔗苗心
	蓮霧	含有豐富的水分，以及以葡萄糖為主的醣類	低熱量、高清涼的健康水果	蓮霧拌蜇皮、蓮霧拌三絲
	椰子	在硬實的外殼內，含有高量的蛋白質、澱粉與脂肪	椰肉性溫，能強身健體，適合身體虛弱、四肢乏力、容易倦怠的人食用	椰漿咖哩雞、椰子燉雞、椰絲拌榴槤
夏	荔枝 別名： 妃子笑	甘甜多汁，含有高量的糖分及礦物質	散寒、祛濕、止渴、暖胃的功能	荔枝炒雞丁、紅燒荔枝肉
	芒果 別名： 密望	含豐富的維生素A、C及鈣質，含有大多以蔗糖型態存在的高糖分	果肉具有改善暈船嘔吐，以及健胃的效用，為夏季消暑之聖品，其果核可清熱	芒果沙拉蝦、香芒炒蝦球
	水蜜桃	果肉含有蛋白質及鉀元素	質地組織柔軟故較不傷胃，且有暖身之效	水蜜桃鑲油條、綠茶蝦仁水蜜桃、蜜桃鮮貝杏仁捲
	葡萄 別名： 草龍珠	富含果糖、葡萄糖及鐵質	能消除疲勞外亦能治療貧血，極適合供身體虛弱、食慾不振者食用	葡萄炒雞丁、葡萄蝦球
	鳳梨 別名： 菠蘿	含有多種營養成分，包括纖維素、維生素C、蛋白質分解酵素、鉀及醣類	具有消除便秘、恢復新陳代謝等作用	菠蘿牛肉、鳳梨炒飯、鳳梨海鮮盅、乳豬夾鳳梨
秋	蘋果	性屬溫和，會自然散發芳香氣味，內含豐富的果糖及葡萄糖，具有高熱量，又含有果酸、檸檬酸及果膠	可使人消除疲勞、增加活力、感覺飽足，榨汁飲用能止瀉，於睡前食用可治便秘，兼具健胃整腸之功效	蘋果炒蝦仁、蘋果夾烏魚子、蘋果干貝酥、蘋果燒雞、紅蘋煨圓蹄

（續）表14-1　四季水果主題餐飲

季節	水果	營養	功效	可烹調菜餚
秋	百香果	含有不少的蛋白質、礦物質與纖維素	清腸、開胃、生津止渴、除油膩助消化、防止動脈硬化的功效	百香果蝦凍、百香煎鮮貝
	水梨	含有多量的鈣、鎂、果糖及纖維素	對於喉痛、咳痰及扁桃腺發炎者有很大幫助。還具有退熱、醒酒、消除便秘、潰爛等功效	水梨拌西芹、鮮梨夾火腿、水梨釀干貝、川貝雪梨燉銀耳
	酪梨 別名：奶油果、鱷梨	含有極高的植物性脂肪與熱量，還含有不少的蛋白質、纖維素與少量的醣類	養顏、美容、防止動脈硬化、身體老化	酪梨海鮮、酪梨燉土雞
	芭樂 別名：番石榴	含豐富的維生素C，另還含有礦物質與纖維素	減肥極佳的天然水果、可治糖尿病、止瀉、消除食滯之效	芭樂炒雞絲、魷魚炒芭樂、芭樂乾果凍
冬	木瓜 別名：鐵腳梨	富含各種維生素、礦物質、纖維素及果糖，內還含有特殊的木瓜酵素，其性屬溫和且無毒	具有鎮咳、化痰、潤肺、益肺之效。此外，木瓜還能治濕痺腳氣，加上木瓜本身含有輕微興奮作用，因此有舒筋、消腫及消除關節痠痛的功用	青木瓜燉排骨、涼拌青木瓜、南北杏燉木瓜
	番茄	富含茄紅素、維生素A、C及醣類，為低熱量食物	能清血、消化脂肪。還具有消炎的功效，對於口角炎、胃炎及十二指腸潰瘍均有幫助；而在新鮮番茄汁中加少許檸檬或蓮藕汁，則有消除壓力及疲勞的功效	番茄盅蒸蛋、小番茄炒鮮貝、油醋淋番茄、番茄蓮藕
四季均有	哈密瓜 別名：洋香瓜	口味香甜、肉質柔軟，富含水分及高礦物質	具有滋陰補肝、益胃、通便之功效，可用於治療心悸、失眠、貧血、腎炎、燙傷等	哈密瓜西米露、蜜瓜雞柳
	楊桃 別名：五稜子	含有鈣、鎂、鈉及蔗糖	食用後有清涼消暑之效	漬楊桃燉雞、楊桃牛柳

（續）表14-1　四季水果主題餐飲

季節	水果	營養	功效	可烹調菜餚
四季均有	香蕉 別名： 甘蕉	每根熱量約有334.41焦耳，香蕉內含有多量的果糖、澱粉及纖維素	營養價值極高，可幫助消化、促進腸胃蠕動；若蒸熟而食，有益骨、通血、潤腸、利喉之效	香蕉百合銀耳湯、金黃炸香蕉
	金橘 別名： 金棗	營養成分與一般柑橘類似，主要有維生素A、C、E	果皮具有治咳化痰之效	金橘香蕉、糖醋金橘夾鮮魚
	奇異果	含有極豐富的醣類、維生素C、纖維素、蛋白質及檸檬酸	有提神解勞之效	奇異果粉絲拌蝦仁、奇異果蝦鬆

資料來源：整理自黃瀏英（2002）。《主題餐廳設計與管理》（頁326-328）。台北：揚智文化。

表14-2　南投縣水里鄉黑紫玉葡萄季「葡萄風味餐」

類型	內容
葡萄風味套餐	葡萄香芋煲
葡萄風味桌餐	白葡萄酒蝦、黃金葡萄、翠玉鱸魚、綠頭天、諾亞方舟、新鮮
	香菇羹、龍鬚菜、西班牙飯、新鮮葡萄、原味葡萄果汁

資料來源：中華民國社區產業永續發展協會提供。

（二）健康養生主題餐飲

　　隨著國人生活水準的提高，健康已是一般大眾在飲食攝取方面首重的要點，休閒農業餐飲業要適應這股新的消費潮流，及時推陳出新，才能保持競爭力。

　　在休閒農業餐飲中，可強調植物的營養與健康，發揮特殊作物的稀少性，研發優質的烹調方法，讓蔬菜植物也能成為餐飲主角，如山蘇、山藥、金針、山苦瓜、川七、馬齒莧、翼豆、香蘭等；另

外許多香草植物，如薄荷、香茅、迷迭香、羅勒、甜菊，不僅可沖泡為香草茶，也常使用在西式排餐、火鍋的調味功能，如：迷迭香牛排、香茅火鍋，好吃還兼具養生美容功效，廣受消費大眾的喜愛。以下列舉常見用來入菜之花草植物如下：

1. 花卉植物：蓮花、桂花、菊花、茉莉、曇花、荷花、蘭花、櫻花、梅花、百合、蒲公英、洛神花等。
2. 香草植物：薄荷、薰衣草、羅勒、香茅、檸檬草、迷迭香、甜菊、香蘭、九層塔等。
3. 其他植物：茶葉（如**表14-3**）、生薑、山藥、地瓜、芋頭、蘿蔔、竹筍、野菜等。

另一方面，餐廳的設計也可創新，即可打破傳統餐廳布置，不妨將餐廳設計成一個戶外大花園，在鮮花、綠草及大自然中享用美味佳餚，菜單設計、人員打扮也可採休閒輕鬆風格。

健康概念在餐飲消費上日益受到消費者的關注。有鑑於此，有的餐廳開始推出健康食譜，在餐廳內透過布置圖片解說、定期舉辦健康餐飲講座等方式引進健康訊息，有的餐廳則提供一些基本的健康設施或服務，例如：提供健康按摩器、按摩椅等設備；有些還配合顧客的健康活動調整營業時間，如提早營業時間，滿足早晨運動顧客的需求，而更多的是透過提供健康的用餐環境，來凸顯健康養

表14-3　高雄縣三民鄉青山社區茶餐宴

1.金萱烏龍麵。	6.白玉雙星。	11.烏龍茶油雞。
2.黃金綠茶酥。	7.普洱養生湯。	12.紅中青發白。
3.三杯烏龍。	8.茶香酥肉排。	13.綠茶蟹肉粳。
4.綠沙拉筍。	9.茶碗蒸。	14.茶油雞飯。
5.茶香奶鮮蝦鍋。	10.東方美人魚。	15.抹香壽司。

資料來源：中華民國社區產業永續發展協會提供。

生餐飲概念，如禁煙、裝點綠色植物等。可見，健康不僅僅是停留在藥膳、素食，而且要向健美、健身方向發展。

在規劃健康養生主題餐飲時，應能注意下列幾項重點（黃瀏英，2002）：

✿透過查閱歷史資料，瞭解健康養生餐飲之內涵

古代藥膳淵遠流長，神農氏嚐百草的傳說就反映了中華民族在遠古時代就開始探索藥物和食物的功用，故有「醫食同源」之說。

自古就有許多研究飲食的著作，例如：東漢「醫聖」張仲景在《傷寒雜病論》中，記載了一些藥膳名方，如當歸生薑羊肉湯、百合雞子黃湯、豬膚湯等，至今仍有利用價值。明代李時珍在《本草綱目》中記載了許多藥膳處方，如藥粥、藥酒等。

因此，定位於藥膳主題的餐廳可根據以上諸多古書中的有關記載，請教營養專家、學者，在傳統的廚藝基礎上進行改良，結合現代科技研究成果，可針對不同的病症來研發新藥膳，如肥胖者、心血管疾病、高血壓疾病患者、運動員、學生發展不同的配方，或是促進兒童健康發育，或用於老年人延年益壽的健康食補或藥膳。

✿提倡並實踐「生態餐飲」學說

所謂「生態餐飲」學說，是把人體當作是一個生態環境，透過攝取自然環境中的動植物來維護自身的生存，而餐飲是聯繫這兩個生態環境的樞紐，其合理與否對人類的健康發展有著重要影響。

生態餐飲就是要把飲食作為人體生態環境的重要方法，透過四季不同食品的選用，以及中醫提倡陰陽平衡、飲食營養均衡的科學方法綜合運用，來改善個人身體生態環境。

✿藥膳也應是一道美味佳餚

以健康養生為主題的餐飲，仍舊要講究並保持絕佳的風味。如

以前台灣也曾出現不少以經營藥膳為主的餐廳，但很快就經營不善而倒閉，探討其中原因，是過度重視藥用功效的同時，而忽略了餐飲注重的「色、香、味」俱全。因此，健康養生餐飲需注重營養搭配、葷素搭配、主副食搭配、酸鹼平衡，更不可忘記它也應是一道美味佳餚，能讓顧客開心地來享用。

✿藉助現代科技，提高健康餐飲之品質

在大陸武漢有一些美食餐廳，為加強針對每個顧客的不同體質、特性，採取由武漢食品研究所等科技研究單位研製出來的「健康飲食導向系統」。顧客在用餐前只要把自己的年齡、性別、民族、職業、心理狀況、病史等輸入電腦，電腦很快就會列印出一份健康飲食指南，供顧客點菜參考。若未來國內健康養生主題餐飲能引進或發展相關類似系統，必定能改善國內消費大眾的飲食觀念。

(三) 社區「田媽媽」餐飲

社區「田媽媽」餐飲提供地方特色產品及貼心服務，為農家開拓新收入，同時發展在地產業，創造農村居民轉型及就業機會，活絡了農村經濟。

行政院農業委員會已為「田媽媽」完成命名及標章註冊，「田媽媽」不是單一個人，而是由一群長期受過農會家政訓練的在地農村婦女們所組成的媽媽團體，九十年度起在行政院農業委員會的策畫及輔導下，由各地農會提報10名以上家政班班員組成一個「田媽媽農村婦女副業經營班」，提供社區居民及都會區遊客各項服務，包括鄉土美食、點心、田園料理及生活照護等。補助「田媽媽」成立之初的生財工具包括：烹調器具、工藝道具及加工設備等，補助額度在20萬至30萬元之間，各鄉鎮婦女班成員們則要自籌採購原材料等營運周轉金。

近年來行政院農業委員會一直積極地在為農村婦女們尋找就業

機會或是開拓副業收入來源，其最具體有效的方法，應是引導農村婦女發揮多年來在基層農會家政班所習得的專長，進而擁有一份小而美的事業，故農委會依據下列四項分類：

第一類：到宅家事服務、到宅照護服務、家庭托老、家庭托兒（含托嬰）服務及送餐服務等。

第二類：田園料理（可配合經營休閒農業、民宿等）。

第三類：地方特色農產品加工、米麵食餐點。

第四類：地方手工藝品。

喜歡經常到農村地區遊玩的遊客，或許會發現已經有不少鄉鎮最近出現許多掛著「田媽媽」招牌的店，例如：嘉義竹崎鄉農會（石棹、奮起湖）的林園茶香及古道廚娘美食屋、嘉義梅山鄉農會的友茶居田媽媽店、屏東潮州農會的巧婦麵包蛋糕店等，從鄉土美食餐飲、點心、農特產品、手工藝品等品項著手，甚至也提供生活照護及家事支援等貼心服務，以巧思及創意結合地方美景、文化活動、鄉土特產及技藝專長等豐盛的自然、人文資源，完整的呈現地方特色，有效的重建地方農業價值，並安定了農村地區家庭的生計及和樂，令人印象深刻。

至二○○三年七月底止，全國總計已有87個「田媽媽農村婦女創業經營班」，「田媽媽」是台灣農村因應WTO衝擊最真實的尖兵，走進田媽媽的店可以讓我們看到農耕婦女力量的集合，而這些親切的田媽媽們呈現的是農家的純樸、勤奮與熱情，田媽媽們做出來的田園料理、鄉土美食、農特產品或手工藝品，更充分流露出濃郁的農村氣息與文化特色，不僅為地方農特產品及農村文化做了最佳詮釋，更充分展現了台灣農業堅韌的生命力。

第三節　創新活動型態導入

在創新活動型態導入時，業者應該堅持休閒農漁業的原則，有效利用現有土地與景觀資源、運用當地特有之風俗民情、規劃設計具有本土性、鄉土性的設施與活動，兼顧農業三生功能之充分發展，創造地區獨特新風格，塑造整體社區之新形象，以創新休閒農漁村的休閒文化，讓整個社會對休閒農業有新的觀感。

觀光農業創新活動的開發要根據市場的需求，不斷創新，將傳統性與新奇性、知識性與趣味性、自然性與娛樂性有效地結合起來，形成特色，實現活動開發的穩定性和長久性。

一、觀光農村多元發展

業者自身經營的農場，開放給遊客參觀，使遊客知道農場設施、生產過程，並享受採收之樂，農場也可以透過專人的導覽解說，滿足遊客的知性之旅。其次在具有自然風光的農村社區內，由農民發起觀光農村、社區觀光的做法，把全村的農業生產串連起來，利用農村自然生態環境配套發展，使遊客享受各種農村休閒生活之體驗，如採收之樂、烤甘藷、釣魚、捉蝦、捉泥鰍、賞螢火蟲、騎腳踏車、森林浴等，使全村發展成為觀光農村型態。

以日本為例，日本的城鄉差距已經縮小，農村生活水平與城市相差不大。而台灣農民收入偏低是現今國內農村所面臨的問題，要靠目前傳統的農業改善農民收入困難度較大。因此，日本所實施的「特色農業」很值得國內農村地區做為參考。國內目前時常報導某地區，由一種新的產品帶動全村或全鄉經濟發展，實際上這種做法是一種小範圍的「自我競爭」，因此常常出現「一窩蜂」的熱潮，

造成產品供給大於需求，產生滯銷的情形。

而日本的做法是在小範圍內凸顯出自己的特色，在綠色農業的基礎上，一些農戶經營「觀光農業」，以欣賞農村田園風光、果類採摘為主，而另一些農戶則經營「體驗農業」，以親自實踐農業活動、體驗收穫為主，兩者既相似但又具有差別存在。例如：在日本埼玉縣秩父郡荒川村日野觀光農村就是最好的觀光農村做法，以觀光多元化發展，使一個沒落的農村能重振生氣，開創第二春，可見惟有保持休閒農業多角化的經營方式，才能有效的改善農村收入。

二、果樹認養、農地租用

台灣地少人多，農地狹小，人口大都集中在都會區，漸漸遠離農村，久而久之，大家都會開始懷念農村生活，想自己親手種植果樹、蔬菜，享受田園採收之樂。為了滿足都市人的夢想，農民可以將自身的果樹、農地以出租的方式，由市民依價認租，農民代為管理，施肥用藥除草，當果實、蔬菜成熟時，農民通知承租人來採收，享受田園採收之樂，也沒有管理上的麻煩，可以擁有自己的果園、菜園，而農民也可以專心管理果樹、菜園，不用擔心採收與銷售的麻煩，供給與需求各取所需，如果與種植不同作物的農民訂定租約，居住在都市還能擁有百果山，將不會是一件難事。

三、農業生產體驗──農業DIY

一般非從事農業的民眾，對於農業的體驗或多或少都會感到興趣，如果能夠提供一些農地讓他們親身體驗，當農作物在生長過程中，從播種、發芽、生長，直到開花結果，最後採收，每個過程都可以帶給耕耘者喜悅快樂、滿足與成就感，因此農村可以提供這樣的遊憩體驗服務，來滿足遊客的需要，在大都會的周邊，因此有了

「市民農園」的產生，將農地分成大小20-30坪的區塊，出租給市民種植蔬菜花果，地主要提供服務設施、給水、停車場、洗手間、農具室、廚房與用餐地點等，市民可以享受農耕之樂，地主也保有農地不必自耕而從租金取得收入，市民不必花錢持有農地，但享有耕作權，全家親子共同享受農耕休閒的樂趣，收穫的農作物還能馬上烹調成一道道的鄉土美食佳餚，供遊客立即享用，成為週休二日的最佳親子活動，滿足遊客一分耕耘一分收穫的成就感。

四、自然保育生態觀光

人類過度開發破壞了大自然，造成水源、空氣、噪音污染、農藥與肥料使用過當、河川優氧化、山坡地濫墾濫伐，造成水土保持的破壞，引發土石流等災害，危及人民生命財產的安全。休閒農業旅遊應與自然保育、生態觀光相結合，倡導生態保育工作，讓遊客體會到維護自然環境的重要。

目前國家公園、特有生物保育研究中心，已劃定各種自然保護區，近年來有顯著的績效，多年不見的保育類動植物紛紛再出現。例如：南投縣最早的鹿谷清水溝溪護魚運動帶動了南投縣的保育觀念、高雄縣三民鄉的原生種稀有魚類、雪霸國家公園的台灣櫻花鉤吻鮭、台南縣七股黑面琵鷺都因保育而帶動了觀光人潮。

世界各地也利用其本身所具有的生態特色來吸引遊客。例如：澳洲的菲立浦島小企鵝歸巢、鳥類公園、紐西蘭的螢火蟲洞、日本的高崎山猴群等都是自然生態轉化成為觀光資源的成功範例。

五、鄉土教學活動

國內可參考德國、日本透過教育體制活絡鄉村旅遊方式，運用現今教育部所推行的鄉土教學，不妨讓都會型學校學子親身到鄉村

遊學，而教育部也可加強輔導，鼓勵父母一起陪同，讓縣內中小學生可以就近參訪休閒農場、觀光農園，在農村旅遊之餘，還可藉由觀察蔬果種植、畜養家畜情形，來認識農村生態、增廣知識與見聞，也同時達到親子互動與城鄉交流之目的。

六、休閒農業與地方藝術文化相結合

　　休閒農業除了以地方產業為基礎之外，還要配合地方藝術文化活動才能相得益彰，因為地方藝術文化是屬於當地所特有，不會輕易的被模仿與取代，如此才能使休閒農業多樣化、深度化。

　　農業機械化的前身那些舊有的農具就是寶貴的文物，如耕作用的犁、鋤頭、耙、杵、臼、石磨等，在生活中所傳承下來的文物就是一種文化，現在已經成為農村中的至寶。地方民俗活動、祭典、藝術等也都是休閒農業旅遊中重要的角色，例如：埔里紹興酒廠配合埔里花卉展覽，共同販售茭白筍和各種地方農特產品，營造「花美‧酒醇‧人更美」的意象；集集鎮以「古道集集線－懷舊新戀情」，重振了香蕉產業；鹿谷的茶賽行之有年，每季的茶賽活動成為熱絡的市集，再配合溪頭森林遊樂區、杉林溪觀光活動，讓地方產業與觀光結合，並使得鹿谷凍頂烏龍茶名享中外。

本章習題

1.要如何創造休閒農業產品的附加價值？

2.創造鄉土美食有哪些技巧？

3.鄉土美食餐飲有哪些類型？

4.如果您是一位休閒農場主人，您會設計何種創新型態的活動供遊客體驗？

第十五章
結論──休閒農業的未來展望

國內休閒農業的發展，已漸趨於產業生命週期之成熟階段，變革與突破在不久的將來將是一門重大課題，不論中央部門、地方政府、農民業者、專業人士，乃至農村社區居民，都必須有共識，台灣休閒農業未來的發展，需要大家同心協力，追求休閒農業的永續經營管理，是大家共同努力的方向與目標。

第一節　休閒農業的變革與突破

一、休閒農業經營管理者的變革

農民或農民的組織可能是休閒農業的經營者，傳統上農民被認為是純樸、善良的代名詞，農民以農業生產為業，沒有專修企業管理的課程，亦無商業決策的素養，但是，其憑藉著對農業的執著及對鄉土的強烈認同，自己決定企業決策、生產決策及行銷決策，獨力擔負風險，遇到挫折然後再站起來，展現出台灣農民的精神，是締造過去半世紀台灣農業成就與休閒農發展的推進力。

但是，改變終究是必然的，面對改變的壓力及不斷的挑戰，台灣農民應該尊稱其為「農企業家」。而所謂企業家可以解釋為：「某人著手進行某項冒險性的活動，並建立組織、籌措資金，然後承攬全部或部分的風險。換言之，凡是能夠承擔風險來發展企業及推動企業的人，即可稱為企業家」。企業家是推動社會變遷的動力，革新與創造力的泉源，企業家努力勤奮的工作，承擔責任並追求成功，且有獲取報償追求卓越的傾向，並且善於組織，渴望創造利潤，其本身也都希望獨立自主，主動搜尋機會，承擔經營風險，並且依賴自己的主觀直覺，更重要的是企業家能夠善盡社會責任，也積極參與社區事務，這就是謂的「企業家精神」。

農企業家作為休閒農業經營的主角，其扮演著人際的角色（interpersonal role）、資訊的角色（information role）及決策者的角色（decision-maker role）。在人際的角色方面，農企業家對外代表休閒農場，是一位具有社會地位的經營者，是領導人也是聯絡人；而在資訊的角色方面，農企業家是傳播理念及訊息的人，也是企業的發言者；而在決策的角色方面，其決定資源的配置，是解決問題的最後裁決者及談判者。從農民精神到企業家精神，經營休閒農業的農企業家應具備下列特質：

（一）相信效率及管理

在經營管理上要能計較小節，使每一個細節都有完美的表現，每一個重要環節都能緊緊相扣，相信經營權和管理權可以分開，不會只局限於家族企業方式的經營。

（二）培養高度應變的能力與承擔風險的能力

面對各種挑戰，都能以變制變，以變應變，並且沈著因應，提高企業本身承擔風險的能力。

（三）講求服務品質及顧客至上的信念

求好是企業家精神的一個重要內涵，並能提供社會大眾一流及高品質的產品及服務。

（四）善盡關懷社會責任

熱愛鄉土，珍愛環境，認同文化，要能清楚知道「取之於社會，用之於社會」的道理。因此，需能將自身所獲得之利益回饋於社會及善盡關懷社會之責任。

（五）積極參與社區事務

農企業家應能積極主動參與社區事務，在政治、社會及經濟活動方面扮演一個活躍的角色。

二、休閒農業經營管理觀念的突破

社會的發展、科技的進步及人類思想觀念的演變，都會影響休閒農業經營及管理的功能及效率。所以，企業的經營及管理知識是沒有界限的，企業本身不能只局限在企業的領域來談經營及管理，而應該就企業經營及管理的情況，探討問題發生的癥結所在為何，並尋求最適當的解決辦法或策略選擇。

管理大師Peter F. Drucker（1990）說：「工商企業是社會的有機體，它的存在並非只是為了自身的目的，而是為了達到特定的社會目的，和滿足社會組織與個人的特定需要。」經營休閒農業提供服務以賺取利潤，而獲得經營的報酬，除維繫經營體繼續經營的動力外，並可作為經營體維護及持續成長的基礎，但在交易的過程中，除了獲利之外，經營休閒農業與社會及公眾的權益關係密切，應能在經營獲利之外，進一步思考企業的社會責任，才能有機會在競爭激烈的市場中屹立不搖。

George Soros（2001）認為在資本主義的社會，企業無不採行以利潤為導向的經濟價值觀，將導致社會秩序蕩然，甚至造成金融風暴及社會危機，因此，企業經營重視經濟價值觀之外，更應重視以秩序、公利、公義、民主及法規之社會價值觀，企業才有機會永續發展，因為秩序、公義等社會價值觀，最後可能變成企業獲利與致勝的最佳利器。

經營休閒農業從社會的觀點來定義企業的目的（purpose）、宗旨（mission）、追求成長方向及產品或服務，這些都是企業體在衡

量自身的條件、組織文化及總體環境以後，所獲致的企業經營遠見（vision），再經過轉化成為具體可以衡量的目標（goals），而成為企業體的決策結果。

　　休閒農業經營在歷經遠見形成、目標設定的策略規劃過程以後，接著就是思考達成目標的各種策略，換言之，就是將遠見發展成為一個企業策略，然後再依據此來思考，界於策略與執行中間應該採行的戰術，最後再擬訂執行策略性及戰術性方案的各項作業。

　　若以社區總體營造運動的角度來看休閒農業區的經營，似乎將休閒農業區視為農業及觀光旅遊二大產業的結合，而形成具有生命的農村休閒遊憩區。每一個社區均有其獨特的歷史背景、傳統產業、生活條件及地理環境，很少能夠完全移植，每一個社區必須要自己去實際累積經營的經驗，並且應該根植於地方的文化認同、社區生態倫理和在地的鄉土情感，以及社區民主和公共意識的動力基礎，休閒農業區的經營與社區總體營造運動最能夠契合的地方，就是兩者都在自然和人性中間尋找屬於自己的價值。

第二節　休閒農業的永續經營管理

　　休閒農業所謂的永續經營管理就是「憑藉著人們的努力與成就，將農業轉型為觀光休閒產業作最佳、最適當的安排，以達成組織所賦予的目標，在精神及意志上一定要抱著『永續發展』的觀念，才是真正發揮管理的功能及永續經營的智慧」。這種努力必須透過規劃、協調、組織、任用、指揮及控制等活動，且透過這些活動把人員、財務、資產、技術與方法等要素相互密切配合，以達成組織或系統之目標。

　　而經營管理（management）一詞，依據韋氏大字典定義為「明智地使用各種方法，以達成最終之目標。」亦即指人將資源

（如人力、財務、規劃……）作最妥善之安排，以達成組織目標之過程。休閒農業之經營管理將因其環境及地理區位之不同而異，茲就其所應達成之永續目標歸納如下：

1.提供遊客豐富的遊樂體驗。

2.良好的遊客服務品質。

3.資源環境與設施之維護。

4.實施承載量限制措施。

5.培訓專業的導覽解說人員。

6.與員工保持良好的溝通與協調。

7.不宜僅重視「視覺景觀」之滿足，亦應注重住宿遊客之服務品質。

8.旅遊安全的確保（含火災、治安、醫療與飲食之安全衛生）。

9.重視整體經營策略之運用。

　　休閒農業經營管理的績效是建構於「策略」的運用，加上「執行」的結果。經營管理策略所研究的內容不僅涵蓋了觀光遊憩產品的提供（生產）、行銷、人事、研發、財務等課題，而且必須將這些課題通盤性地整合在一起思索。休閒農業經營管理「策略」決定後，即可促使經營管理組織體系內各部門之「執行」動作步調齊一，而達到預期的投資開發目標。

　　依據休閒農業之永續經營管理內容，可分為「休閒農業永續經營觀念」、「休閒農業遊憩資源設施管理」、「休閒農業人力資源管理」、「休閒農業服務管理」、「休閒農業行銷管理」、「休閒農業研發管理」、「休閒農業財務管理」及「休閒農業安全管理」等八大項，以下進一步敘述其主要的相關內容。

一、休閒農業永續經營觀念

(一) 改善既有非法休閒農場的錯誤觀念

休閒農場係於休閒農業區、風景特定區、觀光地區等風景名勝或可供觀光之地區,利用農場住宅用途建築物之空閒房間,以家庭企業方式經營,提供遊客農村鄉野旅遊之住宿處所,其設置區位、條件、經營規模等,均與旅館之設置有所區別。

若違反土地使用分區規定、任意加蓋違章建築、變更建築物隔間、構造、室內裝修等行為,除增加其潛在危險性外,對於農場、民宿整體之觀感及其區域環境反而造成了負面的影響。惟有透過必要的公共安全、環境衛生、建築消防安全、申請設立登記等輔導管理制度之建立,方能積極確保一定水準之住宿環境品質與安全保障。

(二) 推動精緻農業休閒化之發展

休閒農業其經營型態可分別以解說、展示、參觀或觀賞、參與操作或製作(DIY)、比賽、攝影、紀念品販售,或農特產品採摘與品嚐等方式,充分應用在休閒體驗活動上,提供國民休閒,增進國民對農業及農村之體驗,亦可使休閒農業永續經營與發展,突破農業發展瓶頸,促進農業轉型,創造農村就業機會。

(三) 建立三生一體的永續經營理念

為因應急遽轉變中的農業發展環境,台灣農業建設必須產業、農村、農民、消費者一同考量,發揮農業生產、農民生活及農村生態三生一體的功能。農業生產主體整合科技與資訊,朝向自動化及生物技術發展外,將農業產銷、農產加工及遊憩服務等農業資源,

與觀光休閒遊憩活動相結合，將可發揮地方獨有特色，達成多樣化與精緻化之目的，並可吸引國人重新認識台灣、認識鄉土，塑造台灣為觀光之島的新形象。

二、休閒農業遊憩資源設施管理

休閒農業遊憩資源維護之方法，應需瞭解休閒農業遊憩資源具有稀有、脆弱與不可復原之特性，因此休閒農業遊憩資源在開發時必須兼顧休閒農業遊憩資源之維護，否則若休閒農業遊憩資源的開發方式失當，則該資源將遭受無情的破壞，因此，有關單位與業者在進行休閒農業遊憩資源開發時，應需特別注意。一般而言，休閒農業遊憩資源大致可分為自然觀光遊憩資源及人文觀光遊憩資源，以下列舉幾項管理維護重點並分述其要：

（一）審慎規劃、確立資源合理的保育與利用

休閒農業區應詳細調查其資源特性及其可開發性，劃定可利用與應予保護之地區，並施以嚴格的管理。對於重要且脆弱的休閒農業遊憩資源，如河川水資源、森林資源、動植物資源地區，應維護其完整性及原始性，有觀光遊憩價值的地方民俗與工藝，政府單位並應繼續輔導民間發展並發揚光大。

（二）嚴格實施環境評估制度

目前環境評估制度已成為環境保護的重要措施之一。休閒農業區或其周圍地區進行任何重大建設時，實施環境評估可以預知該項建設計畫對環境與資源之有利與不利的影響，若有重大不利影響，則宜予禁止，若有次要影響，則要預擬補救與減輕影響之措施。

（三）休閒農業遊憩資源的調查、評估與記錄

此為維護休閒農業遊憩資源的第一步工作，各級休閒農業、觀光遊憩主管單位，必須把具有休閒農業遊憩價值的自然與文化資源調查發掘出來，請專家評估鑑定並予以記錄，以確實掌握休閒農業遊憩資源之種類、數量與分布。而資源評估的結果並應加以分級，以利採取相應措施，達成最佳的保護效果。

（四）建立休閒農業區承載量制度

承載量是一個地區能夠容納遊客數量的上限，在此限度內，休閒農業遊憩資源之使用不致對資源造成損害。為維護休閒農業遊憩資源，各休閒農業園區應審慎考慮區內自然環境本質與觀光遊憩活動所帶來的影響強度，擬訂合適的承載量標準，並嚴格管理之，若到達的遊客數已達承載量，則需利用控管方式（例如：收費、交通管制）限制更多的人員進入，否則過多的遊客湧入，將會對自然資源、人文古蹟與社區生活，造成不可恢復的損害。

（五）重視人文古蹟之維護

人文古蹟具有當地悠久文化、藝術與觀光等價值。古蹟的維護更顯示一種民族情感，具有相當的重要性。首要工作在於維持其完整性與原始性，若需整修則應根據考證資料，在原地依原有風貌恢復舊觀，其工程並應委請有經驗與有技術的專家辦理。

（六）農業文化村之設置

農業文化村設置時，村內之建築物可以具有文化特色的建築方式建築，並可展示各種早期農業生產器具、傳統習俗與民俗技藝，訓練新的民俗技藝與表演人才，除可吸引觀光客外，兼能使傳統文化資源發揚光大，薪火相傳，永續保存。

（七）強化鄉村建築機能、活化鄉村綠建築

鄉村田園具有都會地區所普遍缺乏的綠色生態環境優勢，如能配合當地氣候、環境、產物等特色，適度的開發規劃建築，引進綠建築設計概念及手法，以強化鄉村建築機能，活化鄉村綠建築，當可具體改善鄉村生態環境品質，提升城鄉景觀風貌。

（八）喚起民眾對休閒農業遊憩資源的認識

對休閒農業遊憩資源的認識是維護資源的重要方法之一，因為認識會對資源產生情感，進而產生愛護的心。而喚醒民眾對資源認識重要的方法有：加強社會教育與觀念宣導，於休閒農業區配合軟、硬體解說設施，實施資源解說教育等。

（九）民間認養制度的建立

可建立休閒農業區內各分區維護空間認養制度，將休閒農業區劃分為若干區域，訂定維護管理準則，讓民間社會團體（如保育團體）、企業團體或社區、學校認養與維護。部分單項公共設施亦可由附近居民出資興建、認養與維護，以增加對休閒農業區之認同與歸屬感。

（十）加強法令之執行

以法令來保護休閒農業遊憩資源是有效直接的方式，目前可供引用以維護休閒農業遊憩資源的相關法令有：「休閒農業輔導管理辦法」、「發展觀光條例」、「文化資產保存法」、「國家公園法」和「風景特定區管理規則」等，但公布實行以來成效不彰，未來法令應需徹底執行以收成效。隨著遊客參與休閒農業活動增加以及各種經濟活動的影響，休閒農業遊憩資源遭受損害的威脅也急速增加。因此，未來除應適時修正維護休閒農業遊憩資源法令之外，也

要確立權責機構，嚴格執行資源維護工作，否則珍貴的休閒農業遊憩資源將逐漸消失。

三、休閒農業人力資源管理

(一) 妥善運用地方人力資源

為了增加當地居民的就業機會，農場管理及服務人員儘量以當地居民為主，且應以當地居民為優先考慮之任用人選。

(二) 服務人員應接受專業服務訓練

為便於遊客諮詢及充分發揮管理人員職責，服務人員應統一接受服務訓練，服裝亦應經過整體設計，展現專業服務精神。

(三) 建立一套完善的人事管理制度

現今的人事管理制度，除提供員工基本薪資待遇外，所講求的是更進一步的「人性管理」，亦即針對員工所需，提供完善的福利制度。

四、休閒農業服務管理

(一) 周詳的旅遊資訊、解說教育計畫

引發遊客之旅遊動機，並籌畫一次成功、滿意的旅遊計畫，有賴於周詳的旅遊資訊、解說教育服務之提供，前者提供主動性之誘因；而後者具有協助旅遊計畫順利完成之功能。而可採取下列具體之作法：

1. 針對休閒農業園區及其周圍遊憩區的整體旅遊方式，作不同路線之套裝遊程規劃，印製成手冊，放置於車站、鄰近遊樂景點等地。

2. 休閒農業區內農作物、動植物種類、特性、歷史典故、用途等可利用解說牌、摺頁簡介或透過服務中心之軟體及硬體解說媒體設施，作深入之導覽及說明。

3. 休閒農業區之遊憩設施及舉辦活動，可配合中、小學之課程。針對中、小學老師及教務主任寄發宣傳品，可於旅行或課外活動時安排學童至休閒農業區參觀或參與體驗活動，達到寓教於樂之目的。

（二）滿足遊客基本服務

包括休閒農業遊憩設施之使用、餐飲、盥洗、農特產品及紀念品等消費，應定期抽查，確保其美觀、衛生及品質。

五、休閒農業行銷管理

（一）收費定價策略

並非所有的休閒農場、休閒農業園區均有一致的收費與定價，須視所提供之觀光資源與休閒遊憩性質而異。在決定收費策略之前，詳細收集資料並加以分析是有其必要性的。例如：本身營運成本、遊客可接受的收費價格範圍、競爭者之定價策略等，皆需以企業本身所欲達成之營利目標，運用不同的定價策略，據以訂定收費標準。

(二) 市場區隔定位

✿訴求對象之選定

依國民旅遊、國際觀光之遊客特性分析可得，台灣地區國民旅遊應以地區性之國民旅遊爲主，國際觀光來華旅客則以日本及東南亞地區之觀光客（含華僑）爲主。而休閒農業訴求對象應以親子旅遊、學校校外教學、銀髮養生旅遊爲主要選定目標。

✿休閒農業遊憩據點特色之發揮

休閒農業遊憩據點係屬觀光產品之內涵，包括人文資源（如古蹟、博物館、農村民俗活動等）及特殊之自然資源（如特殊、保育類動植物）；應將其特色透過行銷媒體、遊程設計、服務品質等項目融合於觀光行銷策略中，以爭取觀光市場占有率。

(三) 媒體之運用

✿個人口碑

包括遊客、過境旅客之親身遊憩體驗與口碑推薦，成爲最佳之宣傳者。

✿社團組織

包括公私部門之機關團體、民間社團、法人團體之動員與運用，以及透過各項國際交流活動之主動宣傳，以期台灣休閒農業發展能與國際接軌。

✿大眾傳播媒體之運用

1.報章雜誌：運用一般報章雜誌之旅遊版專題介紹休閒農業遊憩據點特色、服務內容。因此，國內各大報（含日報、晚

報）、英文報紙均應妥善運用，並在國外所發行介紹台灣觀光旅遊的刊物中，加以宣傳介紹，發揮平面媒體在觀光行銷中所扮演角色之功能。

2.視聽媒體：運用各種類型視聽媒體，製作中、英、日文配音錄音帶、錄影帶、VCD，在電視頻道中放映，或於廣播電台中播放，將休閒農業園區、遊憩據點作有系統、有組織的介紹。

3.促銷活動：透過公私部門之機關團體、主管單位（行政院農業委員會、交通部觀光局、縣市鄉鎮農會），協調各新聞傳播媒體、旅行社、運輸業者、民間社團法人組織等配合辦理各種宣傳推廣活動，如徵文、寫生，或觀光攝影比賽、展覽、博覽會等，並配合大型活動（如全國性、區域性之活動）以事件行銷方式推廣整套的宣傳活動。

4.印刷品宣傳：

(1)日曆印製：委託攝影公司、雜誌社將攝影比賽優勝作品印製成休閒農業月曆、日曆。

(2)傳單、海報、明信片：將印製精美的風景海報、小型傳單、明信片，放置於遊客服務中心、資訊站或旅行社遊覽代理業、鄰近的遊憩據點內，贈送給觀光客。

(3)簡介摺頁：製作一系列的彩色簡介，內容包括餐飲、住宿的內容、價格、等級水準；交通方面的時間、路徑、交通工具的搭乘方式、旅遊路線以及鄰近觀光遊憩資源的介紹等。印成的摺頁應廣為散布於旅行社、機場、火車站、公車站、農特產販售中心及觀光遊憩區之服務中心內。

(4)觀光指南（觀光手冊）：針對休閒農業區資源，如自然資源、人文資源、產業資源作簡單的介紹，另外尚應包括交通方面的資訊，如搭乘方式、時間、路徑，餐飲、住宿的資訊如內容、價格、水準等，並應具備中、日、英文不同

語言版本之介紹。

5.網際網路：將休閒農業產品與遊憩、住宿、餐飲、交通等相關業者結合，透過網際網路二十四小時全年無休與即時性的宣傳介紹，發展價格合理、不同遊程規劃的套裝式休閒農業行程，豐富遊客之休閒農業遊憩體驗。

（四）行銷通路之運用

遊客想要到休閒農業區從事遊憩活動，獲得休閒體驗，必須透過通路來獲得旅遊資訊。這些協助遊客的個人或機構，即構成行銷通路。因此，遊憩事業行銷實體通路組成包括推廣促銷業（中間商），如：旅行業、民間旅遊團體、協會社團、遊覽運輸業等。現今更進一步透過網際網路虛擬通路，讓社會大眾更容易獲得旅遊資訊與瞭解旅遊產品內容。

休閒農業經營者動員這些組成機構，將休閒農場、農業區良好之經營理念訊息傳遞給中間商、遊客及社會大眾知曉；或利用中間商之宣傳報導與促銷推廣，建立遊客或大眾對休閒農場、農業區之信賴；或利用遊客口碑方式，將有利的訊息傳遞給大眾，建立休閒農場、農業區良好形象，促使大眾對休閒農場、農業區之信賴。

（五）公共關係之運用

☼持續性的媒體曝光

新的休閒農場、民宿開幕後，因休閒農場、民宿之活動有其限制性存在，不再具有新聞價值。公關部門應製造一連串之新聞發布，每年公布遊憩活動及宣傳日程表、各季之遊客人數、開放時間、票價以及一切有新聞價值的消息。然而，任何活動只要適當的展現則仍有值得報導的話題性。例如：任何時期新增設的遊樂體驗設施，都算是一個媒體事件。此外，另一種可採行的公共關係策略

為「媒體參訪團」，邀請旅遊媒體記者及其家人親身來體驗休閒農場遊玩之樂趣，或邀請影藝明星或其他知名人士訪問，間接製造媒體曝光效果之機會。

◎活動贊助

公關行銷部門可贊助一些受大眾矚目、公益的活動或定期性比賽，透過此類型的公關活動，將樹立企業正面的社會形象，替園區帶來新聞性的媒體事件。

◎危機處理

平日應建立一套標準的危機處理模式，以備在危機事件發生時能緊急應對。經營休閒農業之所有關係者，由投資者到總經理皆應將一切新聞活動交由公關行銷部門處理，服務人員以及其他園區內工作人員皆應被要求不得對任何嚴重傷害及意外發表意見。公關行銷部門人員需以事先擬訂之危機處理模式來解決事件，並讓任何負面性曝光減低至最小程度。

（六）接近消費者

休閒農業的經營者，需要以「和消費者最接近的休閒農業代言人」自居。每一項休閒農業遊憩活動項目的推出，都經過詳細的市場調查、遊憩發展方向的分析及評估才推出，並持續檢討改進。持續瞭解消費者的需求以滿足消費者需要，並實施相對應的行銷策略。

六、休閒農業研發管理

(一) 發展自然教育功能

農林漁牧產業、自然百態、各種生產過程、經營活動、產品利用加工，都能以遊客親身體驗利用方式來加以呈現，並將每一種農林漁牧產業資源當作一個主題、一個自然教室、一個鄉土文化的資源。而且農林漁牧產業更是一種衍生性的資源，可以創造導引野鳥群集於森林，也可以創造昆蟲百態之森林教室、園藝教室、畜牧教室、漁撈教室等，是以各種農林漁牧產業觀光遊憩均可達到寓教於樂之目的。

(二) 發展獨特地方風格與四季景致

一般休閒農業區均具有廣大的草原、有小溪橫貫其間、有密布的森林、有昆蟲的百態世界、有水果之鄉、有豐富的農業及人文資源，各休閒農業區均可就農業、自然和文化來創造其獨特風格與特色，並以其特色塑造成四季均令人激賞的視覺景致，亦可將四季不同的景觀資源、生活文化資源串連成季節性的觀光旅遊勝地。

(三) 民俗教育活動之設計發展

配合四時節令及特殊節日之鄉土民俗、地方文藝表演活動之研究設計，使傳統文化的薪火相傳得以重現，讓遊客親自瞭解傳統文物的魅力，啟發想像空間，以增加多樣化的遊憩體驗。

七、休閒農業財務管理

（一）爭取行政上之積極支援

　　休閒農業之經營管理，需投入鉅額的資金於硬體與軟體建設，面對未來資金需求的增加，有必要爭取政府部門專案貸款協助。

（二）多樣化經營利用以增加營收

　　設施之投入應發揮其最大之效益，利用多樣化的經營，以增加收入。

（三）合作投資開發

　　由休閒農業之土地所有權人尋求相關產業之業者，進行適當的「土地合作」、「資金合作」、「人力合作」、「技術合作」等不同合作內容的聯合開發或合作投資型態，以確保多管道的資金來源，分散投資風險，增加休閒農業區開發的可行性。

（四）資金調度之技巧

　　1.尋求合法的節稅管道。
　　2.降低資金成本。
　　3.避免過重的利息負擔。
　　4.利潤的充分運用。
　　5.確實掌握現金流通及周轉金。
　　6.確實掌握償債能力。
　　7.確實控制工程期間資金運作。
　　8.運轉資金管道的多元化。
　　9.確定長期資金的來源。

10.確定季節性及固定的資金調度來源。

（五）建立成本控制系統

1.各項成本之預算、紀錄及審核辦法之訂定。

2.會計制度之確立。

3.營運報告之編列。

4.部門間資金往來之報告。

5.來往廠商信用額度確立。

（六）建立利潤評估系統

1.財務損益評估標準之訂定。

2.內部清算。

3.資金周轉、運作之損益評估。

4.避免因意外遭受損失之保險系統建立。

八、休閒農業安全管理

（一）保障遊客遊憩安全

包括農場設施定期維護、制定遊園安全守則、指標說明、危險警告標誌、設立緊急救護人員及擬訂災變防範措施等，以確保遊客人身之安全。

（二）員工之安全處理能力

包括員工任用標準的界定、員工定期之健康檢查及傷病紀錄的追蹤、各種安全講習與意外事故處理訓練，以及意外事故的預防與警戒的應變等，以有效保障遊客之安全。

（三） 意外事故之處理措施

包括防火系統的設置、維護及管理；遊客和員工撤離及疏散計畫之訂定；緊急運送系統的提供，或山難、海難救助及意外事故發生後的賠償處理等。

（四） 犯罪之防範處理

包括犯罪之界定方式及各種特殊情境下各角色之識別系統，較常見的犯罪類型，如恐嚇、扒手及竊賊之防範、隔離、強制執行的處理模擬，以及面對受害者後續的處理方式等。

（五） 企業財產之保全系統

包括企業財產使用的保證或扣押品制度之建立、企業財產的遺失尋查程序及方法之訂定，員工期終繳回及清查制度之執行及賠償認定標準之界定等。

本章習題

1. 休閒農業經營管理的變革中，「農企業家」應具備哪些特質？
2. 休閒農業之永續經營管理內容，可分為哪幾項重點？

參考文獻

一、中文參考文獻

Harris, Thomas L.著，吳玟琪、蘇玉清譯（1997）。《奧美相信之行銷公關》。台北：台視文化。

Kotler, Philip著，方世榮譯（1998）。《行銷管理學》。台北：東華。

Schultz, Don E.著，吳怡國、錢大慧、林建宏譯（1997）。《整合行銷傳播——21世紀企業決勝關鍵》。台北：滾石文化。

Soros, George著，柯雷校譯（2001）。《開放社會：全球資本主義大革新》。台北：聯經。

Urban Land Institute, The（美國都市與土地協會）著，劉麗卿譯（1992）。《遊憩區開發——渡假休閒社區》。台北：創興出版社。

Wayland, Robert E., & Cole, Paul M.著，邱振儒譯（1999）。《客戶關係管理——創造企業與客戶重複互動的客戶聯結技術》。台北：商周出版。

2004桃園蓮花季網站，http://www.ettoday.com/events/2004lotus/index.htm。

中華民國社區產業永續發展協會，2004水里上安葡萄季網站，http://home.pchome.com.tw/travel/shangan_tour/。

尹章華（2001）。《旅館餐飲法律實務》。台北：永然文化。

太平洋島國際管理顧問有限公司（1996）。《高雄寶來渡假村之可行性規劃研究》，119-130。

日本洛克計畫研究所著，陳水源譯，（1983）。《觀光遊憩計畫

論》。台北：淑馨。

民宿管理辦法（2001）。

休閒農業輔導辦法（2000）。

休閒農業輔導管理辦法（2004）。

江榮吉（1989）。〈休閒農業的經營與管理〉。《發展休閒農業研討
　　會會議實錄》（頁227-236）。台北：國立台灣大學農業推廣
　　系。

江榮吉（1997）。〈個別休閒農場未來經營方向〉。休閒農業未來經
　　營走向研討會會議實錄，4-1~4-4。

江榮吉（1999）。〈休閒農漁業的發展〉。《興大農業》，31，13-
　　17。

行政院經濟建設委員會（1999）。「台灣地區觀光遊憩系統之研
　　究」。台北：行政院經濟建設委員會。

行政院農業委員會（2004）。《農村民宿經營管理手冊》。台北：行
　　政院農業委員會。

行政院環境保護署（2003）。《宣導手冊──毒不上手居家平安
　　久》。台北：行政院環境保護署。

余逸玫（1995）。〈整合行銷傳播規劃模式之研究──以消費性產
　　品為例〉。國立政治大學企管研究所碩士論文，台北。

李奇樺（2003）。〈休閒農業形象整合行銷傳播之研究──以宜蘭
　　縣休閒農業為例〉，私立世新大學觀光研究所碩士論文，台
　　北。

李銘輝、郭建興（2000）。《觀光遊憩資源規劃》。台北：揚智文
　　化。

宜蘭縣休閒農業發展協會（2001）。「宜蘭縣休閒農業整體摺頁
　　（3）」。宜蘭：宜蘭縣休閒農業發展協會。

宜蘭縣農會（2000）。「宜蘭縣休閒農業導覽手冊」。宜蘭：宜蘭縣
　　農會。

林建煌（2002）。《消費者行為》。台北：智勝。

林秋雄（2001）。〈民宿農業旅遊之核心基地——日本農業旅遊研修拾掇系列四〉。《農訓雜誌》，18（8），65-71。

林婉君（2004）。〈從企業有關顧客知識之觀點探討顧客關係管理〉。國立交通大學管理科學學程碩士論文，新竹。

林梓聯（1991）。〈發展休閒農業的作法〉。《休閒農業經營管理手冊》（頁4-10）。台北：行政院農委會。

林梓聯（1998）。〈充滿生機魅力的田園生活〉。《農政與農情》，76，31-36。

邵萬寬（1999）。《菜點開發與創新》。遼寧：遼寧科學技術出版社。

邱博賢（2003）。〈觀光意象、滿意度與行為意向間關聯之研究——以宜蘭地區四大休閒農場為例〉。私立世新大學觀光研究所碩士論文，台北。

邱湧忠（2000）。《休閒農業經營學》。台北：茂昌圖書。

唐學斌（1991）。《觀光學》。台北：豪峰書局。

徐明章（1995）。〈休閒農業與土地管制法規之配合〉。《農政與農情》，42，23-28。

桃園縣政府（2004）網站，http://www.tyhg.gov.tw/。

屠如驥、葉伯平（1999）。《觀光心理學概論》。台北：百通圖書。

張石角（1986）。〈土地開發之環境影響評估〉。《環境影響評估訓練班講義》。中華民國工程環境學會。

張東友、陳昭郎（2002）。〈農村民宿之類型及其行銷策略〉。《農訊雜誌》，19（7），48-53。

張長義（1986）。〈土地利用的變遷與台灣環境的未來〉。《環境影響評估訓練班講義》。台北：台大地理學研究所。

張春興、楊國樞（1993）。《心理學》。台北：三民。

張宮熊、林鉦棽（2002）。《休閒事業管理》。台北：揚智文化。

張紫菁（1998）。〈行銷組合策略在休閒農場經營上之應用──以頭城休閒農場爲例〉。國立政治大學地政研究所碩士論文，台北。

許士軍（1991）。《管理學》。台北：東華。

許安琪（2001）。《整合行銷傳播引論》。台北：學富文化。

陳思倫、歐聖榮、林連聰（1997）。《休閒遊憩概論》。台北：空大。

陳昭郎（1996）。《休閒農業工作手冊》。台北：台大農業推廣學系研究所。

陳美芬（2002）。〈休閒農業遊憩發展的地方資源要素之研究〉。台灣大學農業推廣研究所博士論文，台北。

陳墀吉（2001）。〈休閒農業體驗活動與設計〉。花蓮：休閒農業經營管理訓練報告。

陳墀吉、朱珮君（2002）。〈桃園縣觀音鄉向陽休閒農場之行銷推廣策略分析〉。發表於眞理大學主辦之「南瀛觀光休憩產業發展暨永續經營」研討會，台北。

陳墀吉、黃士哲、林俊男（2000）。〈社區教育與社區永續生命力的營造〉。《人文社會學報》，2，7-38。

開發行爲環境影響評估作業準則（1997）。

陽明山國家公園管理處（2000）。「陽明山國家公園容許遊憩承載量推估模式之建立」。台北：中華民國國家公園學會。

黃英忠（1997）。《現代人力資源管理》。台北：華泰文化。

黃書禮（1987）。〈應用生態規劃方法於土地使用計劃之研究〉。《國科會研究報告》。台中：國立中興大學都市計畫研究所。

黃瀏英（2002）。《主題餐廳設計與管理》。台北：揚智文化。

農業易遊網網站，http://ezgo.coa.gov.tw/。

趙建民（2002）。《餐飲品質管理》。台北：揚智文化。

劉純（2001）。《旅遊心理學》。台北：揚智文化。

鄭自隆（1995）。《競選廣告——理論、策略、研究案例》。台北：
　　正中。

鄭建雄（1998）。〈台灣休閒農場企業化之研究〉。國立台灣大學農
　　業推廣學研究所博士論文，台北。

鄭健雄、陳昭郎（1996）。〈休閒農場經營策略思考方向之研究〉。
　　《農業經營管理年刊》，2，123-144。

鄭智鴻（2001）。〈北台灣休閒農場市場區隔與市場定位分析〉。私
　　立世新大學觀光研究所碩士論文，台北。

鄭蕙燕、劉欽泉（1995）。〈台灣與德國休閒農業之比較〉。《台灣
　　土地金融季刊》，32（2），177-193。

謝奇明（2000）。〈台灣地區休閒農業之市場區隔研究——以消費
　　者需求層面分析〉。國立台灣大學農業經濟研究所碩士論文，
　　台北。

謝旻成（1998）。〈由德國民宿空間居住體驗探討台灣農村傳統三
　　合院住宅發展民宿空間調整之研究〉。國立台灣大學農業工程
　　學研究所碩士論文，台北。

謝旻成、韓選棠（1999）。〈貝根太太怎樣經營民宿〉。《鄉間小路
　　月刊》，25（5），68-73。

羅文坤（1992）。《刺客列傳》。台北：耶魯文化。

龔平邦（1980）。《現代管理學》。台北：三民書局。

二、英文參考文獻

Ankomah, P. K., Crompton, J. L., & Baker, D. (1996). "Influence of
　　cognitive distance in vacation choice." *Annals of Tourism
　　Research*, 23(1), 138-150.

Assael, H. (1998). *Consumer behavior and marketing action* (6th ed.).
　　Cincinnati, Ohio: South-Western College Publishing.

Bagozzi, R. P., & Burnkrant, R. E. (1979). "Attitude organization and

the attitude-behavior relationship." *Journal of Personality and Social Psychology*, 37(6), 913-929.

Baloglu, S. (1998). "An empirical investigation of attitude theory for tourist destination: A comparison of visitors and nonvisitors." *Journal of Hospitality & Tourism Research*, 22(3), 211-224.

Boyd, H. W., Ray, M. L., & Strong, E. C. (1972). "An attitudinal framework for advertising strategy." *Journal of Marketing*, 36, 27-33.

Bunish, C., MacArthur, K., & Neff, J. (2000). "Building on tradition." *Advertising Age*, 71, 72-82.

Cohen, J. B., & Areni, C. S. (1991). "Affect and consumer behavior." In Harold H. Kassarjian & Thomas S. Robertson (Eds.), *Perspectives in consumer behavior* (4th ed.) (pp. 188-240). Uppet Saddle River, NJ: Prentice Hall.

Dilenschneider, R. L. (1991). "Marketing communications in the post-advertising era." *Public Relations Review*, 17, 227-236.

Drucker, P. F. (1990). *Managing the non-profit organization*. N.Y.: Harper Collins.

Duncan, T., & Moriarty, S. E. (1998). "A communication-based mar-keting model for managing relationships." *Journal of Marketing*, 62, 1-13.

Duvall, E. M. (1977) *Family development*. Philadelphia: J. B. Lippincott.

Gale, B. T. (1994). *Managing customer value: Creating quality and service that customers can see*. N.Y.: Free Press.

Gartner, W. C. (1986). "Temporal influences on image changes." *Annals of Tourism Research*, 13(4), 635.

Gartner, W. C. (1996). *Tourism development: Principal, processes, and*

policies. N.Y.: Van Nostrand Reinhold.

Gebert, H., et al. (2002). "Towards customer knowledge management: Integrating customer relationship management and knowledge management concepts." The Second International Conference on Electronic Business, Taipei, December 10-13.

Gross, C. W., & Peterson, R. T. (1987). *Marketing-concept and decision marketing*. West Publishing Company.

Harr, V. (1999). "Data Chase." *Brand Week*, 40, 17-21.

Kotler, P. (1991). *Marketing management: Analysis, planning, and control*. New Jersey: Prentice-Hall.

Lapage, W. F. (1963). "Some aspect of forest recreation." *Journal of Forestry*, 61(1) 32-36.

Lime, D. W., & Stankey, G. H. (1971). "Carrying capacity: Maintaining outdoor recreation quality." Paper presented at the Recreation Symposium Proceeding (October 12-14). Syracuse, N.Y.: College of Foresty.

Lutz, R. J. (1991). "The role of attitude theory in marketing." In Harold H. Kassarjian & Thomas S. Robertson (Eds.), *Perspectives in consumer behavior* (4th ed.) (pp. 317-390). Uppet Saddle River, NJ: Prentice Hall.

Peel, J. (2002). *CRM: Redefining customer relationship management*. USA: Elsevier Science.

Rosenberg, M. J., & Hovland, C. I. (1960). "Cognitive, affective, and behavioral components of attitude." In M. J. Rosenberg et al. (Eds.), *Attitude organization and change: An analysis of consistency among attitude components*. New Haven, CT: Yale University.

Schneider, I., & Sonmez, S. (1999). "Exploring the touristic image of Jordan." *Tourism Management*, 20(4), 539-542.

Schultz, D. E. (1993). "The customer and data base are the integrating forces." *Marketing News*, 27(22), 14.

Shelby, B., & Heberlein, T. A. (1984). "A conceptual framework for carrying capacity determination." *Leisure Sciences*, 6(4), 433-451.

Sheldon, K. A. (1993). "Bookmark-integrated marketing communication." *Communication World* (CMW). Vol: 10, 40.

Shimp, T. A. (1997). *Advertising, promotion, and supplemental aspects of integrated marketing communications* (4th ed). The Dryden Press.

Swift, R. (2001). *Accelerating customer relationships*. Prentice Hall.

Thorson, Esther, & Moore, Jeri (1996). *Integrated communication: Synergy of persuasive voices*. Mahwah, N.J.: Lawrence Erlbaum Associates.

Um, S., & Crompton, J. L. (1990). "Attitude determinants in tourism destination choice." *Annals of Tourism Research*, 17(3), 432-448.

Urban Research and Development Corporation (1977). *Guidelines for understanding and determining optimum recreation carrying capacity*. Washington, D.C.: USDI-Bureau of Outdoor Recreation.

Wagar, J. A. (1964). "The Carrying Capacity of Wildlands for Recreation." *Forest Science Monograph*, 7, 23.

Zemke, R., & Woods, J. A. (1999). *Best practices in customer service*. USA: AMACOM.

Zimmermann, E. W. (1951). *World resources and industries*. N.Y.: Harper and Brothers.

國家圖書館出版品預行編目資料

休閒農業經營管理 = Leisure farming management /
陳墀吉, 李奇樺著. -- 初版. -- 臺北市 ： 威仕曼
文化, 2005 [民94]
　　面； 公分. -- (休閒遊憩系列；1)
參考書目：面
ISBN 986-81493-1-2（平裝）

1. 休閒農業 — 管理

992.3　　　　　　　　　　　　　94014845

休閒農業經營管理　　　　　　　休閒遊憩系列 1

著　　者／陳墀吉・李奇樺
出 版 者／威仕曼文化事業股份有限公司
發 行 人／葉忠賢
總 編 輯／閻富萍
地　　址／台北市新生南路三段88號7樓之3
電　　話／(02)2366-0309
傳　　眞／(02)2366-0313
E - m a i l ／service@ycrc.com.tw
郵撥帳號／19735365
戶　　名／葉忠賢
印　　刷／上海印刷廠股份有限公司
初版一刷／2005年9月
定　　價／新台幣500元
I S B N ／986-81493-1-2